清华通识文库

尹鸿 著

当代电影艺术导论

清华大学出版社
北京

内容简介

电影是大千世界的窗户，电影是人类心灵的镜子，电影是观众从焦虑中得到解脱的梦境，电影也是照亮苍茫现实的一盏明灯。每个人都可能是电影观众，但未必是一个"理解电影"的电影观众；每个人都可以借助数字化工具创作影像作品，但未必知道如何创作"好"的、美的、吸引人的影像作品。理解电影以及掌握视听语言的交流方式，是现代人必备的文化修养和文明素质。本书试图通过对电影的故事、叙述、视听语言、表现手段进行分析和阐释，帮助你成为一个电影"专家"，获得更专业的电影鉴赏力和创作能力。

版权所有，侵权必究。举报：010-62782989，beiqinquan@tup.tsinghua.edu.cn。

图书在版编目（CIP）数据

当代电影艺术导论/尹鸿著.—北京：清华大学出版社，2021.10（2023.11重印）
（清华通识文库）
ISBN 978-7-302-56989-3

Ⅰ.①当… Ⅱ.①尹… Ⅲ.①电影理论 Ⅳ.①J90

中国版本图书馆CIP数据核字（2020）第231946号

责任编辑：梁 斐
封面设计：常雪影
责任校对：赵丽敏
责任印制：宋 林

出版发行：清华大学出版社
网　　址：https://www.tup.com.cn，https://www.wqxuetang.com
地　　址：北京清华大学学研大厦A座　　　邮　编：100084
社 总 机：010-83470000　　　　　　　　邮　购：010-62786544
投稿与读者服务：010-62776969，c-service@tup.tsinghua.edu.cn
质量反馈：010-62772015，zhiliang@tup.tsinghua.edu.cn

印 装 者：天津鑫丰华印务有限公司
经　　销：全国新华书店
开　　本：165mm×235mm　　印　张：20　　字　数：354千字
版　　次：2021年10月第1版　　　　　　印　次：2023年11月第3次印刷
定　　价：68.00元

产品编号：079510-01

前言

> 在二十世纪,一个人不懂摄影机等于不识字,也是文盲。
> ——引自路易斯·贾内梯《认识电影》

电影,在二十世纪到来之前呱呱坠地,从此成为人类亲密的精神伴侣。

1895年12月28日夜,巴黎一家咖啡馆地下室,法国人卢米埃尔兄弟(Lumière Brothers)①第一次公开售票,用活动电影机放映《工厂的大门》《水浇园丁》,标志着电影这一新的艺术和娱乐形式正式登上人类文化舞台;7个月零13天以后,据当时的报纸记载,1896年8月11日在上海徐园内的"又一村",电影首次在中国亮相,当时被称为"西洋影戏";1905年,北京丰泰照相馆拍摄的戏曲片《定军山》(1905)则标志着中国电影纪年的开始。

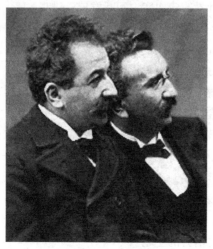

"电影之父":卢米埃尔兄弟

① 奥古斯塔·卢米埃尔(1862—1954)与路易斯·卢米埃尔(1864—1948),拍摄有《工厂大门》《水浇园丁》《火车进站》等早期影片。

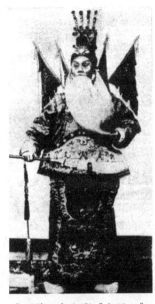

中国第一部电影《定军山》
（任庆泰导演，1905）

电影是20世纪人类值得骄傲的成就之一。电影作为人类精神的形象铭刻，也是人类想象和渴望的鲜活记录。电影为人们带来无数喜悦和梦想，也留下无数记忆和想象。电影从它诞生那一刻起，就成为一代一代人的心灵伴侣，深刻地影响着人们的知识、情感、价值观念、生活方式和生活趣味，影响着社会，甚至影响着历史。电影像牵动人们喜怒哀乐、离合悲欢的魔术，这片光影世界，不仅记录了人类腥风血雨、沧海桑田的行进史，而且积淀了人们对于现实和理想、对于真实与幻觉的生命体验。在电影发展的一百多年历史上，从无声到有声再到立体声和多声道环绕，从黑白到彩色，从每秒16格到每秒24格的画面运动，从16毫米到32毫米胶片到IMAX系统再到4K/120帧超高清格式，从舞台到摄影棚再到3D到计算机影像（CG）再到VR（虚拟现实）/AR（增强现实），电影一直在技术推动下、在文明进程中发展变化，其对现实的再现能力、对思想情感的表现能力、对观影者的传播能力、对想象世界的建构能力不断发展、进步。

20世纪30—70年代是世界电影的黄金时代。那时，每个美国人平均年观影次数达到20次以上；1979年中国电影观众人次达到279亿，平均每个中国人年观影次数接近30次。进入媒介样式日益多样的21世纪之后，每年不仅仍然有数百亿人次的观众在电影院观看电影，而且还有难以计数的观众通过电视、电脑、手机、音像介质、航空器屏幕等不同媒体形式观看电影，"电影并非是过时的文化产品，它强大、坚忍、一往无前，不断地适应着环境的变化"[1]。在电影一百多年的历史上，人才辈出、佳作纷呈。虽然有无数的电影人和他们的电影消失在岁月长河中，但那些曾经创造过时代经典的电影人和他们的影片却留在了电影的历史殿堂里，成为人类20世纪以来的宝贵文化遗产，成为人们的心灵记忆，成为人们反复观看的对象。与此同时，全世界数以千计的电影节此起彼伏，电影一直是人类文化生活中最有活力的主题。

[1] Barry R. Litman: The Motion Picture Mega-Industry, Allyn and Bacon, 1998, p.1.

前言

上海国际电影节，中国第一个国际A类电影节

有人指出，如今世界已经进入了一个影像时代，图片、广告、电影、电视、多媒体、Flash、三维动画、直播、短视频，等等，成为人们经常使用的传播手段。影像的直接性、直观性、丰富性，得到数字摄影、电视电影、计算机等现代媒介技术的扩展，已经成为公共交往、信息传播、娱乐消费最重要的对象。影像文化不仅在受众的覆盖面和受众的选择量上超越了文字本身，而且传统的文字媒体也在越来越多地借助图像魅力。各种图书杂志对排版空间的重视、对封面图像造型的考究、对插图艺术的追求以及各种报纸越来越多地刊登摄影、漫画等图像作品，都显示了图像文化的魅力。在如今流行的电子邮件中，文字符号也被"图像"化处理，抽象文字获得了形象造型。在中小学生中，更是流行用大量的图形符号替代一些表意复杂、暧昧和模糊的文字。即便在学术性论文中，越来越多的图表以及在各种学术会议上和课堂中对PPT多媒体工具的使用，都证明着视觉图像已经成为越来越重要的传播符号。从某种意义上说，我们正处在一个影像时代。而电影，应该说是最早、最完整、最丰富的影像系统和修辞系统。换句话说，它在一百多年历史中所积累的视听经验就是影像语言和叙事的基础，是影像文化的鼻祖。

美国学者路易斯·贾内梯在他那本颇负盛名的著作《认识电影》的卷首，引用了一位著名摄影师的话，"在二十世纪，一个人不懂摄影机等于不识字，也是文盲"[①]。将电影学习的价值提高到可以与文字语言相提并论的程度，影像课具有了与语文课同样的意义。也就是说，理解电影、掌握视听语言交流方式是现代人必备的文化素质。实际上，这也是世界上许多国家在大中小学开设媒介素养课程的原因，也是所有媒介素养课程往往都以电影教育为重要内容的原因。

① ［美］路易斯·贾内梯著，焦雄屏译：《认识电影》，北京：中国电影出版社，1997年，第7页。

基于以上对电影的认识，本书重点借助前人丰富的研究和作者本人几十年从事电影批评、研究、策划的经验，向读者普及电影艺术创作和欣赏的基本概念、基本原理、基本原则和系统知识，包括对电影艺术特征、电影画面/影像、电影声音、电影蒙太奇和剪辑、电影故事、电影叙述、电影场面调度、电影表演、电影类型、类型电影等电影艺术体系的基本要素的理解。通过这种理解，读者可以更清晰地建构电影鉴赏、电影判断的标准和尺度，不仅能欣赏好电影，而且能解释电影为什么好；不仅能欣赏娱乐性、类型化的电影，而且能够欣赏多样化、风格化的电影；不仅能理解电影的故事，而且能品味电影视听语言呈现的丰富美感；不仅对自己熟悉的电影有更深入的理解，而且能够欣赏许多原以为枯燥晦涩的电影经典，从而更好地体验电影、认识电影，甚至实践电影，打开一扇更加宽广的通向电影艺术殿堂的大门。

　　本书可以作为广播影视专业、戏剧艺术专业学生"影视艺术概论"等相关核心课程的基本教材，也可以作为学校开设"电影艺术导论""电影鉴赏"等公共选修课、通识课的参考教材。当然，也可以作为电影爱好者的兴趣读物、专业入门书。

　　为帮助读者更好地使用本书，每章都会提供关键词、阅读重点，每章结束，附有讨论练习题，为读者掌握核心知识和学习训练提供引导。此外每一章还有十部左右的推荐影片，可以帮助读者结合具体的电影作品理解本章内容。全书还附有为读者扩展阅读和延伸使用的220部世界经典电影片单和与电影相关的中外参考书目。

　　由中国学者编写和从国外翻译引进的电影艺术教材已有不少。这些教材，有的出版时间较早，部分内容可能与电影近几十年的发展不完全适应；不少教材因为集体编写，其统一性、实用性和完整性存在一些局限；而翻译教材则可能与中国国情和中国电影的关联相对较低。本书力图在充分吸取其他现有教材经验的基础上，更新教材体系和知识信息，取长补短、有所创新，并尽量避免空泛，增加内容的专业性和实用性。

　　作者有三十多年的电影教学、研究、评论和实践经历，参与过数百部集的电影、电视剧的策划和创作，担任过中国电影金鸡奖、中国电影华表奖的多届评委，也多次主持上海国际电影节、北京国际电影节等专业论坛，策划并主持中央电视台电影频道《今日影评·鸿论》系列专题节目，与国内外众多著名电影导演、编剧、演员和出品人有过深入交流对话，这些行业经验和经历，对本书的写作来说都极具价值。本书的许多内容和观点，在全国各高校开设的电影课程、数百场电

前言

影专题讲座以及中央电视台、凤凰卫视、互联网平台的《百家讲坛》《佳片有约》《人文清华》等节目中，也多次与观众面对面交流，从学生和听众的反馈中获得了许多灵感和启发，积累了对电影的理性认识和感性体验。所有这些，都成为本书能够形成和完成的基础。电影学术界、评论界、教育界以及创作界的许多老师和朋友，更是在各种不同场合为作者了解、认识和思考电影提供了帮助。本书2007年在高等教育出版社作为普通高等教育"十一五"国家级规划教材出版，重印多次，许多大学用它作为电影艺术课教材和研究生考试复习参考书。十余年之后，重新做了修订，以新面貌呈现给读者，希望得到大家的批评指正。

电影是一座光彩四溢的殿堂，人们会以不同的角度、不同的通道、不同的时间、不同的心态进入其中，每个人所见所得不尽相同。然而，相同的是，只要我们步入这个殿堂，面前就会有无数跌宕起伏的人生徐徐展开，许多旖旎风景扑面而来，还有许多如烟往事尽入眼底，缥缈未来翩然如真，前能见故人后可会来者，在天地悠悠中尽情体验电影艺术的无穷魅力。希望我们能够在电影的这座殿堂相会、相识、相知。

尹鸿

2021年8月

目录

第一章 什么是电影 /1
- 第一节 电影的介质与形态 /3
- 第二节 为银幕制作的影像艺术 /5
- 第三节 电影的银幕性与当代电影美学 /7
- 第四节 电影的必看性与控制力 /10
- 第五节 好看的电影与好电影 /13
- 讨论与练习 /19
- 重点影片推荐 /19

第二章 电影：媒介、产业与艺术 /20
- 第一节 媒介特征：以技术为基础的艺术 /21
- 第二节 产业特征：作为商业的艺术 /25
- 第三节 审美特征：时空/视听一体化的影像艺术 /29
- 第四节 符号特征：缺席的在场 /33
- 第五节 戏剧影视的异同 /35
- 第六节 小结 /39
- 讨论与练习 /40
- 重点影片推荐 /40

第三章 电影叙事——故事 /41
- 第一节 作为叙事的电影 /43
- 第二节 编剧与电影 /45
- 第三节 故事 /48
- 第四节 故事原型/母题 /51
- 第五节 人物角色/功能 /61
- 第六节 行为动机与角色成长 /68
- 第七节 小结 /69

讨论与练习　　　　　　　　　　　　　　　　　　/ 70
　　重点影片推荐　　　　　　　　　　　　　　　　　/ 71

第四章　电影叙事——叙述　　　　　　　　　　　　/ 72
　　第一节　电影的叙述　　　　　　　　　　　　　　/ 73
　　第二节　叙事原理　　　　　　　　　　　　　　　/ 74
　　第三节　叙事结构　　　　　　　　　　　　　　　/ 87
　　第四节　叙事视点　　　　　　　　　　　　　　　/ 94
　　第五节　叙述技巧　　　　　　　　　　　　　　　/ 96
　　第六节　小结　　　　　　　　　　　　　　　　　/ 103
　　讨论与练习　　　　　　　　　　　　　　　　　　/ 104
　　重点影片推荐　　　　　　　　　　　　　　　　　/ 105

第五章　电影画面　　　　　　　　　　　　　　　　/ 106
　　第一节　再现、表现和形式美感　　　　　　　　　/ 107
　　第二节　镜头与运动　　　　　　　　　　　　　　/ 110
　　第三节　造型与构图　　　　　　　　　　　　　　/ 124
　　第四节　光与色　　　　　　　　　　　　　　　　/ 130
　　第五节　小结　　　　　　　　　　　　　　　　　/ 139
　　讨论与练习　　　　　　　　　　　　　　　　　　/ 140
　　重点影片推荐　　　　　　　　　　　　　　　　　/ 140

第六章　电影声音　　　　　　　　　　　　　　　　/ 141
　　第一节　声音在电影中的功能　　　　　　　　　　/ 142
　　第二节　声音的艺术特性　　　　　　　　　　　　/ 146
　　第三节　人声　　　　　　　　　　　　　　　　　/ 148
　　第四节　音效　　　　　　　　　　　　　　　　　/ 150
　　第五节　电影音乐　　　　　　　　　　　　　　　/ 153
　　第六节　声音与画面的辩证关系　　　　　　　　　/ 157
　　第七节　小结　　　　　　　　　　　　　　　　　/ 160
　　讨论与练习　　　　　　　　　　　　　　　　　　/ 161
　　重点影片推荐　　　　　　　　　　　　　　　　　/ 161

第七章　蒙太奇与剪辑　　　　　　　　　　　　　　/ 162
　　第一节　蒙太奇的功能　　　　　　　　　　　　　/ 164

第二节　蒙太奇的基本原则　　　　　　　　　　　　　　　/ 173
　　　第三节　蒙太奇分类　　　　　　　　　　　　　　　　　　/ 176
　　　第四节　声音与画面的蒙太奇关系　　　　　　　　　　　　/ 182
　　　第五节　蒙太奇剪辑技巧　　　　　　　　　　　　　　　　/ 185
　　　第六节　小结　　　　　　　　　　　　　　　　　　　　　/ 190
　　　讨论与练习　　　　　　　　　　　　　　　　　　　　　　/ 191
　　　重点影片推荐　　　　　　　　　　　　　　　　　　　　　/ 191

第八章　场面调度　　　　　　　　　　　　　　　　　　　　　　/ 192
　　　第一节　场面调度的含义　　　　　　　　　　　　　　　　/ 193
　　　第二节　场面的空间调度　　　　　　　　　　　　　　　　/ 195
　　　第三节　场面的时间调度　　　　　　　　　　　　　　　　/ 198
　　　第四节　环境的设置与调度　　　　　　　　　　　　　　　/ 199
　　　第五节　视点的调度　　　　　　　　　　　　　　　　　　/ 203
　　　第六节　长镜头　　　　　　　　　　　　　　　　　　　　/ 206
　　　第七节　小结　　　　　　　　　　　　　　　　　　　　　/ 211
　　　讨论与练习　　　　　　　　　　　　　　　　　　　　　　/ 212
　　　重点影片推荐　　　　　　　　　　　　　　　　　　　　　/ 212

第九章　表演艺术　　　　　　　　　　　　　　　　　　　　　　/ 213
　　　第一节　电影表演的特点　　　　　　　　　　　　　　　　/ 215
　　　第二节　表演的美学体系　　　　　　　　　　　　　　　　/ 220
　　　第三节　表演风格　　　　　　　　　　　　　　　　　　　/ 226
　　　第四节　演员类型　　　　　　　　　　　　　　　　　　　/ 228
　　　第五节　表演技巧　　　　　　　　　　　　　　　　　　　/ 229
　　　第六节　明星与明星制　　　　　　　　　　　　　　　　　/ 234
　　　第七节　小结　　　　　　　　　　　　　　　　　　　　　/ 237
　　　讨论与练习　　　　　　　　　　　　　　　　　　　　　　/ 238
　　　重点影片推荐　　　　　　　　　　　　　　　　　　　　　/ 238

第十章　电影类型与类型电影　　　　　　　　　　　　　　　　　/ 239
　　　第一节　分类：电影形态、电影类型、类型电影　　　　　　/ 241
　　　第二节　占据主流的情节剧　　　　　　　　　　　　　　　/ 248
　　　第三节　类型电影的程式　　　　　　　　　　　　　　　　/ 253

第四节　科幻片　　　　　　　　　　　　　/ 262
　　第五节　西部片　　　　　　　　　　　　　/ 269
　　第六节　恐怖片　　　　　　　　　　　　　/ 274
　　第七节　变化的类型与类型的变化　　　　　/ 280
　　第八节　在惯例和创新中发展　　　　　　　/ 283
　　第九节　小结　　　　　　　　　　　　　　/ 288
　　讨论与练习　　　　　　　　　　　　　　　/ 289
　　重点影片推荐　　　　　　　　　　　　　　/ 290

结束语　　　　　　　　　　　　　　　　　　/ 291

附录一　220 部世界电影推荐片目　　　　　　/ 292

附录二　电影学习推荐书目　　　　　　　　　/ 303

第一章
什么是电影

所谓"电影",就是指首先供影院(封闭或露天)银幕放映的具有100分钟左右时长的完整的影像艺术品。绝大部分我们所习以为常的电影应该说都具有影院特性,而不符合影院特性的绝大部分影像都不能真正称之为电影,即便它们借用了电影之名。

电影必须在固定时长内为观众提供不同于其他媒介渠道的独特的银幕体验,这种体验只有在影院中才能得到最大化满足。电视出现之前,电影没有相似的媒介竞争,电影本身就具有银幕性。有了电视、网络视频的竞争,电影必然会提高其银幕强度,故事更震撼、视听手段更丰富、叙事节奏更快、画面信息更饱满,以至于根本不需要去了解一部影片的出品时间,就能轻易分辨出这部影片大概属于哪个年代。

影院属性决定了电影观看行为是一个需要考虑时间、金钱、交通等诸多成本的主动选择行为。影院观影行为更需要一种"必看性"推动而不仅仅是"可看性"选择。电影本体无论就其题材、主题、人物形象的内容层面来说,还是就其场面、镜头、画面、造型、节奏、声音等视听层面来说,都需要远远超过电视剧、网络

剧和其他家庭、个人媒介的强度性和差异性。

电影观众的最大愿望都是看到一部好的电影，但是好电影的标准往往因人而异，对好电影的认识和评价，因人而异、因时而异的现象是普遍存在的，世界上没有绝对的好和坏的标准。在艺术世界里，更不应该有独裁者。然而，电影评价仍然会有一些相对的标准。除了每个人的审美偏好以外，大部分专业人士对电影的好和不好的评价在某些方面是一致的。审美偏好虽然不同，但评价电影的标准依然存在。

一部电影，从专业角度看，有两个判断其好坏的标准。第一，是电影的创作水准。它主要体现为电影的创意和构思水平，包括电影的题材、主题、故事、人物塑造、表演水平、视听风格，等等，显示了对故事的理解水平和呈现能力。第二，是电影的制作水准。它主要体现为电影的技术实现水平，包括电影场景的营造、画面和声音的技术质量、服化道的精致程度、后期制作的完成程度、拟音和录音的准确性、画面和场景细节的丰富性，等等。创作和制作这两个维度，既各有侧重，又密切联系。没有好的电影制作，就呈现不出好的电影创作。

如果我们试着从电影的故事维度、制作维度、表演维度、风格维度、意义维度的20个指标对一部电影进行评估，我们可能会获得一个相对"客观"的判断标准，也会对"好电影"的"好"有一个可以评测的方式。审美偏好其实还是应该建立在"好电影"的基础上，这样我们才能从接受"好看"的电影跨上欣赏"好电影"的台阶。

关键词
多屏时代　电影性　银幕性　好电影　电影创作　电影制作

"什么是电影？"这个似乎早已不成问题的老生常谈，在电影形态诞生了整整120年之后，仍然是人们讨论的新问题。1958年，电影理论家安德烈·巴赞在《电影是什么？》第一卷出版时解释说，"这一书名并不意味着许诺给读者现成的答案，它只是作者在全书中对自己提出的设问"[①]，这个设问如今依然摆在我们面

① 参见［法］安德烈·巴赞著，崔君衍译：《电影是什么？》，北京：中国电影出版社，1987年，第1页。

前。这个老问题的新提出,一方面,是因为类似《爸爸去哪儿》《奔跑吧》这类电视综艺节目从电视屏幕走向电影大银幕,这些综艺电视的"电影版"在影院中取得了令许多原创故事影片为之咋舌的票房成绩,引来电影圈人和观众的不满和质疑,"它们是电影吗"的疑问使"电影是什么"成为现实问题;另一方面,一些从没有在电影院大银幕上出现过的视频节目,却被冠以"电视电影""网络电影""手机电影""微电影"等各种电影称号,同样引起人们的迷惑,这些影像形态就这样堂而皇之地与《战舰波将金》《偷自行车的人》《野草莓》《公民凯恩》《教父》同样站在电影庙堂上吗?"电影是什么"成为需要回答的问题。一些被称为电影的电影不在电影院里,而在电影院里播放的未必是电影……电影屏幕、电视屏幕、电脑屏幕、手机屏幕、平板屏幕,这种多屏时代,让电影在一堆视频作品中变得轮廓模糊、雌雄难辨,倒逼我们重新去思考,在多屏并存、影像跨屏传播的时代,究竟什么是电影?

第一节 电影的介质与形态

当年巴赞从媒介与现实的关系角度回答了"什么是电影"的问题,提出电影是"现实的渐近线"。换句话说,他认为电影形式是一种最接近于"现实"本来样子的媒介形态,绘画、摄影没有动态,小说、诗歌、音乐没有视觉和听觉形象,戏剧没有空间和时间的自由,只有电影有声有色而且是动态的。但是,今天电视媒介似乎比电影更"接近"现实,特别是各种个人数字视频已经几乎与现实"零距离"之后,巴赞的电影本体观似乎很难解释电影与电视、与其他视频影像的区别了。"什么是电影",事实上并非像我们想象得那么容易回答。电影究竟应该具备什么特殊属性?电影与电视电影、网络电影等是什么关系?我们如何分辨电影、电视、网络视频等不同的影像作品?

从以往的讨论中,对电影的内涵外延的界定,通常有以下两种不同的方式:

第一,从介质角度界定什么是电影。没有电视之前,电影就是记录在胶片上、可以放映到银幕上的活动影像。人们几乎可以把一切活动的光影影像都称作电影,无论其是虚构形态还是非虚构形态,无论是像卢米埃尔兄弟早期的几分钟没有剪辑的短片还是后来出现的《山本五十六》那样数小时的长片。那时人们只有一种观影屏幕,即电影屏幕;影像也只有一种记录介质,即电影胶片。所以,电影概念一开始是与介质胶片(film)联系在一起的。

随着电视屏幕的出现,活动影像开始出现分化。在电视媒介上播放的活动影

像是电视节目,在电影院放映的是电影。即便后来电影通过电视媒介播放,也会因为其首先是通过影院播放的产品而被称为电视播出的电影。影像作品于是被分为电视节目、电视剧、电影、电视电影、纪录电影、广告电影等不同形态。随着磁带技术的出现,一度人们也用电视的磁带介质和电影的胶片(film)介质来对两者进行区分。但由于数字技术的出现,21世纪以后的主流影像作品,无论是电影或是电视或是视频,其载体都是几乎相近的数字介质,胶片与磁带的分野已经失去严格的划分界限。从物理属性上看,电影原来特殊的物质载体"胶片"的独特性消失了,电影与其他影像产品在介质上同一了。换句话说,从影像介质上已经无法区分电影与其他影像作品。

电影后期工作室(尹鸿摄)

第二,从叙事角度界定什么是电影。电影圈中人认为"综艺电影"不是"电影"的重要理由,就是认为这些所谓的综艺电影本来是电视节目,最多是对综艺电视节目的"记录",它们"侵入"了电影银幕。这些作品与虚构的、想象的、叙事完整的故事形态的电影完全不同,不能称之为"电影"。然而,只要我们稍微回顾一下电影历史,就会意识到,电影从来都不只属于"故事片"。从卢米埃尔兄弟开始,电影就是生活场景的"记录",而且被史学家认定为中国第一部国产电影的《定军山》也是对京剧舞台剧的记录;新中国成立之后,中国还成立了"中央新闻纪录电影制片厂""北京科学教育电影制片厂",拍摄了大量的纪录电影、科教电影。如果我们不承认它们是电影,那电影的历史恐怕需要完全重写。

显然,电影并非只有故事片一种形态,纪录片、科教片、宣传片、动画片、戏剧戏曲片,等等,都已经在电影史上长期存在,有的还成为电影史上的经典,如记录爱斯基摩人捕鱼生活的《北方的纳努克》,反思德国法西斯迫害犹太人的

纪录片《普通的法西斯》，还有中国拍摄的大型音乐舞蹈史诗《东方红》以及各种京剧样板戏电影，等等。电影形态一直都是多种多样的，仅仅用"故事片"形态来界定电影，没有历史和现实说服力。所以，按照历史惯例，对于那些所谓"综艺电影"，虽然我们可以质疑它是不是一部好电影，但我们并没有充分的理由认为它们不是"电影"。

在多屏时代，无论从介质来说，还是从形态来看，胶片不能确定电影的属性，故事片同样也不是电影唯一的形态。数字时代的电影在介质上与其他影像已经没有区别，同样电影不仅仅是故事片，故事片也不都是电影，HBO拍摄的大量单本电视剧，与电影在介质和形态上几乎没有明显区别，电影频道拍摄的电视电影（后来统称为数字电影），有的只在电视频道播出而有的同时在影院放映。而那些所谓的微电影、手机电影、网络电影，等等，虽然称为电影却从来不具备在电影院放映的可能。

"什么是电影"，在多屏时代的确是一个令人困惑的问题。

第二节　为银幕制作的影像艺术

虽然电影、电视或网络视频，在影像形式上，我们已经很难分辨，但是在实际"操作"中，我们仍然可以对"电影"进行区分。其实，无论是中国还是其他国家，我们所谓的电影通常指的都是那些在影院或者试图通过影院放映的影像产品。例如，在中国被称为"电影"的产品通常都是国家电影局审查通过并最终发放电影公映许可证的影像作品，因此，"影院公映"或者说"公映许可"便成为衡量影像是否电影的实际划分标准。在其他国家也同样如此，主要或者首先试图在影院发行放映的影像作品，才会被称为"电影"而不是电视或者其他视频产品。

在多屏时代，影像产品实际上已经可以在各种不同的屏幕终端上播映。当我们不能从影像介质和影像形态上来划分电影与否的时候，播映终端就成为划分电影与否的主要标志。通过影院发行、放映的影像产品，我们通常都会称之为电影；否则，无论是微电影、网络电影或是手机电影，都不过是网络视频的一种分类方式，与电影本身没有内在联系。

当然，有一些影像产品，申请了电影"公映许可证"，但最终并没有机会进入院线发行影院放映，甚至最终还是通过电视或者网络播映。似乎这类没有能够进入影院放映的电影按照上述划分原则，不能称之为电影。但事实上，这些作品之所以被称为电影，恰恰与它们最终在电视或网络上播出无关，而只是与它们申

请影院发行放映的许可相关。换句话说，正是进入影院的"公映许可"，才给予了这部作品"电影之名"。从这个意义上说，是影院播映渠道的法定认可，决定了它是"电影"而不是"电视节目"，也不是"网络视频"。

显然，我们所谓的"电影"应该是指通过影院的银幕放映或者是试图在影院放映的影像产品。当然，这并不等于影院放映的一切影像产品都是电影。比如电影院中放映的广告、宣传片，或者在影院非商业性放映的简短影像，甚至也可能如同许多人所想象的那样，在电影院中还可以观看电视的体育或者综艺直播，等等。这些影像内容虽然在影院放映，但是缺乏艺术品形态的独立性、完整性，或者是非艺术品，或者是其他媒介的直接移植，所以这类影像产品不会单独发行，电影管理部门也不会为它发放单独电影公映许可。因此，电影不仅是在影院放映或者准备在影院放映的影像作品，而且还应该是供影院银幕放映的独立、完整的影像艺术作品。

这种影院银幕放映的影像艺术品的独立性，在时间上往往会体现为"一次性"完整观看的共同经验。当影院放映成熟之后，电影渐渐固定为 80~120 分钟的放映时间，虽然也有例外，但 100 分钟是绝大多数电影的时间中间点，否则电影就要分为上下集。在电视剧出现之前，电影的确有长达 4 小时、5 小时的尝试，但在电视剧出现之后，电影这种固定片长的规则更加严格。所以，电影的独立性往往也是这个 100 分钟左右的时长所决定的。在现在这样一个多媒介的影像时代，时长太短的影像品被称为短视频、微电影，而时长较长的影像品则会被分集，称为电视剧、网络剧、迷你剧。实际上，这个 100 分钟的标准长度，也是影院观影方式所决定的，观众的生理和心理条件决定了他们大多数人都更乐意在影院接受这样时长的银幕观影，太短会意犹未尽，太长容易心理疲劳。

因此，我们认为，所谓"电影"，就是指供影院（封闭或露天）银幕放映的具有 100 分钟左右时长的完整的影像艺术作品。绝大部分我们所习以为常的电影应该说都符合这一标准，而不符合这一标准的绝大部分影像都不能真正称为电影，即便它们借用了电影的名字，也必然会加上其他前缀后缀，比如电影广告、试验电影、电影短片、微电影、网络电影、手机电影、电视电影，等等。实际上，具有影院银幕性、具有 100 分钟左右的相对固定时长、完整的影像艺术品，用这三条标准来界定电视出现以前的电影和以后的电影，都是基本适用的。电影，都有预先的策划、设计和意有所指的拍摄、剪辑，虽然最初电影的时长很短，但艺术的复杂性和完整性随着技术的发展和时代的变化日臻完善，从 20 世纪 20 年代开始，就逐渐形成了以上三条电影特性。进入多屏时代之后，影院银幕不是影像的

唯一呈现媒介之后，媒介渠道可能更是最有效的电影界定标准。根据渠道不同，在影院或者试图在影院银幕公映的影像产品是电影；主要在电视上播出的影像产品是电视节目或者电视剧（单本电视剧）；而在网络上播出的影像产品是网络视频。当然，电影也可以在电视和网络上播出，但它如果在影院放映渠道获得电影命名合法性之后，在其他渠道上一般不会更改其作为"电影"的身份。同样，电视剧在网络上播出也不会更改它在电视渠道商获得的电视剧身份；反之，如果是体育比赛、电视综艺原样"直接"搬进电影院，人们则不会将之称为电影，除非它重新被编辑、改编、创作为一部供影院银幕放映的独立的影像艺术品。一部舞台剧如果被影像直接记录，一般都被看作舞台剧转播，但是如果重新为银幕而进行改编

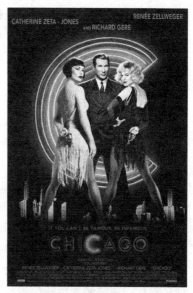

《芝加哥》
（罗伯·马歇尔导演，2002）

则被称为电影。例如，百老汇音乐剧《芝加哥》的舞台录制版，就是舞台剧纪录片；但是2002年，罗伯·马歇尔执导，重新将其改编成为电影，由蕾妮·齐薇格、凯瑟琳·泽塔-琼斯、理查·基尔、约翰·C.赖利等主演，它就成为电影（音乐剧电影），最终获得了第75届奥斯卡最佳影片奖。所以，电影不仅是在影院放映的影像，而且还是区别于其他媒介的独立的影像艺术品，它不是其他媒介作品直接进入电影院放映，也不是功能性的广告之类的非独立的影像艺术作品。

第三节　电影的银幕性与当代电影美学

当年，电影理论家曾经用"上镜头性"定义电影的本体[①]，而今天镜头所拍摄的影像早就不再是电影专有。所以，将电影定义为在影院银幕上放映的完整影像艺术作品，并非简单地提供了一个分类标准，更重要的意义在于我们可以更加自觉地意识到，电影具有不同于电视、不同于网络视频的本体特性，这就是所谓的

① 参见［法］让·爱泼斯坦著，沙地译：《电影的本质》，载李恒基、杨远婴编：《外国电影理论文选》，上海：上海文艺出版社，1995年，第73页。

"银幕性"。换句话说，正因为电影是由"影院公映"所决定的，那么是否具备影院的银幕性，往往就是一部电影是否能够成为"合格"电影或者"成功"电影的前提条件。实际上，我们随时可以发现，有相当一部分被称为电影的作品，即便得到电影公映许可证，但最终无法进入影院放映或者即便放映也难以得到观众认可，除了艺术创作水平和技术制作水平不足之外，最明显的缺陷，往往就在于缺乏这种影院的银幕性，更准确地说，是缺乏在影院放映和在影院体验的"必须性"。一旦缺乏这种影院银幕的"必须性"，哪怕是一部有艺术特色的作品，人们也会倾向于选择在影院之外的其他屏幕如电视、网络或者其他电子介质上观看，其"电影性"或者说"银幕性"没有得到观众认可。

那么，什么是电影的银幕性呢？

首先，银幕是影院的核心，而影院是一个封闭、集体和黑暗的公共观影场所。从这一点来说，影院不同于后仰观看的电视观看空间，也不同于前俯操作的网络使用空间。即便是所谓家庭影院，虽然能够满足部分影院观影条件，但是其房间的私密性、环境的熟悉性仍然与影院的公共性和陌生性截然不同。正如有研究者所说："人类在本质上是社会动物。长时间经历了聊天室、电子邮件和电子游戏等虚拟空间的交流之后，不同年龄段的人们依旧摆脱不了群体化生存的本性。"[1] 虽然人们可以通过不同渠道去接触影像产品，包括电影的电视播放或者网络点播或者DVD播出，等等，但人们选择去影院观影，首先选择的是一个特定的封闭而公共的空间，影片的银幕不仅更大更亮，更重要的是它是一个隔绝了外部世界的存在，是一个梦境般的呈现。所以，电影如果要具有电影性，首先必须满足这个特定的影院空间的银幕需要，否则人们完全不必选择影院方式来接触影像。

其次，正因为影院是一个特殊的观影空间，所以，影院的银幕性的另一个特征就是它并不是观众生活自然而然的一部分，而是观众选择进入的一个特殊空间。人们完全可以在家里沙发上、在一个自由支配的闲暇时间更加舒服地观看电视、电脑所提供的其他影像，但人们之所以愿意克服交通成本，克服放映时间的限制选择去影院观影，意味着影院观影必然会带给他与其他渠道获得影像的差异性体验。如果说，电视渠道、网络渠道，观众的观看和选择有更多的随意性和自由度，那么影院的观影选择则带有某种主动性、选择性，行动成本相对较高。因而，为影院银幕制作的影像艺术品需要一定的强度，这种强度一方面会将观众吸引到电影院来，另一方面也会使观众在影院中被征服，产生与观看家庭影像不一样的震

[1] [美] 埃尔·李伯曼等著，谢新洲等译：《娱乐营销革命》，北京：中国人民大学出版社，2003年，第39页。

撼性。

第三，影院银幕作为一个观众共享的世界，如果说它的空间限制是银幕的边框，那么它的时间限制就是100分钟左右的放映长度。这个长度从电影成熟以后，就没有发生过重大变化，它是电影与观众需求之间达成的共谋。时长不足，观众的沉浸感达不到；时长太长，观众容易疲劳。这就像一个完整的梦境一样，时间不足会感到残破，时间过长会带来苏醒。电影的时长，对于观众来说是一个固定周期，而对于创作者来说，就是艺术规则，创作者必须选择适合这样长度的故事，并且能够在这样相对固定的长度中让故事吸引观众、感染观众、征服观众。

正是基于以上对影院银幕性的空间、时间理解，我们可以认为，一部电影通常都需要在100分钟左右的固定时长内为观众提供不同于其他媒介渠道的独特的银幕体验，这种体验只有在影院中才能得到最大化满足。在电视出现之前，由于人们没有其他渠道接受影像艺术，电影没有相似的媒介竞争，电影本身就具有银幕性，只要能够在100分钟左右的时间内，保持对观众的吸引力就可以了，对影像和影像所呈现的形式、内容没有那么高的强度要求。有了电视、网络视频的竞争，曾经一度被电视拉入低谷的电影，就必然需要提高其银幕强度。现在我们在银幕上看到的电影，故事更震撼、视听手段更丰富、叙事节奏更快、画面信息更饱满，甚至我们根本不需要去了解一部影片的出品时间，就能轻易分辨出这部影片大概属于哪个年代。不仅是情节剧、动作类型片有这种差异——观众将不同年代的《007》系列进行比较就能清晰地看到这种变化，即便同样是纪实风格电影，用1948年意大利新现实主义代表作《偷自行车的人》与2018年阿方索·卡隆导演的《罗马》（获第91届奥斯卡奖最佳外语片、最佳导演、最佳摄影奖）相比较，艺术表现强度上的差异也是显而易见的。电视和其他影像形态的出现，使电影不得不更加追求影院的银幕性来与新的影像媒介竞争。

《偷自行车的人》（维托里奥·德·西卡导演，1948）

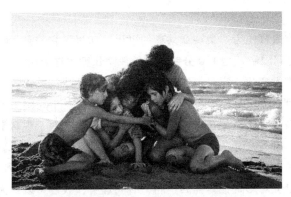

《罗马》（阿方索·卡隆导演，2018）

第四节　电影的必看性与控制力

如上所述，电影，是一种时长有限、需要观众付出机会成本和消费成本的影像艺术品。无论是走出家门，到距离不近的影院去购票观看，还是在浩如烟海的影像作品中去挑选出一部电影，或者是在无数的电视频道的节目流中去选择某部确定的影片，电影观众都需要一个理由，这个理由就是电影的"必看性"；而一旦选择了一部电影，观众就希望能够全身心投入，在有限时间内感受到电影的魅力，因此电影还必须对观众有足够的"控制力"。

电影的影院属性决定了电影观看行为是一个需要考虑时间、金钱、交通等诸多成本的主动选择行为。当有了电视、网络、音像等众多方便、廉价、自由的观影替代渠道之后，影院观影行为更需要一种"必看性"推动，而不仅仅是"可看性"选择。从这个意义上说，电影本体无论就其题材、主题、人物形象的内容层面来说，还是就其场面、镜头、画面、造型、节奏、声音等视听层面来说，都需要远远超过电视剧、网络剧和其他家庭、个人媒介的强度性、差异性。好莱坞电影推崇的所谓"高概念"（high concept）电影，就是这种电影"必看性"的体现。它追求"最大化可营销性"，"确保受欢迎程度的最大化"，这都是为了满足影院观影者的"必看"需求。[①] 即便是现实主义电影，也要求在题材强度、风格强度上与一般其他渠道的影像产品有所区别。

① 参见王晓丰著：《好莱坞高概念商业电影模式》，载尹鸿等编：《跨越百年：全球化背景下的中国电影》，北京：清华大学出版社，2007年，第365-380页。

第一章 什么是电影

电影，必须具备影院所特定的力度才能吸引观众从舒服的沙发里站起来，辛苦走进电影院。对"必看性"的要求，是由观众的主动选择、成本考量来决定的，不以人的意志为转移。实际上，这也可以解释为什么现代电影的商业设计和整合营销往往对于电影成败至关重要，即便是一些作者化电影，都不得不借助大明星，或者借助社会性话题，或者借助互文本推动创造电影的"必看性"。无论是电影本身的"概念""强度""极致""互文"，或是电影营销的制造看点、运作话题、形成口碑，其实都是在为观众创造一种"非看不可""不能不看"的影院"必看性"。"必看性"是现代电影生产和营销首先必须考虑的前提。许多貌似有一定故事的题材，如果缺乏这种吸引观众的"必看性"，往往无论怎么用心、怎么有诚意，都很难让观众走进电影院，观众也不愿意在大银幕上去观看。"必看性"，甚至有时候不仅影响到观众进入电影院，也会影响到观众在其他渠道上选择"电影"。大多数电影即便在电视、网络上，由于缺乏"必看性"，观众也会不闻不问，而更喜欢长篇的连续剧或者其他综艺节目，其故事流和表演流形态更适合在开放的、交互的观影空间被接受。许多电影，实际上恰恰就是因为缺少这种"必看性"，与一般的电视剧、电视纪录片、电视专题片、视频节目在形态和内容上差别不大，得不到观众认可。与其埋怨观众不识货，不如自问，我们的电影真的具备电影的"必看性"吗？

"必看性"不仅是电影的观看理由，它还需要转化为对观众注意力的控制。影院这个封闭的空间，以及这种封闭性创造的体验，需要对观众有强烈的控制力。观众似乎是在一种"集体梦幻"中，通过假定时空，获得人生体验的最大化满足。因此，控制力就成为现代电影与电视、网络这些相对开放、互动的媒介影像最大的区别。大银幕、立体声、3D、奇观化、快节奏、画面饱满、声情并茂……所有这些电影艺术技巧，实际上都是在体现电影对观众的控制力。正如电影理论家麦茨所描述的那样，一个成年的观影者也会像孩子般被对待，奉命坐在银幕之前，对出现在那上面的影像起一个中继者的作用。影片就是一个制造出来呈献给这个观影者的世界，他被闭锁在同作记录的摄影机的初始关系中。[①] 这在一定程度上可以说明为什么电视这种方便、廉价的替代品出现以后，当代电影美学转向更多地追求镜头、场面、节奏故事的控制力，使电影创造了与电视和其他媒介不同的体验。即便是一些写实风格的电影，实际上也在追求更多的场景细节奇观，表现人物面临的人性极致和选择考验，比如这些年获得最佳奥斯卡外语片奖等众多国

① 参见［美］达德利·安德鲁著，郝大铮等译：《电影理论概念》，上海：上海文艺出版社，1990年，第200页。

际大奖的影片《入殓师》《一次别离》《两天一夜》等，在故事强度和情境特殊性方面，都超过了一般电视节目或者网络视频节目。虽然这类影片对观众的控制力远远不如情节剧、类型剧，因而其市场票房也相对更低，会有更多的人愿意选择从电视或者其他媒介渠道去观看这样的电影，但它们仍然在题材选择、镜头运用、声音设计等方面追求某种极致性来控制观众的注意力。实际上，影院空间本身不仅是对观众身体的控制，而且其向心的、包裹性的设计，也是对观众注意力的控制。一部电影如果不能在影院中控制住观众，影片的电影性往往就会受到削弱，其作为电影就会缺乏对观众的吸引力。实际上，许多试图进入影院渠道放映的所谓"电影"，包括一些有艺术个性和特色的电影，之所以不能在影院得到观众认可，甚至根本进入不了影院的公开放映渠道，恰恰都是因为缺乏这种影院的控制力。观众一旦注意力分散就会导致对电影文本的厌倦和拒绝，即便在电视、网络、DVD等非影院渠道去接触这些产品，对于大多数观众来说，也会有注意力门槛。所以，这些作品往往占有电影之名，并无电影之实。电影的意义要传达给观众，首先必须引起观众的注意，并且能够控制这种注意力，使他形成对电影的持续兴趣。

《盗梦空间》（克里斯托弗·诺兰导演，2010）拍摄现场，大量使用辅助拍摄手段和后期数字合成，创造一种吸引观众的电影强度

影院属性所带来的现代电影的两大特性——吸引观众的"必看性"和对观众的"控制力"，当然也会给电影带来一些负面影响，例如过度追求场面的宏大、对动作性的偏好、视觉上的奇观化、故事上的猎奇性，等等，但是，对电影强度的追求无疑已经成为电视媒介之后，特别是多屏时代电影的媒介属性。违背这一属性，无论这部影片是否被称为电影，实际上都很难在银幕上得到观众认可，甚至根本不可能进入影院渠道。从某种意义上说，电影的银幕性并不完全等于影像作品的艺术品质。观众只是通过银幕性来判断一部被称为电影的影像艺术品是不是

或者是否像一部电影,是否会把它作为电影来消费和观看。观众判断的标尺,往往就是对这部影片的"控制力"和"必看性"的预判。这部作品如果不是或者不像"电影",观众就会把它视为一个普通的影像品,放弃大银幕观看的选择,甚至也会放弃在其他媒介上的选择。

因此,讨论电影的本体,其意义并不完全是为了咬文嚼字地给出一个"放之四海而皆准"的电影定义,更多的是体现出在多屏时代对电影艺术的理解。当我们能够在众多的屏幕、众多的渠道看到影像作品的时候,电影之所以成为电影,影院的银幕性便成为它几乎唯一的独特性。适应影院银幕体验、适应观众的观影心理和行为选择,是电影别无选择的选择。否则,它即便被称为电影但也只能是与电视、网络剧等相同相似的影像品。无论怎么怨天尤人、叹息人心不古,都无法改变电影的"银幕性"规律。银幕性,的确为电影带来了更浓厚的商业味、娱乐性,同时,其对电影科技的推动、对影像想象力的解放、对视听经验的丰富也作出了巨大贡献。无论什么类型的电影,在多屏的时代,如果脱离了"银幕性"这一根本,电影恐怕都很难真正名实相副。

即便在银幕性的要求下,依然有许多现实主义电影、作者电影、艺术电影能够在题材、样态、风格、节奏、信息量上追求强度,创造出具备银幕共享性的电影时空。由于观众的多元化以及观众需求的多层次性,电影的银幕属性不仅体现在商业性、娱乐性上,同时也会体现在对世界的探究、对人性的追问、对现实的洞察、对历史的再现、对未来的想象,以及对人的自由、尊严、爱的坚守和执念上。所以,电影的银幕强度,不一定体现为视听的感官冲击,它也同样体现为对观众精神、信念、信仰、情感的冲击。这也是不少观众喜欢《阿甘正传》《小鞋子》《一次别离》《入殓师》《小偷家族》《罗马》这些电影的原因,它们用不同凡响的现实强度,创造了一种心灵震撼力。

第五节 好看的电影与好电影

讨论了什么是电影,我们可能就会想到另外一个问题,什么是好电影?任何观众的最大愿望都是能够看到好的电影。但是我们不得不承认,好电影的标准往往因人而异。如果每个人列出一个自己最喜欢的电影片单,你会发现重合的片目可能只有三分之一;而对同一部电影,不仅普通观众可能出现截然不同的评价,即便专业人士的认识也可能大相径庭。时代不同,对电影的评价也不尽相同,这虽然不像音乐和绘画那样极端,比如梵高的作品要等到几十年后才会显示出价值,

但是《公民凯恩》后来的地位也比它刚刚公映时高出许多；当年那些经典影片，对于现在的普通观众来说，甚至对于学习电影的学生来说，也可能会觉得难以欣赏。因此，对好电影的认识和评价，因人而异、因时而异的现象是普遍存在的，世界上没有绝对好和坏的电影标准。艺术世界里，不应该有独裁者。

所以，"好电影"各有各的不同。但是，我们还是会承认，电影评价仍然会有一些相对的标准。多数的好电影，还是能得到多数观众的认可；世界上许多权威的电影奖项评选结果，大多数还是会得到多数人的承认；我们心目中的电影清单，彼此还是会有部分的重合。无论是经典的电影《西北偏北》《卡萨布兰卡》《一江春水向东流》，还是近三十年的《肖申克的救赎》《霸王别姬》《拯救大兵瑞恩》《集结号》，等等，大多数人还是会承认它们是"好电影"。而事实上，除了每个人的审美偏好以外，大部分专业人士对电影好和不好的评价在某些方面是有一致性的。虽然说"文无第一、武无第二"，人们对一部电影的好进行排序可能会有差异，但通常"好电影"和不好的电影之间还是存在明显边界的。而如果我们具备了更加"专业"的鉴别能力，同样也会在判断"好"与"不好"的时候，得到相对专业的标准。这样，我们就能真正意识到，审美偏好虽然不同，但电影标准依然存在。

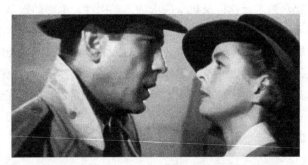

《卡萨布兰卡》（迈克尔·柯蒂斯导演，1942）

一部电影，从专业的角度看，有两个判断其好坏的层面：第一，是电影的创作水准。它主要体现为电影的创意和构思水平，包括电影的题材、主题、故事、人物塑造、表演水平、视听风格，等等，显示了电影策划、编剧、导演、演员、摄影、作曲等对故事的理解水平和呈现能力。第二，是电影的制作水准。它主要体现为电影的技术实现水平，包括电影场景的营造、画面和声音的技术质量、服化道的精致程度、后期制作的完成程度、拟音和录音的准确性、画面和场景细节的丰富性、特技的完成度和逼真度，等等，这往往显示了电影各技术环节

第一章　什么是电影

对创作意图的完成程度。创作和制作这两个维度，既各有侧重，又密切联系。否则制作水平再高，如果创作水平不足，也不可能成为一部好电影。许多大制作电影，制作水平达到很高水准，但依然很难得到观众和专家认可，甚至带来"买椟还珠"的效果。例如《埃及艳后》（Cleopatra，1963），虽然获得了奥斯卡最佳摄影、最佳艺术指导、最佳服装设计、最佳视觉效果四座奥斯卡奖项及包含配乐在内的无数提名，但故事、人物没有得到观众认可，最后票房惨败。《未来水世界》（Waterworld，1995）、《长城》（2016）、《阿修罗》（2018）等都是这种制作一流但创作没有得到认可的例子。当然，也有许多电影，创作上有追求、有新意，但是制作粗糙、工艺简陋，很难完全实现创作意图。当年，意大利新现实主义电影虽然出现了《罗马11点钟》《偷自行车的人》这样的经典电影，但大多数其他新现实主义影片虽然同样有现实主义的题材，但制作过于简陋，很难成为感动观众的优秀电影。大多数制作水平不足的电影，由于缺乏必要的执行层面的展现，以至于观众根本无法判断其创作水平的高低。电影与一般的艺术创作不同，它高度依赖于各个环节的技术水平和制作能力才能完成艺术创作。没有好的电影制作，就呈现不出好的电影创作。当然，好的电影制作，对设备、专业人员、材料、拍摄周期、镜头数量、氛围营造等都会提出更高的要求，而这些要求背后都需要资金的支持。所以，投资规模虽然不是电影好坏的唯一因素，但往往会成为重要的影响因素。电影创作往往会受到电影制作的限制，而电影制作往往又会受到电影投资的限制。在大多数情况下，对于电影来说，钱的确不是万能的，但没有钱也是万万不能的。

如果我们将电影的创作水准和制作水准，根据电影文本的实际，做更细致的分解，我们可以列出五个维度来判断一部电影的水准。如下图所示：

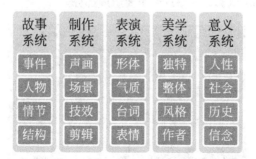

故事系统就是我们通常所谓的故事是否有意思，情节是否有吸引力，人物形象是否让你感兴趣，讲述故事的方法是否新奇，等等，这往往是普通观众最容易感受到的电影层面。从专业角度来看，电影的故事是否好，可以有四个关键词：

事件、人物、情节、结构。事件是电影故事的核心，事件是否新颖、有冲击力、有戏剧性，是否能够引起观众关注、共鸣，对电影可以说有基础性的影响；故事中的人物，性格是否鲜明、个性是否有趣味、命运是否能够牵动人心，则是电影故事的魅力所在；情节，是事件的展开过程，是否一波三折、是否出人意料、是否合情合理，这些都会影响观众的观感；结构，则是讲述故事的方法，故事从哪里开始讲述，从哪个角度讲述，情节分几条线索，线索之间如何交织，等等，都是结构需要解决的问题，结构实际上就是引导观众进入故事的"通道"。事件是核心，人物是关键，情节是过程，结构是路径，四者共同构成了我们对故事好坏的判断。

　　但是，电影并不是把故事"讲述"给观众的，而是通过声音和画面将故事"呈现"给观众的。电影用一个一个的镜头、一个一个的场面、一段一段的情景来完成对故事的传达，因此，电影的制作系统是否能够有效地"呈现"故事，是一部电影成功与否的保障。没有高质量的呈现，观众就看不到高质量的故事。这也是为什么我们一方面说，剧本是一剧之本，但剧本离开了以导演为中心的创作和制作团队的"呈现"，它就不是电影。"呈现"最终决定了电影的好坏。电影制作的关键词有以下几个：第一，声画质量，这是观众对电影最直观的感受；第二，场景质感，电影故事都是在场景中呈现的，场景是否真实、是否符合故事的氛围、是否能够给观众创造一种艺术气氛，例如恐怖感、紧张感、喜悦感，等等，对观众的投入会有重要影响；第三，特技效果，电影、特别是数字化以后的电影，有许多场面、段落、环境、动作、道具，都是通过特技来完成的，这些特技是否真实、生动、细致，也会大大影响电影的感染力；第四，剪辑效果，绝大部分电影都是由数百个甚至数千个镜头剪辑而成的，剪辑是否简洁、准确、流畅，有节奏感，有带入性，都是电影艺术呈现的重要组成部分。

《布达佩斯大饭店》（韦斯·安德森导演，2014）

而在电影的"呈现"中，还有一个相对独立的要素，就是演员的表演。电影故事是通过演员的表演（包括动画角色的表演）来完成的。一部电影故事好、制作精良，但是如果表演不到位，演员对角色的塑造不生动，就不可能成为好电影。观众是通过演员的表演进入故事的。所以，在所有的电影奖项中，最佳男女演员、最佳男女配角都会成为最受关注的奖项，演员在电影的创作生产体系中往往占有重要地位，甚至远远比导演、编剧更受关注。判断演员表演的好坏也有四个尺度：演员的外在形体是否像角色，演员的气质是否能够传达角色性格，演员的台词是否符合角色个性，演员的表情和动作是否能够将角色的喜怒哀乐强有力地传达给观众。好的演员，形神兼备，观众甚至会忘记他是演员而把他看作角色。有的演员，观众往往会忘记他的名字但是却能记得他所饰演的角色。

电影的美学系统，是一个更加综合的审美判断。一部电影是否在内容和形式上具有我们从其他电影中很少感受到的独特性；电影的各个部分是否平衡、完整，没有明显的瑕疵、漏洞、混杂、短板；电影有没有统一的艺术风格，无论是凄美的还是激昂的、风趣的、幽默的、黑色的、温暖的、秀丽的、性感的、感伤的，这种风格是否完美地体现在电影之中，是否能够感染和吸引观众，这些往往都是我们对电影审美风格最直接的判断。一部优秀电影往往能够体现出"电影作者"（作者在多数情况下往往都是在电影艺术创作中起支配作用的导演）的独特的艺术视角、艺术个性、艺术发现，会深刻地打上某些个人的痕迹，这也是为什么许多电影字幕上都有"×××（导演名字）电影"的原因。《精神病患者》（Psycho，希区柯克导演，1960）那种神秘、压抑、紧张的风格，《让子弹飞》（姜文导演，2010）那种黑色幽默的夸张、犀利，《小丑》（Joker，托德·菲利普斯导演，2019）那种悲怆、绝望的氛围，都是电影审美魅力的体现。无论是伯格曼电影、费里尼电影、戈达尔电影、黑泽明电影，还是后来的库布里克电影、阿莫多瓦电影、马丁·斯科塞斯电影、斯皮尔伯格电影、诺兰电影、昆汀·塔伦蒂诺电影、张艺谋电影、陈凯歌电影、冯小刚电影，都有鲜明的导演个人印迹。即便导演的作者性会随着时间发生变化，但是最本质的东西往往会成为导演难以抹去的个性。就像任何有趣的人都是有个性气质的人一样，任何好的电影都会有一种风格上的审美气质，一种可以被识别出来的味道，一种不同凡响的特殊性。

最后一个维度是电影的意义维度。好电影往往并不只是好看的电影，同时还应该是有意义的电影。人们虽然经常抱着娱乐消遣的目的观看电影，但是真正好的电影，会让观众观看的时候心情激动，观后兴奋不已，甚至会产生许多对人生和社会的新的认知，会反省自己的世界观、人生观、价值观，甚至会长久地影响

自己的生活选择。许多人看了《死亡诗社》（Dead Poets Society，彼得·威尔导演，1989），会想去选择教师职业；有的人因为看了《总统班底》（All the President's Men，艾伦·J.帕库拉导演，1976），会认可新闻是一种可以改变社会的力量；有人看完《浪潮》（Die Welle，丹尼斯·甘塞尔导演，2008），对法西斯主义有了全新的认识；有的人看过《芙蓉镇》（谢晋导演，1987），对中国的历史发展进程有了新的了解……几乎所有的经典电影、优秀电影，都会深化我们对人性、社会、历史和信念的认识和体会，都会扩展我们的生活视野和心灵世界，让我们真正体会到什么是"天堂影院"。

《死亡诗社》（彼得·威尔导演，1989）

虽然我们对电影的感受是综合的，但是如果我们试着从电影的故事维度、制作维度、表演维度、风格维度、意义维度的二十个指标对一部电影进行评估，我们可能会获得一个相对"客观"的判断标准，也会对"好电影"的"好"有一个可以评测的方式。实际上，同样五个维度，每个个体内心的权重肯定是不一样的，有的更看重故事的有趣，有的更看重意义的重大，有的喜欢制作上的奇观，有的喜欢风格的淡雅，但所有的审美偏好，其实还是应该建立在"好电影"的基础之上，这样我们的电影审美水平才能有所提高，我们才能从"好看"的电影跨上欣赏"好电影"的台阶。而这正是本书接下来的章节想要完成的使命。我们将向读者更加详细地介绍电影是如何创作、制作出来的，电影究竟是如何成为"好电影"的，以及我们应该如何去欣赏一部"好电影"。

讨论与练习

1. 请列举出你最喜欢的五部电影并举出至少三个理由。
2. 请你从自己的角度谈谈电影、电视剧、网络电影之间的异同。
3. 请你将《偷自行车的人》与《罗马》两部电影进行对比,看看两部电影在艺术上有什么新的变化。
4. 如果你是本届奥斯卡评委,请你从提名影片中选出最佳影片、最佳导演、最佳编剧、最佳摄影和最佳男女主角,说出自己的理由并与最后的获奖结果进行对比。
5. 尝试从故事、制作、表演、美学、意义五个维度、二十个指标对两部不同的电影进行评估分析比较。

重点影片推荐

《死亡诗社》(Dead Poets Society,彼得·威尔导演,1989)

《小鞋子》(Children of Heaven,马基德·马基迪导演,1997)

《美丽人生》(La Vita è bella,罗伯托·贝尼尼导演,1997)

《指环王:护戒使者》(The Lord of the Rings: The Fellowship of the Ring,彼得·杰克逊导演,2001)

《让子弹飞》(姜文导演,2010)

《蝙蝠侠:黑暗骑士崛起》(The Dark Knight Rises,克里斯托弗·诺兰导演,2012)

《希区柯克》(Hitchcock,萨沙·杰瓦西导演,2012)

《大梦想家》(Saving Mr. Banks,约翰·李·汉考克导演,2013)

《布达佩斯大饭店》(The Grand Budapest Hotel,韦斯·安德森导演,2014)

第二章
电影：媒介、产业与艺术

电影是工业与艺术、商业和美学、作品与产品的统一物。没有技术就没有电影，没有电影艺术就没有电影商业，没有电影商业就没有电影工业。技术、艺术与商业实际上成为电影发展的三驾马车。电影是电影技术、电影商业和电影艺术冲突融合的结果，也是在技术推动下电影工业与艺术个性较量和妥协的产物。而这正是电影保持活力的重要原因：一方面，电影艺术借助电影工业体系得到丰富；另一方面，电影工业借助于电影艺术繁荣而保持创新。

技术的发展对于电影是一柄双刃剑。数字科技正在改变电影。只有人类想不到的，没有电影做不到的。在技术"无所不能"的时代，电影技术始终应该为艺术服务，而不能让艺术成为技术的附庸。

电影的时间是空间中的时间，电影的空间是时间中的空间，电影的画面是声音中的画面，电影的声音是画面中的声音，以此创造逼真与虚拟的统一，在场与缺席的统一。时空关系、声画关系、逼真与虚构的关系是电影的基本美学属性。对于多数缺乏足够电影艺术素养的人来说，无论是观众还是创作者，往往都会忽

视、轻视电影中画面和声音丰富的感染力，它们实际上会对电影故事、人物和情感产生难以想象的影响。

如果说电影是"梦"，那么电视更像是"窗"。电影提供超日常的想象经验，电视则提供更接近日常的生活经验。观众在一个与世隔绝的封闭黑暗空间中面对银幕，所体验到的是与日常生活相区别的增强现实。但是，正如"日有所思，夜有所梦"一样，电影的影像奇观往往是人们现实中焦虑、恐惧和期望的一面镜子。

关键词								
表现	再现	视觉艺术	听觉艺术	空间艺术	时间艺术	影像符号	缺席的在场	

电影是一种娱乐，电影是一种产业，电影是一种生意，电影是一种……不同的人对电影会有不同的阐释。无论电影是什么，它首先是一种影像的艺术，因此才能成为一种产业、生意、娱乐，甚至教育。因此，理解电影首先必须理解电影作为艺术的特点，而这些艺术特点往往又是与电影的技术、商业联系在一起的。从1895年法国人卢米埃尔兄弟放映他们拍摄的10多部短片开始，电影很快就成为世界各国最大众性的艺术样式。侨居巴黎的意大利文艺评论家卡努杜在电影诞生10多年以后首次提出电影是填补了传统的时间艺术（音乐、诗歌、舞蹈）和空间艺术（建筑、绘画、雕塑）之间鸿沟的第七艺术，这标志着电影作为一种艺术的地位得到了公认。电影作为一种相对年轻的艺术，已成为20世纪以来流行文化最重要的组成部分。在100多年的发展过程中，电影艺术形成了自己独特的美学特征。

第一节 媒介特征：以技术为基础的艺术

电影作为一种艺术之所以远远晚于美术、音乐、舞蹈、戏剧、小说、诗歌等艺术形态，最重要的原因是它必须依赖科学技术的发展。电影是通过摄影机拍摄记录在胶片上并通过放映或者其他播出渠道提供给观众的艺术品，它深刻地依赖于媒介技术基础。如果没有技术支持，人类无论有多么热烈的愿望，都不可能看到今天我们已经如此熟悉的电影，最多只能通过那些简陋的类似走马灯一样的玩具来体验运动图像的快感。所以，我们理解电影，首先需要理解电影是在科学技术推动下出现和发展的艺术，是技术与艺术的结合。

电影艺术与科学技术，特别是电学、光学、机械学、计算机科学、化学、工艺学、工程学等息息相关。从来没有任何艺术形式像电影那样，高度依赖科学技术的进步。正如一位电影史学家所说："电影——作为一种艺术形式、一种交流手段、一种工业——始终主要取决于技术的革新。"[1]

一、电影的信息采集技术

电影影像是通过摄影机拍摄的，而电影中的声音则是通过录音设备记录的。摄影机能够在每秒钟连续拍摄下早期16格、后来24格的画面，才能有我们现在看到的动作流畅自然的电影；录音技术的发展，使我们能听到与画面同步的声音。摄影机的镜头、辅助工具、机械设备等也都对电影艺术有着重要影响。画面的感光度、景深关系、清晰度，摄影机的运动性能、变焦能力、快门技术等都会直接影响到画面的艺术效果。没有广角镜头，我们当然不可能看到《公民凯恩》（Citizen Kane，1941）那样经典的景深画面；没有斯坦尼康手持摄影设备，我们也无法看到王家卫《重庆森林》（1994）等电影中的快速不规则运动的镜头。当计算机技术出现以后，电脑动画更是为电影艺术提供了自由的空间，《泰坦尼克号》（Titanic，1997）的海难景观，《星球大战》（Star Wars，1992—2005）中的外星人都是借助于技术创造出来的艺术造型。

二、电影的信息贮存技术

电影的主要贮存载体长期都是电影胶片。胶片技术对于电影有着重要影响：如彩色胶片的出现，使电影具有了色彩，突破了黑白限制；又如16毫米、35毫米以及75毫米胶片的出现，使电影画面有了不同规格的效果。进入21世纪之后，电影更多地借助于数字载体存储，数字存储设备大大增加了电影的信息量，而且可以丰富电影后期加工的可能性。胶片现在已经成为电影的非主流介质，在一定程度上模糊了电影与电视、网络视频之间的介质分界。

三、电影的信息传播技术

电影是通过放映设备传播的。电影放映技术的发展推动了电影艺术的发展。如电影放映中的声音技术，立体声、逻辑环绕、激光放映、3D、LED屏系统、

[1] 转引自[美]路易斯·贾内梯著，焦雄屏译：《认识电影》，北京：中国电影出版社，1997年，第304页。

IMAX、VR 系统，等等，都大大增强了电影声音和画面的表现能力。从 20 世纪后半叶开始，电影面对电视的竞争，除了在电影制作方面采取了应对策略以外，同时还强化了对电影放映设备的技术升级，包括发明了许多如立体电影、动感电影、环幕电影等新的传播/放映技术，创造了一种远远区别于、优越于家庭的观影体验。

四、电影的后期制作技术

电影通过特殊的技术手段，可以使所采集的信息发生部分改变和优化，创造出与拍摄阶段不同的艺术效果。法国导演梅里爱，就开始使用大量的特技重新叙述影像。后期特技技术的使用，大大提升了电影的表现能力。随着数字技术的发展，电影后期对前期素材的调整、改变越来越大，许多电影的场面甚至 80% 以上都是后期合成的结果。李安 2019 年的电影《双子杀手》，用计算机克隆了一位与真实演员一样的角色，真假形象同时出现在画面中。后期技术的发展对电影声音、画面、故事正在产生越来越大的影响。现在许多电影，演员都是在绿幕前表演，几乎所有的场景都是后期合成的。后期制作技术已经使原来电影的一度创作（剧本创作）、二度创作（现场创作）发展为三度创作（后期创作）。

因此，电影技术在一定程度上是电影艺术的基础。理解电影技术才能更好地理解电影艺术，掌握了电影技术才能更好地掌握电影艺术。特别是 20 世纪末期以后，由于计算机的介入，以好莱坞为代表的主流电影工业进入了一个技术时代。如果说《阿甘正传》（Forrest Gump，1994）、《泰坦尼克号》还只是对电脑仿真技术的有限使用和特技处理，到了《星球大战前传》、《古墓丽影》（Lara Croft:Tomb Raider，2001）、《指环王》（The Lord of the Rings，2001—2003）、《哈利·波特》（Harry Potter，2001）以及动画电影《怪物史莱克》（Shrek，2001）、《海底总动员》（Finding Nemo，2003）等，虚拟技术则几乎已经无限扩张成电影的视听本体了。

高科技为扩展电影的想象力和感染力提供了广阔的技术和艺术潜力。在好莱坞历史上票房收入前 10 名的影片几乎都与数字技术的使用和数字虚拟空间的设计密切相关，曾经长期高居榜首的是全球票房收入接近 22 亿美元的《泰坦尼克号》，其中的 500 多个电脑特技为这个 20 世纪初的灾难故事提供了一个辉煌的舞台。而《侏罗纪公园》（Jurassic Park，1993）、《星球大战前传》、《独立日》（Independence Day，1996）、《星球大战》、《狮子王》（The Lion King，1994）、《外星人》（E.T. the Extra-Terrestrial，1982）、《阿甘正传》等为中国观众所熟悉的影片，也大量采用了特技手段和电脑技术。2009 年，《阿凡达》（Avatar，2009）超越《泰坦尼克号》成为全球票房冠军，2019 年《复仇者联盟：终局之战》（Avengers: Endgame，

2019）则以近 28 亿美元的成绩占据榜首。高科技奇观成为这些影片共同的商业卖点和艺术亮点。

全球电影票房前十名

排序	片名	全球总票房（美元）	发行年
1	复仇者联盟：终局之战（Avengers: Endgame）	$2 797 800 564	2019
2	阿凡达（Avatar）	$2 790 439 000	2009
3	泰坦尼克号（Titanic）	$2 196 094 287	1997
4	星球大战：原力觉醒（Star Wars: The Force Awakens）	$2 077 840 081	2015
5	复仇者联盟3：无限战争（Avengers: Infinity War）	$2 048 359 754	2018
6	侏罗纪世界（Jurassic World）	$1 670 400 637	2015
7	狮子王（The Lion King）	$1 656 943 394	2019
8	复仇者联盟（The Avengers）	$1 518 812 988	2012
9	速度与激情7（Fast & Furious 7）	$1 515 047 671	2015
10	哈利·波特与死亡圣器（下）（Harry Potter and the Deathly Hallows: Part 2）	$1 462 274 291	2011

（注：票房统计截至 2021 年 7 月。）

伴随着数字化时代的到来，电影的高科技化正在成为现实，进入 21 世纪以后，这一过程将会更加迅速和纵深化。数字化对电影的革命性挑战，应该说其意义远远超出了当年声音进入默片或者彩色代替黑白对电影所产生的影响。从媒介层面来说，电影影像和声音将不再使用传统的胶片记录、存储和传播，而是采用电脑磁盘进行数字记录；从放映层面来说，数码电影院将不再使用传统的放映机和胶片拷贝，影片将通过卫星、光纤电缆或光碟直接传送或发行到影院，影院则通过压缩了节目的晶片在银幕显示影像，不仅电影的画面素质和音响效果会胜过传统电影，而且也为观众参与电影的互动提供了技术上的可能性；从制作层面来说，数字录音、数字编辑都将大大提高电影视听质量和效果的精度、强度和感染力；从创作层面来说，数字技术将不可思议地扩展电影的表现空间和表现能力，创造出人们闻所未闻、见所未见，甚至想所未想的视听奇观和虚拟现实……高科技将使未来的电影的面目完全改变。

但是，科学技术的发展对于电影来说，永远都是一柄双刃剑，正如工业革命在为人类创造巨大物质财富的同时也带来了两次规模空前的世界大战一样，高科

第二章 电影：媒介、产业与艺术

技也为电影美学、电影文化和电影工业带来了不可低估的危机。近年来的好莱坞暑期电影越来越贪得无厌地追求视听奇观性，电影题材越来越变本加厉地脱离人们的现实体验和现实生存，无论是故事或是视听造型都越来越缺乏人文意蕴，越来越强调表象刺激，玩弄技术、玩弄奇观的倾向正在将部分电影带向远离真实、远离性情、追求感官刺激的卡通化、低智化道路。其结果是，电影也在远离艺术的本质。从电影的历史经验来看，技术的创新最终必然要走向艺术的进步。电影的技术始终应该是为艺术服务的，而不能让艺术成为技术的附庸。

《复仇者联盟：终局之战》（安东尼·罗素、乔·罗素导演，2019）

第二节 产业特征：作为商业的艺术

绘画、文学创作、音乐创作都可以靠作家或者作者个人或者几个人完成，创作过程对资金、工具、群体、工业流程的依赖相对较少。但是，一部电影的产生，与其他艺术创作更多依赖于个体的创意能力和创意水平不同，它需要大量的人力、物力、财力的支持和合作。常规的故事影片几乎不可以想象完全由个人来完成，没有专业设备、相当规模的资金和大量专业人士的支持，故事电影的创作几乎是不可能的。

从下表我们所选择的电影《英雄》的例子，可以看到主要创作/制作人员就接近20人。这些主要创作人员分别属于导演部门、演员部门、摄影部门、制片部门、宣传发行部门、技术部门等，他们之间既互相依赖又互相制约，形成共同的电影方案，然后还要通过参与拍摄的数以千计的其他人员来加以实行。

《英雄》（张艺谋导演，2002）主要演职员及出品发行机构

导演：张艺谋
编剧：李冯
　　　王斌
　　　张艺谋
主演：李连杰（饰 无名）
　　　梁朝伟（饰 残剑）
　　　张曼玉（饰 飞雪）
　　　陈道明（饰 秦王）
　　　章子怡（饰 如月）
　　　甄子丹（饰 长空）
摄影：杜可风
　　　侯咏
录音：陶经
作曲：谭盾
服装：和田绘美
武术指导：程小东
特效制作：Animal Logic
　　　　　The Orphanage
制片：William Kong
出品：银都机构有限公司
　　　精英娱乐有限公司
　　　北京新画面影业有限公司
海外发行：米拉马克斯电影公司 Miramax Films

电影艺术的创作不仅需要大量人员的合作，而且需要经过复杂的工业生产的制作流程。这个过程涉及大量的人力物力，也需要一系列工业管理和市场营销的手段和方法。

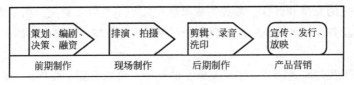

电影制作流程

正因为多人合作，依赖工业流程生产，所以电影需要大量的资金支持。我们常常说"贫贱出诗人"，但贫贱很难出导演。电影拍摄中必不可少的人工、设备、

材料、布景、差旅等都需要大量的资金消耗。在 21 世纪初,一部美国电影的平均制作费用达到了 5480 万美元,相当于近 5 亿人民币(参见下表)。而许多大制作的影片则早已超过了 1 亿美元,张艺谋导演的国产影片《十面埋伏》(2004),投资超过了 2 亿元人民币。陈凯歌导演的《无极》(2005)投资超过了 3 亿元人民币。乌尔善导演的"封神三部曲"投资规模高达 20 亿元人民币。

美国主要电影公司每部影片平均费用

百万美元

年度	制作费用	发行费用	总费用
2001	54.8	31.0	85.7
2002	58.8	30.6	89.4
2003	63.8	39.0	102.8
2004	56.4	34.4	90.8
2018	60.0	36.2	96.2

(资料来源:美国电影协会 *2001US Economic Review*, http://www.mpaa.org)

正因为电影需要投资,所以往往需要得到市场的回报。因此,电影是艺术,同时也是产业,是一门生意。电影既具有艺术特性,同时又具有商品特性,既需要艺术创意又需要经济谋划。换句话说,电影既是一种艺术又是一种商品,电影既具有艺术价值又具有商业价值。正是这种双重性构成了电影的特殊性。"电影在其 100 年的历史中,总是和商业行为联系在一起的。"① 所以,有人称电影为娱乐工业,也有人称电影为创意工业。

但是,在电影观念中,不同角色由于立场不同,往往对电影的商业性和艺术性的强调也不同。一个电影工业体系内的操作者或者一个电影业商人,往往会认为电影首先乃至仅仅是一种工业、一种商品,因为他作为生意人关心的首先是经济利益。但是,对于电影艺术家或者对于电影理论批评者来说,电影可能首先被看作一门艺术,是用光与影、声与像来表达对世界的体验、感受,表达人文关怀和人道愿景,表达创造精神和美学理想的方式。如果完全以工业、商品作为电影的本位,否定电影的创意核心价值,将利润指标凌驾于电影的艺术指标之上,用电影商业观来取代电影艺术观,用电影商品性来支配电影艺术性,这种价值观念就是一种电影的商业立场。有时,电影的艺术价值并非经常——甚至恰恰相反——与它的接受者的数量成正比。通过对暴力、性关系和血腥场面的猎奇的展示,对

① Barry R. Litman: *The Motion Picture Mega-Industry*, Allyn and Bacon, 1998, p.240.

俄狄浦斯情结等无意识原型的有意重写，刺激人的原始的生命本能，发泄那些根深蒂固的施虐和受虐欲望，宣泄那些被压抑的情绪和幻想，以满足人们的基本视觉/心理需求，可以提供娱乐满足而获得商业利益，但并不能升华电影的艺术品质。这种满足往往是应对性的、消极的、被动的，它在导致心理宣泄的同时，也消除人的激情和创造性，如果宣泄过度甚至会使人玩物丧志。电影艺术更需要满足人们的高级需要，这种满足在心理效果上是积极、主动、富于创造性的，可以扩展人对世界的感受、理解和把握，增强人们的生活信念和热情，唤起人们的爱心、同情心和对于未来的希望，陶冶和净化人的心灵和人格，推动人的自我实现和自我完善。这种满足所带来的愉快是丰富的、恒久的、生产性的。如果说，低级需要的满足趋向于造就一种消费性的享乐型的人格，那么高级需要的满足则趋向于造就一种建设性的成长型人格。正是在这一点上，电影的艺术本位观念与电影商业本位观念存在着一定的冲突。

当然，事实上，无论是从生产方式和生产过程还是从传播方式和接受过程来看，除少数实验电影、先锋电影或者地下电影以外，绝大多数主流电影确实是一种工业产品。所以，对于电影艺术家来说，他必须理解和利用电影的工业生产规律，认识到电影是一种需要通过工业化方式得以实现的艺术样式。但是，如果说对于电影商人来说，艺术是手段而利润才是目的的话，那么对于电影艺术家来说，商业则是手段而美学才是目的。电影的艺术性和商业性一直都在对立统一中推动着世界电影的发展。没有技术就没有电影，没有艺术就没有电影商业，没有商业就没有电影工业。技术、艺术与商业实际上成为电影发展的三驾马车。

好莱坞一直被看作电影工业的典范。好莱坞电影体系是世界上最强大的电影工业体系，从总体上讲，是受商品生产规律制约和支配的。但是，好莱坞经验中也包括以下内容：它始终以开放的态度吸收电影的艺术经验和艺术探索，以宽容的态度对待具有艺术个性的电影艺术家和艺术作品。同时，好莱坞电影的成功也得益于它支持一些电影艺术家坚持电影是一种艺术的观念。它通过种种运作机制将电影艺术家和电影商人各自的潜力充分发挥出来，让艺术家借助于电影工业实现或者部分地实现其艺术理想，同时也让商人借助于电影艺术实现其经济效益。好莱坞是电影技术、电影商业和电影艺术冲突融合的结果，是在技术推动下，电影工业与艺术个性较量和妥协的产物。而这正是好莱坞保持活力的重要原因：一方面，电影艺术借助电影工业体系得到丰富；另一方面，电影工业借助于电影艺术繁荣而保持创新。所以，好莱坞电影业招纳了来自世界各地的电影艺术家，包括一些几乎不拍摄商业电影的艺术家，它还从接受电影精英教育的电影学院中选

择了像科波拉、斯通、斯皮尔伯格这样的高才生。正是由于好莱坞对电影艺术的重视，所以，它不仅生产了大量的商业化的喜剧片、动作片、歌舞片等类型影片，而且也生产了像《现代启示录》（Apocalypse Now，1979）、《生于七月四日》（Born on the Fourth of July，1989）、《辛德勒的名单》（Schindler's List，1993）这样优秀的具有永恒艺术价值的影片。好莱坞电影正因为这样敏感迅速地吸收世界电影艺术发展的成果和经验，才能以不断的艺术发展推动观众电影文化水平和鉴赏能力的提高。从这个意义上说，好莱坞电影不仅是一种工业，也不仅是一种艺术，更重要的在于它是一种文化，它将商业和艺术巧妙地统一起来，在生产着艺术水平不断提高的电影产品的同时，也不断地提高着电影观众的鉴赏水平。好莱坞的成功是电影文化的成功。

因此，在电影观念上，对于电影人来说，电影首先是一门艺术。我们面对的是艺术创造而不是一般的商品生产，一切对于艺术的基本要求同样适用于电影。同时，电影艺术是以电影工业为基础的，因而它不可能脱离工业生产和商品流通的基本规律。所以，电影是工业与艺术、商品价值和美学价值的一种对立统一物。对于电影工业来说，这种统一是以经济利益为立足点的，但对于电影艺术来说，这种统一则是以艺术价值为支撑的。市场不是电影的一切，但是没有市场便没有了电影的一切，如果说电影是一种产品，那么这种产品的核心价值就是艺术。电影艺术通过工业生产过程转化为产品，电影产品借助于电影艺术获得商业价值。因而，电影经济学与电影艺术学既相互对立又相互统一，构成了电影的特殊属性。

第三节　审美特征：时空／视听一体化的影像艺术

在讨论电影艺术的美学特征的时候，许多人都提到，电影是一种"综合艺术"。它像小说一样，叙述故事；它像戏剧一样，需要表演；它像美术一样，提供画面造型；它也像音乐一样，具有旋律。但是，如果将电影艺术的综合性理解为电影对其他各种艺术形式的简单相加，理解为对其他各种艺术形式的一种模仿和改造，那么就是对电影艺术的误解。电影是一门独立的艺术，电影叙述故事的方法肯定与小说不同，电影的表演也与戏剧的表演不同，电影的画面与绘画中的画面不同，电影中的音乐也与独立的音乐作品不同。电影就是电影，不是杂交式的"综合"。从某种意义上说，许多艺术形式都是对人的某一种审美感知的单一满足，如美术满足人们视觉上的审美认知，音乐满足人们听觉上的审美认知，而电影则是对人的审美感官的整合满足。这也是电影相比其他艺术形式更容易大众化、普遍化，

其影响力和共鸣感也更强的重要原因。

无论是远古时代岩洞壁画所记录的原始人类的狩猎活动，抑或是人们在劳动过程中自发喊出的"吭哟吭哟"之声，无论是孩童时代我们面对自我镜像的那种喜悦，抑或成年后的顾影自怜，其实都体现了人类企图通过一种媒介形态来模仿生活、反映现实的再现性冲动和表达自我、抒发情感的表现性冲动。正是这两大冲动，形成了戏剧、诗歌、小说、音乐、美术、舞蹈等各种艺术样式以及艺术的再现性和表现性两大功能，从而形成了艺术史上现实主义、浪漫主义两大思潮以及各种与这两大思潮息息相关的形形色色的艺术流派、倾向。但是，在电影出现以前，无论是空间艺术还是时间艺术、视觉艺术还是听觉艺术、叙事性艺术还是抒情性艺术，也无论是现实主义艺术还是浪漫主义艺术，都无法真正通过对生活形态本身的还原性表达来提供一种时空合一、视听合一的艺术样式，实现表现性与再现性最大限度的合一的效果。而电影的出现，则以一种影像的逼真性，提供了一种前所未有的可能，在那些活动的有声有色的视听连续画面中，不仅包含了最大的"真实感"，而且在那些时空的组合中、省略中、取舍中、建构中也蕴涵了最丰富的"主观性"。所以，我们也可以说电影是一种综合艺术，但它不是对各种其他艺术形式的综合，而是时间与空间的综合、视觉与听觉的综合，通过这种综合创造了逼真性与虚拟性的统一，这也是电影最基本的美学属性。

一、时间中的空间与空间中的时间

从艺术的呈现方式来看，人们通常将艺术划分为三大类型。

第一种：时间艺术。主要是通过艺术符号在时间链条上展开的持续性和顺序性呈现的艺术，情节、故事、因果、前后、节奏、延长、省略等构成了基本的美学元素，一般来说，文学、音乐等通常都被看作时间艺术。

第二种：空间艺术。主要是通过艺术符号在空间上展开的广延性呈现的艺术，形状、大小、远近、深度、方向、组合、面积、线条、视点、色彩、光线、位置、比例等构成了基本的美学元素，一般来说，绘画、雕塑、摄影等通常被看作空间艺术。

第三种：时空融合艺术。既通过时间的持续性、顺序性来展开，又通过空间的广延性来展开的艺术，例如戏剧、舞蹈、电影、电视和其他表演性艺术。

电影就是一种时空融合的艺术，它由具有广延性的画面构成的，现代电影常规画面每一秒钟由24个画格构成，每个画格提供的就是空间的艺术；同时，电影又在时间中展开，画格都不是静止的、孤立的，而是连续的，具有时间的持续性和顺序性。一部常规故事影片的放映时间在100~120分钟，大多数由数百个，其

第二章 电影：媒介、产业与艺术

至数千个镜头构成，每个镜头都会创作出不同的画面，即便是在长镜头中，由于镜头和物体的运动、时间的变化，画面的构图、内容、色彩、光线也都会在时间的流动中发生变化。事实上，电影的每一个画面和每一个镜头都具有时间值，有的几秒钟，有的可能几分钟，甚至也有一个或若干个长镜头构成的电影。所以，电影画面不是静止凝固的画面，而是在时间流动过程中变化着的画面。电影既有空间画面，同时又有时间延续。在电影中，时间和空间是融合在一起的，每一个画面空间都处在时间的流动过程中，同样每一个时间点都是由画面空间呈现出来的。电影的时间一直是通过空间画面来构成的，同时电影中的空间又处在时间流动中，电影的所有空间画面都在随着时间的流动而变化。

电影不仅仅是讲述故事，而且是用画面讲述故事；电影也不仅是有声有色的画面，而且画面会连接成一个荡气回肠的故事。电影对观众的影响，不仅来自故事，更来自讲述故事的每一个意味深长的画面。电影的意义不仅体现在故事中、叙述故事的时间中，也体现在每一个画面中；电影不仅通过情节、节奏、声音传达艺术效果，而且也通过造型、构图、色彩、光线等传达艺术效果。以美国电影《公民凯恩》中一个场面为例，影片的主人公凯恩走在相对的两面镜子中间，这里的意义，不仅来自人物的动作时间的延续，而且也来自动作的空间。凯恩的影像在镜子中被不断延伸，真假难以辨认，成为一系列的"反映"。这种空间传达了影片对这一人物那种"不可知"的意义的阐释。时间和空间共同完成了对这一人物的塑造。从这个意义上说，电影的美学特点之一，就是空间中的时间与时间中的空间的结合，电影的空间是时间中的空间，电影的时间是空间中的时间，因而影像空间和运动时间就成为电影的特性。

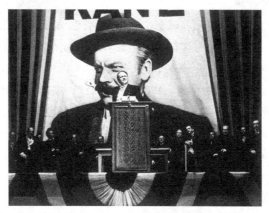

《公民凯恩》（奥逊·威尔斯导演，1941）

电影作为一种时空融合的艺术，与戏剧、舞蹈尽管有相似性，但戏剧、舞蹈由于受到舞台和剧场的限制，在时间和空间的转换节奏和频率方面都不能与电影相比。更重要的是，电影作为一种媒介艺术，它是被制作、加工、复制出来的，它呈现的是一种运动中的影像而不是真实物体的运动，这种媒介属性使电影获得了远远超过戏剧的时空表达的自由和传播的广度。所有的舞台艺术都具有现场性，而电影那种非现场的重构能力，是其最大的艺术创造的优势。

二、听觉中的视觉与视觉中的听觉

从艺术的感知方式来看，人们通常也将艺术分为三种类型。

第一种：视觉艺术。通过视觉符号来传达的艺术，如文学、绘画、雕塑等。

第二种：听觉艺术。通过听觉符号来传达的艺术，主要是音乐、广播艺术和其他口头艺术等。

第三种：视听融合艺术。通过视觉和听觉符号的共同使用来传达的艺术，如戏剧、舞蹈、电影、电视和其他舞台艺术，等等。

电影的出现，是与人们试图超越绘画和摄影，将人们的运动状态记录下来的愿望联系在一起的。当电影获得了这种呈现运动影像的能力以后，就如此接近于人们所感知的这个世界，它是如此逼真的"真实"，超越了其他所有的艺术、媒介。于是，声音的匮乏成为人们试图克服的障碍。人们不可能容忍一个"真实的世界"是无声的。虽然，电影的早期由于受到录音技术的限制，几乎有30年左右的聋哑时代，但即便在那个时候，人们也通过各种方式试图为电影赋予声音，比如在电影放映场地采取现场演奏、现场配音等方法为电影带来声音效果。声音进入电影只是等待技术的改进。

随着电影录音技术的成熟，电影进入有声时代，电影成为真正意义上的视听综合艺术。对这一段历史，有多部经典电影曾经有过有趣的展现，例如曾多次被列入美国最佳影片前十位的米高梅公司的歌舞片《雨中曲》（Singin' in the Rain，斯坦利·多南和吉恩·凯利导演，1952），以及获得奥斯卡最佳影片的美国、法国合拍的《艺术家》（迈克尔·哈扎纳维希乌斯导演，2011）等。从此以后，电影的艺术性不仅体现在电影运动着的画面中，也体现在与画面保持着密切联系的声音中。电影的画面和声音用同步或者异步、对立或者统一、重合或者对位等复杂的美学联系来共同表达意义，创造着真实的或者情绪的效果。无论是惊天动地的枪炮声还是含情脉脉的音乐，无论是人们的对话还是动作的效果，都不仅创造着有声有色的"逼真"世界，同时也形成了画面与声音相结合的艺术感染力。声音

作为重要元素，与画面密不可分。在我们的电影记忆中，几乎很少有无声的经典电影画面了。即便是有声时代故意创造的无声场面，也是因为声音艺术的对比才能创造出独特的审美效果。声音与画面的融合，大大提升了电影的表现力和感染力。

《艺术家》（迈克尔·哈扎纳维希乌斯导演，2011）

第四节　符号特征：缺席的在场

电影并不是把生活现实直接呈现给观众，而是通过画面、声音、表演、调度等"中介"来呈现故事。这些中介就是艺术符号，是一种现实的象征物，用来指称和代表现实或者想象中的其他事物，它是一种载体，观众通过这些符号来认知电影所承载的信息。

符号象征物最早是各种原始的图画，后来发展成语言文字，还有各种约定俗成的标识，等等。在此基础上，发展出符号学这样的学科，研究人类使用的各种不同符号的来源、意义、构成规律、发展趋势，以及对人们的认知、思维、情感所带来的影响。而符号学最重要的方法论，就是把符号分成能指与所指。能指是我们所看到听到的具体的事物、形状、声音、语言、词汇，是符号的载体，而所指则是这些具体的载体所表达的意义。能指与所指、介质与意义的关系，既是相互关联的又是相互区别的，其相关性受到时间、空间、个体、群体、约定俗成等各种因素的制约和影响。符号学（semiotics）根据象征系统中能指（符号）与所指（符号的意义）之间的关系通常将符号分为三种类型。

（1）指标符号（indexical sign）：这种符号用一种记号来指出或者表示它的指

涉对象，这种指涉依赖于记号和意义之间的某种必然联系，就像因果关系一样。如温度计水银扩张反映温度升高，风向标方向反映风的方向。

（2）象征符号（symbolic sign）：能指（记号）与所指（意义）之间的关系是任意约定的。如文字，在不同的语言中用不同的词、发不同的声音来表示同样的意义，如中文的"树"，英文的"tree"，德文的"Baum"等，它们的记号与意义之间的关系都是约定的，没有必然性。

（3）图像符号（iconic sign）：这种符号的能指与所指具有成分上的相似性，如苹果的相片虽然是能指，但是相片中的苹果与真实的苹果（所指）具有相似性。而电影符号就是这样一种图像符号，而且在所有的图像符号中，电影是最大限度地相似于所指（真实）的一种符号。

电影符号的能指和所指之间的差异最小，所以符号的虚拟性往往被这种零度差异掩盖了。正如电影理论家所分析的："电影的主要魅力就是'实在内容'成了电影自身的虚构元素。'实在事物'变成'非实在事物'，或者'可能存在的事物'，或者'只能如此存在的事物'：一个被改观的事物。""实在事物成为非实在物或想象物的陈述。"① 电影与其他所有艺术形式相比，是最接近于现实本身的存在形式，或者说是最接近于人们对现实的感知方式：既有空间的广延，又有时间的延续，既有视觉感知，又有听觉感知，甚至电影中的人物、场景、声音可以与现实的存在方式完全一致。但是，电影只是一种"逼真"而不是真正的真实。任何电影都是电影的创作/制作者根据特殊的目的，通过特定的手段，遵循一定的规则制作/创作出来的。电影的故事是被虚构出来或者编排出来的，电影的画面和声音是为了达到特定的效果而选择、创造出来的，即便是最写实的电影，它也不是对现实的简单复原，而是根据一定的原则对现实进行选择、修饰，甚至改造、加工的结果。卢米埃尔兄弟最早的记录性影片《工厂大门》（1895），选择的也是一个具有"电影动态感"的工人们下班蜂拥而出的动态场面，这种选择本身就是一种加工。

所以，电影的逼真性往往与其虚拟性结合在一起，从而创造出一种"缺席的在场"的感觉。在观看电影的时候，你感觉到自己"在场"，目睹"真实"发生，但这种在场感是虚拟的，现实并没有真正存在于电影中，电影中的真实是被虚拟出来的，而现实自身却是缺席的。这正是电影的魅力，虚拟为电影带来了广阔的艺术自由和艺术空间，而逼真又为电影带来了真实性和感染力。逼真的虚拟为电

① 参见［法］让·米特里：《电影美学与心理学》，《世界电影》1998年第3期。

影带来了客观性,而虚拟的逼真则为电影带来了主观性。所以,电影与其他艺术形式相比,具有最鲜明的逼真性,同时也具有最隐蔽的虚拟性。实际上,在电影的任何逼真的画面、声音、表情中,都可能包含着虚拟的意图和动机。这是电影艺术在20世纪以来成为最重要的大众艺术形式的重要原因。

　　正是因为电影具有这种"缺席的在场"效果,将虚拟与真实神奇地结合在一起,所以,大众往往容易进入电影体验的世界,在一种"真实"中体验自己的"愿望"。电影常常被人看作"白日梦幻",观影如同梦境,观众很少意识到人在梦中,但是梦中体验到的是日有所思、夜有所梦的愿望。成功的电影往往能够把目的、愿望、主观性都隐藏在真实、自然和客观性中。这正是电影不同寻常的魅力,也是许多文化学者解构电影背后的政治/经济权力运作规律的起点。

第五节　戏剧影视的异同

　　美学形态上,我们很容易理解,电影与小说不同,小说只有故事展开的时间而没有画面的呈现空间,所有空间只有在语言的时间展开过程中去想象,所以一千个读者心中有一千个不同的哈姆雷特,一万个读者心中有一万个不同的林黛玉。电影也与美术作品不同,美术只有空间的造型没有时间的展开,时间过程必须通过经验和想象去补充,所以,《拉奥孔》这样的美术经典,精心捕捉的都是那些能够带来时间想象的动感瞬间。电影当然也与音乐不同,音乐作用于人们的听觉,所有关于"月光"、关于"森林"、关于"命运"的意象都是听者用自己的体验创造出来的。

《拉奥孔》(雕塑,希腊阿格桑德罗斯等)

电影与小说的差异，由于载体的明显不同很容易被发现。而在所有艺术形式中，与电影最接近的形态就是戏剧等表演艺术以及在电影之后出现的电视艺术。它们也都可以看作时空融合、视听融合，甚至逼真性与虚拟性融合的艺术。它们都依赖导演对于剧本、表演、舞台环境和各种声音的综合调度来讲述故事。所以，许多戏剧术语往往都被借用来描述电影，西方国家用"drama"来表示情节剧风格的电影，中国曾经很长时间都用"影戏"来称呼电影，甚至直到20世纪80年代，中国电影人还在倡导电影要抛弃"戏剧的拐杖"。

尽管电影与戏剧具有如此明显的共性，但其实它们之间仍然存在重大差异。如果说剧本是对生活的一度加工的话，那么演出则是二度加工，但是电影与舞台剧不同，它还通过摄影机、录音机以及后期剪辑等方式进行三度加工。这种加工不仅克服了舞台剧的"现场时空"的制约，而且给予了电影可以保存和复制的媒介特点。所以，电影相对于舞台剧来说，由于摆脱了舞台时空的限制似乎更加"真实"，同时也由于增加了重要的加工程序而变得更"虚拟"，在真实和虚拟上达到了更加完美的统一。具体来说，这些差异突出体现为以下三点：

第一，传播载体不同。电影是通过胶片记录和放映的，而表演艺术则是现场进行的；戏剧是通过一种三维的现场舞台的表演来叙述故事的，而电影则是通过二维银幕的影像来叙述现实，因此电影的叙事具有更大的虚拟性。

第二，电影的时空是通过后期剪辑完成的，而表演则必须在舞台上连续完成。戏剧受到舞台和剧场空间的限制，其表现能力以及与观众之间的关系，受到相对严格的限制，而电影则可以通过对镜头、演员、环境的自由调度来叙述故事，在表现手段上、在对观众的调动能力上都具有戏剧难以比拟的丰富性。所以，表演艺术在时空转换上，受到舞台和现场的巨大限制，舞台与观众之间的距离关系也是基本固定的，因而古典戏剧"三一律"①这样的规则对戏剧才能产生深远影响，尽管许多戏剧突破了这一规则，但经典戏剧其实都在不同程度地受到这一规则的制约。而电影则不仅在时间空间上可以自由组合，而且电影的镜头和录音机还可以决定观众的观听方式、距离、角度和态度，调动观众与影像的距离和感情，而戏剧表演一般来说很难自由改变观听者与舞台和演员的关系。

第三，电影的画面由于具有视觉动态感，观众不容易觉察到银幕与自我的观

① "三一律"是17世纪欧洲古典主义戏剧规则，规定剧本中的情节、地点、时间三者必须完整一致，即每部剧只能有一个完整的故事、事件发生在同一个地点、时间只能在同一天进行。古希腊的亚里士多德就提出过类似的观点。这一剧作理论对后来的许多剧作家都产生了影响。

第二章 电影：媒介、产业与艺术

看距离，而舞台则因为位置的固定，容易造成观众与舞台的距离感。戏剧舞台本身是观众在场环境的一部分，舞台和演员作为一种被意识到的存在，往往具有强烈的假定性，其表演符号清晰可辨，因此，戏剧与真实生活之间总是存在一种布莱希特所谓的"间离性"[①]；而电影由于运动画面的逼真，往往掩饰了它的虚构性和假定性，在真实感、现实感方面比戏剧也有更大的优势。

虚构空间、自由组合、逼真体验是电影的特点，也是优势。所以，电影与表演艺术相比，在时空、视听的艺术表现的自由度上、逼真性上、对观众的控制力上都更加突出。电影在时空融合、视听融合、逼真性与假定性融合方面得到最大限度的发挥。

此外，电影艺术与电视艺术相比，两者虽然在传播载体上有胶片和磁带之分，但是在艺术表现的形态上的确非常接近。特别是随着数字贮存技术的发展，胶片和磁带的区别也逐渐消失，电影与电视的合流趋势越来越明显，人们越来越多地通过电视机、监视器来观看电影。电影艺术与电视艺术，特别是同样叙述故事的电视剧艺术和电视电影的界限已经越来越模糊。

正因为如此，电视出现以后，电影受到巨大的挑战，电影结束了近半个世纪的黄金时代，一度进入低谷。但是，随着电影与电视的竞争和发展，人们逐渐意识到，电影与电视仍然有不同的艺术特征。一般来说，电视剧主要是一种家庭消费艺术，由于胶片与磁带的不同、电影银幕与电视屏幕的不同、影院观影方式与家庭收视行为的不同，以及开放的家庭观看环境、视听表现力有限的电视屏幕、多信息流中的单向电视流等，电视剧呈现出"家庭故事、日常经验、生活戏剧和正统价值"[②]的叙事特点。而当电影意识到自己与电视剧相比，在故事的容量、接受的方便性、消费的经济性等方面的天生局限以后，也逐渐寻找和形成了自己的媒介优势、叙事特点，从而使电影度过了危机，显示出巨大的艺术魅力。

现在的电视与电影的收视经验明显不同。电视机和沙发、电冰箱、电话等日常生活用品一起作为"家用电器"被摆放在我们的起居室，它本身就是我们日常生活环境的一部分，看电视往往伴随我们的聊天、接电话、做家务等活动同时进

[①] 布莱希特（Bertolt Brecht, 1898—1956），德国剧作家、戏剧理论家、导演、诗人。布莱希特戏剧是20世纪德国戏剧的一个重要学派。间离方法又称"陌生化方法"，是布莱希特提出的一种新的表演理论和方法。它的基本含义是利用艺术方法把平常的事物变得不平常，暴露事物的矛盾，使人们认识改变现实的可能性。

[②] 参见尹鸿、阳代慧：《家庭故事·日常经验·生活戏剧·主流意识——中国电视剧艺术传统》，《现代传播》2004年第5期。

行,而且我们还掌握着遥控器,随时可以调整我们的收视对象,从一个老年保健话题转向一个矿泉水广告再转向一个已经播出几十集的言情电视剧。因而,如果说电影是一个"梦",那么电视更像是一扇"窗",电影提供的是超日常经验,那么电视提供的则更多的是一种日常经验。通过电视这扇窗户,我们看到与我们此时或者此地或者此感息息相关的大千世界、芸芸众生。所以,电视剧一般来说不刻意追求场面的奇观、不刻意追求故事的复杂和精巧、不刻意追求叙事空间和画面空间的张力、不刻意追求人物和事件的超日常性,多数的电视剧都以日常生活空间为背景,以日常生活为素材,即便是帝王将相,也还原其普通人的生活状态,通过时间的延续、信息的反复刺激、情节的曲折变化和人物的命运变迁来吸引观众。因而,长篇连续剧更接近于电视剧的体裁特征,播出量和影响力也比较突出。电视剧篇幅大、容量丰富、故事完整、播出时间较长,更易于唤起观众的关注和投入,使他们在剧中人物悲欢离合的沉浮和喜怒哀乐的情绪中体验到人生沧桑。电视剧的受众伴随着电视剧中的人物一起度过漫长的时间,当电视剧终于走向大结局之后,观众仿佛与那些已经亲近熟悉的邻居、朋友们告别,带着惘然若失的感觉从电视频道中继续去寻找新的朋友。①

与电视剧不同,大多数电影的审美经验则是超日常的:观众在一个与世隔绝的封闭的黑暗空间中面对一个巨大的唯一存在的银幕,无论是银幕上那些恢弘的场面还是那些局部的特写,无论是那些稍纵即逝的镜头还是冲击力很强的音乐,所提供的都是与日常生活相区别的一种广义的经验"奇观"。即便在最写实的电影中,如意大利新现实主义的代表作《罗马11点钟》(1952)中那个人挤楼塌的故事,张艺谋的写实主义影片《秋菊打官司》(1992)中那个"要个说法"的农村女性,其实都远离多数人的日常经验。正因为电影的经验是超日常的,所以电影追求视听的"奇观化"、叙事的"复杂化"、体验的"陌生化"。从这种意义上说,正如曾经被人所指出的那样,电影的观影经验更像是"梦"的经验,它虽然与我们的日常经验有密切联系,但它的运作更加复杂、影像更加奇特、故事进程更加诡异。所以,在电视时代以后,电影更加追求非常性:人物超常(许多主要人物都个性鲜明、极致,甚至偏执)、事件非凡(惊险、怪异、震撼、离奇、重大事件)、场面壮观(想象空间、外太空、异国风光、特殊建筑、罕见场所)、画面和声音冲击力强(大量使用广角、长焦镜头,夸张构图,精致化造型,多轨录制的声音效果)。总之,从故事、人物、场面到画面、声音、剪辑,都追求适应影院

① 参见尹鸿:《电视化的电影与电影化的电视》,《电影艺术》2001年第5期。

这种特殊的封闭观影方式的全方位"奇观化"。奇观化可以说是电视时代电影的一种普遍意识和追求，也是电影与电视的重要美学差异。正因为这些差异，在21世纪生活方式越来越多样化、娱乐方式越来越多样化、媒介形式越来越多样化的背景下，电影仍然是一种最神秘、最激动人心的讲述故事的形式。美国电视文化虽然非常发达，但电影经过调整仍然保持了艺术生命力，21世纪以来，美国电影年票房收入从80亿美元增长到2019年的110亿美元；而在中国，虽然每年电视剧产量高达1万集以上，2017年以后的网络剧也达到数千集，产量高居世界第一，但电影票房从21世纪初期不到10亿元人民币，经过20年之后达到630亿元人民币，增长超过了60倍。这也充分说明电影以及电影的艺术形式具有电视难以替代的特殊优势。

如同所有的归纳总结一样，电影和电视有时并非那样泾渭分明，它们中间总是会存在一定的模糊地带和交叉地带。网络电影偶尔也可能登上大银幕，院线电影也会进入电视和网络。简单地认为电影像梦，是一种超日常经验，电视像窗，是一种日常经验，不可避免地会带有某种片面性。尽管如此，相当部分的实际观影、收视经验和大量的电影文本、电视剧文本的比较还是可以证明这种基本差异的存在。这也是电影艺术没有被电视替代的原因，也是人们不满足于电视和电脑、手机屏幕而愿意走进电影院的原因。尽管以后影像艺术的存贮方式乃至传播方式都越来越具有相似性和相同性，但在相对封闭的时间和空间中集中注意力关注"单一"的"电影片"与在相对开放的空间和时间中随意观看几十个频道的"电视流"，两者的体验无疑是有差异的。因而，胶片电影虽然已几乎消失，但电影形态仍然会因为其艺术传达和观影经验的独特性而继续存在，甚至可以说，随着人们观影经验的提升，电视、视频等媒介形态也会不断地从电影中学习视听表达的观念和方式，以适应观众不断提升的视听语言能力和需要。可以说，电影是所有影像或视听艺术形态的美学之母。

第六节 小 结

电影，借助于技术和工业生产机制的支持，被制造为一种大众共享的影像之梦，它由许多富于创意想象力和艺术创造力的人，通过技术设备和产业流程设计、生产出来，呈现在人们面前。电影将空间和时间、视觉与听觉融合在一起，用运动着的影像，提供了活色生香的亦真亦幻的世界，带给观众一种逼真的虚构，一

种"缺席的在场",调动观众的意识和无意识,从中体验超越时空限制的人生,对抗人性的压抑和苦闷,寻求心灵的沟通和共鸣——这就是电影的艺术魅力。

电影不只是讲述故事,而是在呈现故事:电影中的故事时间是在空间画面中展开的时间;电影中的空间画面,是在故事时间中延伸的空间;电影中的画面是被声音烘托的画面,电影中的声音是由画面阐释的声音。空间艺术与时间艺术、视觉艺术与听觉艺术,共同创作出电影的审美世界。对于优秀的电影来说,画面上没有任何东西会是多余的,没有任何声音是没有意义的。我们永远需要意识到,电影给你的感动,不是故事,而是用画面和声音"呈现"给你的故事,是"呈现"让故事成为感动你的电影。

讨论与练习

1. 为什么说电影中的空间是时间中的空间,电影中的时间是空间中的时间?
2. 电影故事片与电视剧的审美经验有差异吗?如果有,体现在什么地方?
3. 你最难忘的电影场面是什么?你能够描述为什么这些场面会让你难忘吗?你能仔细描述这些场面中有什么特殊的画面或者声音元素吗?
4. 《阿凡达》的出现,对于电影艺术的发展产生了什么样的影响?你如何评价这些影响?

重点影片推荐

《雨中曲》(Singin' in the Rain,斯坦利·多南和吉恩·凯利导演,1952)

《蓝白红三部曲之红》(Trois Couleurs: Rouge,基耶斯洛夫斯基导演,1994)

《大红灯笼高高挂》(张艺谋导演,1991)

《阿凡达》(Avatar,詹姆斯·卡梅隆导演,2009)

《雨果》(Hugo,马丁·斯科塞斯导演,2011)

《流浪地球》(郭帆导演,2019)

第三章
电影叙事——故事

　　叙述故事是人类克服自身有限性、把握生活无限性、超越世界外在性的一种方式。人在有限的生命时间和生存空间中，通过故事领略来世今生过往，体会人间千姿百态，感受复杂的爱恨情仇，了解世界的曼妙奇异，消除人与人的情感屏障。

　　故事使无序的世界具有一种因果的逻辑线形序列，使开放的现实成为一个相对封闭的完整世界，使繁复斑驳的生活具有一种形式的修葺感和整体感。故事是具有前后联系的、有始有终的、呈现出相对完整意义的一系列事件；而叙述则是按照一定的目的和遵循一定的规律对这一系列事件的组织、描述和呈现。叙事关心的主要问题是叙述什么故事和如何叙述故事。

　　电影编剧是为银幕服务的，而银幕那种场面性、镜头性、表演性、视听融合性的叙事规律在很大程度上决定了电影编剧与一般文学创作具有不同的叙事特点。电影故事必须是可以通过声音和画面所"呈现"的，而且这种呈现还必须被观众的认知所能接受和理解。电影故事必须通过视听手段"描写"（中全景）和"刻画"（近景、特写）。这种呈现的"描写性"和"刻画性"决定了电影编剧与一般

文学作者之间存在的差异。

100分钟左右的电影放映时间，需要一种"必看性"代替"可看性"，这决定了电影故事必须具有一定的强度。所以，一般选择电影故事时要考虑人物的极致性、事件的独特性、场面的丰富性、情节的新颖性等因素，这些是故事强度的来源，即便在纪实类电影中，这些特点仍然具有普遍意义。

哪里有焦虑，哪里就有电影的母题。故事母题作为一种原型，代表的往往是普遍的人性困境、人生经验和历史经验，叙事原型虽然在不同时代和社会中会有所变化，但是其深度模式往往具有相似性。这些原型经验有的具有明显的文化差异，有的具有很强的跨国界、跨时代、跨文化的永恒意义。

好故事不是一部好电影的全部条件，却是好电影的必须条件。电影毕竟是故事的艺术，而不仅仅是技巧的艺术。任何优秀的电影，都需要一个能够给观众带来认知、情感和审美冲击的好故事。电影故事，是人类的精神家园。

关键词

叙事 故事 母题 原型 强度 意义

故事，几乎与人类文明相向而行。人在有限的生命时间和生存空间中，通过故事领略来世今生过往。故事，是对人的有限性的超越和延伸，因而也是人类亘古不变的精神需求。全世界每天都在创造着难以记数的故事，人们每天通过报纸、刊物、图书、电视、电影、网络以及各种口头渠道接触大量故事。在20世纪以前，叙事艺术最主要的形式是史诗、戏剧、小说和种种民间传奇故事，等等，进入20世纪以后，电影、电视和后期出现的网络等新媒体，由于其有声有色的具象感染力，成为人类最喜爱和接触最多的叙事载体。如果说，故事艺术是世界上主导的文化形态的话，即便电视剧逐渐成为流行的大众叙事，电影也仍然是最富有魅力的故事叙述形态。人们不仅在电影院享受电影故事，而且在电视、网络、各种数字媒体上都兴高采烈地欣赏着世界各国的电影故事，电影经典也不断被人们在各种场合重复接触，其影像的逼真感和艺术的综合性使之成为20世纪以来故事艺术之冠冕。

第三章　电影叙事——故事

第一节　作为叙事的电影

"叙事",在文学、艺术、媒介,甚至新闻领域,都已经成为一个惯常用语。但是,"叙事"的词汇含义可能各有不同的理解。在英文中,"narrative"(叙述、叙述性的)这个词本身既是名词又是形容词,因此在其意义上也常常模糊,它既是对讲故事这一行为的描述,也是所讲的故事本身,时常在过程(讲述)与这一过程所根据的原型(故事)和所导致的结果(情节)之间相互转换。无论是在日常用法或者是学术用法中,它的意义都总是在不同层面游移,从而将一些似乎可以互换的术语纠集在一起,如情节(plot)、故事(story)、叙述(narration)、叙事(narrative),等等。实际上,叙事,就是对故事的叙述。核心问题包括"故事"和"叙述"。叙事关心的主要问题就是故事是什么和如何叙述故事。

故事是具有前后联系的、有始有终的、呈现出相对完整意义的一系列事件;而叙述则是按照一定的目的和遵循一定的规律对这一系列事件的组织、描述和呈现。叙事因此可以分解为两个主要元素:一个是故事——被讲述的事件(谁、什么时间和地点、发生了什么事),另一个则是叙述——对故事的讲述(谁、为什么、如何讲述故事)。故事意味着"讲什么",叙述意味着"怎么讲"。"一个故事不仅是你该讲什么,而且还是该怎么去讲。"① 对叙述什么故事和如何叙述故事的研究,通常在艺术理论和文化理论中,被称为叙事学。② 叙事学研究的是讲故事的"修辞学",即"讲故事者"与"听故事者"交流时各种不同的形式和效果。探讨在叙事中情节被如何结构,素材被如何组织,讲述故事的技巧,美学的程式,故事的原型,模式的类型及其象征意义,等等。当然,叙事学更关心不同故事中的共同性,以及这种共同性在不同故事中的变异,并且寻找这种共同性和变异性的规律和逻辑,甚至把这种共同性和变异性作为一种意义的能指(形式),探讨其在不同文化背景下的所指(意义)。

① [美]罗伯特·麦基著,周铁东译:《故事——材质、结构、风格和银幕剧作的原理》,北京:中国电影出版社,2001年,第9页。
② 对叙事的研究在20世纪中期发展为一个名为叙事学的学科,该学科在结构主义语言学、符号学理论和方法影响下分析和研究叙事的规律、方法与作用。电影叙事学与文学叙事学都是在这样的背景下产生的。代表性的著作有列维·斯特劳斯的《神话的结构研究》、茨维坦·托多罗夫的《〈十日谈〉语法》、巴特的《叙事作品结构分析导论》、格雷马斯的《结构主义语义学》、热奈特的《叙事话语》、克·麦茨的《电影的意义》、艾柯的《电影符码》、波德维尔的《电影叙事——剧情片中的叙述活动》等。叙事学研究对于人们认识和把握艺术的叙事规律起到了重要的推动作用。

故事包围着我们。正像法国文艺理论家罗兰·巴特所说:"叙事遍存于一切时代、一切地方、一切社会。……它超越国度、超越历史、超越文化,犹如生命那样永存着。"① 的确,叙事是人类生活的重要组成部分。人类很早就开始讲述故事,正如我们在儿童时代就开始通过各种途径接受故事一样。叙事是人们体验生命、学习生活、联结他人的重要方式,是生活本身的重要组成部分。生活本身错综复杂、犬牙交错,它在时间和空间上都无限开放、绵延不断。生活本身的这种无常无住,在一定程度上带来了人们对故事和讲述故事的内在需求。叙述故事是人类克服自身的有限性、把握生活的无限性、超越世界的外在性的一种方式,是"人类把握世界的一种基本途径"②。所以,叙事就是对生活的整理和改造,是人类的一种文化行为。人们为了把握生活、认识生活、体验生活,创造了叙事艺术,通过故事使无序的世界具有一种因果的逻辑线形序列,使开放的现实成为一个相对封闭的完整世界,使繁复斑驳的生活具有一种形式的修葺感和整体感。

应该说,叙事是人们对现实的一种主观把握,虽然电影叙事历来有虚构的叙事(如故事片、动画片,等等)和非虚构的叙事(如新闻片、纪录片、科教片,等等),但即便是非虚构的故事之中其实也有潜在的虚构——选择、省略、结构、视听化等都是虚构的隐蔽形式,同样,所有的虚构故事也都有对现实的模仿——逼真性、逻辑性、相似性是虚构故事被观众接受的前提。所以,无论是虚构的故事还是非虚构的故事,都体现了叙事艺术的规律。纪实创造逼真,虚构提供想象。当然,非虚构类电影,其叙事的规则受到真实性更大的限制,而虚构类的电影故事片则更加具有想象的空间。电影的叙事,通常是以电影剧本为蓝图,在导演支配下,借助演员表演,通过画面和声音所呈现的事件过程。因为电影既有模仿性同时又有描述性,往往具有更加复杂的叙事修辞手段。而电影叙事所关心的就是电影为什么和如何选择故事,如何借助于规律、规则、技巧去演绎故事达到其希望的效果和意义。

大卫·波德维尔和克里斯廷·汤普森在《电影艺术导论》中有过这样的定义:叙述指在时间和空间中出现的、一系列有着因果关系的事件;而故事则是指叙述中的事件,加上观众推断或者设想发生过的事件,这些事件按照发生的因果关系和时间顺序排列,有各自的持续时间、频率和地点;情节则是指电影中直接向观众展现的事件,包括因果关系、时间顺序、持续时间、频率和地点;故事和情节

① 转引自张寅德编:《叙述学研究》,北京:中国社会科学出版社,1989年,第2页。
② David Bordwell & Kristin Thompson: *Film Art: An Introduction*, McGraw-Hill, Inc. 2003, p.64.

之间关键的区别在于，故事包括观众对叙述中的事件自己建立的想象，而情节则是在电影中实际出现的事件。在这里，所谓叙述就是将事件通过情节展现给观众，形成观众所理解的故事。换句话说，故事是叙述所形成的结果。但实际上，在电影叙述之前，这个让观众所理解的故事，在创作者心中已经存在，创作者选择了一种讲述故事的方法，把这个故事呈现给观众，形成观众所理解的故事。虽然创作者心中的故事与观众所理解的故事之间有时并非完全重合，但无论如何，观众所接受的故事是以创作者心中的故事为蓝本、为基础的。所以，我们可以认为，故事是一段相对完整的事件，是具有时间顺序、因果链条的事件变化过程；而叙述就是故事被呈现的方式，它是观众所看到的事件的呈现方式，在叙事中体现为情节结构，包含了讲述者的设计、意图，形成故事的重点和意义。用一种更简单的比喻来说，故事是原材料，而叙述则是烹饪，观众接受的是被烹饪过的食材。然而，对于烹饪来说，好食材是创造佳肴的前提条件，正如在电影中，好故事是好电影的基础，也是好电影的前提条件。

第二节 编剧与电影

　　文学依靠语言讲述，而电影依靠影像呈现。但是，摄影机也像戏剧、小说一样，要在时间序列中去叙述事件，提供一种连接起来的叙事过程。所以，电影作为一种叙事系统，也是按照一定的规则，为了达到特定的目的，对事件过程的"有意识"的叙述。这种叙述的基础就是故事，而故事则首先体现为电影剧本。剧本文字所提供的故事是电影创作正式进行的真正起点。尽管电影叙事与文学不同，但是从产生顺序来说，电影叙事是由文字创作的编剧开始的。编剧，在许多时候被人们看作电影文学创作，在中国，甚至也常常将电影剧本称为电影文学剧本。由此可见，电影编剧与文学之间有天然的血缘联系。

　　"编剧"一词，作为名词，指电影剧本的作者，作为动宾词组则指电影剧本的创作。编剧的过程就是将电影故事实现在电影剧本里。剧本是用文字表述和描写未来影片的一种文学样式，它为导演提供作为工作蓝图的文字材料，导演根据它用画面和音效的摄录和剪辑构成完整的影片。所以，电影剧作被称为前电影作品，是电影叙事的基础。

　　当然，由于电影是时间与空间、视觉与听觉、逼真与假定、创意创造与产品生产规律相互融合的特殊艺术形式，所以，电影的叙事惯例又与语言文字和其他

叙事传统不同，具有一定的特殊性。这种特殊性体现为，故事必须是可以通过声音和画面所"呈现"出来的，而且这种呈现还必须被观众的认知所能接受和理解。因此，电影剧本不能有过度的心理化、过多的叙述性、过强的抽象性，电影故事必须通过视听手段"描写"（中全景）和"刻画"（近景、特写）出来，而不是直接讲述出来。这种呈现的"描写性"和"刻画性"决定了电影编剧与一般文学作者之间的差异。

早期电影由于叙事简单，没有独立编剧，拍摄以前也没有完整的电影剧本，最多只有体现未来影片面貌的故事提纲或梗概，电影编剧的正式出现是在有声电影之后。电影剧作和随着电视发展而出现的电视剧剧作，从文学、戏剧、音乐、绘画及电影本身吸取多方面的经验，逐渐发展为一种独特的文体样式，有时人们把编剧所完成的剧本称为"电影文学剧本"。但电影编剧在很大程度上受电影导演的支配和制约，"电影分镜头剧本"则是导演对文学剧本的再创造和转化。实际上，许多导演还会直接参与初期的剧本策划和创作。

电影文学剧本举例

1. 夜景、室内

窗外不时有几声青蛙的叫声。在昏黄的灯光下，张静注视着熟睡的刘飞，脸上露出疼爱的笑容，轻轻叫醒了他。

……

从这一段中我们可以看到，文学剧本虽然也必须呈现形象性，标注具体的时间、地点、人物和行为，但是它是以"场"为单位的，它对于电影的镜头手段、声音手段并不需要具体展现。视听手段的处理，导演会在"分镜头"剧本中呈现。

电影分镜头剧本举例

场	镜号	镜头	演员	台词	音乐/音效
1	1	从窗外缓慢推入室内中景	张静俯身看着躺卧的刘飞	无	窗外蛙鸣
	2	俯拍、近景	熟睡的刘飞	无	轻微的鼾声
	3	仰拍、近景	微笑的张静	"刘飞、刘飞，醒醒"	抒情音乐渐起
渐隐					

同样的一段内容，文学剧本是以场为单位，分镜头剧本，顾名思义，则是以镜头为单位的，导演不仅要知道拍什么，更重要的是必须清楚怎么拍。分镜头剧

本会对摄影机与演员的关系、画面与声音的关系、演员的表演和台词作出更细致的规定。通常,导演还会指导摄影师、美术师等提前绘制镜头画面的氛围图、效果图和场景图,以指导拍摄时各个工种的配合。分镜头剧本常常会对美术、道具、服装、环境细节作出提示,这样才能在拍摄现场被各个工种所理解,并提前做好相应的准备。

编剧在不同的国家和创作集体中的地位和作用并不完全相同。现在,电影趋于成熟,对电影剧本的要求越来越高,甚至有人说,剧本就是一剧之本。有的电影会要求电影剧本完整准确,剧作要提供未来影片的详细蓝图。这类剧本往往既能供拍摄,又能供阅读。而另外一些情况下,编剧只提供简单的情节和对话,至于造型、音画组合、节奏、气氛等,都由导演、摄影、美工、剪辑等人员去设计。当然,对于许多优秀导演来说,剧本提供的主要是故事、人物、对白,而如何讲述故事,他们往往会在剧本的基础上做修改。所以,在电影创作中,编剧常常会抱怨自己的创作初衷无法得到完全尊重。在实际拍摄过程中,编剧很难约束导演对剧本的裁量权和处置权。当然,导演对剧本的"再创作",有时会使电影故事更加适合电影呈现,使电影艺术表达更上一层楼;但也有可能对原有的剧本产生伤害,使故事的艺术魅力受到影响。所以,导演与编剧的相互理解、沟通和共识,对于影片的成功具有重要意义。

电影剧本作为文学叙事,如同其他虚构艺术一样,也需要遵循"讲故事"的一般规则。例如,剧本必须致力于艺术的新颖性、完整性、丰富性,人物应该丰满,语言应该生动,情节应该一波三折,等等。但电影剧作又是一种特殊的叙事文体,它虽然可以供人阅读和欣赏,但主要还是为搬上银屏提供基础。电影剧本创作需要用电影的思维方式来想象,用文学的语言进行表达,因此,既要符合艺术创作的一般规律,更要符合电影特有的艺术规律。电影编剧首先是为银幕服务的,而银幕那种场面性、镜头性、表演性、视听综合性的叙事规律在很大程度上决定了电影编剧与一般文学创作具有不同的叙事特点。

由于题材、艺术个性和审美原则的差异,电影剧本也会呈现出不同的叙事样式、风格和类型。就样式而言,有悲剧、喜剧、正剧等;就风格而言,有戏剧风格、小说风格、诗意风格、散文风格、哲理风格、纪实风格等;就类型而言,有传记片、惊险片、伦理片、儿童片、歌舞片、科幻片、战争片等。各种不同的样式、风格、类型、体裁,对剧本的叙事方式也有不同要求,掌握它们各自的创作规律,对于提高剧本的电影表现力至关重要。

应该强调的是,对于电影来说,好剧本不等于好电影,但好剧本是好电影的

前提,没有好剧本很难有好电影。对于电影来说,所谓好的剧本首先就需要提供适合电影呈现的好故事,它是新颖、生动、感人和富有意义的人物命运和戏剧过程。

第三节 故 事

电影的叙事魅力来源于故事和对故事的叙述,"好故事"往往是"好叙述"的前提。

故事的主要元素为人物、事件、环境、情节和意义。人物在特定环境中的行动和命运形成事件,事件的展开过程形成情节,情节创造意义。当一般观众回想一部电影的时候,通常总会记起一个事件的序列,而不会记住摄影机的镜头序列。换句话说,这个被观众意识到的事件过程,就是电影的故事。其中,人物(或者是拟人化的动物)是故事的主体,事件是故事的过程,环境是故事的背景。人物在特定环境中所经历的事件发生、展开、变化、结束的过程就是情节。不同的叙事载体,在对故事的选择上,由于受到传播方式、传播媒介特点的影响,可能会有不同的侧重或者选择。

电影故事,一方面与视听媒介的特性相关,另一方面也与电影这种工业生产与创意创作相互制约的生产过程相关,一般来说,比较强调三个重点。

一、可呈现的故事

电影是通过视觉画面展示的艺术,故事所描述的核心内容,包括事件、人物、行动等,都应该是可见的、具象化的。这是以文字和与影像为形式的叙事体之间的根本区别。在文学中,讲述是一种语言行为,被讲述的故事与故事的接受者之间有时间和空间距离;而呈现,是一个看得见的,因而也是空间性的行为,故事和接受是共时性存在的。所以,一般来说,电影故事强调对人物外貌、行为和环境、场面的描写,作者的议论和叙述性语言由于很难转化为具体形象,只能非常有限地使用,在更多情况下只能成为对导演、演员、摄影、美工等创作人员的一种提示。呈现是电影故事的第一要求。

电影既是一种时间艺术,又是一种空间艺术,既可以在时间的移动中展示空间,又可以在空间的变化中展示时间,所以,电影故事需要具备自觉的银幕意识。如鲁迅小说《一件小事》的开头,"我从乡下跑进京城里,一转眼已经六年了"。这种叙述性的语言不能直接转化为造型形象,除非作为画外音,否则一般不能成

为电影故事主体。而鲁迅另一篇小说《药》的开头,"秋天的后半夜,月亮下去了,太阳还没有出,只剩下一片乌蓝的天",则具有很强的呈现感,可以在电影故事中被表现出来。所以,电影一般不适宜表现时间跨度太大、人物过于复杂和心理描写过多的故事,而更容易选择时间相对集中、人物动作性强、事件集中、情节变化富有戏剧性的故事,即便是长时间跨度的故事,也会进行比较大的省略和跳跃,才能适应电影的讲述。例如,电影《霸王别姬》的跨度虽然有半个世纪,但是大量的时间过程是被省略的,画面上一排小孩们学唱霸王别姬,随着声音的连接,一个叠化就过去了十年,观众下一个镜头看见的是成年后的程蝶衣;《阿甘正传》也同样用回忆的方式,在长时间跨度中选取几个有限的事件来呈现阿甘的一生。

《阿甘正传》(罗伯特·泽米吉斯导演,1994)

二、运动的场面

电影故事往往以场为单位。一场戏必然是通过形象呈现出来的。虽然同样强调造型感,但电影不同于美术,美术依赖于静态造型,而电影的优势更在于动态叙述。所以,一般来说,电影故事,更加重视其场面、人物动作、事件过程是否能够被动态地呈现出来。过于静止的空间、场面、人物往往是电影叙事最大的难题。

在电影历史上,只有极其少数例子中,一些"作者化"导演会挑战电影的动态性,叙述时光缓慢的故事或者使用大段大段的对白,如台湾导演侯孝贤从《悲情城市》(1989)、《海上花》(1998)到后来的《刺客聂隐娘》(2015)都用几乎凝固的画面叙述"死水微澜"的故事,而绝大多数常规电影都会选择具有动态感的场面叙述故事,即便一场对话,也会设计人物的动态动作或者像车站、餐厅这样具有动态感的外部环境。从人们的观影心理来说,静态往往容易产生信息疲劳,而动态,几乎是电影故事产生对观众吸引力的基本要素。这也是电影很少使用大段静态的对话、静态的风景的原因。背景动起来,人物动起来,摄影机动起来,时间动起来,是电影对故事常态的要求。

三、事件和人物的强度

特别应该提到的是，在现代电影中，电影故事在常规情况下是在有限时间内被讲述的，其故事的容量和细节的容量远远不能与长篇小说和长篇电视连续剧相比。这决定了电影故事必须具有一定的强度，让观众能够因为故事的强度作出"观影"决定，并在如此短的观影时间中受到故事的震动。所以，一般选择电影故事的时候要考虑这种强度，比如人物性格的某种极端性、事件的某种震撼感、场面的独特性、情节的超常性、情感的冲击力，等等，这些都是电影故事强度的来源。特别是在电视普及以后，电视剧代替了电影成为常规故事的主要载体，电影对强度的追求就更加自觉。无论是像《星球大战》《哈利·波特》《英雄》这样的大制作商业电影对故事强度的追求，或是《罗拉快跑》（Run Lola Run，1998）、《大象》（Elephant，2003）、《春夏秋冬又一春》（2003）这样的艺术电影对事件"奇异性"的选择，都体现了电影故事与电视剧对强度的不同追求。尽管这种趋势可能影响到电影故事的朴素和细腻，正如一段时间，人们对张艺谋的《十面埋伏》（2004）、徐克的《七剑》（2005）以及许多好莱坞大片的批评一样，过度奇观化使电影在追求故事和场面的强度时，影响到故事的流畅性、逻辑性和精致性，但由于受到媒介特性的影响，电影故事强度成为一种普遍意识。当然，故事不应该因为强度而失去艺术本身的丰富性、逻辑性和整体感，更不能失去艺术对人性的揭示和关怀。如何保证电影故事的强度与艺术性的统一，已经成为当下电影叙事面临的一种挑战。

呈现性、动态感、强度性，这些电影故事的特性与文学的基本规则（例如意义的深刻性、人物的生动性、事件的独特性、风格的完整性，等等）结合，就是我们所理解的电影的好故事的基础。

《大象》（格斯·范·桑特导演，2003），呈现了真实发生的校园枪击案

第三章 电影叙事——故事

第四节 故事原型/母题

人类从古到今，产生过无数的故事。20世纪20年代，受到符号学—结构主义方法影响，一群叙事学研究者发现，在人类讲述的这些千奇百怪的故事中，人们能够找到一些共性，发现在不同时代、不同国家、不同文化、不同媒介的一些故事中都共同存在的故事模型，这就是我们所谓的母题或者原型。而人类众多的故事就是这些母题的各种组合、变体、改造、演绎。比如，丑小鸭的故事，在《灰姑娘》这样的童话中，在《漂亮女人》（Pretty Woman，1990）这样的电影中被一再重写，到了动画片《怪物史莱克》中，虽然主角从女性演变为男性，但那种因为外表"平庸"或者地位"低下"而被损害，后来又因为其善良、高尚而获得具有"高势位"异性之爱的逻辑仍然相同。所以，故事母题作为一种原型，其实代表的往往是一种普遍的人生经验和心理愿景。人类在艺术创造的过程中，逐渐形成许多叙事原型，虽然在不同时代和文化中会有所变化，但其深度的叙事模式往往具有超时空的相似性。这种超时空经验有的具有民族和地域文化差异，有的却可能跨国界、跨时代、跨文化。电影故事，特别是那些得到大众喜欢的通俗电影故事，往往就是人类各种故事原型的一种新的媒介呈现。

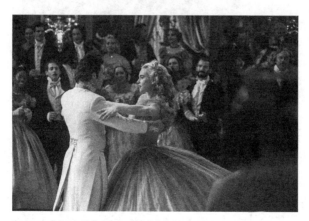

《灰姑娘》（肯尼思·布拉纳导演，2015）

许多人从不同角度总结过故事中的原型。其中，罗里·约翰斯顿等学者用人物的性格和命运，总结了如下的基本故事原型[①]，可以供我们参考：

① 参见 http://www.cus.cam.ac.uk/~blf10/stories.html.

（1）阿喀琉斯（Achilles）原型：一个具有致命缺点的人物的命运。一般多是悲剧故事，偶尔也被作为喜剧主题。典型的如莎士比亚的《麦克白》和《奥赛罗》，这两部作品也都被改编成电影。

（2）康迪德（Candide）原型：一个纯真无邪的乐天派英雄，在陌生的土地上出人意料地大获全胜。如《阿甘正传》、《美丽心灵》（A Beautiful Mind，2001）、《夺宝奇兵》（Raiders of the lost Ark，1981）中的主人公，还有金庸笔下的郭靖，等等，都是这样的人物。

（3）灰姑娘（Cinderella）原型：这是"梦想成真"的故事，美丽、善良和良知刚开始不为人知，到最后终于被人发现，一般主角是女性，有时甚至是男性担当这位"灰小伙"的角色。灰姑娘故事的主人公出身卑贱，但是凭着良好的天性，最终感动了所有怀疑她/他的人，并且获得了奖励。例如《一夜风流》（It Happened One Night，1934）、《漂亮女人》、《罗马假日》（Roman Holiday，1953）等。《美女与野兽》（Beauty and the Beast，1991）、《鸳梦重温》（Random Harvest，1942）等则是这个故事的双重变奏。

《罗马假日》（威廉·惠勒导演，1953）

（4）瑟茜（Circe）原型：好人被恶魔穷追不舍，直到好人打败了这个纠缠者。这个故事的形式常常是妖艳的女子施展手段迷惑被爱情冲昏了头脑的男人，人们生动地将之形容为"蜘蛛和苍蝇"。这是恐怖片、惊悚片和黑色电影的基本结构，如《致命诱惑》（Fatal Attraction，1987）和《异形》（Alien，1979）系列电影等。

第三章 电影叙事——故事

《致命诱惑》（阿德里安·莱恩导演，1987）

（5）浮士德（Faust）原型：一个人把灵魂卖给了魔鬼，换得了片刻的权力和富贵，但是最终必须要偿还自己欠下的债。浮士德的故事有时候还以另外一种形式出现——无法掩盖的黑暗秘密，或者一个人难以洗清的过去，例如《华尔街》（Wall Street，1987）、《砂器》（1974）。还有《星球大战前传3：西斯的复仇》（Star Wars: Episode Ⅲ-Revenge of the Sith，2005）中被西斯帝国蛊惑的阿纳金也是这样的原型人物。

（6）俄耳甫斯（Orpheus）原型：俄耳甫斯的故事是关于被夺走了的幸福。这种幸福可能是个人的财富、爱人、某种能力、生命中所有重要的东西，甚至于生命本身。这个故事讲的是失去幸福这个悲剧本身，或者是失去以后寻找它的过程。例如《生于七月四日》《迷人的风采》等。

（7）罗密欧与朱丽叶（Romeo and Juliet）原型：经典的"命中注定的情侣"，却在真爱的路上遇到了巨大的阻挠。例如《人鬼情未了》（Ghost，1990）、《莎翁情史》（Shakespeare in Love，1998）以及《泰坦尼克号》等影片。

（8）特里斯坦（Tristan）原型：三角恋爱的故事。往往是一男一女相爱了，但是他们都和另外一个人（或者一些东西）有关。这个"第三方"通常都是一个人，但是也有可能是某种更加抽象的东西（例如一个使命、任务，或者命运）。例如《毕业生》（The Graduate，1967）、《甜蜜蜜》（1996）等。

（9）受难者（The Hero Who Cannot Be Kept Down）原型：一个被迫害或者被放逐的英雄，他始终处于被追逐和威胁之中。例如梅尔·吉布森导演的《耶稣

受难记》(The Passion of the Christ,2004)和吴宇森导演的《变脸》(Face/Off,1997)等。

《耶稣受难记》(梅尔·吉布森导演,2004)

其实我们还可以归纳、总结出更多的模式,例如,大家比较熟悉的"俄狄浦斯原型"①,在《哈姆雷特》、《教父》(The Godfather,1972)、《狮子王》等电影中不断被重写,冯小刚的《夜宴》(2006)也被认为是中国式的"俄狄浦斯"故事、"哈姆雷特"原型。这些原型本身只是一种母题,这里大多以西方文化的故事作为原型,名字大多借自古希腊神话和欧洲著名传说故事。它们的概念并没有严格的限制,往往会呈现各种不同的变体。在很多作品中,这些故事类型常常是被混合在一起的。而在中国,精卫填海、孙悟空大闹天宫、孟姜女哭长城、岳飞精忠报国、梁山伯与祝英台,等等,其实也是不断在故事中被重复的中国式原型,在当代电影中也常常以各种变奏的方式出现。

① 源于古希腊传说,传说底比斯国王拉伊俄斯受到神谕警告:如果他让新生儿长大,他的王位与生命就会发生危险。于是他让猎人把儿子带走并杀死。但猎人动了恻隐之心,只将婴儿丢弃。丢弃的婴儿被一个农民发现并送给其主人养大。多年以后,拉伊俄斯去朝圣,路遇一个青年并发生争执,他被青年杀死。这个青年就是俄狄浦斯。俄狄浦斯破解了斯芬克斯之谜,被底比斯人民推举为王,并娶了王后伊俄卡斯忒。后来底比斯发生瘟疫和饥荒,人们请教了神谕,才知道俄狄浦斯杀父娶母的罪行。俄狄浦斯挖了双眼,离开底比斯,四处流浪。故事中人力的渺小和神力的无边无界之强烈对照构成了其悲剧性。精神分析学家弗洛伊德揭示了悲剧的根源在于俄狄浦斯王潜意识里的恋母情结,通过杀父娶母的外在行为以达成童年时潜意识里性冲动所形成的内在愿望。"俄狄浦斯"渐渐成为恋母情结的代名词。恋母情结成为对人类心理中反抗强者与获得权力的心理冲突的一种象征性表述。

如果我们不是按照人物，而是按照故事的主题进行分类，则可以将电影中的故事母题分为这样几种类型。

一、成长母题

成长一直是最重要的故事原型。对于个人的社会化来说，榜样的力量是无穷的。社会化的合理性和有效性只有表现在个体的选择和体验中才具有现实性和感召力。因此，以个人成长为原型的传记式叙事类型，一直是最重要的故事模式。《浮士德》《红与黑》《约翰·克利斯朵夫》《马丁·伊登》等杰出的成长小说，用那些虚构的人物表述着资产阶级人文主义意识形态的"真理性"。而无产阶级从登上人类政治历史舞台时起，就一直在通过文学艺术塑造自己的英雄和典型，以阐发自己的意识形态的权威性。

成长母题的关键元素包括以下内容：
（1）主人公的低起点和高成长潜力；
（2）帮助者和引导者的教导和支持；
（3）磨难；
（4）挫折和误区；
（5）主人公的自我否定；
（6）超越引导者；
（7）成人式的英雄命名。

这些关键元素在不同的成长电影中都用不同的形式呈现出来。

许多电影都描写这种成长性主题，特别是与青年人成长相关的电影。如美国电影《毕业生》描述一个青年人从一种被成人世界所诱导的朦胧状态，成长为能够独立选择生活、自己承担命运的成人；《金钱本色》（The Color of Money，1986）叙述了一个台球天才从那种独往独来的生活方式，转变为过上了逐渐与他人共处、与社会共处的成人生活。而中国这种描写青年人成长的电影也非常多。例如，曾经影响很多人的《青春之歌》（1959），在主要叙事模式上就体现了共同的成长原型。

然而，对于成长母题来说，主体不能始终在父亲的庇护下生存，他必须从想象界进入象征界，必须使自己像父亲一样成熟，独立地处理现实问题。在西方文学艺术中，这种主体的成熟常常通过一种俄狄浦斯情结表现出来，当主体已经具备了独立力量，他就要背叛和反抗父亲式的权威，来确证自己的成熟；而在中国当代文学艺术中，一方面英雄必须像父亲一样成熟，另一方面又不能替代父亲的

权威，所以《青春之歌》表现出一种埃勒克特拉式的恋父情结。

《青春之歌》（崔嵬、陈怀皑导演，1959）

二、爱情母题

爱情是故事中最永恒的母题。无论是丑小鸭的浪漫故事还是罗密欧与朱丽叶的悲情故事，爱情都是电影故事中最有魅力的内容。

爱情电影有建立在爱情被毁灭基础上的悲剧，如《泰坦尼克号》；也有建立在误会基础上的喜剧，如《当哈利遇到萨莉》（When Harry Met Sally, 1989）；也有完全的正剧，如《西雅图夜未眠》（Sleepless in Seattle, 1993）；当然，也有一些混合类型的爱情故事，如《致命的诱惑》（Inner Sanstum, 1990）等。

多数的爱情故事，一般都包含这样几个基本元素：

（1）异性之间的吸引（一见钟情、相濡以沫、青梅竹马、情投意合、歪打正着，等等）；

（2）爱情的阻力（误会、偏见、隔膜、交流不通、社会限制、家庭限制，等等）；

（3）放弃与坚持；

（4）有情人终成眷属或者终身成憾。

爱情电影从来都是处理人类感情的一种重要想象方式。在现实生活中，由于时间和空间的制约，由于命运的安排，由于社会和家庭的规制，人们往往生活在现实的感情规定性中，但是，对于浪漫的追求，对于那种无限的超越功利的爱情的渴望，对于那种激情的向往，就成为人们心中不变的梦想。而电影则为人们的这些梦想提供了一个想象的空间。

所以，电影中的爱情，往往都会超越时间和空间，超越功利，超越可能性，越是不可能的爱情，在电影中就越有魅力，越是超越现实束缚的爱情，在电影中就越美好。电影中的爱情往往都有对现实的超越性，但是这种超越往往又需要一种道德的规范。

例如，在陈可辛导演的香港电影《甜蜜蜜》（1996）中，一方面表现了黎明扮演的黎小军和张曼玉扮演的李翘坠入情网的甜蜜，但是另一方面必须让男女主人公解除了原来的感情义务以后才能让他们真正重新相聚。几乎所有的爱情电影都表现了一定的"不道德"的感情关系，但是必须提供一个道德的理由，而且必须让他们得到一个道德的结局。这就是娱乐的奥秘，将不道德的可能通过故事的假定性转化为道德的可能，一方面满足了观众的愿望，一方面维护了社会的主流。而一些非常规的艺术电影，如《巴黎最后的探戈》（Last Tango in Paris, 1972）、《感官王国》（The Realm of the Senses, 1976）等，则对社会的禁忌进行了颠覆，因而终究不可能成为主流电影，往往也会受到许多观众的道义排斥。

爱情母题不仅存在于爱情题材影片中，实际上，绝大多数电影都包含了爱情的母题，只是有的作为主题，有的作为副题而已。当然，许多影片——如《007》系列——中的爱情只是一种利用异性的商业技巧，本身缺乏对爱情事件的真正展开。

三、对抗母题

人类一直在冲突中，在与自然、与他人、与社会，甚至与自己的对抗中生存并且发展。因此，对抗是电影中几乎不可避免的主题。

对抗有两种不同的形式：

第一，正义与邪恶的对抗，如反抗法西斯的电影，如《星球大战》。这在漫威系列电影中，表现得最为善恶分明。这是大多数类型化故事比较常见的对抗形态。人类在对恶的抗争中恢复并维护善的力量。

第二，善与善的对抗，这种对抗更主要的是利益、生活方式、价值观和性格的对抗，如《克莱默夫妇》（Kramer vs. Kramer, 1979）中的夫妻对抗，《雨人》（Rain Man, 1988）中的兄弟对抗。当然，在许多时候这两种对抗形式也可能相互交织，如《史密斯夫妇》（Mr. & Mrs. Smith, 2005）中的人物关系。有的影片虽然看起来是两个人之间的外部对抗，实际上，象征的是分裂的自我的对抗，例如吴宇森的《变脸》，变脸之后，坏人发现了自己的善，好人看见了自己内心的恶，他们的对抗不仅是要消灭敌人，同时也是要找回自我。

《史密斯夫妇》（道格·利曼导演，2005）

当然，对抗往往不完全是个体行为，常常是不同的利益集团、不同的团队之间的对抗。

在对抗母题中，一般都包含了几个主要的元素：

（1）正方与反方；

（2）处在变化中的正剧或者喜剧助手；

（3）对抗行为；

（4）牺牲或者其他代价；

（5）转折；

（6）失败和胜利。

这些元素在不同的以对抗为主题的影片中，都会呈现出来。

四、寻找母题

寻找，一直也是人类的普遍性焦虑。或者是因为匮乏，或者是因为丢失，或者是因为贪婪，人类不断地寻找，寻找理想、寻找新大陆、寻找爱情、寻找财宝、寻找自己的身世、寻找亲人。无论是斯皮尔伯格的"琼斯"系列，还是《哈利·波特》系列，其实，都叙述了人们的寻找故事。

这类故事最核心的元素主要包括以下内容：

（1）寻找者；

（2）被寻找或者丢失的物或人；

（3）争夺；

（4）迷宫；

（5）寻找的代价；

第三章 电影叙事——故事

（6）得到和醒悟（有时候寻找成功却带来负面结果，我们会认为寻找到的不是自己所希望的，甚至可能会给自己带来灾难）。

在这类故事中，寻找的力量往往来自不同方面，各种力量之间构成了一种对抗关系。当然，在现代电影中，这种对抗本身也可能被转化，比如，对抗双方的男女主人公产生爱情，从而化解对抗的力量，等等。《指环王》从某种意义上讲，就是这样的"寻找"主题，寻找指环的同时，也在寻找丢失的自我。

五、复仇母题

人类历史上，复仇动机普遍并且长期存在。尽管"复仇"作为一个个体行为已经在当今社会受到国家法律的禁止，但以复仇为主题的故事仍一如既往地感动着今日的受众——从西方古希腊的《安提戈涅》《赫库帕》，莎士比亚的《哈姆雷特》乃至近代名篇《基督山伯爵》都涉及了复仇这一题材。而在东方的中国，惊心动魄的复仇故事更是比比皆是，著名的如伍员鞭尸、卧薪尝胆、荆柯刺秦王以及《赵氏孤儿大报仇》都是这样的故事，数十年来中国两部享有盛名的芭蕾舞剧《白毛女》和《红色娘子军》，在淡化其"革命色彩"之后，仍然讲述的是复仇的故事。

报复是受侵犯的生物个体出于生物本能而激发的对于侵犯者的抗争和反击，它在生物界和人类社会中广泛存在。严重时则表现为以自己可能的力量反击侵犯者（通常被称作"自卫"），使之受伤或死亡，这种情绪往往会表现为"失去理智"的行动，即不顾一切地"试图"对其造成伤害或痛苦。正是因为如此，电影中的复仇，用一种极端的手段来表现人们对不公正、对残暴、对被侮辱和伤害的反抗，就成为大多缺乏真正的复仇勇气和能力的人们一种寄托正义感和自我释放的方式。从革命电影为牺牲的烈士报仇，到武侠电影和香港的所谓英雄电影为亲人朋友报仇，都成为塑造英雄的一种手段。甚至《教父》这样的电影，也是在复仇中延续了家族的命运。

这些复仇母题的电影大多包含以下几个核心元素：
（1）恶势力；
（2）主人公的家庭或群体受到伤害（一般都是严重的伤害）；
（3）主人公逃难；
（4）主人公蓄积能量（往往得到长者的帮助）；
（5）回来与恶势力抗争；
（6）经历危险；
（7）最终胜利。

如果我们分析一下电影《狮子王》就能够体会到这种复仇母题的基本特点。《狮子王》正是对艺术史上最经典的复仇故事之一《哈姆雷特》的动画改写。中国也有不少的武侠电影，如《夜宴》《满城尽带黄金甲》（2006）等都是对这一母题的不断重写。

《狮子王》（罗杰·艾勒斯、罗伯·明可夫导演，1994）

六、变态心理母题

通常人们把在群体中出现频率高的心理现象称为常态，反之则称为变态。经济贫困、种族歧视、生活变更、社会压力、童年经历，甚至生理遗传等，都可能引起变态心理。早在公元前4~5世纪，古希腊医生希波克拉底已经开始对人的变态心理进行过一些描述和研究。在中国，公元前11世纪的殷代末期，就已有"狂"这一病名载于文献。成书于秦汉时期的医学典籍《黄帝内经》，最早列出"癫狂篇"，对变态心理作了医学描述。弗洛伊德用精神分析理论说明变态心理发生的原因和机制，认为变态心理是意识与无意识之间的冲突，即内驱力和欲望引起的内在冲突，以致产生固恋及倒退行为等，这均可引起情绪障碍甚至导致心理变态。而人格障碍、性变态、瘾癖之类问题，都是破坏性的，往往由于违反社会道德规范，为社会所不容。

在电影中表现变态心理，特别是犯罪心理非常普遍，如希区柯克的《精神病患者》（Psycho，1960）、《爱德华大夫》（Spellbound，1945）等都是描写心理变态犯罪的。但是现代电影中，也开始逐步表现人们对这些精神失常者的宽容、理解和接纳，比如《雨人》中雨人超常的计算能力和幼稚的生活能力之间的差异。

这些变态母题的故事大多包含以下几个核心元素：

（1）变态人物的变态性；

（2）变态人物的常态性；

（3）危害；

（4）冲突；

（5）解决；

（6）变态人物的被毁灭或者被接纳。

总体来说，哪里有焦虑，哪里就有电影的母题。电影的母题形形色色，很难完全概括。正如文学故事一样，电影故事也是千差万别、千奇百怪的。但是，在人类长期的故事经验中，人们对故事的需要与讲述故事的行为之间达成了一些共性，也就是所谓的原型母题。人类有共同的生活经验，就有共同的恐惧、共同的焦虑和共同的梦想，而母题就是一种表达共同性的载体。电影是无限的，母题却仍然是有限的，我们通过无限的故事传达我们有限的共同经验。而一旦电影能够艺术地将这些母题进行"现代"加工或者"本土"加工，就会获得观众的认可和喜欢。

第五节　人物角色/功能

通常人们会说，"文学是人学"，文学的核心是塑造人物。其实在电影中，人物也具有同样重要的意义。在电影故事的五个基本元素——人物、环境、事件、情节、意义——中，人物具有核心地位。

在叙事学研究中，普洛普（Vladimir Propp）于1928年出版的《民间故事形态学》像化学家分析化学元素一样把故事当成叙事元素的组合，试图抽出民间故事中的共性。他认为在俄国民间故事中，不同故事中的人物，往往在故事中会有共同的行为，具有相似的作用，他把这种作用称为"功能"。他认为角色功能可细分为31种，角色和功能是故事的基本元素。

这些功能是按一定顺序排列下来的。而这些功能经常组合在一起形成"角色"，他认为一般的故事中，通常有七个主要角色（其实也是七种主要功能）：

（1）反面角色；

（2）协助者；

（3）救援者；

（4）公主和她的父亲；

（5）送信人；

（6）英雄；

（7）假英雄。

在被奉为"电影业圣经"的《作者的历程：讲故事者和编剧的神话结构》中，沃格勒也认为故事一共有七种基本的角色功能[①]：

（1）英雄；

（2）导师；

（3）关卡守门人；

（4）信使；

（5）变化者；

（6）影子；

（7）小丑。

比较一下，这两种划分大同小异。他们都认为，这些角色功能可以作为角色原型来理解。这些原型反映了人类经历中永恒不变的一些因素，因此能够唤起我们深层次的共鸣。但是，当这些角色出现在电影里的时候，他们有着明确的功能，而不仅仅是原型。一个角色在电影的不同阶段可能扮演不同的原型。沃格勒认为，这就好像角色在行动过程中带着不同的面具一样，可以层层变化。

但是，这些角色又不仅仅是单独的"功能"，他们是相互关联的故事模式的基本元素，而这个故事模式正是"人类思想活动的准确模型，是通往人类心灵深处的地图"。这些原型可以在最深的层次反映英雄内心世界的不同侧面：英雄代表"自我"，代表心理中自我认识和自我寻求的部分；影子是"黑暗面"；导师代表对知识和智慧的追求；小丑则代表好奇心、探索，以及非正统的倾向，等等。

下表列出了沃格勒所描写的七种原型，以及这些原型的戏剧和心理功能：

原型	戏剧功能	心理功能
英雄	故事的主人公，情节的推动者、发起者 英雄是观众与电影认同的对象 英雄的成长要以重大牺牲为代价	代表精神分析所谓的"自我"，将本我与超我结合在一起 "英雄成长"代表人从本我到完美的自我的心理完善过程
导师	成熟、睿智、经验丰富的角色（通常以智慧的老人形象出现） 通过教导或者训练，帮助英雄成长，使英雄获得命名 当英雄成熟以后，引导者往往走向死亡，以表明一种精神的再生	代表"超我" 代表英雄的"最高理想"和"神圣自我" 是一种心理榜样和精神父亲

[①] Vogler, Christopher: *The Writer's Journey: Mythic Structure for Storytellers and Screenwriters*, 2nd edn. London: Pan. 1999, p. 35-80.

续表

原型	戏剧功能	心理功能
关卡守门人	故事中阻碍英雄前进的人 把关者挑战英雄的能力 英雄通过战胜把关者证明自己是"英雄"	代表真实生活中的各种障碍和阻力以及恶势力的心理压力
信使	宣布重要的变化或者挑战到来的角色 为英雄提供预言 使者可能是一个人,也可能是一种力量	代表一种宿命感
变化者	在故事中有意无意改变身份的角色 给英雄带来迷惑、误导和悬念的人	对于男性主人公,变化者代表的可能是心中神秘不可测的"女性部分";对于女性主人公,变化者代表的则是神秘不可测的"男性部分"
影子	阻碍英雄前进的一种宿命的力量 可能是英雄挥之不去的敌人,也可能是英雄自我的心理阴影	代表英雄内心的"黑暗面"——被压抑的恐惧、欲望和痛苦的回忆
小丑	故事中通过玩笑和恶作剧作为主人公的陪衬角色 有时也可以兼有使者的功能	代表心理中的娱乐倾向

当然,在不同的电影中,以上这些角色的类型、功能和组合可能有不同的特点。但是,从常规的电影故事中,我们大致可以看到以上这些角色的分布和存在。

一般来说,电影故事通常是以一两位主人公的行动和反对这种行动的对手之间的戏剧冲突为基础的。主人公在面对这种对手(有时是人,有时是一种自然力量,有时是两者兼而有之)时采取忍受、躲避或者反抗行为,经过一系列动作逐步强化冲突,最后在因果逻辑的推动下,将冲突推向高潮,主人公的目的最后得到(团圆)或者失去(悲剧)。因此,为了能够更好地理解这些不同角色在电影故事中的功能和特点,我们可以采用更简单的分类,将电影中的人物分为承担不同功能的四种类型。

一、主要角色/驱动功能

主要角色是电影中最重要的角色,通常是故事的主人公,也是观众最为关注的角色。主角在影片中,可能只有一个,也可能有两个,甚至个别情况下是群像,如在《雨人》中,由霍夫曼扮演的哥哥和由汤姆·克鲁斯扮演的弟弟都是影片的主角。通常主要角色同时是"主人公",但有时也会出现例外。一般来说,我们所谓的"主人公"都是推进情节发展的人,他的行动改变或者影响整个事件的过程和结果,直接带动故事的进程。但是,在某些影片中,主要角色和主人公可能是分离的。以《公民凯恩》为例,电影的主要角色——也就是最重要的角色——

是凯恩。但是,凯恩已经死了,无法作为主人公推动情节的发展。在这种情况下,主人公由记者来担当。记者对凯恩展开调查,挖掘他那些不可告人的秘密。故事是通过记者作为主要角色来塑造凯恩这一主人公的。

主要角色一般是故事中的行动主体:他可以是现实主义的,也可以是超现实的,如《超人》(Superman, 1978)、《蝙蝠侠》(Batman, 1966)以及《星球大战》中的主人公那样。但是人物无论是逼真的还是想象的,都必须保持假定性、完整性和逻辑性。人们相信一个人物,不是判断他是否真实,而是感受他是否具有性格上、逻辑上的完整性。

《超人》(理查德·唐纳导演,1978)

主人公的行为动机和目标为故事提供了推动力,故事是随着主人公的行动而展开和结束的。在整个叙述过程中,观众的注意力都会集中在主人公的活动上。因此,观众往往自然地倾向于从主人公的角度来看故事的发展,在这种情况下,主人公的角度就是整部电影的主要"视点"。观众往往伴随这个角色的行动在感情上和这个角色取得认同:进入他的世界、分享他的梦想、理解他的问题、同情他的困境,与他一起喜怒哀乐,甚至与他一起被感动、受感染,认同他的价值尺度。所以,主人公一般需要有自主性和主动性。许多有经验的剧作家都会说:动作就是人物。对一个电影中的人物来说,最重要的不是要听其言而是要观其行。同时,主人公往往也是电影观众的观看客体。电影要使观众能够津津有味地观看,首先就必须建立起欲望对象,也就是观众关注故事的主体。这个对象就是作品中的主要人物,他(她)的命运构成了作品,也构成了观众心理上的悬念中轴。

什么样的人物才能成为这种欲望客体呢?

(1) 性格鲜明

也就是说主人公的性格要能引起观众强烈的情感评价和反映，或爱、或憎、或怜、或悲，常规电影的主要人物性格不能过于复杂，也不能过于含混，他需要相对的清晰化和简单化。一般来说，通俗电影中的人物形象都缺少人性深度和心理深度。他必须用一种鲜明的伦理特征来唤起一般观众的情感投入，从而产生观赏吸引力。

(2) 危机状态

电影的主人公要处在一种悬而未决但又势在必决的境遇里。他或者陷入了一种前途未卜的冲突中，或者失去了宝贵的东西，又或者受到几方面的攻击或争夺。一些电影会选择女性为主角，因为女性由于她自身的生理和心理特征，处在一种男权社会网络中显得更为柔弱，其命运易引起人们的忧虑，观众既关心她能否摆脱种种危机，又关心她最后究竟会归属于谁。男性观众关心谁能得到和谁能解救这个女性，而女性观众则关心这个女性能否获救和被谁解救。

(3) 命运悬念

主要人物不能处在一种圆满的、静止的、平衡的状态中，他的命运、性格，他与周围人物的关系要不断发生变化，观众要看他最后是否能善有善报、恶有恶报，能否将失去的重新得到，能否按照观众的期待而得到合理的结局。没有这种变异和运动，故事就不能使观众产生观赏兴趣。

性格性、危机性、转折性，是主要人物吸引观众的三个重要因素，它们在观众心理上造成认同感、紧张感、动态感，是叙事顺利进行的必要前提。任何一方面的缺乏，都可能影响电影对观众的吸引力。所以，叙事情节的展开要符合人物性格的驱动。

二、反面角色／对抗功能

反面角色（也称"反面主角"）是阻碍主人公达成目的的角色。

反面主角制造种种障碍，阻挡主人公的前进。反面主角虽然是一些个体的人物，但是他们常常代表了一个庞大的体系，主人公必须和这个体系抗争。有时，反面角色不是一个人，而是一类"反面的力量"，如凶残的动物［《大白鲨》（Jaws，1975）］、自然灾害［《后天》（The Day After Tomorrow，2004）］、腐败的机构［《总统班底》（All the President's Men，1976）］、自我毁灭的种族歧视［《美国X档案：野兽良民》（American History X，1998）］及无药可救的社会经济制度［《光猪六壮士》（The Full Monty，1997）］等。电影最后的高潮经常是主人公和反面主角或者

反面力量之间的正面冲突。

在电影中，反面人物由于性格极端，表演空间自由，加上一定的反社会性，往往会给观众留下深刻印象。比如《沉默的羔羊》中扮演犯罪博士的霍普金斯，给观众留下的印象与扮演联邦警探的朱迪·福斯特一样深刻，成为表演中的杰作。

一般来说，反面角色与正面角色之间的冲突是电影故事的核心。因此，冲突越强烈，戏剧冲突就越鲜明；冲突双方的力量越均衡，故事将越紧张；而如果反面角色的力量更强大，那么故事就越恐惧和压抑；如果正面角色的力量更强大，则故事就更喜剧，但是也往往可能因为缺乏冲突的基础而显得滑稽。

主人公不一定永远都是英雄，反面主角也不一定总是所谓的坏人。主人公和反面主角这两个词分别指的是行动的发起者和反对者，他们互为敌人，并不一定是一种道德或者价值评价。发起行动的角色有可能是一个坏蛋（阻碍行动的角色也可能是英雄），当主人公是坏蛋时，我们称之为非英雄主角。在许多电影中，主要角色可能是一个反社会的所谓"坏人"，如《邦尼和克莱德》(Bonnie and Clyde, 1967)。《精神病患者》里面的诺曼·贝茨也是一个非英雄主角：虽然他是一个变态杀人狂，但他确实是发起电影中主要行动的人。冯小刚导演的《天下无贼》(2004)中的男女主人公都是"贼"，而他们的反面对手则是警察。但是一般来说，即便是所谓"坏人"，如果作为主人公，故事都会突出他的人性的、善意的一面，而有意识地忽略或者减少对他"坏"的品行的展现，以唤起人们对主人公的关注。

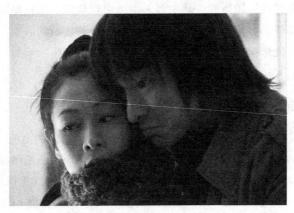

《天下无贼》（冯小刚导演，2004）

在一些电影中，主要角色与反面角色之间甚至可能达成和解，甚至默契。比如在香港电影《暗战》(1999)中，刘青云所扮演的正面的"警"和刘德华扮演

的反面的"盗"最后竟然达成了一种默契,演绎了一种"义气"主题。《无间道》(2002)作为警匪剧的创新,也在于它重新阐释了警与匪、好与坏之间的复杂性和动态性,使得相对比较套路化的类型剧有了艺术的深度和人性的多样性。

三、辅助角色／助手功能

电影故事中往往还有许多次要角色,他们是和主人公相联系,并且在叙述发展上有重要影响的角色。

助手往往是正面或者反面主角最亲密的盟友,也是最支持他的人。辅助角色在逆境中给主人公以帮助,通常是因为他们处境相似,有着共同的想法和态度。辅助角色的一个重要功能就是和主人公进行对话,帮助主人公认清自己的目标,也帮助观众了解主人公的性格和处境。辅助角色有时候是朋友,有时候是搭档,有时候是恋人,有时候是家庭中的父亲或者兄弟。这些角色的设置,对于主要角色性格的塑造会有重要作用。比如,吴宇森的《喋血双雄》(1989)等影片,如果没有助手形象,周润发所塑造的侠义英雄肯定会黯然失色。

许多电影在设置辅助角色的时候,还会有意识塑造一个"小丑"形象,利用他的非常态来活跃气氛,增加偶然性,有时也用他来故意泄露故事的天机或者口无遮拦地打破一些禁忌。"丑角"形象也往往是电影中最生动和最大众化的角色。

四、浪漫角色／情感功能

多数电影故事中都会设计异性之间(甚至同性之间)的感情关系。而所谓浪漫角色则是指与主人公有(或产生了)浪漫关系的角色。浪漫角色有可能是主要情节结束时主人公获得的奖励(适用于动作片),也有可能浪漫角色和主人公之间的关系构成次要情节(适用于各种情节剧和类型电影)。不管是哪一种情况,爱情角色要么支持主人公,要么阻碍他,在帮助他的同时又给他制造困难。从这个角度来看,浪漫角色既有支持角色的功能,又有反面角色的功能。

当然,在爱情题材的电影中,浪漫角色既可能成为主要角色的助手或者共同成为主要角色,与那些阻碍他们实现爱情的力量进行较量,如《泰坦尼克号》里面相互恋爱的男女主人公;又有可能在一开始构成一种具有"反面"功能的关系,如好莱坞的《一夜风流》(It Happened One Night, 1934),韩国电影《动物园旁边的美术馆》(1998)中的两位狭路相逢的青年男女,他们都是从一开始的相互争斗转化为最后的相互热爱的。这种模式也被称为所谓的"欢喜冤家"模式。

《一夜风流》（弗兰克·卡普拉导演，1934）

第六节　行为动机与角色成长

电影中的故事要通过角色来推动，而角色往往不是静止不变的"类型""原型"或"功能"，他们会随着叙述的推进发生改变。

电影中的人物行动，为了获得一定的戏剧性强度，往往必须有一种动机性或者说行动的主动性。在有些电影中，正面人物的动机是被反面人物的动机所逼迫出来的（如复仇）。让角色产生目标并且采取行动的动机有两种：第一个是外在动机，即角色想要达成的目标；另一个是内在动机，也就是角色内心深处的驱动，这个动机往往也可以解释为什么角色想要实现外在目标。外在动机通常是显而易见的，但内在动机是隐藏的。比如，在电影《沉默的羔羊》中，由福斯特扮演的年轻的联邦探员，她外在的行为动机是要完成自己的职责，抓获犯罪凶手，但是她内在的动机是幼年时的创伤，使她对所有罪恶的强势力有一种本能的仇视。包括她对于智慧的罪犯博士的那种微妙的情感，也有一种无意识的恋父情结在作推动。在现代电影叙事中，单一的动机往往过于概念化和表面化，主要人物的行动，往往必须是外在动机和内在动机的交织，最后的解决，也往往是外在和内在冲突的同时解决，人物性格也在外部行动的过程中得到呈现。

人们通常认为是冲突创造了戏剧，有冲突才能有行动。实际上，冲突是创造角色的手段，创造冲突的是不同人物的不同动机。在故事中，冲突也有两种形式。外在冲突是与外部力量的冲突，这可能是和其他角色之间的冲突，因为这些角色怀着不同的目的和意图；也可能是与社会制度、公众偏见、权威力量、自然力量，

甚至太空威胁的冲突。而内在冲突则是与角色自我内心的冲突，情感与理智、爱情与友情、责任与感情的冲突，甚至是与自己内心的阴暗、残缺、自卑、变态、童年阴影的冲突。当外在冲突与内在冲突结合在一起的时候，往往能够产生比较伟大的具有震撼力的故事。如《教父》，教父不仅与警察、其他黑社会力量产生冲突，更重要的是他还有与家人、与他内心渴望从黑社会进入正常社会的欲望的冲突，以及身份与力量的冲突，等等。

由于动机的驱动，冲突就必然降临。冲突是角色在实现目标的过程中遇到的阻碍。经典的电影模式是以一位行动着的主人公和反对这个主人公的行为的对手之间的冲突为基础的。主人公遭遇一个采取行动的处境，一种动机驱动他达到一种目的或者脱离一种困境，之后由于对手和环境的压力，冲突逐渐升级，每一个段落都紧密联结，直到最后结局的到来。结局方式在不同类型的作品中会有所不同。当角色遇到挫折和障碍时，他必须适应、改变，才能越过这一障碍。这种改变就是角色发展和"变化弧线"的核心。一般来说，在喜剧中，结局往往是婚礼或者舞会，在悲剧中是死亡或者流放，在大多数的正剧中是善恶有报、正义恢复。

在电影的故事中，随着人物的冲突、命运的变化，人物的性格、心理和动机也会发生改变。而角色的这些变化不是在电影的某一刻突然发生的，而是随着叙述的"弧线"逐渐发展的。所以角色变化也叫作"变化弧线"（或"成长线"）。所有的主要角色都有自己的行为动机和目标，但是在实现这一目标的时候也会遇到各种各样的冲突和障碍，因此角色会发生改变。当角色在实现目标的时候遇到冲突，他一方面要战胜反对的力量，另一方面往往也要调整自己的动机，这就会给角色带来成长。因此，变化弧线的关键因素就是动机和冲突。

当然，在一些类型化的电影故事中，特别是动作片中，角色的动机常常被预先设定，在整个冲突过程中完全不发生变化或者只是发生"陡转"的戏剧性变化，如《007》系列电影等，这些故事的核心不在于人物，而在于动作的紧张性。这类角色静止的电影大多为类型化的商业电影，主要追求一种场面的娱乐，往往艺术水平不高。当然，一些政治类的电影故事中的人物也被假想为一种不变的政治符号，其艺术价值也非常有限。

第七节 小 结

如果说故事是人类生活的组成部分的话，那么电影就是最具魅力的故事形态。在过去的100多年中，无数人在电影故事的陪伴下，度过人生，体验人生，享受"天

堂影院"的快乐。人类对他人的行为和命运有一种与生俱来的好奇心,电影正是利用了这种好奇来创造故事。

几乎所有的故事,我们都能够找到它的原型。往往所有的电影故事都与成长、对抗、爱情、复仇、反常等母题中的某一个或者某几个有关。所以,我们常常说,电影没有新的故事,只有对故事新的讲述。当然,讲述什么故事和如何讲述故事,都是与电影所处的社会时代需求联系在一起的。不过,应该意识到,人类尽管种族不同,演化历史也数以千年,但是我们仍然在享受一些相同的故事,仍然觉得许多老故事永远都能够感动我们,所以,故事往往又是超越时间和空间的。

虽然所有的故事都有共性,但是所有的故事也都有自己的个性。世界上甚至没有一粒同样的沙子,当然也不会有完全相同的故事。发现那些既具有普遍魅力,又具有独特意味的故事,就成为所有讲故事和听故事的人的共同渴望。从这个意义上说,故事虽然有原型,但是故事的质感必须来自生活,来自生活的丰富和生动的细节。任何好的人物都是个体的特殊性、丰满型与原型的典型性、普遍性的有机统一,任何好的故事也都是生活的真实性、复杂性与原型的共同性、共情心的统一。这也是技巧永远不能替代创作者对生活进行观察、体验、发现、思考和提炼的重要原因。

对于电影来说,尽管好故事并不是一部好电影的全部条件,但应该是一部好电影的必要条件。遗憾的是,一些创作者由于对商业美学和技术美学的过度迷恋,开始完全用场面的奇观来替代情节细节的饱满,用视听冲击来替代人物性格的塑造,将电影带向了一条技术主义、奇观主义的道路。没有灵魂的奇观化,虽然可能会提供一种"爆米花"快感,但往往会使电影离开艺术而回到"杂耍"的歧途。电影历史一再证明,技术终究是为故事服务的,而不应该相反。电影毕竟是故事的艺术,人们通过电影中的故事来感受喜怒哀乐、爱恨情仇,来与电影结下不解之缘。

讨论与练习

1. 请从你最喜欢的电影中总结出4种不同的故事原型。
2. 请你将鲁迅小说《药》的开头分别改编为电影文学剧本和电影分镜头剧本。
3. 从你最近看过的电影中,分析你认为不好的故事在哪些方面不好。
4. 请你写一个电影故事梗概,并说明为什么你认为它是一个"好故事"。
5. 分析本年度获得奥斯卡奖最佳编剧奖提名的几部电影,比较它们的差异。

重点影片推荐

《鸳梦重温》(Random Harvest，梅尔文·勒罗伊导演，1942)

《卡萨布兰卡》(Casablanca，迈克尔·柯蒂斯导演，1942)

《霸王别姬》(陈凯歌导演，1993)

《狮子王》(The Lion King，罗杰·艾勒斯/罗伯·明可夫导演，1994)

《这个杀手不太冷》(Léon，吕克·贝松导演，1994)

《肖申克的救赎》(The Shawshank Redemption，弗兰克·达拉邦特导演，1994)

《寄生虫》(Gisaengchung，奉俊昊导演，2019)

第四章
电影叙事——叙述

任何观众都不会满足于从别人那里转述过来的故事，换句话说，观众并不是仅仅想知道"故事"，而是希望自己能够亲自去"经历"故事发生的过程以及体验这一过程中的快感。显然，叙事快乐，不仅源于故事，更来源于对故事的叙述。

电影是被叙述出来的故事，叙述为故事创造意义。叙述是在统领和分配信息，决定观众如何以及何时获得信息。叙事决定观众如何知道故事、如何理解故事。电影叙述的技巧，恰恰在于如何调动观众、影响观众对故事的接受。电影用特殊而严谨的方式操纵着观众对故事的时间和空间的体验。

生活中的时间是绵延的、无限的、开放的，同时也是拖沓的、散乱的。但是，电影中的时间都是被控制的、通向目标的。好的情节结构意味着恰当的事情发生在恰当的时间，也意味着没有任何开始和结束是无缘无故的。观众的快感来自故事展开的过程。而观众的虚假感，绝大多数都来自因果关系的断裂或者不匹配。所以，每一场戏都是一个台阶，要让观众能够通过这些台阶一步一步接近结局，获得对故事的一致理解。因果关系像一根线，将故事编织为整体。每个变化都应

该用因果关系连接起来,每一个重要的变化都需要得到合情合理的解释。故事中的任何重要信息对于观众来说最终都应该是可以理解的。

时间和空间的可塑性,正是电影叙述的魅力所在。电影史上多数伟大的影片,都是从一个更有趣味、更有洞察力的角度重新结构空间和时间,从而创造性地提供一种超越生活的时空体验,归根结底是一种超越生活的人生体验,让我们更深刻地体验到时空关系的偶然与必然。

世界上所有的故事模式和技巧几乎都已经被观众熟悉。无论是编剧还是导演,要时刻警惕魔术刚刚开始,观众就已经知道了你的机关。当代电影之所以愿意选择一些陌生的领域、行业、题材,其中的原因之一,就是要超出观众的日常经验,使他们对故事叙述走向无法一目了然。新的生活领域、独特的专业性和想象的创新性,是越来越成熟的观众对电影叙述者智力和想象力的挑战。

关键词

叙述　叙事原理　叙事结构　叙事视点　叙事技巧

观众去电影院看什么?很多人也许会说,看一个好故事。但是,任何观众都不会满足于从别人那里转述过来的故事,换句话说,观众并不是仅仅想知道"故事",而是希望自己能够亲自去"经历"故事发生的过程以及体验这一过程中的快感。显然,叙事快乐,不仅源于故事,更来源于对故事的叙述。观众对电影的热爱,不仅在于有一个好故事,更在于电影把好故事叙述得引人入胜的过程。

第一节　电影的叙述

所谓故事,是被叙述出来的故事。如果说故事是按照现实的逻辑展开的,那么对故事的叙述则是按照艺术的逻辑展开的。如果说故事是按照行动的过程自然展开的,那么叙述可以按照需要的方式有意识地控制这一过程。如电影中故意省略故事中的某些"不重要"的环节,电影从故事的结果开始"回叙"故事,等等,这些都在改变故事原来的时间和空间顺序。显然,叙述的目的是根据创作者的需要来顺应、改变、引导、说服观众对故事的期待和理解,最终让观众被电影所

征服。

叙述关心的是"它调用了哪些元素与功能,设计了什么样的布局结构,采用了哪些策略和手法,企图和可能达到何种叙事目的"[①]。因而,电影的叙述是对故事的一种表述而不是故事本身,同样的事件可以有不同的表述,不同的表述会带来完全不同的效果。观众可以听别人讲述故事,通过电影梗概了解一部电影的故事,但这个故事带给我们的效果与我们通过电影获得的效果是完全不同的。电影在叙述的过程中,通过对视点的选择和时空的改造、视听造型的改造,感染着、影响着,甚至常常决定着我们对故事的感知。所以,叙述为故事创造着观影意义。

在电影中,情节与故事都被理解为一种客观的事件序列,而叙述则是一个安排情节讲故事的主观过程。从何时、何处、何事、何人开始讲故事,不是事件决定的,而是编导决定的。这一过程一方面是由电影制作者控制的,他们安排情节中的事件与行为序列,提供线索引导观众形成对事件的假设和期待,并设置环节来吸引、影响、操纵观众对故事的感受和判断。电影中的各种镜头方式、场面调度与剪辑过程,都和情节一样成为驾驭观众的手段。而另一方面,虽然电影中的叙事是在摄影棚和剪辑室里建构起来的,但只有观众利用他们的观看经验和习惯以及影片提供的信息在自己的头脑中建构起故事时,电影的叙事过程才最终完成。在阅读电影叙事的时候,观众的角色被认为类似于"求证",他从收集的线索中以不同的顺序拼贴出原来的事件序列,并把这些事件重新安排成有因果关系的连贯的逻辑,然后了解其意义。就像侦探的阐释常常在调查的最后通过主人公得到证实一样,观众也只有在看完电影时才能充分理解电影的故事。因此,观众也是故事的建构者,只不过他们是在电影叙述的控制、制约和影响下建构而已。

与电影叙述相关的问题,是电影最复杂、微妙的问题,在一定程度上决定着电影的智慧水平。在这方面,电影的叙事原理、叙事结构、叙事时间、叙事视点、叙述的视听修辞可能是其中最需要考虑的问题。

第二节 叙事原理

电影,作为一种大众文化,在长期的观看实践中,会形成一些观众和创作者之间交换信息的方式,我们称之为"符码"或者"惯例"。依靠这些符码、惯例,

① 李显杰:《电影叙事学:理论和实例》,北京:中国电影出版社,2000年,第22-23页。

创作者往往能够更容易传达信息给观众，观众也乐于用这种"喜闻乐见"的方式接受信息。这种讲述故事的共性规则，学者们可能称之为"经典规则"或者"经典模式"。它是指故事片发展起来的一种常规模式，这种模式作为一种行之有效的惯例，虽然不一定具有高度的个性或者创造性，但是具有可交流性或者共同性。所以，大部分常规电影的故事叙述，往往都会体现一些大致相同或者相似的叙事原理。

一、四段式结构

电影最常规的类型，通常称为"drama"，电影最初引进中国的时候也被称为"影戏"，可见电影与戏剧之间有着天然的相似性。而几乎所有的电影如所有的戏剧一样，其戏剧性都会体现为"戏剧冲突"。人生如戏、戏如人生强调的都是故事的戏剧性。所以，电影在叙述故事的时候，会遵循一定的戏剧冲突的规则。大部分常规电影的戏剧冲突都可以划分为四段论：矛盾设置——纠葛——发展——高潮。每一段由被称为"转折点"的事件来加以区分，通常每一段持续时间为20~30分钟。较短的影片（如好莱坞B级片，总共大约75分钟）一般只有三段，而通常那些上映时间超过两小时的史诗片，则可能会有五幕，一般会出现两次以上的转折。

标准的戏剧四段模式基本呈现为"起（发生）——承（发展）——转（高潮）——合（结局）"的结构形态：

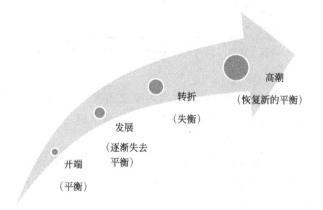

我们把这四段列成一个表，借助《霸王别姬》的案例，可以更清晰地归纳每一个阶段的特点和功能。

电影叙述的戏剧结构

意义	结构			
	起（发生）	承（发展）	转（高潮）	合（结局）
情节	故事开始	故事展开/准备高潮	故事顶点	故事完成
功能	主要人物出场 叙事冲突展开 叙事悬念设置	塑造人物形象 推进叙事冲突 形成叙事线条	充分展示人物形象 冲突达到最大强度 叙事线条纠结	人物形象完成 冲突解决 叙事悬念终结
效果	建构期待	积累期待	满足期待	解除期待
个案：《霸王别姬》（陈凯歌导演，1993）	段小楼/霸王（小石头）与程蝶衣/虞姬(小豆子)出场，情感冲突开始，命运悬念出现	段、程形象逐渐丰满，菊仙和袁四爷等人物的出现以及历史的变迁激化叙事冲突，戏内戏外、同性异性、人情世故多条叙事线索形成	"文化大革命"中，段、程、菊仙三个人物形象塑造完成，段背信弃义将叙事冲突推向高潮，多条叙事线索纠结	程绝望自杀，段程冲突悲剧性解决，命运悬念结束

一些剧本研究者也将电影划分为三幕结构，大致分为开端、冲突和解决三大独立段落，转折只是一种过渡。在电影展开过程中，三幕时间上的比例安排在不同的电影中大致相似：

电影故事的三幕结构

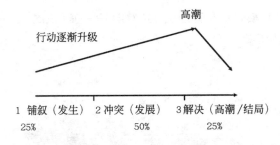

1 铺叙（发生） 2 冲突（发展） 3 解决（高潮/结局）
25%　　　　　　50%　　　　　　25%

第一幕，铺叙：在电影前1/4的时间内建立前提，提供电影情节赖以支撑的情景。在观众心目中确定谁是影片的主角，影片故事讲述什么，故事发生的环境怎样等问题。

第二幕，冲突（对抗）：占用影片一半左右的时间展开戏剧矛盾。

第三幕，解决：在最后1/4的时间里解决冲突，并把故事引向结局。

这种严格的结构甚至还形成一些刻板的模式，比如认为标准的电影剧本为三四万字，一页电影剧本相当于一分钟银幕时间，等等。对于一部长故事影片的叙述来说，这三段是最基本和必需的。剧本还可以根据这个结构编织各种变

化,附加次要情节和次要场景。学者们通常将这种模式称为经典好莱坞叙述结构（Classic Hollywood Narrative Structure,CHNS）。

这种严格的结构形式表明电影在故事讲述结构上的相对固定。电影的戏剧结构就是对相关联的事件、片段或场景的线性安排,然后引出戏剧的结尾。多数常规电影都坚持使用强烈的、不可逆转的所谓大团圆结局,或者善有善报、恶有恶报的正义结局。多数人认为,只有这种结局才能让观众得到愉快,恢复他们对生活的信心,也维持他们对电影故事的热爱。当然,对于相当多的电影艺术家来说,特别是具有鲜明艺术个性的导演来说,他们往往试图通过各种方式来改变、修正或者颠覆这种必然的戏剧性逻辑。不过,这些努力也常常受到电影工业的商业逻辑和大众文化逻辑的压制。多数电影仍然采用严格的常规三段结构,只不过有时会在结局的大团圆中"故意"增加一些开放性元素,使电影的叙述变得具有有限的意义延展性和有限的想象空间。例如,在《沉默的羔羊》中,案件虽然被破解,实习特工克拉丽斯击毙了杀人狂野牛比尔,但关在监狱中的精神病专家汉尼拔博士却越狱成功,犯罪仍在继续……这些开放性,往往会让观众从文本中得到反省,意识到电影并没有真正解决现实中的所有问题,生活还在继续,现实还很残酷。

《沉默的羔羊》（乔纳森·戴米执导,朱迪·福斯特、安东尼·霍普金斯等人主演,1991）

二、冲突与延宕

电影故事对于观众来说,是一个过程不可预知但终点必然出现的游戏。所以,观众的电影故事快感来自故事展开的过程。如果故事过程过长,观众会疲倦、厌烦并失望,而如果故事过程太短,观众的心理积累不够,又会感到缺乏刺激和快乐。

所以,电影叙事是在过程中展开的,过程体现着电影的魅力。过程必须具有一个冲突的延宕过程,在这一过程中,一方面延迟满足的时间,一方面不断增加观众的期待强度,同时也增强观众最终的期待满足的强度。观众跟随电影的叙事

《甜蜜蜜》（陈可辛导演，1996）

进程不断运动，始终处于兴奋中。在一部电影中，如果一个男人与一个女人相爱，他们一见钟情，相逢相爱，结为眷属，这样没有任何悬念和阻力的故事是没有故事魅力的。相反，越相爱的人，观众越希望看到终成眷属，故事的叙述就越要为他们设置障碍，山重水复、柳暗花明，观众就会更投入、更紧张，当最后有情人终成眷属的时候，才能激发观众的喜悦。就像《甜蜜蜜》中的爱情故事一样，男女主人公虽然从一开始就背靠背地坐在轻轨车厢里，但他们经过了无数的相逢和分离，从香港到纽约，最后才在邓丽君的歌声中不期而遇。观众从这个爱情的延宕中体验到了那种爱的宿命的快感。

延宕过程中，矛盾冲突迟迟不能得到解决，人物关系迟迟不能确定，欲望客体的目的迟迟不能达到，因而观众的愿望不能即刻满足，叙事的平衡在电影结束之前得不到恢复。但是，这一过程是一个加速的过程而不是匀速的过程，这样才能使观众不因为延宕而产生疲劳感和失望感。电影在一个半小时以上的时间中，往往并不是只有一个高潮，而是有多次高潮的到来或者临近，使从发生、发展到高潮、结局的整个叙事段落被分切为若干片段。每一次，目的刚刚接近，却又被推向了远处；平衡刚刚恢复，却又出现新的不平衡；危机解决，但是又出现了新的更大的危机，从而形成一系列间断性小高潮。故事的过程，在外在形态上是山重水复，在内在逻辑上却是柳暗花明，不断化夷为险、化险为夷，使整个叙事跌宕起伏，引人入胜。

在延宕的过程中，有五条重要的线索一直在起伏。最核心的是事件线索、人物线索，人物的命运随着事件的展开而发生变化，构成了延宕过程的魅力，观众会关心事件会发生什么变化，罪犯会被抓到吗？有情人能终成眷属吗？灾难会过去吗？家庭会重归于好吗？犯错的人能迷途知返吗？……因此，戏剧性的四段模式与这两条线索之间要达成充分的融合，形成故事最重要的节奏感。与此同时，动作、情感、趣味线索会使延宕的过程更加生动，更加鲜活，避免观众产生接受疲劳，同时也会提供一些环境和社会的补充信息。不同的电影，会用不同的时间

作为单位,来看看这五条线索在延宕过程中是否有变化,是否有强度,有否有新意,是否能够让观众的注意力不要分散,有的以3、5分钟为单位,有的以10分钟为单位来进行五条线索的检验和设计,目的就是要强化电影的节奏感,而且这种节奏通常都是越到后来越快,直到电影结束前才会像长跑冲过终点,然后慢下来。

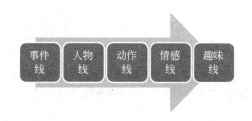

而那些缺乏情节控制能力的电影或者是因为没有确立叙事目的,人物命运和事件的悬念与观众的关切无关,不能引起观众的叙事期待,因而它的延宕对观众没有吸引力;或者是因为延宕长度不够,观众过早进入高潮,使得整个叙事显得虎头蛇尾,往往只有半部好电影,对后面的事件发展观众已经没有兴趣;或者是延宕过程中缺乏期待欲望和叙事紧张感的累积,因而叙事节奏显得单调平淡。总之延宕过程必须具有紧张度,并且是一个累积的过程,这样才能牢牢把握观众的期待。

电影的延宕在叙事技巧上要求合理处理叙事的断与连的关系。一般电影都围绕着主要人物和情节中轴线,设置了一些辅助性人物和情节轴线,从而形成多种叙事线索围绕主导虚实线索交叉推进的格局。多条线索纠结缠绕、盘旋推进。从某种意义上讲,如何处理延宕的长度、节奏、方式,往往决定着电影能否使观众在观看过程中始终兴奋,带有快感,充满期待,而这一点也是电影能否为大众所接受的重要前提。

三、缝合的戏剧结构

电影的叙述,就是对观众期待的推动和满足。心理学家曾经注意到,小孩常常重复一种游戏:他把手中的玩具扔到尽可能远的地方,然后拼命爬过去,最终将玩具抱回手上,脸上荡漾起满意的笑容,然后又再次将玩具扔出去,周而复始。这个过程,是他体验自己的能力的过程。如果他扔的玩具不够远,他的快乐就会变小,如果他不能将玩具捡回来,他会绝望而哭泣。在一定意义上,电影故事提供的就是这样的小孩扔玩具的影像游戏。观众像孩子一样,从这个游戏中去体验

从创伤到抚慰、从压抑到释放的快乐。这种结构，也是常规电影叙事的基本结构。

在电影的结构中，这种游戏过程也被称为一种缝合结构，指故事中的情节经历了一个所谓"平衡——失去平衡——非平衡——恢复平衡——平衡"的周期。

电影故事的缝合结构

有人也将这种结构称为倒 V 字结构：从平衡到非平衡是倒 V 的前一半；到达高峰后，从非平衡到恢复平衡则是倒 V 的另一半。这是故事曲折性的完整结构。在这个结构中，观众乐于经历一个固定的被囚禁的过程，被"俘获"的目的是为了故事最后的被"释放"。这与过山车的原理非常接近，慢慢地爬上高点，只是为了那最后冲刺的快感和高潮。

对于不同的电影类型和电影意图，这个倒 V 往往并不是同样的比例。如果一部电影的情节主体更偏向于"失去平衡"的过程，那么它是偏向于感伤情绪的故事；如果一部电影的情节主体偏向于"恢复平衡"的过程，就更加倾向于积极态度甚至英雄主义。如《一江春水向东流》(1947)、《小城之春》(1948)，后来谢晋的《芙蓉镇》(1987)，直到《孔繁森》(1995)都是更偏向于苦情、感伤的电影；相对而言，以个性自由、个人主义为基点的美国类型电影则更多地强调通过个人反抗、行动来恢复平衡。大部分常规电影都会选择表现"团圆"的"缝合结构"。一般常规电影都要从失衡状态恢复到平衡状态，经过种种磨难，最后瓜熟蒂落，水到渠成，真相大白，有情人终成眷属，善有善报，恶有恶报。电影故事将观众引入经过严密组织的时间中，在一个封闭的形式结构中去体验循环的快乐。

叙事缝合使得对快乐与欲望的追求在电影提供的公共梦幻的安全空间中进行。当然，缝合不一定意味着故事的绝对终止。人物在片尾致谢名单出现后还可能继续行动，故事在情节结束后还可以继续发展，这也是电影叙事的一种策略，它可以复兴观众再体验叙事过程的热情。比如《卡萨布兰卡》，结尾是一种开放式而非闭合式的陈述："路易斯，我想这是一次美丽友谊的开始。"虽然情节已经

结束,但故事还将"继续"。这仿佛是一部电影的结束,也仿佛是另一部电影的开始。这种叙事余味超越了特定情节事件的限制,既能完成本次叙事,又同时使观众延续他们的热情,让他们对后续中的重复叙述仍然保持兴趣。叙事的结束把观众从电影中解放出来,同时他们清楚地意识到故事从来没有真正结束,于是唤起期待,同时最重要的是再度激发他们需要电影故事的欲望。在现代电影生产中,越来越多的续集出现,或者系列电影的出现,都是这种缝而不合的结构的体现。当然,续集不仅仅是一种艺术策略,更主要的还是一种市场保险的经营策略。

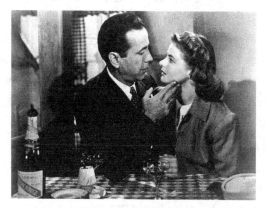

《卡萨布兰卡》(迈克尔·柯蒂斯导演,1942)

"五四"时期,鲁迅、胡适等许多新文化运动的先驱都曾经谈到过中国古典戏曲、小说中的所谓"大团圆"结局。尽管这种结构实际上是中外古今大众通俗文学艺术的共同特征,但由于他们将属于大众文化范畴的中国古典戏曲、小说与属于知识分子文化范畴的西方悲剧小说相比较,因而对大团圆作了严厉批评。他们批评大团圆,强调文学艺术的启蒙作用,想借文艺之力唤起读者批判现实、变革现实的热情。而电影作为一种受大众传播媒介制约的艺术样式,它的大众文化特性决定了其"团圆"的叙述方式,它要使观众在观看过程中心灵得到抚慰和满足。大多数电影都采用缝合式的叙事结构,这也是一些精英艺术家对电影的"造梦"特性提出批评的重要原因。当然,在许多电影故事中,也会故意留下美中不足,或者故意不叙述最终的结果,或者埋下平衡将再受破坏的伏笔,形成所谓的开放式缝合,从而使观众能够积极参与对结果的选择和创造中。这种参与有时可以使观众忘却缝合的虚假。当然,在一些作者电影、艺术电影中,会故意打破这种缝合结构,表达对现实和人性更加开放的理解。这些作品虽然"大众性"往往不足,却可能体现出更加鲜明的艺术个性。

四、因果原则环环相扣

电影的故事不是事件的堆砌，而是需要呈现事件的相互联系。在电影故事的叙述中，事件与事件之间的因果序列至关重要。在故事中，行动引发反应，原因带来结果，而结果又成为新的原因。正如我们常常提到的比喻，"皇帝死了，皇后也死了"，这是陈述而不是故事，"皇帝死了，皇后也因悲伤而死"才是一个故事。故事的目的就是向观众提供事件之间的因果必然性。

严格的因果性不仅产生逻辑，而且产生连续性，使得电影故事进程顺畅、自然，没有阻碍、没有停滞，当所有的因果鸿沟被连接与填充后，结局就能够为观众提供一个能使精神全神贯注的高潮。事件进程就如同一个楼梯，每场戏都是一个台阶，让观众能够通过这些台阶一步一步接近结局，获得对故事的一致、统一的理解。如果少一级台阶，观众的心里就会咯噔一下，甚至失去上楼梯的方向。许多电影叙事上存在的问题就是或者少了台阶，或者台阶搭错了方位。因果关系就像一根线，将整个故事编织为整体，建构了线性的明晰性。

所以，我们通常会认为，常规的情节剧电影似乎是透明的，因果联系就像"看不见的"剪辑，以不引起观众注意的方式来完成电影叙事。同时，电影的连续性呈现增强了在场感和直观性，因此电影几乎不可能被"发现"是一种产生透明效果的修辞与叙述策略的集合。故事中的任何事情对于观众来说都应是可以理解的，至少在结局呈现之后是可以理解的，观众会有一种恍然大悟的理解。要达到这种效果，就意味着故事中的每一个漏洞都应该用因果关系弥补、连接起来，每一个空白都应得到解释；每个人物和事件的出现与消失都应有足够的动机或者铺垫，这些动机都不能有具有明显的因果不匹配带来的人为性；每个情节的入口与出口都应该有充分的理由，而不是招之即来，挥之即去；每一个巧合都应该有足够的暗示使它看上去可信；过去发生的事情与现在发生的事情，与将来可能要发生的事情之间应该相互协调；现在的对白与过去的行动之间应该相互对应……我们分析一下像《肖申克的救赎》这样的经典情节剧与《十面埋伏》这样的场面电影对于因果性的处理，就会发现因果链条的建立对于故事"真实感"的深刻影响。前者，每一个观众意识到的原因都会出现相应的结果，每一个结果都会有预先铺垫的原因，当观众最后看到安迪终于成功越狱，瑞德获得假释，与安迪在约定的橡树下找到藏有现金和信件的铁盒，两个生死之交最后在蔚蓝色的太平洋海滨重逢的时候，前面所有的因果联系都得到了完美的解答，虽然显得似乎过于完美，但观众感受到了无限的欣慰。

第四章　电影叙事——叙述

《肖申克的救赎》（弗兰克·达拉邦特导演，1994）

　　许多电影故事不被观众接受或者被观众认为不真实，都是因为事件与事件之间缺乏因果联系，或者更准确地说，在多数情况下，是由于前后事件的因果关系不相称，观众不相信这样的原因能够导致这样的结果，或者没有为最后的结果找到必要的原因。在故事中，一般来说，偶然和随意连接起来的事件会被认为是对电影整体性的一种破坏，以及对观众因果判断的干扰。故事的漏洞将会引发观众对整个故事的困惑不满，甚至不信任。电影的虚假感，绝大多数都来自因果关系的不匹配、不咬合、不连贯。故事的因果关系是电影给观众建构的，而故事的虚假就在于电影没有能够让观众相信这种因果。电影故事中的所有因果联系都是故事假设的。当你在电影一开始给了一支手枪的特写，你就给了观众一个原因，观众就会期待一个与手枪相关的结果出现；或者说当后来故事中这手枪被使用时，观众会自然地将前面的特写当作一个原因。而那些粗糙的叙述却往往是人物、场面、行为从天而降，观众无法找到任何预设的原因；有的电影出现了许多所谓伏笔，最后却没有派上用场，观众会觉得故事中有许多信息干扰了他们对故事的理解，信息冗余让他们的关注度分散。

　　一个精心计划、情节严密与毫无漏洞的故事会使观众觉得他们目睹了一个完全统一、一致、真实、信服的故事，这故事就像生活一样真实，尽管实际上生活本身的真实恰恰在多数时候都缺乏这种逻辑统一性。绝大多数影片中，还是可能发现一些突然的场面、一些不一致的裂隙以及一些延迟的行动，这往往体现了一部电影在叙事上缺乏完整性和严谨性。当然，在电影中，角色与角色之间以及事件与事件之间的关系也可能不能完全归结于因果解释，因为电影除了讲故事以外，它可能还需要提供象征意义、抒情意义甚至商业卖点等其他的目的和效果，但无论如何，因果关系是故事的核心链条。故事的主要情节必须具有因果说服力。如

果太多内容游离于因果主线，电影故事就会显得支离破碎。除非是一种故意的假定性风格追求，一般来说，缺乏因果逻辑的电影往往容易被观众体验为"虚假"的电影，成为难以吸引观众的电影。当然，一些写实风格的电影，则故意将因果关系表现得像生活中一样模糊、复杂，阻断观众对因果期待的简单解释，这样的反常规叙述，更依赖观众的主动参与，需要观众去补充叙述中的因果空白。这类电影的认知作用，远远大于其体验快感，通常不是常规电影的叙述方式。

五、控制时间和注意力

一般来说，一部电影的银幕时间是相对固定的，持续时间一般为 90~120 分钟。电影的银幕时间即影片叙述所经历的时间，也就是电影的放映时间。电影放映时间，也就是观众需要付出的观影时间。电影固定的放映时间又支配着电影的叙事时间。因此，电影故事一般不能过长或过短，故事时间不得不服从于电影的放映时间。故事时间的流逝是通过角色行动来表现的，因此，观众可以在心理上忽略放映时限，不必在电影开始后的 85 分钟看自己的手表以便确认高潮即将到来，因为常规电影放映长度一般都会很精巧地与故事的长度相匹配。

三段式结构和情节高潮设置的戒律就是故事时间适应放映时间的结果。这也是将小说改编成电影长期以来都受到批评的原因，人们都认为电影删掉了太多原著内容，包括精华内容。有编剧分析说，一部好莱坞电影平均要有 30 个场景，即 30 个不同的情节片段，每个都发生在与前一个场景不一样的地点和时间。因此电影讲述的故事常常被划分为大约 30 个相对独立的事件，每个事件可以用 3~4 分钟的银幕时间来表现。当然，这只是平均数，无论一部电影有 12 个序列还是 31 个序列，变化都是被控制在一定范围之内的。显然，一部影片不可能拥有 200 个序列，往往也不可能只有 2、3 个序列，因为这都与观众常规的观影体验不符合，除非极其罕见的艺术实验以外，人们一般不会这样去组织叙述时间和讲述故事。银幕作家认为好莱坞电影在叙述故事时，必须有"幕"和"情节转折点"这样严格的结构，这种相对僵化的结构也表明好莱坞电影有模式化特征。不过，好莱坞的商业美学要求必须将这些"幕"和"情节转折点"隐藏在故事情节背后，为壮观场面和高潮留下足够的空间。

电影总是在与时间赛跑。故事必须经过仔细斟酌，适应银幕时间的要求。连贯性是好莱坞这样一种靠买卖时间为生的工业的核心部分。无论故事多么复杂，故事时间多么漫长，剧本上只有 3 万~5 万字来建立你的放映时间。前 1/3 必须设置主要角色、戏剧前提和环境。时长 90 分钟就像是"最后期限"，就如男主人

公必须在炸弹爆炸前救出女主人公一样,故事必须在银幕时间用完之前结束。在标准的好莱坞电影中,银幕时间刚好与故事展开所需时间相匹配。当电影故事已经解决了矛盾——比如最后期限、枝节、次要情节,这些为进一步强化观众短暂观影体验的东西时,观众意识到游戏已经结束,他们该回家了。这是个约定俗成的承诺——观众所知的就是他们该回家时,电影故事会自然完结——当然也有一些影片允许观众事先知道故事最后的结局,以便让观众按照自己的经验去体验情节。

时间停滞也是一种策略。时间停滞作为一种电影时态,是指它脱离了正常的过去—现在—未来这样的时间连续体,观众的注意力被叙述和场面放大了,观众会暂时脱离时间轴线,去欣赏一种奇观化的空间场面。这种存在于观众正常的时间体验之外的壮观场面提供了一种张力,包括一段令人眼花缭乱的打斗、汽车飞机的追逐或崇山峻岭的恢弘,它可以被概括为瞬间转移,让观众只关注场面本身。这是电影的视听特征带来的一种牺牲,观众会暂时忘却时间的推移,进入一个被场面和奇观俘虏的愉悦状态。所以,讲故事不是电影处理银幕时间的唯一方法。镜头和特技也可以改变银幕时间,像动作片《致命武器2》(Lethal Weapon 2, 1989) 在场面上比在故事上花了更多的心思,有时还花更多的时间,常常一个关键动作,会延长,比真实时间更长。而在歌舞片中,故事只是为更多数量的歌舞表演提供一个借口,这些狂欢式的歌舞场面往往打断故事的正常时间连接。但是,这种脱离时间轴线的"场面"在电影中不能过多、过长,观众看电影与看美术作品最大的心理差异,就是他的空间关注度是有限的,他永远有对时间流逝带来的故事结局的期待。一些大场面、大制作的电影之所以往往受到观众诟病,就在于这种过度的空间化叙述生硬地阻断了观众对故事的叙述时间的期待。

与相对固定的银幕时间相比,故事时间(故事中所经历的时间)就显得自由灵活了。这也是电影与戏剧,甚至与小说不同的叙述特点。《阿甘正传》片长2小时,却讲述了30年的故事时间。《古今大战秦俑情》(1989) 这样的电影,故事时间更是上下几千年。《美国往事》(Once Upon a Time in America, 1984) 作为超长影片,放映时间3小时48分钟,故事时间(即呈现在影片故事中的事件所经历的时间)却长达46年,始于1922年,结束于1968年,包括闪回和闪前、省略、平行叙述,以及用慢动作拍摄的场景,等等。电影的银幕时间如何选择、省略、强化故事时间,是电影叙述中最重要的创作问题。电影在有限的银幕叙述时间中,既要保证故事时间的连续性,又要保证故事的戏剧性,既要保证有故事时

《美国往事》（赛尔乔·莱翁导演，1984）

间的流逝感，还要保证电影场面的强度，这对于创作者来说，往往是对其艺术表现力最大的考验。

好莱坞总是基于一系列时间组织的规则建立起前后一贯的故事时间。就像场面调度一样，时间组织是好莱坞的文本经济学的一部分：它总是尽量避免"静态时间"或者说"死亡时间"——观众可能由此而分散精力；而将注意力集中在有意义的动作上；将拍摄时间相隔几周甚至几个月的镜头连贯地剪辑起来，并和谐地安排在一个情节连续体中，观众自然而然地形成对时间的统一认知。

除了"银幕(叙述)时间""故事时间"之外，电影叙述的时间观念中还有一种"心理时间"，即观众观影时的时间感受。电影把观众从自身对时间流逝的客观感知中脱离出来，进入对银幕时间的感知中。观众受到影片内容、节奏的影响，对电影放映时间的感知有很大差别，有时候"度分如秒"，几乎没有感觉到时间流逝，但有时候"度秒若分"，觉得故事时间冗长拖沓。常规电影的叙事与观众需求的心理时间要尽可能吻合。最佳的状态是银幕时间正好是观众心理需求的时间。影片时间以观众的需要来建构，观众的心理时间就会与银幕时间合二为一，不会觉得电影的节奏太快，也不会觉得节奏太慢。故事的叙述时间长度受到预期的观众心理时间的忍耐度限制。这条规则不只要计算安排影片的时间，比如片中音乐的数量等，而且要严格地针对支配整部影片持续时间长短的内在逻辑。影片并不都是两小时的时长，比如，在好莱坞历史上，20世纪30年代的影片一般很少长于100分钟，20世纪80年代的影片却很少低于两小时。但无论是哪个历史阶段，绝大部分影片都保持在90~120分钟的时间范围内。因为这个时间段不仅能最大限度地满足制作效率的要求，满足放映的经济性原则，而且更重要的是也满足观众舒服地观看电影的时间上的忍耐度。

生活中的时间是绵延的、无限的、开放的，同时也是拖沓的、散乱的。但是，正如所有的编剧教科书都会提到的那样，在电影中的时间却都是被控制的、通向目标的。好的情节结构意味着恰当的事情发生在恰当的时间里。电影讲述的技巧，

恰恰在于如何利用电影的故事时间、银幕时间和心理时间这三者关系来调动观众、影响观众对故事的接受程度。通过这种关系，电影用特殊而严谨的方式操纵着观众对时间的体验。

第三节 叙事结构

就像一栋建筑物需要结构来支撑一样，故事也需要结构来呈现。电影作为一种叙事形态，在时间延续的过程中叙述故事的方式或者说展开故事的方式或者呈现情节的方式被称为叙事结构。结构不仅是故事，同时也是对故事的一种阐释，是对人物命运、事件作出的选择和加工，这种选择和加工组合为电影中的结构，以期引发观众特定而具体的情感，并表达特定而具体的观念。

通常，我们可以说故事就是一系列事件，那么情节则是事件发生的过程，结构则是对事件过程的呈现方式。同样的故事和情节可以有不同的叙事结构，而不同的叙事结构体现了对故事情节不同的阐释和理解，从而也会给观众带来不同的意义和效果。所以，对于一部电影来说，故事情节虽然重要，但是如何叙述故事和展开情节同样重要。同样的故事因为结构不同所产生的意义和效果就会有很大的差别。正确的事件诞生于正确的序列，而正确的序列能诱发观众最大程度的情感参与。

尽管电影叙事在情节模式上都呈现出共同的"起承转合"规律，但在具体的叙述结构安排上可能有很大的不同，从而形成不同的结构方式。人们常常说，没有没被讲述过的故事，但是有可能没有这样的讲述。事实上，尽管讲述故事的方法形形色色，但是，对其基本结构仍然可以做一些大致的归纳。时间的流逝是电影中最根本的东西之一。电影胶片被投射出来使得连续的画面产生了运动幻觉，故事随着时间而产生变化。显然，时间在电影叙述中必然占有重要位置。虽然电影叙述的动力和戏剧的效果绝大部分依赖于空间来呈现，但我们所经历的银幕上的空间转换又是通过观看的一定时间实现的。任何故事都具有"以前"与"后来"，并在时间的每一个瞬间展现变化。每一部电影都在时间性的语境之中建构故事。而故事处理时间的不同方式所形成的时态结构，通常有以下六种类型。

一、顺叙结构

指按照事件发生的先后时间秩序组织的结构，电影的情节结构与事件的时间顺序是一致的。这种结构简单、明晰、时间性明确。传统电影大多采用这样的结

构方式，例如《辛德勒的名单》（Schindler's List，1993）、《逃离德黑兰》（Argo，2012）等影片。但是，在现代电影中，为了增加叙事的复杂性和意义的丰富性，为了提高结构的"陌生感"，从而调动观众对意义的主动理解，这种简单的时间顺序结构变得很少被使用。例如，在《阿甘正传》这样以人物命运为线索的电影中，创作者从一开始，就是从"公交车站"阿甘的一段近似于自言自语的台词开始倒叙的，"人生像一盒巧克力，你永远也不知道下一个吃到的是什么味道"……《泰坦尼克号》《拯救大兵瑞恩》（Saving Private Ryan，1998）等，虽然基本采用顺叙结构，但也加入了倒叙的结构来增加故事主体的情感意义。回忆是一种态度，我们追忆那曾经的古典爱情，我们缅怀那些战斗的岁月，而产生的都是对于今天生活的一种参照。线性故事增加倒叙结构，使之能够更好地与当代观众进行对话。

《逃离德黑兰》（本·阿弗莱克导演，2012）

《拯救大兵瑞恩》（斯皮尔伯格导演，1998）

二、倒叙结构

指先交代故事的结局或某些关键性情节，再倒转回去具体叙述故事始末的叙述方法所形成的叙事结构，电影中的情节结构与事件本身的时间顺序是相反的。在许多侦探影片中常常采用这种结构，先有犯罪结果，然后追溯犯罪过程。在抒情性故事中，这种倒叙结构也增加故事的怀旧和追忆感。好莱坞经常通过明显的故事线索来表明时态的转换，尤其是通过角色使用过去时态来述说的画外音。伴随着他的叙述的回忆，电影画面回到他所描述的过去的事件上：只需听到电影的声音就能重现故事所描述的完成（过去完成）时态。例如，在《美国往事》中，苍老声音与过去的青春时光，几乎就形成了对话，大大强化了影片的沧桑感。好莱坞对历史片的通常做法，是把"过去带进现在的生活中"或者把过去的事件重现在观众眼前，他们甚至把历史事件延伸进电影现在的连续时间体系之中。

三、插叙结构

指在顺叙结构中，插入一些倒叙片段，如回忆。在许多电影中，都会为了情节的需要，或者为了塑造人物的需要，或者烘托一种情感的需要，插入一些"回忆"段落。如《美国往事》，常常把插叙和倒叙混合使用，当主人公成年以后回到家乡，童年时代的爱情和友谊不断回现，更加强化了成年社会改变人性和人生的感伤。而当我们看《甜蜜蜜》的时候，影片结束时，在插叙过去的场面中，我们看到两位有情人曾经是那么靠近，却经历了半生才能够最后相聚，也会产生对人生磨难的一种感悟和终于团圆的一种欣慰。不过，在现代电影中，可以频繁使用插叙作为一种结构风格，但不能突然出现一段插叙，破坏影片的时空统一性。插叙，作为一种结构风格，在现代电影中的使用，往往需要更加谨慎。

四、混叙结构

指各种顺序、倒叙、插叙混合使用的结构，甚至还可能包括使用预叙手法，即在情节发展中把将来发生的事预先描述出来的叙述方法。这种结构的主观性比较鲜明，时间的顺序让位于对时间的解释。典型的例子如《罗拉快跑》，里面包含了几个不同的段落，每个段落都是对同一时间的不同解释。在同一段落中，采用顺叙的方式；新的段落实际上是倒叙的方式；有的段落中也用插叙的方式。这种叙述结构所阐释得更多的是时间那种魔术的意义，在时间链条上任何一个偶然的变化，都会带来命运的变化，偶然决定了必然。《漫长的婚约》（A Very Long

Engagement, 2004）采用的则是另外一种顺叙和倒叙相互混合的结构，通过"查询"的过程，既塑造了一个女人奇特的爱情形象，又展现了战争的残酷。爱与死的主题在这种混合叙述中产生了力量。

五、循环结构

指一个故事时间结束后又回到另外一个故事时间的开始。这种循环结构也可能采用倒叙的手法，也可能就是违背生活规律的一种主观循环，以阐释生活本身的周而复始。比如昆汀·塔伦蒂诺（Quentin Tarantino）的《低俗小说》（Pulp Fiction，1994），影片结尾时间就是开头时间。而法国电影《非常公寓》（1996）也采用了这种循环结构，每个故事结束的时候，又以另外一个人物为主人公回到故事的时间起点重新叙述事件。这种循环实际上是在改变视点以创造新的意义。

《低俗小说》（昆汀·塔伦蒂诺导演，1994）

六、穿越结构

在幻想类的电影中，自然时间的顺序更是被完全打破。故事可以创造一种"穿越"的时间观念，或者"幻想"的时间观念。有时，按历史的时间顺序在故事中重演历史是很难的。过去、未来和现在，用一种新的时间链条组织起来。在影片《终结者》（The Terminator，1984）中，一个机器人士兵（阿诺德·施瓦辛格饰）从未来回到现在，去追杀一个未来抵抗运动领导者的母亲，而追捕他的人类战士瑞斯则幸存到后来做未来领袖的父亲。《回到未来Ⅱ》（Back to the Future Part Ⅱ，1989）的过去、现在和将来之间变得无法形容的复杂，自然时间的完整性被打破

了，一种新的事件发生的顺序被创造出来了，其结果是一种交错的时间观。而在《星球大战》系列影片中，这种时间的复杂组合更加难以把握。

无论电影故事中的情节是在何时发生，观众总是在银幕呈现出来的现在时刻去体验它。影片本身总是不可避免地停留在现在。尽管虚构的情节可能使时空的连续性分裂，但是观众体验的却是影片内部严谨组织的戏剧逻辑，他们看到的是以现在时态连续上演的虚构故事。因此，这也使电影在表现过去和未来事件时会选择一些技巧，比如有台历或钟表的镜头、角色的独白、相似人或物的叠化，来建立起一种时间转换的模式。这些表现手法就像语言中的过去、现在、将来时态。

所以，我们说，故事是在时间过程中展开的，电影是在时间过程中叙述故事的，而观众也是在时间过程中观看电影故事的。电影如何利用时间来叙述故事是很重要的艺术美学问题。从时间的哪儿开始讲述故事，先讲什么后讲什么，省略什么时间，放大什么时间，哪些时间的节奏需要更快或者更慢，等等，都直接决定着观众对故事的感受和体验。

对于电影来说，一方面，故事是在时间的一分一秒中展开的；另一方面，在时间中展开故事永远是以空间形态呈现的，我们看到什么，看到谁，从哪里看到，也都同样具有结构功能。所以，从空间处理方式来看，我们可以通过对故事中多条情节线索的相互关系的处理方式，将电影结构划分为以下五种类型。

一、单层结构

指只有一个单一线索的故事结构。故事按照这个主要线索顺序展开。在这种结构中，虽然也可能有其他空间的偶尔穿插，但这些事件都不是主要事件，只是作为主要线索的补充。传统经典电影《卡萨布兰卡》《正午》（High Noon，1952）等都是这种结构。线性结构的主要优点就是故事流畅、线索清晰、戏剧性推进丝丝入扣，观众理解和接受也比较容易。当然，其局限性则在于视野和格局受到一定限制，意义和情感表达相对比较单一，而且对故事和人物塑造的要求会更高，在单一线索中，观众会很容易预判故事走向，而叙述则必须超越观众的预期，让观众感受到意外和惊喜。《绿皮书》（Green Book，2018）、《小丑》等电影，在这方面都体现了高超的艺术表现力。

二、平行结构

指有两个或更多的既相互联结又相互分离的故事线索所组成的结构。一般这种结构都会分开叙述两个甚至更多空间的故事，但最后会让两个故事走在一起。

《西雅图夜未眠》（诺拉·艾芙隆导演，1993）

典型的例子如《西雅图夜未眠》，两个在不同城市生活的男女，因为广播而被联系在一起，分开发展、相互关联，最后在纽约帝国大厦楼顶，既完成了空间的融合，又完成了爱情的融合。这种空间结构往往打破了生活中人不能超越自己生存空间的限制，创造一种空间并列、参照、比较、烘托的特殊生命体验。在某些电影中，这种结构也可能部分地被使用，例如陈可辛的《甜蜜蜜》，对男女主人公在纽约的生活，就是平行交叉叙述，剧中人之间没有发生直接关联，但观众将他们的命运联系在一起。这种结构，往往会给观众带来一种超越剧中人的上帝一样的"全知"视角，剧中人对自己的命运"一无所知"，而观众了如指掌，正是这种反差给观众带来期待和感悟。

三、套层结构

指在一个故事空间中包含了另外一个故事空间，也就是所谓的戏中戏结构。这种结构往往是在生活空间中的故事与故事空间中的故事相互之间有一种烘托或者对比的关系。这样的故事非常多，如《法国中尉的女人》（The French Lieutenant's Woman，1981）、《卡门》（Carmen，1983）、《霸王别姬》等。人生与戏，共同创造、相互渲染、相互强化复调艺术效果。这类作品由于这种套层性，对于故事的结构、节奏、转换的要求非常高，一旦能够使用成功，往往会显出比较高的艺术价值。像诺兰的电影，无论是《盗梦空间》（Inception，2010）还是《敦刻尔克》（Dunkirk，2017），都是非常复杂的套层结构，前者是"真实"与"梦"的套层，后者是"一周""一天""一小时"的套层，其中不仅包含了时间和空间的对比，而且有更复杂的再创造时空的美感。

四、组合结构

指在电影中，出现几个基本独立的故事空间。这些空间之间的事件几乎很少联系。这种结构的主观性比较强，主要是通过多个故事阐明电影的故事主题。如王家卫的《重庆森林》（1994），前后两个警察的故事，除了转折时的过渡，基本没有情节上的联系。他的其他电影也常常采用这种结构。20世纪90年代以来，

许多年轻电影人都喜欢采用这种结构来表明一种生活认识。包括中国导演张杨的《爱情麻辣烫》(1999),用不同的板块、不同的人物、不同的故事来共同演绎少年、青年、中年、老年人的爱情故事。李芳芳导演的《无问西东》(2018)也是这样的板块结构,用四个基本不同的故事,串联了青年知识分子的百年命运,虽然故事之间也有若断若续的关联,但整体上都是相对独立的。由陈凯歌担任总导演,七位导演各自执导一个片段的《我和我的祖国》(2019),也采用了这样的同主题不同故事的板块结构。如果能够在总体设计上有准确定位,这种结构也能产生比较杰出的电影作品。

《无问西东》(李芳芳导演,2018)

五、放射结构

指围绕一个中心事件或人物,讲述发生在不同空间中的不同的故事,或者相同空间中的不同故事。这种结构的典型就是《罗生门》(In the Woods,黑泽明导演,1950)、《公民凯恩》、《大象》等。这类影片,往往围绕一个核心事件,以不同的人物线索作为视点进行叙述,这些不同的叙事线索在时间上可能是重叠的,但是对事件的呈现是不同的。这种多元的视点带来的结构方式,会形成一种"相对主义"的观念,对戏剧性的追求往往不是其主要动机,更重要的是表达"认知"的多元性。这类影片往往带有一定的形而上的哲学气质,带来多种视角,去理解同样的人或事,这是被许多艺术电影借助来阐释生活复杂性和多样性的一种艺术手段。

电影的时间结构和空间结构其实往往相互交织。采用什么样的时间和空间结构,一方面是艺术技巧问题,另一方面也是艺术观念问题。结构,不仅可以使故

《罗生门》（黑泽明导演，1950）

事更加具有魅力，更重要的是增加了故事的意义。在生活中，时间总是单向不可逆转、不可重复的。但在电影中，时间是自由的，我们可以逆转，可以重复，可以通过对时间的自由支配来体验时间的意义。在生活中，我们每个个体所处的空间都是唯一的、有限的，不可跨越、不可同时进入两个空间，但在电影故事中，空间是可以并存、交叉、重叠的。可以说，时间和空间的可塑性正是故事超越生活的魅力所在。而电影史上多数伟大的影片，都是对空间和时间的一种新的结构，从而创造性地提供一种超越生活有限性的时空体验，归根结底是一种超越生活的人生体验。

第四节　叙事视点

对于任何信息，我们都会关心信息的来源。只有确定了信息来源，我们才能判断其描述的事件是谁看到的，谁经历的，能够代表谁的立场和经验。对于电影的叙事来说，这个信息的来源就是故事的来源，也就是我们所谓的叙述视点：谁在讲故事，以及讲谁的故事。这是电影讲述故事的出发点。无论是我们创作电影还是我们观看电影，这都是我们首先需要面对的问题，虽然对于大多数观众来说，这种对叙述视点的"鉴别"大部分情况下是在无意中完成的。

从这个角度来看，电影通常有三种叙述视点。

一、主观限制性视点

即影片的故事是由故事中在场或不在场的某个"具体"人物叙述的，如《拯救大兵瑞恩》中关于"二战"的故事是通过影片中的人物瑞恩来回忆和讲述的，他就是在场的叙事者；在《红高粱》（张艺谋导演，1988）中，则是没有出场的"我"讲述着"我爷爷"和"我奶奶"的故事。在这种第一人称叙事中，由于故事是通过一个确定的人物来叙述的，因而会带有某种"个体性""主观性"特点，故事会更加亲近、自然和富于情感，在倒叙性、回忆性的电影中，这种视点会更加经常被使用。由于视点限制，观众所接受的信息与故事叙述者所知道的信息大致是

相等的，观众也会有更好的时间带入感。观众随着故事的讲述者一起去展开对事件的认知，这种视点的限制性会带来一种特殊的期待感。这种限制性视点也会局部地使用在全知视点的故事中，给观众带来信息限制的紧张和期待，例如大多数悬疑、恐怖片，都会使用这种限制性视点，让观众与剧中人一起去经历可能发生、可能出现的危险。

二、客观全知性视点

在限制性视点下，观众对信息的获取是受到限制的，因而往往故事的全局性、整体性、史诗感很难被有效传达，创作者的叙述也会受到更多制约。所以，更多的电影会选择一种"全知视点"。在这种视点中，故事由不知名的叙述者讲述，叙述者知道、掌握着故事的全部过程，他随心所欲地按照自己的方式讲述故事，为观众呈现不同角度的信息。通常情况下，在这类视点中，观众所获得的信息是超过影片中任何单一人物所获得的信息的。如果说，在主观视点中，观众是跟随叙事者去进入事件的话，那么在全知视点中，观众则是在观看着事件对人物的影响。希区柯克曾经叙述过一个关于悬念的故事，A和B在餐厅吃饭，桌子下面有一颗已经启动的定时炸弹。观众在全知视点中所看到的危机，是剧中人物都不知道的。这种观众信息大于剧中人信息的反差，为电影控制观众的情绪带来更大的自由。显然，全知视点的特点在于，故事不是被特定的人讲述出来的而是"自动"呈现出来的，具有一种自在的所谓"客观性""整体性"。电影叙事能任意地改变它的视点，在不同地点的场景之间以及同一场景的不同摄影机位置之间自由切换。它没有主观视点那种讲述故事的个体情感联系，但是有一种全知全能的自由度。在各种非线性结构的电影、史诗性的电影以及大事件、大场面的电影中，全知视角可以带来更强的全局感、历史感。

三、多重视点

有的影片，并不是用一个单一的主观视点进行叙述，而是由几个不同人物交叉叙述故事。如《罗生门》，影片中分别由几个不同人物来叙述同样的故事，显示了视点之间的张力。在放射性的结构中，这种多重主观视点的叙述方式是一种常态。实际上，即便在全知视点的叙述中，也会插进一些不同的主观视点所叙述的故事，增加局部段落中对观众信息量的控制和对观众参与度的引导。

当然，在电影中，视点不仅表现为由谁来讲故事，最根本地说还是来自镜头如何呈现故事。对于观众来说，电影故事最终是由镜头和镜头中的声音来呈现的，

因而镜头就是视点，代表着讲述者来控制、引导、劝说观众按照镜头提供的方式去观看故事，理解故事中的人物、场景、行动。因此，电影视点的实现者，既是叙述者，更是执行叙述的"镜头"。从根本上来说，是镜头决定了我们的视点。

从这个意义上看，电影中的镜头既代表了故事中的叙述者的视点，同时又代表了导演的视点。导演用镜头控制着我们的视点。导演通过镜头决定了观众站在什么位置、用什么方式、看到什么对象，甚至看到对象的什么东西。导演根据自己的需要来控制视点，有时为了增加故事悬念，故意通过视点技巧控制观众对事件的知情范围；有时为了取悦观众，让镜头代表观众去观察、接近他们所关注的对象；有时为了表达意义，故意通过视点的控制来强迫观众理解导演的思想和意图；有时为了特定的美学原则，如采用现实主义的电影手法，让观众看到更开放的故事场景，产生一种纪实性的美学效果，等等。例如，在《精神病患者》那场著名的浴室谋杀案的段落中，导演用镜头控制着观众的视点，所以，即便是在有人称的电影叙述中，也常常并不是叙述者控制着视点，而是导演控制着视点。又如，《拯救大兵瑞恩》的故事虽然是由瑞恩讲述的，但是实际上故事中的许多内容都是瑞恩不在场的时候发生的，而且当事人都已经牺牲，瑞恩并没有现场目睹，因此，叙述人的设定只是一种修辞手段，让故事更加个人化、人性化，故事视点的真正控制者是导演。

总之，一个善于讲故事的人，一定是一个善于控制视点的人。所以，电影的视点不仅决定着你能够从电影中看到什么，而且也决定着你如何看以及看的效果。

第五节　叙述技巧

电影叙述，是一个如何安排事件的过程，使之能够具有更强烈的戏剧性，或者更强的观众控制力，或者更复杂的意义表达。为了达到这样的目的，在长期的电影叙述历史上，形成了许多重要的叙述技巧，这些技巧也往往与戏剧技巧有惊人的相似。尽管很难穷尽这些技巧，但有一些最基本的技巧规则，往往是创作者与观众之间信息传递的惯例。

一、悬念

悬念构成故事的动力，也构成观众观看的动力。悬念指在叙事中，为了吸引观众注意和引导观众观看而设计的"悬而未决"的期待，是一种"将要出现"但是还没有出现的、观众"所关心"的结果。观众会因为对冲突结果的关注而进入

故事之中。电影故事的悬念是否有足够的吸引力、强度和展开性，是悬念成功与否的关键。

电影故事中往往有一个大戏剧性悬念，如两个相爱的人最后能否结合，同时还有许多小悬念，如这两个相爱的人能否在同样一辆公共汽车上相遇。著名导演希区柯克在与弗朗索瓦·特吕弗（Francois Truffaut）的交谈中，用这样的例子来说明影片透露给观众的信息的顺序，应取决于观众对于场景的反应：我们现在正聊天，一颗炸弹在这张桌子底下没有任何预兆地爆炸了。观众对此感到意外，然而仅此而已，对这个爆炸观众并没有期待，因而也没有情绪的积累。但如果设想炸弹在桌子底下，观众都

电影悬念大师希区柯克（Alfred Hitchcock，1899—1980）

已知道这颗炸弹将在一点钟爆炸，而墙上时钟已经指向12点45分。在这种情况下，即便是平常的聊天也会引发观众的期待。观众会急切地想告知在场的人：别讨论这些鸡毛蒜皮的事情了，炸弹就要爆炸了。希区柯克用这个例子证明"最后时限"的悬念安排是如何造成紧张感的。即使这个炸弹在画面上看不见，观众对前面场景的印象也会操纵着观众的反应。在好莱坞电影中，炸弹的放置不是用来被遗忘的，而是用来被期待的。根据好莱坞电影对情节故事线因果关系的安排，炸弹一旦被放置上去，其故事情节便会向某个方向发展：炸弹或者被发现或者爆炸。观众处在银幕外的"现在进行时态"中，并不知道下一刻会发生什么，但观众一直关心着会发生什么——这就是悬念。一系列的悬念，让戏剧性成为对观众的魔力，"强迫"观众心甘情愿地进入电影的故事之中。

二、伏笔

在故事中，任何事件如果突然发生，都会给观众带来"突如其来"的突兀感，没有预期、没有征兆、没有照应的突兀，会破坏故事的因果链条，使故事变得过于开放、随意、不知所云、不知所向。因而，让故事中的事件变化能够在观众心里形成有效的因果连接，就需要有一种技巧，穿针引线地将它们缝合起来。这种技巧就是所谓的"伏笔"，它指的是在一个事件展开过程中，某种提前出现的信息为后来事件的发生提供了原因、暗示或者线索。故事的完整性是因为因果链条而建立的。伏笔实际上就是提供事件因果联系的一种方式。在故事中没有无缘

无故的事件和人物,所以,伏笔是故事叙述完整性的体现。契诃夫曾经讲过一个戏剧伏笔的细节:如果在戏剧的第一幕,墙上明显的位置上挂了一支枪,那么在全剧结束时,这支枪就必须发挥作用;反过来说,如果在剧终用了一支枪,那么在前面就必须有屋子里有这支枪存在的伏笔。例如,门德斯导演的《美国丽人》(American Beauty,1999),如果没有作为邻居的菲茨曾经是海军陆战队军官、拥有枪支、对同性恋的"夸张"仇视这些铺垫,他最后对莱斯特的态度以及枪杀就会变得让人难以接受和理解。在一些电影中,我们感到故事比较突然和难以接受,往往是由于缺乏伏笔或者伏笔与后来的结果之间不匹配。比如电影中经常会出现的车祸、癌症、偷听这样的偶然性,一方面是老生常谈的俗套,另一方面也是缺乏足够新颖的伏笔提供真实感。许多故事,即便使用一些比较常用的"偶然性",也一定会千方百计地用巧妙的伏笔来暗示观众,偶然性的出现有"必然原因"。所以,在现实世界中,往往会出现无缘无故的偶然性,但在故事中,任何偶然性都需要必然性来暗示。这是开放的现实和因果闭合的故事之间最重要的区别之一。

《美国丽人》(门德斯导演,1999)

三、陡转

观众对故事的需要,就是在有限的时间中,经历情感大起大落的变化。而这种变化往往来源于故事中事件和人物命运所发生的突然转折、突然变化。转折是情节曲折性的必要技巧。比如,乐极生悲、柳暗花明、绝境逢生、天降横祸,等等。转折不仅带来故事的变化,更重要的是能够揭示人的命运的变迁,这种变迁往往也能够引起观众的情绪波动。所有的陡转,其实在逻辑上都不应该是陡然出现的转折,而是早有伏笔、早有铺垫、早有预谋。陡转是一种现象,而故事提供了一种必然性。例如,谢飞导演的《本命年》(1990),最后泉子被几个街头的小偷杀死,看起来是一种陡转,其实观众完全会意识到泉子的命运已经走到头了,

生命对于他来说，已经绝望了，谁结束他的生命虽然是偶然的，但死亡是一种必然。许多的所谓陡转，其实往往都是观众期待已久的变化，比如著名的"最后一分钟营救"，观众对营救的期待，在最后一秒钟的千钧一发之际得到实现，观众的紧张情绪得到最大限度释放。所以，陡转的关键技巧就在于，观众期待越强烈，转折就越能引发情感；转折的前后反差越大，转折就越有冲击性。

四、巧合

人们常常说，"无巧不成书"。故事中的巧合远远多于生活中的巧合。因为故事中的人物和事件都是相关的，都是在一个封闭空间中存在的，所以，故事中会有无数的偶遇，无数的"恰好"，无数的"撞个正着"，无数的缘分，无数的狭路相逢。巧合是戏剧性的一种体现，甚至也常常是促使情节陡转的原因。巧合压缩了事件，使故事变得自然，以至于消除我们对其戏剧性变化的怀疑，推动故事情节向前发展。电影不会花费一大段时间来等待主角重聚，他们总是在需要出现的时候出现。当然，在不同类型和风格的电影中，巧合使用的数量和方式也会有所不同。一般在情节剧中，巧合使用的密度比较大，而在写实性电影中，巧合的使用则需要相当谨慎。

更重要的是，由于巧合技巧在故事中被经常使用，观众常常会预先知道情节的巧合安排，所以故事的巧合必须要与观众这种预知能力搏斗，要"巧"在观众的意料之外。"巧合"为了让观众信任，往往需要更多的伏笔作为铺垫。比如《甜蜜蜜》中，最后黎小军与李翘在纽约的茫茫人海中"偶然"相聚，为了让这个"巧合"具有"可信度"，故事就借助了邓丽君的去世新闻作为聚合点，而且还让他们先是擦肩而过，让观众对"巧合套路"的预期落空，再重新蓦然回首，"那人却在灯火阑珊处"。这几个细节的设计，有伏笔、有铺垫、有对观众惯例的超越，体现了处理"巧合"的高超技巧。里克（亨弗莱·鲍嘉饰）在《卡萨布兰卡》中说道："无论天涯海角，她都会到我身边。"其实，这里最关键的是，观众知道她会来到身边，却不知道"何时何地如何"来到身边。所以，建立巧合的事件系列，与好莱坞建立空间体系一样有一整套规则，但又需要尽可能避免陈腐、俗套。就像场面调度一样，规则虽然很明显，但实质上对观众而言又是看不见的——创作者只是让它悄悄地发挥作用。

五、象征

人们讲述故事的时候，往往希望"个案"的故事具有更加广泛的普遍意义，

能够概括更丰富的生活。这种超越具体性、超越个案性的普遍意义的传达，会为故事带来一种意犹未尽、意在言外的意蕴，一种不同的美学张力。这就使得创作者在讲述故事的时候，往往还会通过一种具象的人物、事物、景观、动作或者场景，暗示和表达一种主观的思想、情感和意识，在表面的"此物"中暗示深层的"彼义"，这就是所谓的象征。象征能够增加故事的意义含量，引起人们的想象和思考，扩展故事的理性魅力。

所以，在电影故事中，会经常使用象征手法。观众对象征的理解，需要相同或者相似的文化积累。比如《邦尼和克莱德》开头，克莱德手里的酒瓶和枪，都是青春欲望的一种象征，只有观众有基本的精神分析学的知识，才能理解这层含义。在《黄土地》中，小憨憨逆人流而动的场面，实际上象征着新的年轻一代在传统文化的洪流中，对新生活新文明的向往。《大红灯笼高高挂》中始终不正面面对观众的陈老爷，是"无名"的专制权威无所不在的象征……当然，创作者在使用象征手法时，绝大多数情况下都会给观众以一定的"提示"，甚至有意创造一种"间离感""陌生性"，提示观众去理解其象征意义，比如用特写镜头进行强调，用高速摄影创造的慢动作为观众留下思考的空间，等等。即便如此，这些技巧仍然需要观众调动自己的文化经验去理解。对于电影来说，象征手法的使用，可以将主观表达隐含在故事叙事过程中，观众并不需要中断叙事的流畅去理解象征意义，在保证叙事连贯性的同时，象征意义隐藏在具体的故事中。这对于电影的大众兼容性来说有明显作用，即便观众缺乏理解象征意义的能力，也不影响其电影体验的快感。当然，在一些作者电影中，创作者会故意强化这种象征性，阻碍观众对故事流畅性的期待。

《邦尼和克莱德》（阿瑟·佩恩导演，1967）

六、噱头

电影故事在一两个小时中，如果一致保持高度的紧张性和严谨性，观众有时会产生心理上的疲劳感。因此，与戏剧传统相似，电影故事也需要一些技巧，使故事的紧张感得到短暂的松弛，也让观众的情绪得到一定的放松，张弛有致的需求使得"噱头"成为一种必要的技巧。所谓"噱头"，一般是故事中人物的一些引人发笑的言行。用《说文》的解释，就是能够引发"大笑"的内容。在电影故事中，语言、表情、动作、事件、装束等都可以成为笑料。通常情况下，在故事设计中，会有一些言行不一、口无遮拦、表里不符的喜剧人物（小丑角色），或者玩笑段落，或者出人意料的滑稽细节，等等。这些技巧的使用，有时就是营造气氛，有时也创造一种环境（比如酒吧文化、寝室文化），有时也会激发情节的变化（例如一个不知轻重的人不小心启动了爆炸装置）。

当然，噱头作为一种喜剧元素，在不同类型的影片中作用有差异。在喜剧中，噱头是一种整体风格，而在其他电影中，笑料则只是一种元素。甚至在悲剧故事、正剧故事中，也常常会设置喜剧角色，一方面提供一种喜剧的"揭短"功能，另一方面也提供一种娱乐的笑料。这种传统在莎士比亚的戏剧中就已经出现了，如所谓著名的"福斯塔夫"式的人物。香港电影在这方面有丰富的经验。成龙的动作电影中，噱头往往成为标志性的元素，深得观众喜欢。当然，噱头也可以很有意义，而且意义往往是在笑料中被呈现的。比如冯小刚的电影中，"不求最好，但求最贵"，"审美疲劳"等流传的笑料，其实也包含了许多社会指涉。即使在现在的好莱坞动画电影中，那些滑稽的小动物，那些饶舌的小角色，也常常起到这样一种噱头的作用。

七、省略

有限的电影银幕时间和观众的观看时间，使得电影在叙述故事的时候，不得不大量地"忽略"一些时间展开的过程，这种"忽略"就是省略。希区柯克认为电影"剪掉了生活中令人厌烦的片段"，这指的其实就是影片组织时间的省略原则。在影片中，时间持续的是"必要时间"，而不是全部时间。影片中的角色在机场总是比在生活中更容易叫到出租车，因为如果我们只是等着演员找出租车就浪费10分钟而没有其他任何事情发生，会觉得这样的电影无聊透顶。电影中的故事时间通常比放映时间更长更复杂，如《阿甘正传》的故事时间从阿甘出生到30岁。在极少的情况下，电影的故事时间所叙述的是一个基本完整的连续时间，比如《夺

魂索》(Rope，1948)讲述假定在80分钟内发生的故事，这与电影放映的时间基本吻合。另一个极端是电影《2001太空漫游》(2001: A Space Odyssey，1968)，在2小时中重现了几百万年的事件。理论上，故事时间也可短于放映时间。这最常见于有着壮观效果的高速拍摄的动作场面。另一方面，它也同样体现在用来表现一个角色正在进行回忆的闪回镜头中。但是在故事时间等于放映时间、少于放映时间和多于放映时间这三种可能中，后者是最常规的。绝大多数电影的叙述时间都会对故事时间进行省略。在《2001太空漫游》中，故事跨度200万年，但电影只把这段历史中的几个时间片段加以戏剧化处理。虽然银幕上直接叙述的时间通常都会比故事时间跨度短，但是，在一个连贯的场景中或者一个连贯的镜头中，故事时间与叙述时间通常都是一致的。所以，省略是保持故事的节奏和目标感的重要技巧。省略的技巧在电影叙述中很多，比如转镜头、转场、旁白、字幕、叠化、回忆、道具，等等，其最核心的标准，就是呈现事件的因果关系、意义和趣味，而不是去再现事件的全部过程。即便在《1917》(萨姆·门德斯导演，2020)这样看起来似乎是用一个镜头完成的电影叙述中，也有众多的对无趣无意义的过程的省略，这种省略往往是通过镜头的运动和空间的转移来完成的，而在剧本的写作中，则为这种省略提供了有效的内容。

《2001太空漫游》(库布里克导演，1968)

当然，叙述故事的技巧还有很多，比如对比、误会、比喻、延长、重复，等等，我们很难在这里穷尽。人类从古到今、我们从小到大，听故事、看故事、说故事、写故事、想故事，其实也渐渐地懂得了许多叙述故事的技巧。由于今天的观众知道的故事太多，所以，现在的电影要将技巧推陈出新、恰到好处、巧夺天工非常

不容易。世界上几乎所有的技巧都已经被人使用过了，创作者要做到事件的推进既在情理之中又在意料之外，一方面需要去学习生活本身千变万化的多样性，另一方面也需要在专业性、创造性上有超出凡人的能力。

第六节 小 结

　　电影既然是人为的叙事系统，就必然有系统的规则、技巧。在人类长期的故事经验中，人们对故事的需要与讲述故事的行为之间达成了一些共性，也就是所谓的原理。通过这种共性，一方面，听故事的人能够接受和理解故事，另一方面，讲故事的人用让听故事的人能够解读的方式讲故事。虽然在叙事发展过程中，有许多标新立异的艺术家，总是试图颠覆、破坏、超越这些原理，但是其基本规则仍然被大多数叙事所遵守。特别是电影，作为一种大众文化，更是受到这种故事共性的支配，这种共性学者们可能称之为"经典模式"，指从故事片发展起来的一种常规叙事模式。这种模式作为一种行之有效的原则，虽然不一定具有高度的艺术性或者创造性，但是具有操作性或者惯例性。

　　这些叙事规则的建立不是无缘无故的，而是一种与观众的电影观看心理达成一致的选择。在电影经验中，观众被固定在座位上，看着银幕，观众的冲动在故事中得到补偿、转移和调节。叙事原理是电影征服、控制和指引观众心理的手段。常规的好莱坞电影都建立在简略、明晰的情节基础上：通常都是以线性连续结构为主体（偶尔也会出现平行、放射性结构或者其他结构形态），形成冲突、高潮、解决的叙述节奏。这种高度模式化的结构，作为消耗／管理能量的一种方式，提供了一种紧张—释放的调节心理压力的过程，实际上也成为一种为观众所习惯和依赖的支配性的电影结构形态。

　　所以，在这里，我们大多是用"经典模式"来对一般电影叙事原理进行讨论，分析常规电影所采用的叙事方式。其实，这些所谓的常规，论述的不过是约定俗成的原理，而不是一成不变的规则。正如有的专家所指出的："规则说'你必须以这种方式做'，原理说'这种方式有效……而且经过了时间的验证'……急于求成、缺少经验的作家往往遵从规则；离经叛道、非科班的作家破除规则；艺术家则精通形式。"[①] 所以，既然有原理当然就有反常规。虽然我们传授原理，但传授原理

① ［美］罗伯特·麦基著，周铁东译：《故事——材质、结构、风格和银幕剧作的原理》，北京：中国电影出版社，2001年，第3页。

的最高境界是培养能够超越原理和创造规则的人。艺术创新正是能够超越规则，故事才能够千差万别、日新月异。

近年来，以好莱坞为代表的主流电影工业进入一个技术时代，高科技决定着艺术、决定着生产、决定着市场，甚至决定着电影趣味。由于电影叙事弱化，一些商业娱乐电影，"只是把故事当作一个幌子，来展现迄今为止尚未见过的特技效果，将我们带入龙卷风、恐龙的血盆大口或未来世界的大浩劫。毫无疑问，这种眩目的壮观场面确实能引发马戏团般的兴奋。但是，就像游乐园的过山车一样，其愉悦只是短暂的。因为电影创作的历史已经反复证明，新鲜惊险的感官刺激在风靡一时之后很快便会沦为明日黄花，受到冷遇"[①]。所以，电影魅力最终还是需要体现在故事的价值和讲述故事的能力上，尽管故事的呈现必须依赖电影的视听表达，但技术不是代替故事，恰恰相反，是为故事提供了更大的自由和更丰富的可能性。故事、叙述故事，才是电影的灵魂，好的故事、把故事讲好，始终是电影的重要使命。只有那些能够唤起观众强烈的情感共鸣、深刻的人性洞察以及爱与牺牲的高尚情感的电影故事，才能使一部电影获得广泛而持久的生命力。

讨论与练习

1. 分析《肖申克的救赎》的叙事，划分起承转合的段落，分析各段落的转折点以及为转折所设计的悬念和伏笔。
2. 分析诺兰《敦刻尔克》的叙事结构，指出套层结构的连接技巧和效果。
3. 以希区柯克的电影《精神病患者》为例，分析电影叙事如何控制观众的视点以及这种控制所带来的效果。
4. 分析《罗拉快跑》的叙事结构，谈谈这种结构的意义和作用。
5. 尝试将自己拍摄的一部短片用顺序方式、倒叙方式和插叙方式分别进行剪辑，看看有什么不同的艺术效果。

① [美]罗伯特·麦基著，周铁东译：《故事——材质、结构、风格和银幕剧作的原理》，北京：中国电影出版社，2001年，第30页。

重点影片推荐

《罗生门》（In the Woods，黑泽明导演，1950）

《后窗》（Rear Window，希区柯克导演，1954）

《美国往事》（Once Upon a Time in America，赛尔乔·莱昂内导演，1984）

《低俗小说》（Pulp Fiction，昆汀·塔伦蒂诺导演，1994）

《盗梦空间》（Inception，克里斯托弗·诺兰导演，2010）

《敦刻尔克》（Dunkirk，克里斯托弗·诺兰导演，2017）

《无问西东》（李芳芳导演，2018）

第五章
电影画面

电影需要通过像眼睛一样的镜头去记录场景。电影的画面是由镜头构成的，电影画面的再现性和表现性也是通过使用镜头来体现的。镜头，是承载影像、构成影像画面的基本单位。它是叙事和表意的基础。

若干个镜头构成一个段落或场面，若干个段落或场面构成电影中的一场，若干场构成一部完整的影片。镜头是构成视觉语言的基本单位。镜头不仅像创作者的眼睛一样代表了创作者如何呈现画面，同时也替代了观众的眼睛，制约着观众对画面的观看和体验。

电影画面借助物质材料和技术手段，为了一定的目的和按照一定的规律，将现实物象进行记录、改造、加工。电影画面中的影像既是对现实物象的再现，同时也是对现实物象的重写。因而，电影画面并不是现实的简单复制，而是被创作者赋予了意义的虚构的现实。

电影画面符合审美规则是最基本的要求，与故事内容结合是最核心的要求，有意味的形式是审美要求，而独特性则是最高要求。独特性反过来会影响审美规

第五章　电影画面

则、改变审美规则，甚至创造审美规则，将不规则变成一种新的审美规则。

关键词							
画面思维	景别	运动	焦距	构图	造型	光　色	有意味的形式

　　如果说文学的艺术特性体现在文字上，绘画的艺术特性体现在静态的画面构图和造型上，那么电影的艺术特性则体现在运动着的画面、声音，以及画面、声音的组合之中。所谓电影思维是一种以影像为核心的视听思维，既包括画面的思维，又包括声音思维，声画是通过影像合二为一的。电影思维就意味着用具有声音感的画面来想象故事的展开，用镜头和场面来叙述事件和人物，表达思想和情感。因此，电影艺术也是一种声画合一的影像艺术。在讨论电影艺术时，我们将分别阐述电影的画面艺术、声音艺术以及它们如何通过剪辑和合成合为一体的。本章讨论的重点是电影的画面艺术。这也就是所谓的画面思维而不是通常的文字思维。画面思维决定了电影影像表现什么和观众如何感受这种表现。因此，理解电影艺术，首先必须理解电影的画面艺术，更具体地说是去艺术地感知电影画面和创作电影画面。

第一节　再现、表现和形式美感

　　电影画面是指通过摄影（摄像）机记录在胶片或数字媒质上，通过后期的剪辑、加工、完善、合成之后，在银屏上呈现出来的动态的视觉形象。电影画面利用人类的视觉心理/生理特征（视觉暂留原理和透视原理），将二度的静止画面构成的平面视觉形象转化为具有三维立体感的连续运动图像。而3D立体电影的画面，则是利用人双眼的视角差和汇聚功能将两影像重合，合成为立体视觉画面。

　　电影画面尽管直接作用于人的视觉感知，但它并不是客观的物像，而是借助物质材料和技术手段，为了一定的目的和按照一定的规律，将现实物象进行记录、改造、加工而成的。电影画面中的影像既是对现实物象的再现，同时又是对现实物象的重写。因而，电影画面并不是现实的简单复制，而是一种创作出来的艺术符号，既是对现实的记录，又是对现实的超越，是一种被创作者赋予了意义的虚构出来的现实。

　　电影画面这种艺术符号的本质决定了它的三个基本特征：再现性、表现性、审美感。

第一，再现性。电影画面是对现实时空的一种再现，它来自对已经存在的客观现实的记录。尽管这种客观现实本身可能是被有意识创造的，如画面中的人物是由演员按照剧本的规定扮演的，场景是由人工建造的，等等，但胶片或磁带上的影像都来自摄影机和摄像机对这些客观物象的记录。从这个意义上说，电影影像在再现现实时，比任何其他艺术载体都更为逼真。在多数情况下，画面的逼真性也会成为观众"相信"电影的前提。因此，电影画面是否能够反映出与观众经验相一致的"真实性""真实感"，往往会被看作电影艺术的一条重要标准。

第二，表现性。电影画面并不只是对现实物象的简单记录，而是一种有目的的重新建构，是电影制作/创作者根据自己对世界、对人生、对艺术的理解所作出的对现实的阐释。电影画面是通过各种艺术和技术手段对现实的重新表现。创作者这种主观的目的性，有时候会潜藏在再现的逼真性中，有时甚至会故意用一种夸大、渲染、脱离现实性的假定状态表现出来。例如，电影中的特写、升格降格等特技镜头、机位选择，等等，都会体现出创作者对拍摄对象的情感、态度、认知。这种主观的表现形式，也会影响到甚至决定了观众对故事的主题和情绪的感受。这就是电影画面作为一种符号所具有的表现性。

第三，审美感。人类往往会有一些基本的审美共性、审美习惯、审美标准，用美学家的术语来说，这种审美惯性是人类长期实践中"积淀"而成的，它已经成为一种集体无意识。比如，人们对节奏变化的感受，对层次丰富性的敏感，对平衡、对称、均匀等构图的喜爱，等等，虽然不同民族可能有一些差异，但大部分人仍然都会有基本相似的审美经验。这种经验对电影画面也会产生影响。形式美感有时也会成为人们感知和判断电影画面优劣的重要标准。

《绅士们》（盖·里奇导演，2020）

上面这张剧照，从画面上看，它再现了英国街头一个青年团伙的形象和所处

的环境,但是他们每个人的服装、发型、姿态都经过了导演的精心设计,与全片那种唯美风格保持了一致,同时也在构图上突出了右二的中心位置。可以说,这是一个再现人物和环境的场景,更是一个表现了作者审美观的创作。从这个意义上,我们可以说电影影像是一种"缺席的在场":它让观众产生一种逼真的"在场"感,但同时观众面对的又只是一种经过艺术和技术处理的光影图像,真正的现实是"缺席"的。这正是电影画面最本质的特征,借助这一特征,一方面,电影艺术比任何其他艺术样式都具有更逼真的复制再现力,另一方面,它也比任何其他艺术样式具有更潜在的主观表现力。

因此,电影画面作为一种艺术符号,既是对客观现实的再现,又是对主观心智的表现。同时,电影画面也与人们长期形成的视觉审美经验有着内在联系。比如,任何电影画面,它可能都反映了一定的环境和人物状态,这是再现的,观众会用"真实性"经验去判断电影画面的优劣;同时,画面也在景别、构图、色彩、光线、角度等各个方面,表现出创作者对场景和人物的态度、角度,观众的情感会与之对话;当然,电影画面中的构图、对比、节奏,等等,也会唤起观众长期的审美经验,观众会感受到画面不仅有再现、有表达,而且还有审美感。例如,下图是张艺谋导演的电影《大红灯笼高高挂》(1991)中的一个画面。从再现的角度看,它呈现了一个北方四合院的结构、材质、造型的真实面貌;而从表现的角度看,从上往下的俯拍,使得这个四合院的封闭性被呈现出来,灯笼的红与建筑的灰形成反差,这种压抑的画面暗示了自由情感与冷酷封闭环境的某种对立;从形式上看,画面构图对称,线条清晰,体现了中国传统美学那种中和稳重的审美经验。在影片中,巩俐扮演的颂莲第一次出现在这个四合院的时候,故意将人物压在画面的中线以下,更是用反平衡的方式呈现四合院对人的压抑和控制感。实际上,所有优秀的摄影师,都会在导演的要求下,处理再现性、表现性和审美感之间的关系,创作出既真实又有意味的美的画面。

《大红灯笼高高挂》(张艺谋导演,1991)

不同的美学风格通常在再现、表现、美感这三个维度的选择上出现一些侧重和差异。在现实主义、纪实风格电影中，一般会更强调画面的真实感、现实的再现能力，以真实性作为艺术追求，会有意识地隐藏或者淡化创作者的主观表现和形式美感；在艺术电影中，一般创作者更重视主观意图在画面上的表现，往往会让画面中的"真实"呈现出更多的创作者的主观印迹；在大众类型电影中，画面的审美感、愉悦感则会被更加看重……所以，在不同电影目的和原则下，电影画面也会体现出不同的艺术追求，其再现性与表现性之间的张力会有所差异，审美风格也会不同。归根结底，电影画面的再现、表现、形式美感虽然是三个很难割裂的标准，但是不同的创作动机和艺术风格会使得这三者的关系出现不同的变化。电影画面是为电影的表达服务的。

第二节　镜头与运动

电影画面，通常是通过电影摄影机镜头拍摄下来的，当然，随着计算机图像技术的发展，现在也有许多电影画面是由电脑所设计和完成的。即便如此，无论是拍摄画面还是CG（computer graphics）画面，它们都要有透视点，实际上这就是电影中所谓的镜头，就像人的眼睛一样，电影需要通过这个像眼睛一样的镜头去观察场景。因此，我们可以说，电影的画面是由镜头构成的，电影画面的再现性和表现性也首先是通过使用镜头来体现的。

镜头，是承载影像、构成影像画面的基本单位。它是叙事和表意的基础。在拍摄中，一个镜头是指摄像机从启动到静止这期间不间断摄取的一段完整画面；后期编辑时，一个镜头是指两个剪辑点间形成的一组连续画面；在完成的影片中，一个镜头则是指观众没有看到剪辑点转换的一段完整画面（有的影片有时也会故意掩藏剪辑点，使得画面像是在一个镜头中完成的，例如2020年门德斯获得奥斯卡最佳导演的影片《1917》，全片看起来似乎是一个镜头完成的，但事实上隐藏了若干的剪辑点，使一部有剪辑的电影看起来像一个镜头一气呵成的）。若干个镜头构成一个段落或场面，若干个段落或场面构成电影中的一场，若干场构成一部完整的影片。因此，镜头是构成视觉语言的基本单位。

镜头不仅像创作者的眼睛一样代表了创作者如何呈现画面，同时也替代了观众的眼睛，制约着观众对画面的观看和体验。在镜头使用上，镜头（眼睛）与所拍摄对象之间的关系，就成为影响观众接受画面信息的关键。除镜头的技术指标

和质量以外,镜头与对象之间的距离(景别)、镜头的行动方向和速度(运动)、拍摄角度、镜头焦距以及摄影机的拍摄速度等基本元素,都会直接影响到电影画面的内容和效果。

一、景别

景别主要是指由镜头与被拍摄物体距离的远近而形成的大小视野。景别主要分为远景(大远景)、全景、中景、近景、特写(大特写)。不同的景别,既决定了画面中呈现信息的多少,又影响到画面信息的强度,当然也影响到观众对信息的接受方式。

镜头景别

序列	景别	定义	功能	观众心理	举例	画面(来自韩国电影《寄生虫》,2019)
1	大特写	放大局部、细节突出	突出强制性、冲击性(无环境)	关注、紧张、逼视	眼睛特写,突出紧张、恐惧	
2	特写	局部	近距离、贴近性(无环境)	高关注、发现细节、引发情感	面部,凸显其五官特征、面部细节、精神气质	
3	近景	主体(人物肩以上)	淡化环境,突出主体	关注、代入、注意过程变化	大量对话时人物的正反近景,可以比较完整地呈现人物的表情	

续表

序列	景别	定义	功能	观众心理	举例	画面（来自韩国电影《寄生虫》，2019）
4	中景	个体（人物腰以上）	环境中的个体	伴随、跟随	突出人物关系、人物与环境的关系	
5	全景（大全景）	环境中的主体（人物整体和人物关系）	个体与环境的关系	旁观、发现	突出环境中的人物	
6	远景	主体所在的环境	人所在的环境主导构图	观察、获取信息	建筑物、街区，个体融在环境中	
7	大远景	大环境	人淡化细节的宏大背景	远眺、形成心理氛围	远山大川，个体基本消失	

（1）远景（大远景）

指由远距离以外的被拍摄主体所构成的视野开阔的画面，如"白日依山尽、黄河入海流"的景观，"秋水共长天一色，落霞与孤鹜齐飞"的场面。这种景别主要用来介绍环境、渲染气氛、展现场面。观众往往通过远景画面，了解电影故

事的空间状态和感受宏观场面，但参与程度和对细节的关注程度相对较低。善于使用远景镜头的电影艺术家大都倾向于一种史诗式的风格和宏大的气势，如格里菲斯的《一个国家的诞生》(The Birth of a Nation, 1915)、爱森斯坦的《战舰波将金号》(Bronenosets Potyomkin, 1925)、黑泽明的《七武士》(Shichinin no samurai, 1954) 等。

（2）全景

指被拍摄主体处在特定的环境中，比如酒吧、大街上、法庭，等等，强调人物与环境的关系，帮助观众理解拍摄对象所处的空间位置和空间状态。如《寄生虫》中，人物处在半地下室的环境里，寻找手机信号，杂乱的生活环境暗示了他们所处的社会地位和生活境遇。

（3）中景

指由拍摄主体的主要部分所构成的画面，例如由人物腰部以上部分所构成的画面。"犹抱琵琶半遮面"的画面就属于中景的表现效果。在这种景别中，被拍摄主体成为画面构图的中心，环境成为一种背景，更加淡化。主体与环境的关系更加密切和直接。这种景别主要用来表现处在特定空间环境中被拍摄主体的状态。观众通过中景将注意力指向被拍摄主体。中景通常有两人中景、三人中景和过肩镜头的中景，分别用来表现不同的人物关系。

（4）近景

指由被拍摄主体的局部所构成的画面，如人物的肩以上部分。在这种景别中，环境基本被忽略，观众注意力加强，主要集中于被拍摄主体的局部，可以观察到被拍摄主体的细微特征和变化。例如，如果要表现"人比黄花瘦"的形态，就需要使用近景镜头。在电影作品中，大量的对话和需要表现被拍摄主体的细微变化的情景往往较多使用近景镜头。

（5）特写（大特写）

指由被拍摄主体的某个特定的不完整局部所构成的画面，如人物的面部，甚至眼睛。这种景别用一种放大和夸张的方式突出特定局部、特定细节，主要用来创造一种强烈的视觉效果。类似"回头一笑百媚生"的神态就近似于特写的效果。

景别的使用和变化对电影作品的节奏、风格和效果会产生直接的影响。卓别林有这样一句名言："拍喜剧片用全景，拍悲剧片用特写。"一般来说，摄影机距离被拍摄物体越远，观众就越超脱，情感投入就越少；反之，就越介入，情感越投入。

如果电影作品以"中景—近景—特写"景别为主，节奏感就会更紧张，画面

对观众注意力的强制性也会更强,如好莱坞的多数情节剧电影。而多使用"远景—全景—中景"景别的电影片节奏更为舒缓,观众视觉感知的自由度更大,如纪实性影片。张艺谋在具有纪实风格的影片《秋菊打官司》中大部分使用中全景景别,仅在片尾使用了一个秋菊的特写镜头。通常在电影中,为了展示场面和环境,可以较多地使用远景和全景镜头来制造场面感和氛围感,但在电视剧中,由于屏幕和播放条件不同,视野开阔的镜头一般较少使用,往往以"中—近—特写"镜头为基本叙事镜头。

史诗性电影则常常使用比较多的全景、远景镜头来再现历史的真实性和环境的真实性。大场面成为史诗性电影的一个重要标志。像早期的《党同伐异》(Intolerance:Love's Struggle Throughout the Ages,1916),到后来的《埃及艳后》(Cleopatra,1963),以及 20 世纪初期的《特洛伊》(Troy,2004),制片商和导演都不惜代价制作大场面来提供历史氛围,为那些消失的岁月提供一种"在场"的幻觉。全景、大全景、远景镜头成为历史重现的一种手段。当然,大场面由于空间范围大,对美术、环境、演员的要求高,相对来说投入也会增加。

二、运动镜头

电影画面的魅力与绘画、与静态的摄影最大的不同就在于它的运动性。电影不仅能够记录动态的"真实",而且也能够让摄影机在动态中去记录那些"运动"的或者"静止"的"真实"。因此,如果说运动是电影特性的话,那么这种运动不仅体现在拍摄对象上,而且也体现在摄影机上。电影运动是摄影机与被拍摄对象双重运动的辩证关系的体系。

正因为如此,在英语中,"movies""motion picture""moving picture"这样一些与电影相关的名词都表明了电影与"运动"之间的密切关联。从《火车进站》(1895)等最早的电影开始,人们就开始用电影捕捉那些动态的瞬间(如火车进站、工厂工人拥出、水浇园丁等瞬间)。但是,在电影诞生初期,镜头自身运动所具有的表现力还没有被释放出来。据记载,1896 年的某一天,卢米埃尔在威尼斯一条船上忘记关摄影机,洗印胶片时偶然发现船上的摄影机与岸边的景物之间有一种关联的运动关系,拍摄下的画面生动活泼、变幻万千。这成为后来电影摄影机的运动的启示。随着电影观念的进步和摄影技术能力的提升,人们开始自觉地利用摄影机或者镜头的运动来拍摄画面,电影艺术获得了重要的艺术表现手段。

在一个镜头中,如果摄影机处在动态过程中拍摄画面,则被称为运动镜头。运动镜头有两种运动方式,一种是机位不变,只是改变镜头的运用,如改变焦距、

方向、角度，等等；另外一种，则是改变机位，让镜头在空间的转移中拍摄对象。其共同效果都是在一个镜头中，观众的视点以及与对象的关系在画面中发生了变化。运动镜头是与相对固定镜头或静止镜头而言的，它造成画面空间关系和空间内容的变化，产生一种运动感，引导观众注意力的变化，也会影响观众的情绪的变化，例如快速的运动可能还会带来紧张感和焦虑感，而舒缓的运动可能造成一种浪漫抒情的效果。

运动镜头一般包括五种基本形式，以及这五种形式的组合或变化。

运动镜头的五种基本形式

	特点	效果
推	镜头逐渐接近运动的被拍摄物。随着视野的集中，一方面，被拍摄物在画面中所占的面积越来越大，细节越来越明显；另一方面，环境和陪衬物越来越少，画面中心也越来越突出	常常被用来引导观众的观赏注意力，强化视觉冲击效果。一般来说，推近总是会越来越强烈地面对对象，造成一种观看者与对象的紧密关系，这种关系有时是友好的，有时也可能是紧张的
拉	镜头逐渐离开运动的被拍摄物。随着视野的扩大，一方面，被拍摄物在画面中所占的面积越来越小，细节越来越模糊；另一方面，环境和陪衬物越来越多，画面中心相对淡化	常常被用来表现被拍摄主体与环境之间的关系，引导观众将被拍摄主体放置在一定的参照环境中进行观察。在拉远的镜头中，一般效果是观看者与对象的关系逐渐松弛、疏远，有时可以带来一种轻松感，有时也能够造成一种留恋的感觉
摇	摄影/摄像机位置固定，而镜头借助三角架等作出上下、左右或旋转运动。这种镜头可以改变拍摄角度、拍摄对象，也可以对拍摄对象进行追踪，因而具有更大的自由度和灵活性。甩摇（或者闪摇）是摇镜头的变种，常常被用来代替镜头切换，在单镜头中完成对不同对象的联结或者代替一般的正反拍镜头，以强调两个画面的内在紧密联系	从内容上来看，有一种视野逐渐扩展的感觉，从形式上看，形成一种节奏感
移	摄影/摄像机伴随拍摄对象作出左右、上下运动。移动镜头可以扩展画面的空间容量，造成画面构图的变化，特别是与物体同时运动时，由于背景的变化可以造成强烈的运动效果	有明显的视点移动感，移动越快，对速度和力量的强调就越突出
跟	摄影/摄像机镜头与运动着的被拍摄体保持基本相同距离的纵向运动。这种镜头可以在运动中跟踪被拍摄物体	观众能够持续跟踪处在运动状态中的被拍摄主体及环境。在许多情况下，它能够让观众认同摄影机所代表的视点，具有一种主观效果

推、拉、摇、移、跟是镜头运动的五种基本形式,它们还可以相互结合,借助不同的操作方式和辅助手段派生出其他的镜头运动方式,如升降镜头、跟推、跟拉、摇摆镜头、环移镜头等。镜头运动可以借助于支架、摇臂、升降机、轨道以及汽车、飞机、船等机械手段来完成,随着变焦镜头的出现,推拉的运动也可以通过镜头焦距的变化来实现。

镜头运动最典型地体现了电影将空间转化为时间和将时间转化为空间的特点。镜头运动与人们的视觉心理相联系,往往具有一些运动规律。镜头的运动更创造一种过程感,所以运动的方向、运动的起点和终点往往具有重要的引导功能,并能够带来一些特定的效果。例如,镜头从下向上的运动往往有一种升华感、希望感,而从上往下运动则更容易表达一种沮丧感、压抑感;镜头从左到右运动往往更符合人们通常的观看经验,而从右向左的运动则更容易带来不适感。镜头推近一个恶人,有一种威胁感;而当镜头推向一个美丽的女性的时候,就会创造一种亲近感。

运动镜头在电影拍摄中被频繁使用,它不仅可以用来描写人物、环境,叙述故事,而且可以创造节奏、风格、意蕴,是一种重要的艺术表现形式,是电影艺术审美创造的重要手段。镜头运动的速率、节奏也都会对观众心理产生不同的影响,表达不同的画面效果。正像一位法国电影理论家所说,电影的画面,"应该是对现实的一种开放而不是一个封闭的牢狱:观众永远不应该忘记其余的现实在别处仍然存在,并且能随时进入摄影机的范围"[①]。不过,也许更应该说,电影画面不仅是一种开放的现实空间,而且更重要的是一种开放的审美空间,这个空间不是对现实的复制,而是对现实的一种独特的审美表现。

运动往往被多数人认为是电影美学的基础,所以也有电影导演故意用"反运动"的方式来制造一种以静制动的风格,如日本导演小津安二郎(1903—1963)、法国导演布莱松(Robert Bresson,1901—1999)。他们用静止来表达生活的单调、麻木、循环,同时也用静止来衬托那种微小的运动的效果。作为一种风格化的处理,他们探索了电影的运动与静止的特殊关系。

三、拍摄角度

摄影机镜头与被拍摄物体水平之间形成的夹角被称为镜头角度。镜头角度形成一种观众观看被拍摄主体的视角。

① [法]马塞尔·马尔丹:《电影作为语言》,北京:中国社会科学出版社,1988年,第46页。

在现实生活中，我们看待事物的角度是由我们眼睛与对象的夹角决定的。我们一方面会自动调整角度带来的视觉感觉，同时也会因为视角而感受到自己在环境中的位置并形成一定的心理感受。当我们处在曼哈顿那些百层高楼的包围中的时候，仰望高楼林立，我们会感到一种强烈的压抑感、渺小感；但是当我们登高临远、俯视大地的时候，又会有一种"会当临绝顶，一览众山小"的开阔感、崇高感。电影镜头自觉地通过视角的调整来影响我们感受对象的方式和效果。

《教父3》（科波拉导演，1990）

一般人们将镜头角度分为四种类型。

（1）平视镜头

指镜头与被拍摄物体保持基本相同水平，这种镜头比较接近于常人视角，画面效果也接近于正常的视觉效果。

（2）俯视镜头

指镜头低于水平角度，从上向下拍摄的镜头。这种镜头的主要作用包括：①使被拍摄物体呈现一种被压抑感；②使观众产生一种居高临下的视觉心理；③展示比较开阔的场面和空间环境；④从特定角度展现运动线条；⑤将影像压缩变形来制造特殊效果；⑥使运动显得更迟缓、平稳。俯视镜头如果与被拍摄对象形成了空中的90度角，也被称为鸟瞰镜头。希区柯克等导演，常常突出命运在生活中的作用，就比较愿意采用俯拍镜头，模仿一种上帝的视点来象征命运的不可知。

《美国丽人》（萨姆·门德斯导演，1999）中的90度俯视镜头

（3）仰视镜头

有时也称为低角度或视平线以上的视点，指镜头方向高于水平角度，从下向上拍摄的镜头。这种镜头使影像体积夸大，使被拍摄物体更加高大、威严，观众会产生一种威压感或者崇敬感，也可以用来创造一种悲壮和崇高的效果。有时仰视镜头也被用来模仿儿童的视角。

著名人物或英雄的雕像如古埃及国王的雕像都被塑造得很高大，建在高台之上，让人们必须仰视他们，或更精确地讲敬仰他们，从而使观众给自己设定相对弱势的位置。当演讲者面对一大群人讲话时，通常站在高台之上让听众仰视他们。如果要复制这种效果并强化权威性与力量，可以采取低于视平线的角度仰拍。低角度仰拍还可以用来强调重型机械或破坏性武器的力量。电影画面中皇帝、教师、传教士、法官和上帝神灵等被认为是有重要影响的坐得高高的形象，也会故意采用这种仰视镜头。生理物理上的高位能产生强烈的心理暗示。它把下级与上级、领袖与随从、权贵与贫贱迅速区分开来。

《奇爱博士》（库布里克导演，1964）中的仰视镜头

在电影中，仰视的镜头和俯视的镜头经常会交替使用，从而引起观众的心理认同。摄影机的观察点能使观众激发起同样的感受。当我们用摄影机往上拍时，所拍事物就比平直拍摄（正常角度或视平线视点）或俯拍（高角度或视平线以下视点）显得更重要、强有力和具有权威性。当我们用摄影机向下拍时，物体的重要性则普遍降低，比平拍或仰拍显得更加渺小、无力和不重要。作为观众，我们很容易认同摄影机的视点，并鉴别出其强势的高角度位置（往下看事物）或弱势的低角度位置（往上看事物）。在这方面，爱森斯坦导演的《战舰波将金号》中著名的"敖德萨阶梯"是很经典的例子。用仰拍突出沙皇军队的威严、冷酷、残暴，

用俯拍呈现手无寸铁的老百姓的渺小、无助、恐慌,大小景别、大场面和小细节、纵向运动与横向运动,与俯仰视点交替,共同渲染了这场大屠杀的血腥、恐惧和罪恶。该片段的镜头运用和剪辑手法,后来影响到许多电影的拍摄。

(4)倾斜镜头

指镜头与被拍摄物体之间形成了横向水平偏移。这种镜头使被拍摄对象出现水平倾斜,有一种不稳定的、动荡的、晃动的感觉。王家卫的《重庆森林》(1994)、《堕落天使》(1995)、《东邪西毒》(1994)等影片就常常采用这种倾斜镜头来渲染都市的迷乱状态。

《东邪西毒》(王家卫导演,1994)中的倾斜镜头

一般来讲,摄影机与被拍摄对象之间的角度越小,画面造型就越接近日常状态,越具有客观性;而角度越大,所表达的情感态度就越强烈,主观性也越强。在现代电影中,为了让画面具有更强的非日常性体验,电影在角度的选择上往往故意回避常规视点,带来画面的新鲜感,比如许多电影都用俯瞰的方式拍摄电梯内的对象,用低角度仰拍汽车的飞驰,等等。至于如今大量无人机航拍的采用,更是方便、自由地扩大了俯拍镜头的表现空间和能力。

电影作品是用镜头来说话的,所以,如果说词汇是文学语言的基本元素的话,那么镜头则是电影画面的核心元素。

四、焦距

电影画面是通过镜头的光学作用记录下来的。物理含义或者光学意义上的镜头,主要功能为收集被照物体反射光并将其聚焦于 CCD 图像传感器上。镜头可以按照焦距、光圈和镜头伸缩调整性等方式进行分类。按照焦距分类,有固定焦距式、伸缩式、自动光圈或手动光圈等类型。按照焦距数字大小,有标准镜头、广角镜头、望远镜头等类型。按照光圈分类,有固定光圈式、手动光圈式、自动光圈式等类型。按照镜头伸缩调整方式分类,有自动伸缩镜头、手动伸缩镜头等

镜头外射入的光通过透镜以后会被聚合为一点，这个点称为焦点，从焦点到透镜中心的距离称为焦距。焦距的长短直接决定了镜头的视野、景深和透视关系，使画面产生不同的视觉效果。正是这种技术原理，使镜头不仅常常被比喻为人的眼睛，而且它还具有人眼所不具备的一些特殊的修辞功能。人们通常将使用不同焦距的镜头称为标准镜头、短焦距镜头和长焦距镜头，不同镜头可以产生不同的画面效果，如果说某些镜头的分类主要是为了满足不同拍摄环境、条件的需要的话，那么不同焦距的镜头则会对画面效果产生明显的影响。

焦距与画面

镜头	焦距	特点	景深	运动感	视野
标准镜头	40~55毫米	正常	正常	正常	接近人的正常视野
短焦距镜头（广角镜头）	<40毫米	横向空间扩大、纵深空间距离感增大，扭曲的视角可以产生困惑、不确定和不安感	景深大，前后景对比反差明显，对比鲜明，可能会造成近景扭曲变形	横向运动放缓、纵向运动加速	开阔
长焦距镜头（望远镜头）	>55毫米	横向空间缩小、纵向空间压缩，可以产生亲近感和接近感	景深小，前后景距离缩短，焦点集中在某一点，背景次要，甚至模糊	横向运动加速、纵向运动放缓	狭窄

（1）标准镜头

标准镜头通常是指焦距在40~55毫米的摄影镜头，它是所有镜头中最基本的一种摄影镜头。标准镜头容易带来日常性的视觉效果，在实际拍摄中使用频率较高。由于标准镜头的画面效果与人眼视觉效果相似，画面缺乏形式感和强调性。标准镜头的视觉效果有自然亲近感，成像质量比较稳定，构图匀称，它对于被摄体细节的表现也比较有效，其影像效果更强调对现实物像的还原。这是常规影片通常采用的镜头，也是现实主义风格的常用镜头。

（2）短焦距镜头

指焦距小于40毫米的镜头，又称广角镜头，如果广角接近或者超过180度则被称为鱼眼镜头。广角镜头视角大，视野宽阔。从某一视点观察到的横向范围比人眼在同一视点所看到的大；景深长，可以表现出相当大范围的清晰影像；画面的透视效果突出，善于夸张前景和表现景物的远近对比感，近的东西更大，远

第五章　电影画面

的东西更小，从而让人感到拉开了距离，在纵深方向上产生强烈的透视效果。用超广角镜头拍摄，近大远小的效果尤为显著，可以增强画面的感染力。拍摄原野或高大建筑等，用广角镜头拍摄，就能有效地表现出开阔的气势。焦距短，景深长，广角镜头往往被当作一种运动性很强的快拍镜头使用，能极快地完成抓拍。鱼眼镜头是一种焦距在6~16毫米的短焦距超广角摄影镜头，这种镜头的前镜片直径呈抛物状且向镜头前部凸出，与鱼的眼睛颇为相似，"鱼眼镜头"因此而得名。该镜头比标准镜头的视野广，可以达到180度的视角范围。

短焦距镜头拍摄的画面，被拍摄对象被横向扩张，近景有明显的变形感。同时画面景深也加大，前景和后景体积对比鲜明，造成深远的纵深感，这种镜头在表现横向的场面时可以强化场面的宏伟性，在拍摄纵向的运动时可以增加运动的速率感。像《勇敢的心》(Brave Heart, 1995)、《大决战》(1991—1992)等史诗风格的影片，在表现战争场面时就经常使用短焦距镜头，造成一种磅礴的气势和恢宏的风格。短焦距的广角镜头有时也被用作"景深镜头"，画面中被拍摄物体具有清晰的纵深感，前后景都在正确的调焦范围之内。这种镜头可以强化画面的纵深对比、烘托等各种修辞关系。奥逊·威尔斯在《公民凯恩》等影片中就常常使用短焦距镜头来创造景深效果。

短焦距镜头拍摄的画面（《天生杀人狂》，奥利弗·斯通导演，1994）

（3）长焦距镜头

指焦距大于55毫米的镜头，又称为望远镜头。这种镜头利于调整摄影，镜头可以将远距离物像拉到近处，纵深被压缩，使深度空间被压缩为平面空间。镜头的视野小、景深感也小。长焦距镜头又分为普通远摄镜头和超远摄镜头两类。普通远摄镜头的焦距长度接近标准镜头，而超远摄镜头的焦距远远大于标准镜头。

300毫米以内的摄影镜头为普通远摄镜头，300毫米以上的为超远摄镜头。长焦镜头的焦距长，视角小，在同一距离上能拍出比标准镜头更大的影像，适合于拍摄远处的对象。由于它景深范围比标准镜头小，可以虚化背景突出对焦主体。使用长焦距镜头，一般应使用高感光度及快速快门。在美国电影《毕业生》的结尾，达斯汀·霍夫曼扮演的男主人公要赶去教堂阻止自己的恋人与别人的婚礼，在他奔跑的画面中就使用了长焦距镜头，造成一种迟缓、紧张的感觉。同时，由于这种镜头焦点只能集中在一个狭窄的平面中，所以景深的清晰度比较小。透镜越长就越明显，有的电影就利用这个特点来拍摄清晰与模糊组合在一起的画面。许多人物近景都通过这种方式，让前景人物清晰，后景模糊，不影响前景的鲜明但又构成人物的背景。

长焦距镜头拍摄的画面（《蓝白红三部曲之红》，基耶斯洛夫斯基导演，1994）

（4）变焦距镜头

指在不改变拍摄距离的情况下，可以通过变动焦距来改变拍摄范围的镜头，镜头既可以作标准镜头，也可以作短焦距和长焦距镜头使用。在一定范围内可以得到不同宽窄的视场角、不同大小的影像和不同景物范围。变焦距镜头通过推拉或旋转镜头的变焦环来实现镜头焦距变换，为实现构图的多样化创造了条件。这种镜头可以在拍摄中根据需要随时变焦，造成画面纵深感，引起物像体积、运动速率的变化，也可以产生推拉镜头的效果，有时还用来造成一种虚实焦点的对比。在迈克·尼科尔斯导演的《毕业生》中，有一段对母女的变焦镜头的使用，镜头焦点从女儿移到母亲，引发观众对人物关系的判断，观众几乎和女儿一起意识到，这位年轻女孩的男朋友的情人正是女孩的母亲。变焦起到了引导过渡的作用。

此外，还有微距镜头，指用来微距或近距摄影的专用摄影镜头，专门拍摄微

小被摄物或翻拍小画面图片；定焦镜头，固定焦距，景深大，拍摄的运动物体图像清晰而稳定，对焦非常准确，画面细腻。

在当代电影中，由于电影越来越追求画面效果的非日常性和奇观化，非标准镜头的使用已经越来越普遍。焦距已经成为电影画面与人们日常视觉经验产生差异的重要技术手段。

五、速率

电影画面是由一个一个的静止画面组成的。利用视觉暂留原理，这些静止画面在快速的转换过程中被转化为动态形象。在早期电影中，电影通常是以每秒16格的速率拍摄和放映的，后来为了与人眼的视觉心理更加和谐，改为每秒24格，构成常规的运动视觉效果。

但是在电影的拍摄中，有时会故意改变摄影速率来制造特殊的画面运动效果。一般速率调整有四种情况。

（1）升格（慢动作）画面

指以每秒高于24格的速率拍摄，用正常的每秒24格速率放映的画面。画面效果出现所谓的慢动作场面。慢动作往往具有抒情性、仪式性、庄严性的效果，可以加重信息的重要性。在大量的感情场面中，往往使用慢动作；在历史性的重要时刻，慢动作也常常有重要效果；而在一些娱乐性电影中，也用慢动作来强化动作的戏剧性和观赏性。

（2）降格（快动作）画面

指以每秒低于24格的速率拍摄，用正常的每秒24格速率放映的画面。画面效果出现所谓的快动作场面。这种手段常常用来加快自然速度。在追击、奔跑等运动场面中，经常使用这种拍摄方式。有时它用一种夸张的速度也可以制造喜剧效果。

（3）抽格画面

指在或者正常或者升格或者降格拍摄的连续运动的画格之间故意用挡板遮挡其中的几个画格，画面的速率出现抽动、跳跃的感觉，制造一种凝滞感、拖延感，产生特殊的节奏。王家卫的《重庆森林》《堕落天使》等影片就经常使用这种手法，创造特殊的城市眩晕体验。这种方式，对许多青年导演也产生了影响。

（4）定格画面

运动停止的静止画面。一般是将选定的一格画面，按照需要的长度重复若干格，使正常的放映效果成为一个静止画面的延长。定格画面可以引起观众更强的

注意和感受，乃至思考。定格是一种强调，也是一种对意义的表达。

这种方式是法国导演梅里爱发明的。后来，经过像特吕弗这样的法国新浪潮导演在《四百击》(1959)、《筋疲力尽》(1960)等的重新运用，才开始为更多的主流电影所注意。甚至这些技术有时在商业电影中被过分滥用，用来制造所谓的视觉奇观。所有的技巧都只有具备艺术价值的时候，才具有美学价值。

第三节　造型与构图

电影是由镜头构成的，每一个镜头都由一组画面构成。画面是电影叙事的基本呈现。电影画面一方面具备运动的时间感，同时还具有造型的空间感，也可以说画面的运动是通过造型的变化而形成的，电影画面流动的时间是一种空间化的时间，观众是通过一个一个画面而理解电影的。从这个意义上说，电影画面就像绘画和摄影一样，具有造型性。如果说镜头是电影画面的呈现过程，那么造型就是电影画面的呈现方式。

造型，是指在特定视点上，按照特定的审美原则和创作目的，通过形、光、色等空间元素来表现人、景、物，塑造视觉形象。对于导演和摄影师来说，他们就像画家一样，需要在一个矩形平面中，设计和安排形状、线条、色彩和构图。但是电影与静态图像不同，大多数画面元素在画框内，从一幅画到另一幅画（由画格到画格、由镜头到镜头、由场面到场面）都在不断变化。电影造型需要考虑的不仅是结构的固定性，更是运动性，必须建构动态的视觉区域，保持有意义的连续性，形成动态的造型。

电影画面造型一方面是一种再现和复制手段，还原具有真实感的空间现场，如人物形象、物体形状、环境状况等，同时又是一种表现和创造手段，表达特殊的人生体验、人文倾向、审美理想。因此造型不仅具有叙事功能而且具有表意功能，不仅是一种客观再现，同时也是一种主观表现，是真实性与目的性的一种结合。

电影中的造型一般通过摄影造型（取景、光线、色彩等）、美术造型（布景、服装、化装、道具等）和演员造型（外形、动作等）来完成。其中，构图、光线和色彩是画面重要的造型元素。

一、构图

电影画面构图所处理的是画面中各个元素间的关系和组合，更具体地说，是指人、景、物的位置关系，以及形、光、色的配置关系。电影的构图是在宽高比

的画面中设计的，影片画面的垂直与水平的比例被称为宽高比。宽高比，一般来说在一部影片中是固定的。电影画面的宽高比有各种不同的比例，但大多按照黄金分割法（宽高比＝4∶3）来设置。早期电影的宽高比通常是1∶1.33，后来多数电影采用1∶1.85的常规银幕比例和1∶2.35的宽银幕比例。标清电视屏幕的比例通常是1∶1.33。

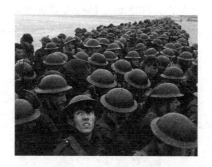

银幕比例1∶1.33（《敦刻尔克》）

普通电影银幕比例1∶1.85（《敦刻尔克》）

宽银幕电影银幕比例1∶2.35（《敦刻尔克》）

构图一般包括三个主要部分，即主体——构图的中心、陪体——主体的陪衬物、环境——主体或者也包括陪体所处的环境。在这三个部分中，陪体和环境都与主体形成一定的关系，对于采用常规的"中央部位支配法"的构图来说，陪体和环境都对主体起修饰和映衬作用。这些作用可以通过线条、体积、位置、视点、亮度、色彩等方式来完成。如在画面中突出主体的面积，或者突出主体特殊的色彩，或者将主体置于画面中心，或者将主体处在聚光中心，都可以突出构图的主体性。有时也可以通过主体与陪体或者环境的对比制造一种对比关系，使构图的意义更丰富复杂。

T型部分为构图中心区域

在构图中，如何处理点面之间、上下之间、左右之间、中心与边缘之间、画内与画外之间、动与静之间、明与暗之间、冷与暖之间、单一与杂多之间的关系，决定着构图的不同效果和意义。例如，一般来说，吸引观众注意力的物体常常被放在银幕框架的T型区域中。画面顶部的位置可以表现权力、威信和野心，而画面的底部则有从属、虚弱和自卑的感觉。如果画面中一个人物处在上方，另一个处在下方，就会有一种威压的紧张感。画面边缘一般来说是次要信息的放置区，但是如果在构图的中心区域信息模糊，而边缘的形象清晰突出，就会造成一种不安的感觉。因此，在构图中，形式本身往往就是内容。

二、构图类型

从构图的内部空间布局来看，影像构图可以分为平衡构图和非平衡构图。

平衡构图，指画面内的各个部分配置基本均衡、匀称、适中，比较能够还原人眼日常的视觉习惯，银幕空间的块状分配和注意力都比较均匀。常规的电影构图给观看者带来一种舒适感和轻松感。导演通常认为观众大多将注意力集中于画

面的上半部（演员的脸通常在此区域）。由于观众先入为主的期待，银幕下半部通常需要更多的填充。由于镜头是一个水平的长方形，导演也会平衡左右。比较普通的左右对称则是银幕左右两边区域的平衡。最简单的方法就是把人物摆在银幕中央。许多镜头将人物摆在中央，并简化其他可能会分散注意力的元素。有些镜头则均分两侧，让观众视线在两者之间转移。画面上的比例可以是平均的，也可以是不平均的，观众最先注意到画面中央的物件，然后才会注意到左右下角的物品。构图的平衡可造成我们对画面中事件动作的期待。如下图所示，A:B的比值与B:C的比值相同，在这些粗线条的位置上安排物体，能够给人感觉结构平衡。

非平衡构图，指画面内各部分的配置明显失去比例，冲击人的日常视觉经验。这是非常规的影像构图。这种构图会给观众带来一种惊奇感和新鲜感，往往用来表达强烈的情绪和提供陌生化的思考。不平衡构图可以强烈地吸引观众的注意力。例如，有的构图左右不平衡，一边体积大一边体积小，有的上下不平衡，上重下轻，这样都能够造成特别的视觉效果。

从构图与外部空间的关系来看，电影构图又可以分为封闭性构图和开放性构图。封闭性构图是指画面中包含完整的视觉形象，具备明确的视觉信息的构图。这也是常规的电影构图，它将观看者的视觉注意力集中在画内空间，接受画框内现成的影像信息。开放性构图是指画面中的影像缺乏完整性，视觉信息比较暧昧，它引导观看者注意画外空间。作为一种非常规性构图，它倾向于对观看者主体能动性的调动，使观看者参与画面意义的创造，用画外画来传达话外话。一般来说，现实主义电影更偏好开放性构图以扩展电影的意义空间。我们可以这样比喻，开放性构图的画面更像是一扇汽车的窗户，造型是流动的、信息是开放的；而封闭性构图更强调画框感，造型是风格化的、意义是鲜明的。在开放形态中，真实感要超过形式感，而在封闭形态中，形式感要超过真实感。

《燃烧女子的肖像》（瑟琳·席安玛导演，2019），画面大多平衡、封闭，构图追求油画效果，均衡、对称、和谐、优美，画框感和边缘感明显，创造出一种让观众静观和端详的效果

三、构图原则

如何构图，采用什么样的构图类型，取决于电影创作人员的创作动机和电影作品的整体风格。按照构图元素的组合方式来看，构图可以分为 S 型构图、X 型构图、O 型构图、A 型构图、V 型构图、Z 型构图、纵向构图、横向构图等各种不同形式。形式不同，构图带来的效果也不一样，例如，O 型的圆状构图往往给人一种充实、安全的感觉，X 型构图给人一种行列感、对立感，等等。

一般来说，构图的基本原则有四点。

（1）叙事性原则

电影艺术是一种叙事艺术，因而造型的首要目的是要用来叙述事件、人物、场景，完成整个故事。因此，造型需要一种真实感，一种与现实的相似感，从而

使观看者认同影像，跟随叙事的发展。例如，当画面中表现一对恋爱中的男女时，在构图中可能将两人之间的距离尽量缩小，形成一种紧密构图，就可以表达亲近性；相反，用同样的紧密构图表达两个陌生人之间的关系，就会带来一种紧张感。这就是通过构图叙述人物关系。

（2）表意性原则

电影艺术并不是对现实的简单复原，而是一种贯注了创作者的体验的再创造，因此构图不仅要叙述事件，同时要表达创作者的主体意识，有时甚至可能用表意性冲淡或者排斥叙述性。例如，特吕弗在《四百击》中，有一个后来经常被模仿的经典构图，前景是线条交义的栅栏，后景是贴在栅栏上的少年面部特写，这一将人物局限在一种网状物体中的构图，将少年那种身陷囹圄的绝望心情表现得非常清晰。

（3）修辞性原则

这实际上也就是美感原则。人类漫长的审美历史已经积累了许多美感形式，这些形式作为一种并不包含实际目的和意义的审美习惯成为一种抽象的修辞原则，如对称、对比、起伏、排比、平衡等，电影艺术一般情况下也要按照这些修辞原则来构图。而且，由于电影艺术是一种时空整体化的艺术，一方面画面具有内部的空间修辞关系，另一方面画面与画面之间又存在外部的修辞关系。所以电影画面的构图在考虑画面内部的修辞效果的同时，也要考虑画面与画面之间的修辞效果。

（4）整体性原则

电影作品作为一种艺术品，往往具备统一的风格和完整的形式，因而构图也服从于作品的整体性，构图本身就是整体风格的一个有机组成部分，不可能单独存在。所以，在一部常规电影中一般不会采用非常规构图，而在修辞感很强的作品中，一般也不能采用那种反修辞性的构图。

当然，在电影构图中，与观众的感知心理相联系，还存在许多规律性的特点。一些具有丰富摄影经验的人曾经这样总结：

静态镜头中，观众通常会首先关注体积大的东西；

鲜明的颜色和夸张的对比，比尺寸大小更能吸引注意力；

黑暗背景中的明亮色块会引起观众的视觉注意；

亮度值相同，红橘黄这样的暖色容易被关注，而紫和绿等冷色则容易被忽略；

在画面中，对比色会显得醒目；

黑白片则以不同的方式运用"色彩"，明暗差别会影响注意力，亮度越高越能引人注意，但在明亮背景下面积和位置突出的阴暗部分也会引人瞩目。

……

电影创作者如同画家一样，可以运用色彩对比改变我们对银幕空间的构图感受。例如《异形》画面充斥着金属色调，装货机的微亮金黄色就立刻使之突出成为叙事中重要的道具。

构图可以说是"听不见的旋律"，它不仅传达一种认知信息，而且也传达一种审美情意。构图特性决定了观众对银幕的关注，而电影则利用这种特性来影响观众。所以有的电影作品的构图能让观看者感受到宁静安详、和谐均衡，有的则热烈奔放、不拘一格，有的沉郁凝重、含蓄蕴藉，有的则明快简洁、立意鲜明。随着电影美学的日益成熟，电影构图的表现力也越来越受到重视，构图可以说是电影美学空间性的最直接的体现。

第四节 光与色

一、光线

电影影像是以光影成像的。摄影/摄像机对光的不同摄入方式会对电影造型产生重要影响。在电影中，我们经常看到警车车顶上红蓝交织的警灯，摇滚音乐会上快速变换的灯光，监狱里倏忽闪动的探照灯，车库里面昏暗的灯光，等等，显然这些光的意义都不仅仅是"照明"，而是包含着情感、包含着意义、包含着美学创造，是一种"有效的戏剧化中介"。用一位电影理论家的话来说，光"是产生画面表现力的一个决定性的因素"[①]。

画面上的光既来自自然光源，又来自人工光源。

一般来说，现实主义电影会尽量减少人工布光对画面的修饰作用，甚至完全采用自然光源（如日光、月光、故事环境中的灯光，等等）。如意大利新现实主义电影《偷自行车的人》（1948），完全采用自然光源拍摄。而情节剧电影的布光，因需要追求画面的戏剧性效果和装饰性美感，一般来说都需要各种复杂的人工布光效果。在形式主义电影中，光是作为一种艺术元素来设计的，有的电影甚至就是通过光的各种变形来探讨光的效果的。在艺术电影中，光则成为导演表达思想情感的自觉武器。如在谢飞导演的电影《本命年》（1990）中，昏暗的光线设计主要是对主人公劳改释放犯泉子命运的一种烘托和揭示。

① [美]赫伯特·泽特尔著，赵淼淼译：《图像 声音 运动：实用媒体美学》，北京：北京广播学院出版社，2003年，第30页。

第五章　电影画面

光线效果对比（斜侧光 / 前底侧光 / 顶侧光 / 顶光 / 正侧光 / 侧底侧光）①

　　我们通过上面六种不同的用光方式，可以明显看到，它不仅使画面造型出现差异，甚至也形成了不同的风格，给观看者带来不同的感受，对于同一个人、同一个动作，你甚至能够感受到不同的性格和不同的心理。图一人物会给人带来平常感、亲近性，图六会给人带来一定的紧张、不安感，图四则让人感受到人物的某种冷酷和刚毅。光的作用，在这个例子中可以明显感受出来。

　　光通常以四种方式为画面带来影响。

　　第一，光的质量。光的性质是指其照明的相对强度。从质量上说，光可以分为软光和硬光。在自然界里，中午的太阳可制造出硬光，而阴天产生软光。"硬"光可形成非常清楚的阴影，而"软"光则有散射（柔光）的效果。

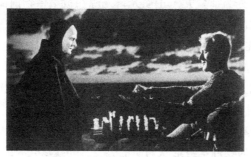

硬光效果

①　Barbara London & John Upton: *Photography*, Little, Brown and Company (Canada), p.216-217.

软光效果

软光的光源比较分散，方向性较弱，画面的布光效果比较均匀、和谐。这种光的效果比较柔和自然，画面区域区分模糊，明亮处与阴暗之间的对比更加柔和。比如，在表现欢快、自然、明亮的气氛和情绪时，就可以采用柔光处理。

硬光的光源比较集中，有明显的方向性，会造成明显的影子以及鲜明的质感及轮廓，画面的布光不均匀，各个区域分割明显。这种光的效果比较强烈，具有一定的视觉冲击力。在表现紧张、恐惧、焦虑等氛围时往往使用硬光。电影《一个和八个》（1984）中有一个场面，女卫生员杨芹儿与八个犯人在一个场景中，明亮柔和的灯光照射在杨芹儿脸上，而给大秃子等人则布上阴暗坚硬的光，画面就出现了明显的反差，既是白皙、稚嫩与狰狞、野蛮的对比，又是美与丑的对比。光在这里变成了一种视觉表意因素。

这些术语是相对而言的，大部分的灯光效果处于这两个端的中间，只有在需要特殊效果的时候，导演才会故意强化光的质量的差异。

第二，光的方向。镜头中光的方向是指光线从光源到受光体所走的路线，每一道光线都有一个最亮的点，也有一个朝向外部并且完全消失的点。根据光源不同，人们常常将光分为前置光（正面光，光源在被拍摄物前面）、侧光（光源在被拍摄物侧面）、背光（逆光，光源在被拍摄物后面）、底光（光源在被拍摄物下部）、顶光（光源在被拍摄物上部）。

如果为这些方向性明显的光源加上足够的辅助光，光的质量可以是柔光，相反则是强光。光的方向性可以突出被拍摄物的局部，中心突出，明暗对比鲜明，往往可以用特殊的构图产生比较强烈的感情效果。

光的方向，并不只是简单的照明作用，而是电影美学造型的重要手段。灯光影响我们对被描述的物件本身形状与质的感受。光线从光源的核心到黑暗的外部旅程就是光线的历险和戏剧。当一只球由正前方布光，它看起来是圆的，但一只球，若从侧面布光，我们所看到的会是一个半圆。一般来说，如果正面对着光源，

被拍摄物阴影较少,没有很清晰的轮廓、造型平面化,会产生一种僵化呆板的印象。而侧光则使被拍摄物层次分明、对比突出,具有一种严峻感。如以极强的侧光塑造角色的特征,可以突出鼻子、颧骨、嘴唇制造的强烈阴影,以及映在墙上的长长的影子。

用光对画面进行了构图处理,突出人物,划分了前、中、后景的三个光区(《小丑》,2019)

逆光,如同其名,来自被摄物的背后。它可定位在任何角度,在被摄物上方、侧边各个角度,直对镜头,或者由下而上。如果同时不使用其他光源,逆光会造成剪影效果,在20世纪30年代的恐怖电影、20世纪40年代以及50年代的黑色电影中,常用这种方式来造成阴森效果。底光则可能使画面有一种违反日常视觉习惯的反常性,使被拍摄物有变形感,往往用来表达一种恐惧或狰狞的效果。在电影《青春之歌》(1959)里,有一段描写余永泽与林道静的争吵和分裂,这时在为余永泽布光时,就采用了底侧光,人物的面部半明半暗、上阴下亮,使人物卑鄙、自私、丑陋的心理通过光的造型被生动地传达出来。在电影拍摄中,当演员移动时,导演必须决定是否要调整灯光。维持恒定的布光有其好处,可以保持大致相同的光感,但是会使影片看起来不那么写实,因为在真实空间中,光的强度和方位肯定是有变化的。导演也可以让他的人物在光与阴影中游走,《罗生门》中的比武场面,比武的激烈和光线喜悦地跳跃在剑柄上的情景之间形成对比和反差,也会产生特殊的效果。

第三,光的亮度。根据光的照明度的不同,光可以被分为强光和弱光。强光使被拍摄物明亮清晰,轮廓和细节比较分明,而弱光使被拍摄物阴暗模糊,轮廓和细节不明显。两种用光具有不同的造型作用,在电影作品中可以表达不同的艺术效果。例如,弱光可以用来表现压抑的或悲剧性的氛围。谢飞导演的影片《本命

年》，结尾是主人公李慧泉在孤独、绝望中死去，这时画面的光是暗淡阴沉的，人物被笼罩在无边无际的黑暗之中，寒风凛冽、败叶萧瑟，具有一种情绪感染力。在电影《黑炮事件》（1985）中，有一段会议室的场面，布光明亮强烈，与会议室的白色置景浑然一体，画面没有明暗对比而失去了纵深和立体感，成为一种有意识的平面、僵硬和呆板的造型。它是对影片中官僚机制的一种隐喻，这种体制就像光效一样，没有生气、活力和人性。

 第四，光调。光影的基调除了正常光调外，通常有高调和低调之分。如果是高调，一般来说画面曝光强烈、明暗对比鲜明，往往用来制造比较夸张强烈的效果，如电影作品中的一些喜剧性场面。如果是低调，一般来说曝光度较低，画面比较阴沉，轮廓比较含糊，这种光调常常被用来表现压抑、忧伤等情绪。担任过《教父》摄影师的高登·威利斯曾经说："在许多情况下，你没有看到的东西比你看到的东西更富表现力。"所以，他的摄影往往喜好低调光，营造一种神秘而阴森的气氛。电影灯光通常局限在两种颜色中：阳光的白色和室内灯光的炽热晕黄。在实践中，选择控制灯光的电影人还可以在光源前放置色纸，将一个场景进行任何色调的照明。

 总之，光作为一种造型元素，光区、焦点、明暗度、角度，等等，都不仅是画面的创造性艺术手段，而且引导、暗示甚至支配着观众对画面的理解和阐释。

二、色彩

 色彩不仅是电影影像还原物质世界的一种感光因素，而且是一种贯注了审美经验和审美意识的艺术手段，它创造节奏、氛围、风格，也被用来展示和刻画人物，甚至也可以被用来表达思想主题。

（1）色彩感

 当观看色彩时，人们通常会有三种基本的色彩感觉。①色调：表明色彩的红或绿或蓝。②饱和度：表明色彩的强度，某种色彩是不是加以稀释或者混合的。③亮度：显示色彩的明暗程度和鲜艳程度。通过灯光、色彩配置、滤色镜、曝光、胶片、洗印技术等手段的加工（如慢胶片，感光度低，但色彩真实、画质细腻；而快片则感光度高，但色彩容易偏色，颗粒较粗），加上美术设计，我们可以将色彩创造为一种电影画面的造型元素。数字化之后，后期加工对色彩感的再创造则更自由灵活。

 色彩往往能以特定的方式来影响我们的感知和情感。

 一般来说，红色为暖，蓝色为冷。冷黄具有偏蓝的色泽，暖黄则带有橙色。

暖红和其他暖色似乎比冷蓝或其他冷色更能制造出兴奋感。暖色会比冷色显得更具有活力。极高饱和的暖色可以令我们感觉"向上",而较低饱和的冷色则会使我们的情绪"低落"。某些色彩看起来更近或更远,婴儿倾向于把手伸远去够蓝色的球,因为它看起来比其实际距离远。一个暖色的箱子看起来会比同等重量的冷色的箱子要重。在一个漫散红光的房间里,我们感觉时间过得很慢;而在一个冷光照明的房间里,时间流逝得似乎快些。这类感知效果经常在其他美学变量的关联情境中发生。

对于电影来说,如果线条好比名词的话,那么色彩就是形容词。所以,在彩色电影中,色彩也并不只是对五彩缤纷的现实世界的再现或还原,而是一种与其他美学变量共同发挥作用的重要的艺术表现手段。"色彩给所有事物附加了新的维度。它给我们带来了兴奋和愉悦,使我们更加注意周围的事物,并帮助我们更好地组织、协调我们的环境。"①

电影早期虽然是黑白的,但许多导演都尝试为画面加上色彩。梅里爱的影片就曾经手工上过色。格里菲斯在《一个国家的诞生》中也加上不同色调来渲染不同的气氛。从20世纪40年代开始,彩色电影开始普遍流行。1964年,意大利著名导演安东尼奥尼拍摄了一部影片《红色沙漠》(Deserto Rosso),在影片中,导演富于创造性地改变了自然界的本来面目,房屋、水果、草和树都按照影片的需要重新上色,这对于刻画人物心理、突出影片的主题产生了强烈的艺术效果。导演在谈到对彩色的理解时说:"对彩色影片必须有所作为,要去掉通常的现实性,代之以瞬间的现实性。"②所以,在电影史上,这部影片因而也被称为第一部真正美学意义上的彩色影片。这部电影可以给我们一种启示:电影中的色彩并不只是对现实生活的简单复制,而是一种自觉的审美元素,电影艺术可以通过对色彩的选择、处理来创造独特的审美价值和审美效果。在电影拍摄中,色彩处理可以通过多种方式来进行,有的是在镜头前加滤色镜,通过对不同光线的阻挡来产生特定的色彩效果。有的是在现场美工设计上通过不同色彩的位置、搭配、关系来产生特定的色彩效果。有的则是利用天气和时间的变化带来的光与色的变化来制造色彩效果。

(2)色彩功能

色彩在电影中具有两种主要功能。

① [美]赫伯特·泽特尔著,赵淼淼译:《图像 声音 运动:实用媒体美学》,北京:北京广播学院出版社,2003年,第47页。

② 转引自[美]路易斯·贾内梯著,焦雄屏译:《认识电影》,北京:中国电影出版社,1997年,第14页。

其一，表现功能。

色彩的表现功能可以使我们以特定的方式感受事物，色彩比黑白事物带给我们更多的事实信息，它能够表述一个物体或事件的基本品质，有助于营造情绪。色彩不仅使事物更真实，同时也告知我们事物的特定信息。色彩帮助我们辨别、区分物体并帮助观众阅读各种文化符号：红色的旗帜、穿黄裙子的女孩、蓝天都在创造观众对物质和人的感受。影片中的色彩配置往往像绘制地图的人使用色彩符号，使我们能够快速而准确地分辨不同的地区的方法一样；交通灯的红－绿－黄符号让我们迅速作出正确的通行判断；而在电影中，色彩也帮助我们作出各种迅速的判断。

《集结号》摄影用偏灰的色调来呈现战争的残酷，但画面中用了红色围巾来点缀变化和温暖

在各种文化中，色彩往往也代表特定的事物、信仰及行为。例如象征生命、死亡、憎恨、忠诚、背叛、革命，等等，这种象征联想是约定俗成的，服从于人们的习惯、价值观、传统和宗教。当然，在不同的文化中，色彩的符号意义也可能有差异。在某些文化中，白色意味着纯洁、欢乐和荣耀，黑色代表悲哀，而另一些则使用白色甚至粉红来表达哀伤。紫色和金色暗示着优雅。色彩象征也会由于经历情境的不同而各异。电影中的色彩造型始终在传达不同的信息。例如，影片《黄土地》中，常常在大面积的黄色土地上点缀一小块红色，来表现在恶劣的自然环境中人的生命力的顽强。波兰著名导演基耶斯诺夫斯基的优秀影片《蓝白红三部曲之红》，画面经常通过汽车、电话、灯光、广告画、地毯和舞台幕布等物体的鲜明的红色来提供一种温暖、热烈的视觉气氛，从而传达影片"博爱"的主题。

色彩能够给事件注入兴奋和戏剧性。在电影画面中，我们经常见到，行进的军乐队身着色彩丰富的制服，还有舞者亮丽的服装，警车上红蓝交替闪亮的警灯，

舞台上彩色的聚光灯，日出或日落不断变幻的色彩，为表述一个强烈瞬间在整个屏幕上投射红色的闪光……暖色的场景能够传达一种热烈的爱慕及同情的感受。冷色场景则可能指示极度的悲伤、哀痛或幻灭。色彩令我们兴奋和戏剧性地强化事件的例子在电影中应该说比比皆是。

其二，构图功能。

色彩对屏幕图像的构成具有重要作用，它帮助定义特定的屏幕区域，强调某些区域的同时弱化另一些区域。我们会选择某一色彩作为屏幕上的焦点，然后根据平衡构图来分散其他的色彩。

画面目标是和谐的色彩组合，即一系列相匹配的色彩排列。色彩构图的传统技巧认为，在色彩圆中，相邻或相对或处于三角形顶点的色彩最和谐。然而这种技巧在电视和电影中不是很有用。摄影机和物体不断的运动以及摄影机的选择性视点使这种构图规则难以实现。处理移动画面中色彩平衡与构图的更有效的方法是将各种色彩解译成色彩能量，进而在电视或电影画面区域内分散能量，使其达到一个整体的平衡模式。为实现这种模式，我们通常保持背景色彩低能量（低度饱和色彩）及前景色彩高能量（高度饱和色彩）。如家居布置可能就是这种色彩的分布。很多人将墙涂成低能量的色彩（乳白、米色、浅蓝、粉，等等），使之成为统一其他高能量色彩的饰物如植物、地毯、枕头和绘画的元素。类似地，可以将服装的普遍色彩搭配得保守些，但可通过色彩丰富的、高能量的服饰，如围巾、帽子、皮带等使场景具有生气。通过平衡色彩能量而非色调，可能会发现令人兴奋的新的色彩组合，它们挑战传统，但与屏幕事件的展开并不相悖。例如，如果为画面中一个舞蹈演员设计色彩策略，可以给予背景低能量色彩（如白色或者黑色），给予舞者高能量色彩（如红色）。舞者的高能量色彩及其移动总会被有效地置于低能量的背景之上。而且，低能量的背景会为你提供色彩的连续性，这在多种后期制作的编辑中尤其重要。低能量的背景比高能量的背景更加容易联结。

（3）色彩配置

影片中色彩配置主要取决于画面中不同色彩的比例、位置、面积之间的搭配关系，这种搭配可以造成画面不同的浓与淡、明与暗、暖与冷、丰富与单纯等视觉感受，从而起到造型作用。我们的视觉常常将具有强烈色彩的物体视作前景，色彩在构图上可以创造一种空间的感觉。布莱松还曾经运用冷色调的黑色、褐色和淡蓝色块的交叠，制造出几个不同的层面。我们对电影画面大部分有距离的空间感都来自黑色垂直物和不同浓淡的绿色阴影。这些颜色让画面产生不同的层次。

电影画面与静止的美术画面是不同的，它具有在时间中运动和变化的特性，

因而电影画面中的色彩还可以借助于色彩与人的情绪之间的内在联系，通过色彩的组合和变化来制造艺术效果。如可以用色彩的组合来造成一种特殊的心理效果（香港导演王家卫在《重庆森林》等影片中用红色、蓝色的交替变化来表现现代都市的灯红酒绿）；可以用色彩的对比来创造不同的时空和意义（苏联影片《这里的黎明静悄悄》用彩色和黑白来分别叙述现在时空和回忆时空，将战争的残酷与和平的美好进行对比）；也可以用色彩的改变来制造不同的情绪氛围（《一个和八个》前半部以黑色为主，表现压抑和苦闷的情绪，后半部以红色为主体，表明血与火的较量，使人性得到升华）。

（4）色调

电影作品的色彩的造型作用，不仅体现在具体的场面的镜头之中，而且也体现在总体的基调设计之中。一般来说，冷色调（蓝、绿、黑、紫、灰等）代表安谧、孤独、庄严、悲伤、忧郁等情感，而暖色调（红、黄、橙等）则与暴力、热情、温暖、激动等情绪相关。电影作品每一个局部的色彩处理都是由色调的总体设计所支配的。如《红高粱》（1987）在色调的设计上主要以红色为基调，"我奶奶"那张充满生命红润的脸，占满银幕的红盖头、红轿子，铺天盖地的红高粱地，鲜红似血的红高粱酒，血淋淋的人体，一直到结尾日全食后天地彤红的世界……红色的基调在这里表达了一种生命力的热情、热烈亢奋的节奏和阳刚壮丽的风格。许多优秀电影作品都善于通过对色调的设计来加强作品的美学感染力，如《教父》那种与黑社会生活相关的深黑色的基调，《开国大典》中国共双方金黄色与暗蓝色的色调对比，在影片中都起到了重要的表意作用。

《红高粱》（张艺谋导演，1987）中"红"与"黄"构成的色调

（5）黑白与彩色

虽然高度饱和的鲜亮的色彩非常适合于强化外部的高能量场景，如球赛、歌

舞、演唱会、赛车场面，但这类色彩也会忽略画面细节，带来情绪上的浮躁。如妈妈和她的婴儿，受伤的战士在战场上无助等待，或两位情人的浪漫表白，如果使用高度饱和的基本色彩可能会强烈地分散而不是帮助强化情感的过程。饱和的色彩经常会使这类情感事件或情绪变化过于外部化，从而诱导观众仅仅外在地去观看而不是体验人物的心理。因而，在大量情感表现和心理刻画的画面中，导演都会压低画面的色彩饱和度，增加明暗对比，引导观众去理解人物的内心世界。

如果一部影片主要着重于内部刻画，多是强调深度而强烈的人类情感的场景，色彩可能会妨碍我们进行感情移入的交流，从而分享角色的感情。有的电影甚至会故意放弃色彩使用黑白方式处理。如史蒂文·斯皮尔伯格（Steven Spielberg）的《辛德勒的名单》，几乎完全采用黑白色来记录纳粹集中营的苦难，只有一处给一个在屠杀中奔走的小女孩染上了象征生命的红色，用一点点鲜艳而微弱的生命、爱的彩色来与恐怖、无人性的环境进行对比，黑白的残暴与红色的生命形成强烈的冲击。

在另一些电影中，为了特殊需要，也使用黑白和彩色的交叉方式来表达特殊的情感。如苏联电影《这里的黎明静悄悄》用黑白色来表达战争记忆的残酷，用彩色来表述现代生活的幸福；张艺谋导演的《我的父亲母亲》（1999）则用黑白色来表述现代生活的平淡，用彩色来记录父亲母亲爱情的灿烂。黑白色彩在这些作品中都是一种自觉的风格元素。

第五节 小　结

无论是使用镜头来拍摄画面，还是利用点面线、长宽高以及光线和色彩来进行画面造型，我们判断画面的品质，除了一些与电影相关的技术品质（如画质）以外，最基本的判断主要来自四个方面：

第一，画面是否符合基本审美规则（如平衡、对称、和谐、完整等）？画面风格是否有机统一（而不是割裂、片段）？

第二，画面对故事（人物、环境、事件）的传达是否准确？是否生动而富有感染力？

第三，画面形式是否可能提供了比故事内容更丰富的联想、意义，成为所谓"有意味的形式"？

第四，电影的画面风格和技巧是否具有独创性和独特性？这种独创和独特是否增强了其艺术感染力？

几条判断标准本身还具有重要程度不同的阶梯性：符合审美规则，是基本要求；与故事内容匹配，是核心目的；形式具有意味，是品质提升；独特性，则是创新诉求。某种自觉的独特性，甚至反过来会影响审美规则、改变审美规则，甚至创造审美规则，将不规则变成一种审美规则。例如，陈凯歌导演、张艺谋摄影的《黄土地》，经常使用反审美常规的构图，将人物挤压在画面的某个角落或者天际线，突出皇天后土，反衬人的渺小。这种意义表达，恰恰是通过反常规的构图才得以实现的。这样的例子，在电影发展的历史上屡见不鲜。镜头和画面，反映了导演对电影的理解和表达，当然也在很大程度上影响着观众如何看电影，用什么样的态度和情绪看电影，以及从电影中看到什么。越是优秀的电影，镜头和画面中所传达出来的审美信息，越是会超越故事本身。从某种意义上说，只会理解故事而不能理解画面信息，还不是真正有专业素养的电影观众，有时候失去的甚至比得到的还要多。

讨论与练习

1. 应该如何比较和判断一部电影的画面质量？
2. 纪实风格的电影与动作类电影在镜头使用上一般会有什么区别？
3. 常规构图与非常规构图的差异是什么？
4. 在你的观影经验中，是否有对画面的光线使用和色彩使用的记忆？如果有，谈谈这些光和色的使用对你的观影带来了什么影响？
5. 使用摄像机，用静止固定镜头和运动镜头，对同一场景各拍摄一段视频，试验不同的镜头和画面设计。

重点影片推荐

《红色沙漠》（Deserto Rosso，米开朗基罗·安东尼奥尼导演，1964）

《毕业生》（The Graduato，迈克·尼科尔斯导演，1967）

《教父》（The Godfather，弗朗西斯·福特·科波拉导演，1972）

《黄土地》（陈凯歌导演，1984）

《东邪西毒》（王家卫导演，1994）

《刺客聂隐娘》（侯孝贤导演，2015）

《绅士们》（The Gentlemen，盖·里奇导演，2020）

第六章
电影声音

电影的声音再现和还原了有声世界，经过美学处理的非原生态的声音形态又表现和外化了创作者对世界的艺术感知。电影声音，既是对现实声音的模仿和复制，同时又是超越现实存在的审美创造和审美想象，正如日本著名导演黑泽明所说："电影的声音不是简单地增加影像的效果，而是其两倍乃至三倍的乘积。"

电影声音从观念到技术都得到了迅速发展，声音已经成为现代电影艺术手段的重要组成部分，它与视觉画面一起构筑银屏空间，推动叙事，完成艺术形象和表达审美情感。

声音与画面的所有关联，都不是声音简单地匹配画面。电影的声音因为与画面的配合而形成了既超越单纯的声音，又超越单纯的画面的新的艺术享受。两者之间相互依存、相互制约，也相互推动、相互对话，声音与画面的关系也像一组和弦，和而不同、美美与共，共同创造电影艺术的视听美感。

> **关键词**
>
> 人声　音效　电影音乐　声音透视　声音层次　声画匹配　声音节奏

世界是有声有色的。虽然电影曾经有大约30年的无声时期，以至于许多电影术语，如影片（film）、电影（motion picture）、影院（cinema），甚至后来的电视（television）或者录像（video）等似乎都只与视觉信息有关，而没有重视声音的存在。但事实上，电影从来都不甘于没有声音，即便在没有声音的所谓默片时期，人们也常常用各种方式为画面配上现场演奏的音乐，甚至有现场配音演员补充人物对话。卢米埃尔就曾经在放映电影时使用钢琴伴奏。当然，由于声音录制技术的缺乏，早期这些电影声音都是现场同步出现的，所以，从1895年法国卢米埃尔兄弟发明电影直到1927年《爵士歌王》（The Jazz Singer, 1927）出现以前，电影一直是一个"伟大的哑巴"。虽然有声电影出现的时候，曾经遭到过包括卓别林在内的不少默片时代电影人的抵制，这在2011年奥斯卡最佳影片《艺术家》（The Artist, 2011）的故事中有所反映，但从20世纪30年代以后，声音在电影中的地位就逐渐确立。无声电影时代结束了。从此，电影成为真正意义上的视听艺术（audiovisual art）。而在电影声音出现后的70多年时间中，声音从观念到技术都得到了迅速发展，从同期到后期再到同期，从单声道到立体声到多轨道数字录音，从无方向录音到逻辑环绕，从录音到造音，声音已经成为现代电影艺术手段的重要组成部分，它与视觉画面一起构筑银屏空间，推动叙事，感染观众，完成艺术形象的塑造。

第一节　声音在电影中的功能

声音是现实的一部分。对于电影的声音来说，将现实声音还原到电影中，使得电影的世界具有与现实世界相似的逼真性，这当然是电影声音最初的功能。但电影也是一门艺术，无论是视觉画面还是听觉声音，它都不是也不可能是对现实的简单还原，它必然会对现实世界进行艺术加工。电影中的声音，不仅模仿现实世界的各种声音元素，比如人的对话、动作声以及自然和社会环境的声音等，而且还包括影片现实中并不存在的歌曲和音乐旋律等，即便是那些模仿现实的声音，在电影中也往往会根据不同的需要进行艺术的设计和加工。

通常我们认为，电影中的声音包括人声、音效和音乐三大类型。电影中的三

种声音相互交织,以听觉造型的方式与视觉造型一起构成电影艺术的美学形态,一方面记录、还原现实的声音,创造有声世界的真实感,另一方面用重新创作的非原生态声音表达创作者对世界的艺术感知和体验。再现与表现的双重意义,决定了电影声音的三种基本功能。

一、叙事信息传达

声音是电影叙事的一部分。电影中人物的心理、事件的过程、人物的关系等,许多都需要用台词来进行传达。而通过各种机械声、自然的风雨雷电声、马蹄声,我们也能了解到故事的环境和事件的变化。而音乐,则往往能够对故事情节的展开起到重要的铺垫和提示作用,我们通过一段唢呐,就能够知道故事发生的大致地理背景。

更具体来说,语言传达的是明确的语言意义,各种物体发出与自己的物理属性相关的动作声音,如火车声、雨声、等等,表现人物、人物关系、人物动作、自然和社会环境,这些都是对叙事信息的传达。例如,在一个火车站的镜头中,我们不仅能够看到人头攒动的画面,而且能够听到火车的鸣叫,人们各种不同鞋子在地板上发出的不同声音,还有人们相互招呼的声音,甚至有主人公急促的呼吸声,见面时的对话声,等等,这些共同构成了"逼真"的视听场景,而人物和故事就是在这样的声画逼真性中展开叙述的。

《拯救大兵瑞恩》开场的诺曼底登陆战,被人们称为电影史上最逼真的战斗场面。其中的枪炮声的设计和呈现、击中不同物体的不同声音、枪炮声的空间透视和分布、主人公失聪后的静默带来的节奏变化、人物台词表达的急促紧张,等等,都是其战场"逼真感"重要的组成部分

电影还通过声音提示空间、时间、境况和外部环境。例如，声音表示某特定场所（市中心、车站、郊外、机场），甚至通过宽银幕电影屏幕声源的相对位置，可以指示某环境的空间特点和方位（空荡荡的大厅、狭小的有限空间、由左向右驶过的火车等），以及发生于屏幕外空间的事件（画框外的语言或者声音）。声音也可以给出线索以强化物体或事件的外部状态（如根据脚步的轻重判断动物的大或小，根据步伐的节奏判断人物动作的快或慢）。

二、情绪和思想的表达

电影中的声音，虽然常常通过模仿生活中的声音来创造逼真感，但很多时候电影也会对生活中的声音进行有意识的选择、放大、渲染、改变、重构，还会外加类似音乐这样的完全外在的声音元素，去传达影片的主题意义和情感倾向。如伯格曼的代表作之一，《野草莓》(Smultronstället, 1957)开头著名的那段时钟的嘀嗒声，在万籁俱寂的环境中，突出和放大了声音，象征死神的来临和死亡的压迫，让人经久难忘。至于电影中的音乐，更是常常作为一种艺术引导，在很大程度上决定着、支配着观众的情感走向。因此，电影艺术中的声音，既是对现实世界所存在的声音的模仿和复制，同时又是超越现实存在的审美创造和审美想象。正如日本著名导演黑泽明所说："电影的声音不是简单地增加影像的效果，而是其两倍乃至三倍的乘积。"[①]

《野草莓》（伯格曼导演，1957），没有时钟的嘀嗒声

① 转引自［美］路易斯·贾内梯著，焦雄屏译:《认识电影》，北京：中国电影出版社，1997年，第127页。

第六章 电影声音

电音中的声音美学的发展也是逐渐完成的，早期电影中没有记录的声音，但是电影几乎从来就没有过真正的默片时代，在1927年以前，几乎所有的影片都伴随着某种现场音乐或者录音的音乐。《爵士歌王》出现以后，在初期的有声电影中，声音甚至限制了视觉呈现的自由。当时的设备是同步录音，所以摄影机被固定起来，演员不能远离话筒，所以，剪辑当时就是一种场景转换的方法，电影更加接近于舞台戏剧。后来，摄影和录音分离，多数导演为了获得艺术的自由，更愿意选择后期配音的方式，于是电影中的声音有了更大的表现空间。如美国导演刘别谦在他的《赌城艳史》（Monte Carlo，1930）音乐片中，有一个著名的"在蓝色地平线以外"的场景，女主角的特写镜头与奔驰的火车、轮子的节奏、汽笛的鸣响以及田野中农民的合唱、女主角的独唱等交织在一起，构成了一种视觉与声音结合的交响乐。后来，一位评论家这样说："这种音乐、自然界的声音、歌曲和剪辑的视听交响曲，是声音剪辑的一个复杂而完美的例子，就像爱森斯坦在《战舰波将金号》中的剪辑是默片时代的一个复杂而完美的例子一样。"[1] 后来，曾经导演过《公民凯恩》的美国导演奥逊·威尔斯是声音领域里一位重要的革新家。他将不同组的声音完美地组合在一起，创造出多层次的声音空间和空间关系，与画面的纵深相互一致，使声音也有了一种纵深感。

现在，一部电影甚至可以同时使用20组不同的声音，创造声音的丰富性。进入21世纪以后，一方面由于技术的进步，声音在主流电影中越来越成为一种具有感官刺激的娱乐元素，另一方面，在《黑暗中的舞者》（Dancer in the Dark，2000）、《芝加哥》（Chicago，2002）等现代音乐片中，声音的艺术表现能力甚至已经超过了画面本身，电影的风格、剪辑、表现在一定程度上是由声音所支配的。所以，当我们看到《芝加哥》中将监狱中女囚们的叙述转化为音乐舞蹈的时候，看到在《黑暗中的舞者》最后死刑执行前人物的清唱的时候，我们都会意识到音乐对于这些电影具有何等重要的意义。

《黑暗中的舞者》（拉斯·冯·提尔导演，2000）

[1] 转引自［美］路易斯·贾内梯著，焦雄屏译：《认识电影》，北京：中国电影出版社，1997年，第130页。

第二节　声音的艺术特性

声音中有五个基本元素对人的感觉会产生明显的影响：音调、音质、音长、音量、音量变化（渐强/渐弱）。[①] 音调指由公认音阶衡量的声音的相对高低。声音的音调通过其频率来感知和测量。音质形容音色，如某音符是由小提琴还是由单簧管演奏出来的。音质取决于与基础音一同振动的泛音数量。音长指一个声音能被听到的时间。音量是我们所感知到的声音的明显强度，你可以使某些声音重或轻，音量的变化是声音的动态。渐强和渐弱是声音动态和持续时间的一部分，渐强指某声音逐渐到达一定响度水平的过程，渐弱指一个声音变至无法听到的过程。某声音在其最大响度持续的时期称为维持水平。

世界以一种空间形式呈现在我们面前，电影也是。这种空间形式不仅由画面构成，也是由声音构成的：我们通过声音能够感知画面的空间关系，谁离我们更近，谁离我们更远，影片里的人物站在什么地方，汽车正在从哪个方向开过来……这些，不仅仅是我们"看"到的，同时也是我们"听"到的。声音处理中有三个基本的美学特性：前景与背景，声音空间透视，声音的时间连续性。

一、声音的前后景关系

普通电影虽然是二维的画面，但声音在电影中是具有纵深立体感的。声音的前—后景关系中的核心问题是如何在声音中分清主次，如何让观众既不失去声音真实性的感受，又能被创作者想要表达的声音所吸引。前后景关系就是对声音重要性的一种选择。正如我们的视觉环境呈现为动态的前景和相对稳定的背景一样，前景—背景原则同样适用于声音。

在声音设计中，前景与背景意味着你选择那些"重要的"或者说你希望观众听到的声音作为前景，同时将其他声音撤至背景。例如，在一场枪战场面中，你需要在枪炮声和其他警报声等环境声中强调人物的交谈，你就需要将对话设计为前景声音，而环境声则为背景。当你呈现一对恋人在忙碌的市中心穿行的时候，也可应用同样的前景—背景原则。在长镜头中，恋人和其他行人穿行在街上汽车之间，视觉画面中的前景—背景关系难以分辨。快速驶过的汽车和急匆匆走过的行人与这对快乐的恋人混杂在一起。因此，声音的前景和后景的区别也很含

[①] 参见[美]大卫·波德维尔、克莉斯汀·汤普森著，曾伟祯译：《电影艺术——形式与风格》，北京：北京大学出版社，2003年，第308页。

混。但一旦你呈现这对恋人的特写,并在画面上呈现他们在交谈的时候,你就建立了清晰的前景—背景关系。现在这对恋人由景深之外虚晃的街道中突显出来而成为前景,观众期待声音也跟着改变以适合这一关系。无论交通声和恋人声音之间的实际音量关系如何,他们的低语现在必须成为前景声,街道声则变为背景。声音的前景—背景原则与空间透视规律完全一样。在两种情况下,我们都"聚焦"于某一具体的视觉或听觉平面,同时将其他画面或声音元素处理成背景。当然,电影中的这种前景—背景控制只有在采集声音时将它们录制在不同声道上从而分离各个声音的"平面",或者利用指向性很强的录音设备将声音分离开以后才有可能实现。这也是为什么同期声录音很难对声音的不同平面进行分解和重新安排的原因。

二、声音的空间透视

对声音的感知如同对画面的感知一样,具有层次和纵深。比如,长镜头与似乎由远处来的声音相匹配,近处的声音比远处的声音更具在场性,特写画面应该与"近处"声音匹配,所以,特写应该比长镜头的声音听起来更近。一辆车从近处向远处驶去,声音应该有一种由大变小的透视变化。声音透视也取决于前景—背景关系。当我们看到长镜头中快乐的恋人站在忙碌的街角,我们应该听到他们的声音由同样远的距离传来。但在特写中,我们则希望他们的声音由更近的距离传来。"特写"声音必须比长镜头中的声音具有强得多的在场性。一些粗糙的电影和电视制作,常常在后期配音过程中略去声音透视的麻烦,在多数情况下,使用一个固定在某处的麦克风,因而在景别改变时声源(嘴)到麦克风的距离没有变化。在一些运动的场景中,音效也不根据距离的远近而调整。在这类情况下,声音常常会导致画面感觉的虚假。

声音透视的缺失对整体真实效果常常具有决定性的影响。通常在一个场景中,声音多种多样,强弱远近各不相同,必须将这种差异性、多样性呈现出来,才有空间的真实性。试想一下,在一个熙熙攘攘的大街上,如果只能听到两位人物骑在自行车上的对话声,没有远处钟楼的钟声、近处汽车的引擎声、街边小店的音乐声、自行车轮子在地上的摩擦声,这种空间感觉肯定是不真实的。除非有时创作者故意要制造这种不真实感来渲染气氛,否则声音的缺乏空间透视,就会让画面变得虚假和空洞。《拯救大兵瑞恩》那场登陆诺曼底戏,评论家和观众认为是电影有史以来对战争场面最真实的表现。而这种真实性很大程度上与声音的空间透视的设计有关。不同的枪炮发出的不同的射击声、爆炸声,击打在人身、钢铁、

水面、地面的不同声音，来自不同主观镜头的声音的强弱，画面中远近高低的枪炮声的密度和强度的安排，都进行了精心的组织，最终才创造出一种逼真的战场景象。

三、声音的连续性

电影中的声音是在镜头中延续和展开的，所以也应在一系列相关镜头中保持其应得的音量和质量。如同镜头间的视觉矢量连续，声音矢量也应具有同样的连续性。例如，你在谈话的两个人之间进行特写的交叉切换，如果景别没有明显变化，那么他们的声音在切换序列中不应在音量及在场性上有透视变化。最容易获得连续性的方法是尽可能地保持背景声的均匀和连续。只要你维持环境（背景）声的水平均匀，无论前景声音随镜头在音量、质量和在场性方面是否有所改变，观众都会将其感知为连续的。同样的美学原则也适用于画面美学。尽管某拥挤的布景中有很多明亮色彩的前景物体，但只要保持背景照明均匀及以低饱和度的统一色彩绘制，在不同的镜头中你也可以获得一定程度的视觉连续性。因此，视觉的连续性与声音的连续性都是获得真实感、流畅感的保证。换句话说，无论是音效、对白，还是音乐，在同样的场景中，都不能无缘无故地突然增大或者减弱，甚至在不同的场景中，也要考虑声音在整个影片中的统一性。当然，有时导演会故意改变声音的矢量来增加影片声音的主观性，例如同样在《拯救大兵瑞恩》开场的诺曼底登陆的段落中，在一声爆炸之后，画面中所有的战场声音都突然减弱，这是故意模仿约翰·米勒上尉爆炸之后短暂失聪的主观听觉。这一时间延续线上的改变，一方面让声音有了变化的节奏，另一方面也创造了"此时无声胜有声"的残酷效果，同时还表现了人物在战场上的真实体验，可以说是利用了声音连续性的改变，达到了一箭三雕的艺术效果。

第三节 人 声

电影艺术叙事形象的主体一般都是人或者是拟人化的动物，而对于人来说，人的语言声音是人们表达自我、相互交流、传达信息的最基本的方式，因而在电影艺术中对白声是声音最积极、活跃，信息量最丰富的部分，而且人声对信息的传达远远不限于文字内容。如果说对白声的文字内容是与电影剧作相联系的话，那么对话的音调、音色、音高、力度，特别是节奏等问题则与这里谈及的电影声音的美学特性相关。

人声主要由对话、独白、旁白组成。电影艺术中的对话声音是指两人或者两人以上相互交流的声音。独白是指画面中人物单独说话的声音。旁白是指由画面时空以外的人所发出的声音。一般来说，旁白的使用可以加强影片叙事的客观性，而独白的使用可以强化叙事的个人性。

在电影艺术中，人声作为一种造型手段，与视觉造型相结合，共同参与着电影审美价值的创造。正如有的电影导演所认识到的那样，电影台词中最重要的是声音。在小说中写不出人的声音，而在电影中，人声几乎比表达的文字含义还更为重要。①

一、人声与人物性格塑造

每个人的年龄、性别、气质和性格都不同，他的声音的音色、音质、力度，甚至语速等也都具有自己的个性特点，因而电影作品在塑造人物形象时，应该将人声的这些因素充分考虑进去。现在电影作品越来越重视同期录音，目的就是增强声音的真实感，更加具有现场的逼真性，与人物的状态处境等更加协调。有的电影作品，在后期配音上或者不是由原演员亲自配音的，或者是配音者与电影作品中人物的声音气质不相吻合，往往使人物的听觉形象与视觉形象之间出现了分裂，破坏了人物形象的整体感。这从反面说明，人声是电影艺术塑造人物形象的一个不可忽视的方面。在第64届奥斯卡最佳影片《沉默的羔羊》(The Silence of the Lambs，乔纳森·戴米导演，1991)中，FBI年轻的女探员克拉丽斯·史达琳到监狱审问杀人魔鬼杰克·克劳福德，在对白声音的处理上，具有很强的塑造能力。监狱空洞的回声，增加了现场的恐惧感和阴森感，在这样的声音环境中，一个声音略带颤抖，一个声音厚重低哑，将两个人物的内心世界和强弱关系呈现得非常鲜明。对白声音的音质和对话的声音环境产生了强烈的艺术效果。

二、人声与电影风格

不同的电影作品类型、样式、形态往往具有不同的艺术风格。而这种风格的形成不仅与画面、蒙太奇等因素相联系，而且与人声相联系。实际上，在动作片、言情片和纪实性作品中，各自对声音的处理方式是完全不同的。一般来说，在娱乐性作品中，人声修饰性会更明显，声音比较清楚、干净，表述更加简化和规范，音色也比较动听，而在纪实性电影作品中，人声则比较朴实自然，音色相对粗糙。

① 参见周传基：《电影·电视·广播中的声音》，北京：中国电影出版社，1991年，第140页。

特别是电影作品的旁白在艺术风格的创造中具有举足轻重的作用。如表现解放战争三大战役的历史影片《大决战》,使用了庄严、雄浑、凝重的画外旁白,这种旁白声音为影片造就了一种宏大的气势和将纪实政论融为一体的叙事风格。而在冯小刚的《手机》(2003)中,那个诙谐、调侃的旁白声音则为影片营造了一种幽默的喜剧风格,成为电影整体艺术魅力的一个组成部分。我们从《让子弹飞》的人物夸张、松弛同时又带有攻击、调侃的声音中,能感受到电影黑色幽默的风格;在《沉默的羔羊》中,博士罪犯的低沉、压抑、挑衅性的声音则大大增强了电影的恐怖感。

《让子弹飞》(姜文导演,2010)

第四节 音 效

音效(声音效果)一般指电影作品中人与物体运动所产生的声音以及所有的背景和环境声音。作为背景或环境出现的人声和音乐有时也可以被看作音效。

音效可以划分为许多种类,主要有自然音效(如水声、动物声音、脚步声等)、机械音效(如汽车声、火车声等)、枪炮音效、社会环境音效(如人群声、收音机声音等)、特殊音效(如电子合成音效等)。音效效果的音高、音量和速度都能够强烈地影响到我们的感觉和判断。例如,高亢的声音带来紧张感,轻柔的声音带来温和感,低沉的声音带来压抑感,响亮的声音带来亢奋感,单一的声音带来软弱感,快节奏的声音带来恐惧感,缓慢的声音带来期待感,等等。

音效再现了现实生活中的声音状态,使视觉形象获得现场感,但音效往往能

超越其再现功能，具有积极的艺术表现力。

一、音效还原逼真感

自然界万事万物都以各种不同的方式发出声音，而人也不仅通过视觉而且通过听觉来接触和了解世界。因而，音效既是对现实存在方式的还原，又是对人的感知愿望的满足。音效使电影银屏上的世界有声有色，也使观众耳聪目明。在电影中一旦没有了声音，无论画面拍得多好，仍然不再有真实感，因而也失去了感染力。一个马群跑过，马蹄声就是真实性的前提；处在候机大厅，机场广播、拉杆箱拖地的声音、背景的嘈杂人声都是真实性的必然组成部分。

二、音效推动叙事

音效并不仅仅是对现实的一种机械记录，它常常被作为叙事的重要推动元素。音效可以创造空间环境，音效也可以提示时间进程，音效还可以制造情绪气氛。例如，手机的铃声，如同过去时代的鸡鸣一样，会作为时间的提示；突然的雷声，会成为故事转折的一种提示；警笛的叫声，会引导出紧张感；教堂的钟声，会带来一种神秘感；山谷中的蝉鸣，会创造一种曲径通幽的意境，等等。其实，如果我们回想一下，电影中的许多氛围和情绪，我们可能最先都不是通过画面感受到的，而是通过音效感受到的。虽然我们还没有看见人的影子，但是夜深人静中突然传出的节奏缓慢并且在空洞的街道上回响的脚步声，就足以创造出一种让人毛骨悚然的恐怖氛围。

三、音效刻画人物

音效在电影作品中具有积极的造型能力，是塑造人物，特别是刻画人物心理的一种重要手段。在电影作品中，各种音效在模仿和反映现实时可能会被放大、缩小，有的可能被突出，有的可能被弱化，甚至会加上一些"假定性"的重构。如何处理电影作品中的声音，一方面是受到生活真实性的制约，另一方面与创作者的意图和艺术处理强度有密切联系。在电影作品中，音效经常被用来强化或烘托人物的心理，如用时钟放大的声音效果来表达人物的焦灼心理，用火车轮的放大的轰鸣声来表达人物内心的激烈冲突。此外，像惊涛拍岸、风雨交加、雷鸣海啸以及小桥流水、蝉声鸟语等，在电影作品中都经常被用来表达人物特殊的心理活动和心理状态。

四、音效营造情景

音效不仅是对生活中声音的还原,而且是对创作者思想情感的传达。在电影作品中,音效的运用往往可以产生出含蓄隽永、意味深长的艺术效果。在伯格曼的代表作《野草莓》中,主人公老教授做了一个噩梦,在这个超现实主义的梦境中,一切都无声,但是只有老教授心跳的声音夸张地不停地响着,那就是一种隐喻式的象征,一种死亡对生命的警告。中国电影《大红灯笼高高挂》捶脚的声音也具有特殊的作用。当年轻貌美、桀骜不驯的四太太假装怀孕的事情败露后,老爷封闭了她院里的灯笼,以示四太太将永远失宠。此后颂莲便日复一日地听着老爷在其他太太那儿捶脚的声音此起彼伏,内心被孤独和失败所折磨。在这里,被夸张后如雷贯耳的捶脚声就已经不仅仅是这个封建大家庭古老仪式的自然声音了,它实际上是封建统治持续和男性权威的象征。在许多优秀的电影作品中,音效对观众情感和思想的冲击是经久难忘、耐人寻味的,像《罗马11点钟》(1952)中的打字声,《群鸟》(1963)中的鸟叫声,等等。

《大红灯笼高高挂》(张艺谋导演,1991)

五、音效创造时代感和地域性

人们通过视觉和听觉感知世界,但听觉并不只是对视觉形象的说明或者仅仅是视觉形象的附属,音效往往能够补充视觉形象的不足,表达视觉形象无法表达的生活内涵。在电影作品中,音效的这种创造性功能得到了充分的发挥。如在李少红导演的电影《四十不惑》(1992)的开始,是一段中央人民广播电台的《新闻和报纸摘要》的播音,这段音效一方面提供了一种有声环境,另一方面广播内

容也提供了一种时代氛围，使影片产生了新的空间意义。至于电影中出现的水车声、马车声、叫卖声，等等，也都具有时代感和地域感。

一般来说，在电视上，由于相对而言的低清晰度和低控制力，画面虽然需要以声音作为重要的信息来源，但为尊重电视画面与声音的匹配，音效的处理相对来讲会更加配合画面，强度和独立性会更低一些。相反，电影的音效比普通电视的音效要求具有更高的保真度、更好的透视感、更多的层次。在影院里面你能感受到《变形金刚》（Transformers，2007）撞击时所有不同材质、碎片千差万别的声音，而震耳欲聋的爆炸声也会给你造成强烈的震撼感。这也是电影院的声音体验与电视给观众的声音体验完全不同的原因。

第五节　电影音乐

电影艺术中的音乐包括器乐和声乐两部分。电影音乐是一种与电影视觉影像相联系的特殊的音乐形式。音乐是创造特定情绪或形容内心情形的最高效的美学元素之一。音乐和非文字声音常被用于给场景提供附加能量。声音最重要的功能之一，是提供或补充节奏或视觉领域的一种连续结构。在电影音乐美学上，历来有两种观念：一种认为电影音乐是画面的配合，应该强调它的配合作用，最好的音乐是让人意识不到的音乐；而另外一种观念则认为电影音乐具有独立性和完整性，音乐甚至可以支配形象和形象的意义。实际上，不同的电影类型和风格，电影音乐的功能、重要性和独立性是有一定差异的。但无论如何，从总体上讲，电影音乐需要融入电影故事进程和画面表达中，它既是对电影画面的配合，又是对电影画面的补充，音乐与画面之间有一种对立统一的辩证美学联系。

电影音乐，如同一般音乐一样，其基本结构也包括旋律、和声、同音和多音。旋律是一系列相继安排的音乐声音，一个旋律形成一个纵向的连续。和声是同时奏出的声音的横向组合，三个或更多声音的和声组合称为和弦，和声形成纵横交错的结构。同音指一种音乐结构，其中单个、主导的旋律由相对应的和弦支持。在同音结构中，旋律行（纵向时间）可以独立使用，但和弦（横向空间）需要与旋律一同呈现。多音是"很多声音"，指两个或两个以上的旋律行一起演奏，形成一个和谐整体。当单独奏出时，每一个声音形成自主的实体；一起奏出时，形成一个纵向的和声结构。多数多音音乐以对位法写成，也就是说各个声音的元素（矢量方向、音调、音品、动态、节奏）彼此对应并产生结构性的

张力。

　　声音结构与编剧结构密切相关。旋律通过音乐的发展与电影中的情节紧密相关，有主要旋律和次要旋律以及各种变奏，反映着电影的整体风格和氛围。和弦则如同蒙太奇一样，让音乐创造出具有张力的复杂情绪。同音结构代表一个主导角色可以反复使用，在影片中起到强化和渲染的作用。而多音结构则往往代表影片中的多重情节或多重视点，有时可以创造出一种人物和情感的冲撞、交织。《泰坦尼克号》《狮子王》《勇敢的心》等电影，可以说都体现了电影音乐整体上独立的艺术水准和对电影品质的明显提升。

　　电影音乐在形态上可以分为有声源音乐和无声源音乐。有声源音乐也称画内音乐、客观音乐，即音乐来自画面内的声源，如画面中的人在唱歌或者演奏钢琴等。这种音乐具有现场感和逼真感，比较容易引起观众共鸣，音乐可以更自然地融入画面之中。如在电影《红高粱》中那首"妹妹你大胆地往前走"的歌曲，就采用了有声源的形式，姜文那种粗犷、豪放和不加修饰的声音产生了强烈的表现力。无声源音乐也称画外音乐、主观音乐，即音乐来自画面叙述场景以外，是一种外加的音乐形式。这种音乐主要用来烘托、补充或者丰富画面的造型效果，加强电影艺术的综合视听魅力。电影中的无声源音乐的运用已经越来越广泛，观众对这种外部来源的艺术表达已经习惯接受。事实上，在许多流行电影中，无声源音乐的情绪渲染和引导功能已经越来越强化，以至于电影的重大转折点、高潮点，如果没有音乐的推动，几乎是不可想象的。

　　当然，在电影作品中，有声源和无声源音乐根据需要是可以相互转换的。如在电影《秦颂》（1996）中，高渐离与劳工们在修建阿房宫时，先是由影片中人物同期声唱歌，悲壮愤怒，最后转化为无声源的后期录制的男声合唱，慷慨激昂、感天动地。陈凯歌的《霸王别姬》（1993）也常常用有声源到无声源的转换，来表现霸王别姬这段京剧唱段对时间和人物的连接性。

　　电影艺术中，音乐运用越来越广泛，其主要作用体现为四个方面。

一、音乐与情绪

　　音乐是一种最细腻、直接和丰富地表达感情的艺术形式，所以，抒情也是音乐在电影艺术中最突出的功能。在许多电影作品中，往往在人物感情世界发生剧烈变化或者剧中情节可能会给观众带来强烈的情感冲击时使用音乐来渲染、强化感情力量。电影《魂断蓝桥》（Waterloo Bridge, 1940）中那首《友谊天长地久》的歌曲和舞曲将剧中有情人的生离死别表现得令人柔肠寸断，《城南旧事》（1983）

中多次被使用的主题音乐《骊歌》将对童年人生的追忆抒发得如泣如诉,《保镖》（The Bodyguard, 1992）中由著名歌唱演员惠特妮·休斯顿演唱的《我将永远爱你》使影片中两人的至诚相爱被辉映得光彩照人。音乐在某种意义上说是电影作品抒发感情的一种重要手段。

二、音乐参与叙事

音乐可以用来表现时间和人物的变化，从而推动叙事的发展。如在电影《冰山上的来客》（1963）中，音乐作品《花儿为什么这样红》就直接参与了叙事的发展。一方面这首音乐成为推动阿米尔和古兰丹姆爱情发展的直接因素，同时它也成了识别假古兰丹姆的一个线索。此外，像电影《甜蜜蜜》（1996）中，男女主人公的悲欢离合都是与邓丽君的歌曲联系在一起的，《甜蜜蜜》的歌曲在叙事中多次作为两人内心交流的直接手段。在一些影片中，音乐的叙事功能体现为对一种环境状态的暗示，如在安东尼奥尼的《奇遇》（L'avventura, 1960）、《红色沙漠》（Deserto Rosso, 1964）、《蚀》（L'Eclisse, 1962）等影片中，似乎没有旋律感的噪声一般的音乐制造了一种神经质的妄想空间，为叙事发展提供了心理环境。

《保镖》（米克·杰克逊导演，1992）

《甜蜜蜜》（陈可辛导演，1996）中，在男女主人公的多次相遇中，邓丽君的歌曲《甜蜜蜜》都参与和推动了人物关系的变化

三、音乐呈现环境

音乐在电影作品中还可以起到展示地方色彩、时代氛围的作用。一首特定的乐曲或歌曲可以比布景、道具、服装，甚至台词更生动、简明地展现银屏故事所处的时间和空间环境。在《菊豆》（1990）等影片中，由民乐演奏的具有西北风味的音乐使人们感受到了黄土高原的气息，《红河谷》（1996）中具有西藏民间音乐特色的配乐创造了一种藏族文化的民族氛围，《霸王别姬》（1993）中的"文化大革命"的音乐使人们感受到了那个特殊年代的时代气氛。至于许多长跨度的传记类的作品，更是用各个不同时代的音乐来构成不同时代的典型特征，从而唤起人们的年代记忆。

四、音乐带动节奏

音乐是节奏的艺术。电影艺术的节奏不仅是视觉节奏，同时也是听觉节奏，尽管在多数情况下，电影作品的听觉节奏要服务于或服从于视觉节奏，但有时视觉节奏也会与听觉节奏相配合进行剪辑。香港导演吴宇森谈到他自己的电影剪辑时，经常说到，他通常按照音乐节拍来决定电影画面的剪辑节奏，例如他在影片《变脸》中，分别按照爵士音乐、歌剧等不同的格式来组合枪战场面、追逐场面等，画面和声音共同构成一种视听节奏。而在获得奥斯卡最佳影片奖的《雨人》中，兄弟俩最后和解，在总统套房内尽情起舞时，用音乐创造了一种抒缓而深情的节奏。在许多电影作品中，音乐节奏本身就产生了一种美，一种情绪上的感染力。

而音乐片则是电影中一个特殊的历史悠久的片种。它的主要表现元素是用"歌"和"舞"来叙述故事。音乐片也有戏剧性的和音乐性的区分。在戏剧性音乐片中，音乐为戏剧服务；但是另外一些音乐片中，戏剧性是通过音乐来完成的，音乐具有主导作用。著名的音乐片包括《一个美国人在巴黎》（An American in Paris，1951）、《雨中曲》（Singin'in the Rain，1952）、《窈窕淑女》（My Fair Lady，1964）、《音乐之声》（The Sound of Music，1965）、《莫扎特传》（Amadeus，1984）、《黑暗中的舞者》（Dancer in the Dark，2000）、《红磨坊》（Moulin Rouge，2001）、《芝加哥》（Chicago，2002）以及后来的《完美音调》（Pitch Perfect，2012）、《悲惨世界》（Les Misérbles，2019）等。进入21世纪之后，出现了众多以音乐家为题材的电影，如《波西米亚狂想曲》（Bohemian Rhapsody，2018）、《朱迪》（Judy，2019）等，音乐与人物命运的关系更加紧密。世界上出品音乐片最多、影响最大的是美国。印度也生产过大量载歌载舞的音乐片。中国的音乐片《五朵金花》（1959）、《刘三姐》（1961）、《洪湖赤卫队》（1961）、《阿诗玛》（1964）

等也曾经产生过很大影响。不过，进入20世纪80年代以后，尽管出现过《施光南》《刘天华》等影片，但中国的歌舞片、音乐片几乎没有产生杰出的作品。

第六节　声音与画面的辩证关系

在电影中，我们可能会首先注意到画面，然后才会意识到甚至根本忽视与之配合的声音，如背景音乐。但事实上，自有声电影出现以来，我们接受的任何电影，其实都是有声音的画面，我们对画面信息的理解实际上是视听同时产生作用的。如果我们实验一下，关闭掉声音，你所接受的画面信息与有声音的画面信息多数情况下都是有差异的，甚至可能会有很大差异。所以，尽管在电影艺术中似乎画面/视觉形象更容易引起关注，但在现代电影艺术中声音/听觉实际上是完全融合在一起的。正如电影艺术是一种视听融合艺术一样，艺术形象的创造也来自视听的融合。一方面声音离不开画面，另一方面画面也需要声音。理想的状况可能是观众完全将画面和声音视为一体了，他们同时用看和听去体验屏幕世界。

声音与画面的配合，一般来说，有四个基本的声画匹配准则[①]，这些原则在不同类型、不同风格的电影中，重要性的排序会有所区别。

一、声画的历史—地理匹配

历史匹配意味着你将画面与大致在同一历史时期出现的声音相匹配。例如，将巴洛克教堂的画面与约翰·赛巴斯蒂安·巴赫的音乐相匹配，将奥地利萨尔茨堡的18世纪场景与莫扎特的音乐相匹配，将20世纪60年代的场景与甲壳虫乐队的音乐相匹配。如果在一个古典宫廷的画面中出现摇滚音乐，除非是有意反讽，否则观众就会觉得滑稽和不真实。

地理匹配意味着声音需要与场景中的典型地理区域的声音相匹配。比如，《红高粱》中的西部场景与具有西北民歌意味的唢呐音乐相配，日本场景与传统的十三弦古筝音乐相匹配，西部片将美国南部场景与新奥尔良的爵士乐相匹配。有时候，在中国电影中生硬地让外国人说中文对白，或者在引进影片中给人物提供生硬的中文配音，常常都会让人们意识到这种地理不匹配，从而产生内心的排斥。

[①] 参见[美]赫伯特·泽特尔著，赵淼淼译：《图像 声音 运动：实用媒体美学》，北京：北京广播学院出版社，2003年，第322页。

甚至有一些粗糙的电影，在古装戏中，置入许多现代的词汇，也会让人脱离剧情，产生距离感。

当然，将历史时期的画面与声音相匹配并不自动生成有效而流畅的声画组合。比如，准确而精心建构的巴赫的音乐不一定适合光耀、华丽的巴洛克建筑。同时，地理匹配有时候会因为其过于明显的俗套，容易引起观众的警惕甚至反感。例如，所有中国西部电影都使用相似的民歌音乐，苏格兰风笛自从《勇敢的心》以后被许多电影一再重复使用。相反，在《卧虎藏龙》中，中国传统乐器与西方乐器的重新组合，中国传统曲调与现代音乐的重新编排，与影片古典韵味的画面配合，显示出艺术的创新。

二、声画的主题关联

声音与画面的主题匹配，往往意味着画面主题与声音主题的一种习惯性联想。比如当我们看到教堂内部时，我们会期待管风琴音乐；当你呈现坐满观众的橄榄球看台时，进行曲应是与主题相对应的正确选择；当你看到战场的时候，应该是一种枪炮轰鸣的声音主题。尽管我们的电影已经无数次的重复，但是每当情绪激动的时候，我们依然会用雷雨声、海浪声来渲染和烘托。因此，声音与主题的配合，一方面要考虑观众习惯的适应性，同时也要在观众可以接受的前提下进行更新。

三、声画的基调统一

声音应该符合整体氛围，也就是关于事件的情绪和感受。如果展现一个悲伤

《美国往事》(1984)中，电影配乐师埃尼奥·莫里康内选用排箫等管乐器，以其悠远呜咽、如梦如幻的飘忽的声音，与画面那种怀旧和感伤的基调融为一体。该片获得当年金球奖最佳配乐奖，甚至有人认为，该片配乐掩盖了影片本身的出色……

的场面,声音也应是悲伤的。同样地,你可以用欢快的声音来配合快乐场面。在浪漫的音乐环绕月光下温柔拥抱的恋人是另一个基调声画匹配的熟悉的例子。主题匹配和基调匹配的差异在于:在主题匹配中,你通常选择与客观事件相联系的声音;在基调匹配中,则是根据对事件的主观感受来选择声音。

四、声画的结构同步

电影通常根据声音和画面的内部结构来使它们互相平行。影片可以通过画面内主要线条的方向和安排来选择声音的搭配,也可以根据画面的粗犷和轻柔、图形重量、平衡程度、相对影调的反差来决定声音的节奏,还可以根据自己对画面的感受,即它们是否轻快、柔和、生硬、粗俗、简单或复杂来考虑声音是否也推动了观众的这种感受。影片可以分离出一个画面或画面续列中的主导结构元素,并掌握整体结构倾向(简单、复杂、方向性)。影片可以根据光、色彩、空间、时间和运动去分别对画面序列进行分析,然后在主要视觉画面找到与主导美学元素相似的听觉因素的联系。与其他类型的匹配准则一样,结构匹配取决于很多情境变量,如影片的整体效果和风格。尽管这种结构上的匹配,在大多数时候,观众是在无意中感受到的,但是当一个画面运动的最高点与一个声音节奏的最高点天衣无缝地结合在一起,然后又共同回归动作的静止和画面的安静的时候,那种体验肯定是具有美感的。

五、声画的相互补充

人声可以通过处在画外的声音调动观众的想象,扩展银屏空间。如电影《邻居》(1981)的片头是一个教师宿舍的走廊,除了正在走廊上的各种人的声音以外,两旁房间中还不时传出各种人声,于是这个狭小的空间被扩大了,观众通过声音意识到他们所面对的环境、他们将要面对的各种不同的人物,他们自觉地调动自己的生活经验来与电影一起创造意义。

当然,声音与画面的所有匹配,都不是声音简单地去匹配画面,一方面声音本身具有听觉的美感和艺术的独立性,另一方面电影中的声音又恰恰是因为与画面的配合而形成了既超越单纯的声音、又超越单纯的画面的新的艺术享受。两者之间相互依存、相互制约的同时,也相互推动、相互对话。声音与画面的关系像一组和弦,和而不同、美美与共,共同创造出电影艺术的视听美感。

第七节 小 结

　　电影中的声音，无论是人声（对话、独白、旁白）、音效还是音乐，都是电影艺术的组成部分，声音的音调、音质、音长、音量、音量变化（渐强/渐弱）都和画面一起构成了电影艺术的空间感、时间感、真实感、运动感，同时也构成了情绪意味。声音与画面共同构筑了电影的艺术经验和我们的电影体验。如果说电影艺术是视觉与听觉融合的艺术的话，那么也可以说它是画面与声音融合的艺术。声与画共同构成了电影艺术的审美魅力。画面与声音既相互依赖、依存，同时又有一定的独立性、自主性。所以，在电影艺术中，声音并不只是对画面的说明或注释，不只是画面加声音，它是一种新的审美创造。声画组合所形成的效果是视听彼此强化所形成的共同美感。

　　从声音的艺术风格来说，不同的导演会有对声画关系的不同理解。一般来说，倾向于现实主义风格的导演更加重视声画的同步性、同一性，不愿意用声音破坏画面的真实感；作者性、风格化的导演则更倾向于声画分离、非同步，以突出声画之间的张力空间，扩展影片的意义。而对于大多数情节剧的导演来说，他们更强调声音对于画面效果的补充和强化，更重视其戏剧功能。在现代电影中，声音的种类、音乐的规模、录音的精确性、声音的分层感都发展迅速。声音技术与摄影技术、后期技术一起推动了电影的整体艺术和技术的发展。对于电影的声音来说，演员的对白、音乐作曲、演奏、拟音、配音、录音、混音等多种环节，都会影响到声音质量。其中一部分是创作问题，需要导演、演员、音乐人、录音师用艺术想象和审美判断去处理，还有一部分则是工艺问题，设备、工序、精确程度、修音条件，等等，都会对声音效果产生重大影响。如同画面需要摄影师、美术师、灯光师、服装师、化妆师等多工种互相配合一样，电影的声音也是集体创作的结果，其中作曲、录音师在导演的要求下，发挥的作用最为关键。电影的声音是一个复杂的审美工程，许多电影观众往往只是被电影所感染，很少意识到声音参与其中的巨大作用。事实上，声音可以说既直接影响到电影环境、人物性格和动作的真实性，更直接影响到观众的情绪、情感、偏好和期盼。

第六章　电影声音

讨论与练习

1. 电视的声音体验与影院的声音体验最大的区别是什么？
2. 以一个具体的电影段落为例，分析声音与画面的关系。
3. 以具体影片为例，谈谈后期录音与同期录音的差别是什么。
4. 以近期的某部影片为例，分析其中你认为最好和最不好的声音效果。
5. 如果你制作 DV 节目，在录音时应该注意哪些问题？
6. 将同一段短片或影片片段，配上不同的歌剧、爵士、摇滚、民谣音乐，比较其效果有什么区别。

重点影片推荐

《沉默的羔羊》（The Silence of the Lambs，乔纳森·戴米导演，1991）

《甜蜜蜜》（陈可辛导演，1996）

《泰坦尼克号》（Titanic，詹姆斯·卡梅隆导演，1997）

《拯救大兵瑞恩》（Saving Private Ryan，史蒂文·斯皮尔伯格导演，1998）

《黑暗中的舞者》（Dancer in the Dark，拉斯·冯·提尔导演，2000）

《集结号》（冯小刚导演，2007）

《波西米亚狂想曲》（Bohemian Rhapsody，布莱恩·辛格导演，2018）

第七章
蒙太奇与剪辑

　　电影不是拍完的而是剪辑完成的。绝大多数常规电影通常都是由数以百计的镜头组接而成的。镜头与镜头、画面与声音都需要保持有机的联系。镜头与镜头、画面与声音的联结就是广义的所谓蒙太奇。蒙太奇作为电影思维,最终是通过剪辑完成的。

　　构成电影基本要素的是镜头。蒙太奇按照特定的目的和遵循一系列规则对镜头与镜头、画面与声音进行有机组合,创造出电影空间和时间的完整性、统一性,完成对人物、环境和事件的叙述,表达具有内在逻辑的思想和情感,创造节奏和风格。蒙太奇不只是后期剪辑,同时也是一种思维和创作方法,它不仅体现在后期剪辑中,也体现在剧本构思、现场拍摄以及各创作部门合作的整个过程中。

　　大部分情节剧电影,都用看不见剪辑的剪辑来增加叙事吸引力和感染力,引导观众的银幕认知。这种无剪辑的剪辑强调戏剧的整体性、声画之间的合理动机、各个镜头/场面/段落的连贯性,每个镜头都不露痕迹地自然过渡到下一个镜头,从而形成镜头连接的流畅性。受众被这种蒙太奇所引导,成为镜头流动的俘虏,

从而完成沉浸性的观影体验。

蒙太奇不仅将动作、场面、段落、事件和故事有机联系起来,而且还通过镜头与镜头的平行、交叉、比较、冲撞、顺序重置等方式,为观众创造非现实的感知和体验,影响观众的态度、心理节奏,甚至传达抽象的思想观念。所以,蒙太奇,既是创作思维,又是一种观看思维。

正如没有人会无缘无故地与另外一个人相爱一样,也没有一个镜头与另一个镜头无缘无故地被联结在一起。蒙太奇为我们重新建构了一个有声有色的影像世界,一个非现实的想象世界,这个世界的时间、空间、相互联系、变化节奏等都是重新建构的。正是这种建构性,构成了电影的魅力,让观众超越了日常经验,成为虚构世界兴致勃勃的体验者。

关键词							
蒙太奇	剪辑	叙事蒙太奇	联想蒙太奇	修辞蒙太奇	平行蒙太奇	交叉蒙太奇	经典模式

只有像安迪·沃霍尔的《帝国大厦》(Empire,1964)、米歇尔·斯诺的《吃》《睡》这样极其另类的实验电影,或者像侯孝贤的《海上花》(1998)、亚历山大·索科洛夫的《俄罗斯方舟》(2002)、萨姆·门德斯的《1917》(2020)那样极少数"风格化"的故事影片,会故意用单个或者少数几个镜头来完成整部电影。实际上一些影片的所谓"一镜到底",仍然是通过数字技术手段掩盖了镜头剪辑。绝大多数常规电影通常都是由数百个,甚至数千个镜头组合而成的。镜头与镜头、画面与声音都需要保持有机的联系。我们通常称这种将镜头与镜头、画面与声音联结起来的方式为剪辑。在中国,由于受到苏联电影理论家、导演爱森斯坦(Sergei Eisenstein)为代表的蒙太奇学派的影响,常常将剪辑方法泛称为蒙太奇。蒙太奇是法文"montage"的译音,原为建筑学用语,意为装配、安装、组合。在电影艺术中,这一术语被用来指画面、镜头和声音的组织结构方式。正如许多人所意识到的那样,广义的蒙太奇规律就像语言文字中的语法一样,蒙太奇的句法就像句子的文法一样重要。电影艺术的空间和时间、视觉与听觉的融合是通过蒙太奇来完成的,正如苏联电影艺术家普多夫金所说,电影艺术的基础是蒙太奇。从这个意义上,我们可以说,蒙太奇是按照特定的创作目的和遵循一系列艺术规则对镜头与镜头、画面与声音进行有机组合的基本手段。通过这种手段,创造出电影作

品空间和时间的完整性、统一性，完成对人物、环境和事件的叙述，表达具有内在逻辑的思想和情感，创造和谐的节奏和风格。因而，蒙太奇不只是一种剪辑规则，同时也是一种思维方法和创作方法，它不仅体现在进行实际连接的后期剪辑之中，而且也体现在文学剧本和分镜头剧本的构思、创作以及由各个创作部门合成完成的整个创作拍摄过程之中。

第一节 蒙太奇的功能

最早的电影是由在固定机位拍摄的单镜头构成的，当时更重视的是镜头内的场面调度，几乎还没有自觉的蒙太奇思维。后来如梅里爱等导演，将在不同场景拍摄下来的镜头连接起来叙述故事，使电影具有了"分解"拍摄和"组合"合成的特征，单镜头拍摄电影进入了分镜头剪辑时期。但这时的组合主要是为了完成对故事的叙述，还不具备美学上自觉的蒙太奇意识。在电影史上，格里菲斯常常被视为最早自觉使用蒙太奇的导演。像"闪回"、用平行交叉结构创造"最后一分钟营救"、移动摄影、交替切入等都是从他的《一个国家的诞生》《党同伐异》等影片开始正式进入电影艺术中的。但是，真正充分认识到蒙太奇在电影中的地位和作用，全面论述蒙太奇的美学价值和美学规律的，还是20世纪20年代以爱森斯坦、普多夫金、库里肖夫等为代表的苏联蒙太奇电影学派。他们提出，在电影中，蒙太奇的作用不仅是连接故事，而且是用美学的方式创造新的空间感、时间感，创造新的世界和新的意义。就像爱森斯坦借助于汉语文字所论述的那样，"口"与"鸟"相加并不是意味着鸟有口，而是表达了"鸣"这样新的意义，所以，两个蒙太奇镜头的对列，不是二数之和，而是二数之积。蒙太奇是几个事件镜头/画面的并列，当它们有序呈现后，组合成为一个更大更强烈的整体。所以，蒙太奇的基本理念是：构成电影的基本要素不是情节，而是镜头。

蒙太奇的观念、艺术规则、技术技巧等在一百多年的电影发展过程和半个世纪的电视发展过程中有了许多变化，其功能也不断丰富完善。蒙太奇意味着选择那些能够有效地表达和强化事件和意图的部分，按照一定的理解规则建立银幕上事件、情感和意义的完整性。我们可以用一首诗词来说明一下蒙太奇的作用。元代诗人马致远有首小令《天净沙·秋思》。

<p align="center">枯藤、</p>
<p align="center">老树、</p>
<p align="center">昏鸦，</p>

小桥、
流水、
人家，
古道、
西风、
瘦马。
夕阳西下，
断肠人在天涯。

前面十行，就像是电影的分镜头剧本。每一行都是一个镜头，有的是特写，有的是中景，有的是全景，有的是远景，甚至还有西风萧瑟的声音，而最后一句，则是前面十个镜头剪辑组合在一起所创造的"意义"：断肠人在天涯。电影，就像这首诗一样，无论是情节发展、人物关系，还是情绪情感，都是通过镜头组合完成的。

当然，镜头之间的组合有一些相对固定的原则。著名的电影学者波德维尔曾经总结了蒙太奇的三种基本选择和控制原则：

（1）镜头 A 与 B 之间的图形关系；

（2）镜头 A 与 B 之间的节奏关系；

（3）镜头 A 与 B 之间的时间关系。①

所谓图形关系，指的是镜头之间在画面空间上的关联；所谓时间关系，指的是镜头之间的时间顺序；所谓节奏关系，是指镜头之间的情绪心理连接。换句话说，蒙太奇解决的是镜头之间连接的逻辑，包括空间逻辑、时间逻辑和情绪逻辑。如果缺乏逻辑联系，镜头就会在空间上、时间上产生断裂、矛盾，也就是所谓的"穿帮"，也会在情绪上产生不舒服的不快感，就像汽车的加减速缺乏均匀性、顺畅性一样。这三种关系的处理，体现了蒙太奇最重要的三方面功能。

一、完成叙事的连续性和一致性

电影艺术作为一种叙事性艺术，叙述的首先是由人物、事件、环境所构成的故事，而这些故事大多不是在一个画面、一个场景、一个镜头或者一个段落中被叙述的，而是由许多从不同的时间、空间、角度，使用不同的艺术和技术手段拍

① 参见［美］大卫·波德维尔、克莉斯汀·汤普森著，曾伟祯译：《电影艺术——形式与风格》，北京：北京大学出版社，2003 年，第 264 页。

摄的画面、镜头、场面和声音的组合。通常在一个100分钟标准长度的故事影片中，镜头的数量大约在500个以上，甚至达到数千个镜头。因此，蒙太奇的第一个基本功能就是将拍摄的不同镜头，按照一定的时间顺序、空间联系和节奏需要组合成系列镜头，让观众了解故事的因果关系、人物的情感关系和事件的过程、结局，更简单地说，就是让观众按照创作者期望的方式，通过镜头之间的组合，看懂并理解故事。就像建筑必须让建筑主体成立一样，蒙太奇首先必须让观众理解故事，这是蒙太奇的最基本的功能。

作为一个完整叙事，蒙太奇叙述的完整性包括以下几点：

（1）空间完整性

电影艺术中的时空（时间和地点）并不是真实时空，而是按照一定的需要、根据一定的条件和采用特殊的技术手段重新设计、再造和拍摄出来的。蒙太奇则使这些非真实的时空具有内在的逻辑性，从而形成一个完整而逼真的时间空间现场。1920年，在探索蒙太奇叙事功能时，库里肖夫作过一个试验，他分别在不同的地点和时间拍摄了5个镜头，然后将这些镜头按照顺序做了蒙太奇剪辑：男青年从左向右走来；女青年从右向左走来；两人相遇，握手，男青年指着他处；一幢建筑物；两人上台阶。这5个镜头通过蒙太奇手段连接起来，观众完全不知道它们是在不同地方拍摄的镜头，蒙太奇的剪辑让他们误以为这就是在一个连贯而统一的时空之中。这就是电影蒙太奇的叙事功能之一：将不同的镜头组合起来，创造一个看起来统一而真实的时空场景。这一功能使电影在时空的选择、创造等方面获得了极大的自由，同时也使电影艺术能够将虚构的时空表现为逼真时空，使观众能够被镜头带入故事所发生的空间环境和时间进程。

为了保证电影空间在观众心中的完整性，蒙太奇往往需要遵守相应的规则，如著名的"180度轴线原则"：在剪辑一个空间的时候，如果由不同镜头构成，一般来说，需要提供一个基调镜头，让观众明白现场的空间关系；在后面的镜头中，除非经过必要的过渡，一般来说镜头机位不能越过中轴线，这样才能保持空间的统一性。如下图所示，A 是基调镜头，一般来说其他镜头必须保持在中轴线的一侧拍摄（B、C、D），剪辑完成的空间才是一个完整的保持运动方向一致性的空间，否则人的运动方向就会相互矛盾，前一个镜头人物是从左向右跑，下一个镜头人似乎跑回去了……当然，如果拍摄一个 E 镜头作为过渡，那么镜头就可以越过中轴（F、D），模仿人的移位。当然，在现代电影中，也有故意越轴拍摄（跳轴）的镜头，制造一种空间对立感或者不必要保持空间的一致性。这种情况下，大多数镜头的叙事功能比较弱，更突出的是节奏功能。

第七章 蒙太奇与剪辑

因而,蒙太奇需要保持时间和空间的延续性和逻辑性。如果破坏这种延续和逻辑,我们会指出剪辑中存在"跳切"的现象。跳切,在多数情况下,都会造成叙事时间和空间的混乱,甚至意义的含混。例如,表现两人走近握手的镜头:第一号镜头,A从左向右运动;第二号镜头,B从左向右运动;第三号镜头,两人握手。这组镜头之间就是缺乏连贯性的跳切。两个同向运动的人是不能对面相见的。我们可以分析一下陈可辛导演的《甜蜜蜜》最后一段,两位主人公在曼哈顿街头相遇的段落,一开始用同方向运动镜头,表现他们的天各一方;然后是一组纵向的镜头剪辑,淡化两人不能重逢的暗示;再悄悄过渡到相向运动的剪辑,让观众产生两人会迎头相撞的期望……这种空间感的产生,其实完全是镜头剪辑创造的结果。当然,也有电影故意用跳切来表达一种跳跃情绪或者特殊效果。

《甜蜜蜜》结尾的蒙太奇剪辑

（2）时间连续性

电影中的空间可以由蒙太奇组合来创造，电影中的时间也是被蒙太奇加工后的时间。电影中的时间与生活中的时间有三种不同的参照关系：

① 电影画面时间 = 真实时间；

② 电影画面时间 > 真实时间；

③ 电影画面时间 < 真实时间。

在电影中，长镜头往往最接近于画面时间与真实时间的一致，一个人在画面中缓缓走过来的 3 分钟，如果不加剪辑，不做特技处理，真实时间和画面时间基本是一致的。但是大多数情况下，画面时间与真实电影都会有区别。一个人从台阶上走到门前，掏钥匙开门，推门进屋，真实时间可能需要 1 分钟，但在电影中，通过剪辑，跨台阶、开门、进来，三个镜头的时间可能只有 3 秒钟；电影甚至能够将几千年的时间压缩为 2 小时，这都是依靠蒙太奇来完成的；同样，电影也能够将一瞬间放大为几秒钟，用几个不同的镜头组合来表现一个瞬间。即便在《正午》这样的电影中，故事发生的时间和电影放映的时间非常接近，但影片中仍然缩减了许多非戏剧性的过渡时间而放大了戏剧性时间。蒙太奇一方面维持着观众对时间统一性的认知和感受，另一方面又创造了不同于生活本身的放大或省略后的电影的时间感。

第七章　蒙太奇与剪辑

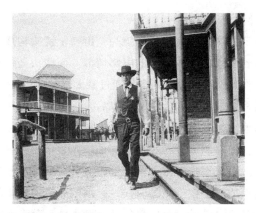

《正午》（弗雷德·金尼曼导演，1952）

（3）视点统一性

电影的时空，还必须考虑观众视点的移动规律，不能破坏观众建立起来的假定的时空完整性。在这方面，也有一些相应的规则，比如所谓的 30 度原则。镜头之间摄影机的位置移动太多会影响观众的空间判断，但是如果摄影机角度变化太小，观众不能明确感受到镜头视点变化的反差，会带来一种不舒服的画面相似但又有所抖动的跳跃感。事实上，如果两个镜头之间摄影机的位置只有微小的变化，观众会认为这是电影中出现了错误或者问题。因此，连续剪辑一般都需要摄影机角度变化至少在 30 度以上，这样才不会带来跳跃的画面感。

（4）镜头递进性

递进原则也是电影的蒙太奇常规。电影剪辑镜头的顺序安排有一定的规律。首先是较长的远景镜头，表现动作发生的场景，以及角色在这个场景中所占的位置（也叫"定场镜头"）。然后场面中再出现中景镜头，表现角色逐渐开始对话。在对话过程中，镜头会逐渐接近角色，出现近景甚至特写。当然，并不是每个场面都会以这种顺序进行，甚至现代电影为了控制观众，还会有意先出特写镜头，引发观众的好奇心，再慢慢出现中景、全景镜头，让观众看见对象是谁，在什么样的环境中。在斯皮尔伯格导演的《辛德勒的名单》开场，就没有采用那种从大到小、从远到近的镜头序列，而是先使用了一系列短促的特写镜头，然后慢慢过渡到中景、全景和使用一个旋转镜头交代辛德勒其人其环境。但是无论是从大到小还是从小到大，在两个极端的镜头中间，例如远景镜头和特写镜头之间，一般不会完全没有过渡性的镜头连接，而且通常也不会在一组中近景镜头之间，突然插进一个大全景镜头，这会对观众的观看视点产生不舒畅的冲击。

（5）事件因果性

电影作品叙事最基本的独立单位是镜头，由若干镜头构成场面，再由若干场面构成段落，再由若干段落形成完整的电影情节。而镜头与镜头的连接、场面与场面的连接以及段落与段落的连接则都是通过蒙太奇完成的。如在电影《大转折》中有一个段落，描写解放军进入大别山区以后，一位曾经立过许多战功的副连长在商店主人不在时取走了物品，破坏了群众纪律，邓小平果断命令对这名军人处以极刑。这名军人被枪毙以后，邓小平和刘伯承则表示一种痛惜之情。这一事件的叙述是将在街道、野战军指挥部、禁闭室、会场、路旁坟地等拍摄的几十个镜头进行蒙太奇组接而成的。在剪辑的时候，必须按照事件发生的先后顺序进行镜头连接，观众才能理解事件的过程、事件的来龙去脉。蒙太奇在一定的修辞规则规范下，每一个单独的镜头都是完整叙事体中的有机组成部分。交待人物、展示环境、讲述事件是蒙太奇最重要的情节结构功能。

二、引导观影情绪和联想

蒙太奇不仅可以连接时间和空间，组成完整的情节，而且可以通过对镜头的组合创造情绪、情感。苏联电影制作者和理论家列夫·符拉德米尔维奇·库尔肖夫曾经这样叙述过一个蒙太奇试验："我们从某一部影片中选了苏联著名演员莫兹尤辛的几个特写镜头，我们选的都是静止的没有任何表情的特写。我们把这些完全相同的特写与其他影片的小片段连接三个组合。在第一个组合中，莫兹尤辛的特写后面紧接着一张桌上摆了一盘汤的镜头，这个镜头显然表现出莫兹尤辛是在看着这盘汤。第二个组合是莫兹尤辛的镜头与一个棺材里面躺着一个女尸的镜头紧紧相连。第三个组合是这个特写后面紧接着一个小女孩在玩着一个滑稽的玩具狗熊。当我们把这三种不同的组合放映给一些不知道此中秘密的观众看的时候，效果是非常惊人的。观众对艺术家的表演大为赞赏。他们指出，他看着那盘忘在桌上没喝的汤时，表现出沉思的心情；他们因为他看着女尸那幅沉重悲伤的面孔而异常激动；他们还赞赏他在观察女孩玩耍时的那种轻松愉快的微笑。但我们知道，在所有这三个组合中，特写镜头中的脸都是完全一样的。"[①] 这个例子充分说明了蒙太奇不仅能够表现而且能够创造情感。

① 转引自［苏］普多夫金著，何力译：《论电影的编剧、导演和演员》，北京：中国电影出版社，1984年，第118页。

第七章 蒙太奇与剪辑

在电影作品中，用江河奔涌来创造辉煌壮丽的氛围，用黑云压顶来创造紧张感，用风雨交加来创造心潮澎湃等，都是常见的蒙太奇修辞手段。实际上，电影中的许多情绪，是镜头给我们带来的。例如王家卫导演的《花样年华》（2000）中，两位主人公在夜晚的街道上狭路相逢，两人之间没有对白，但是先是两人擦肩而过，剪辑一个空空的画面，路灯幽黄、细雨绵绵，传达一种孤独感；然后男主人公回到路灯下，转头看了一眼远去的女主人公；接下来是早已离开的女主人公，回头望了一眼来时的小巷。两人虽然并没有再看见对方，但是两个相对构图的镜头，似乎像是两人心有灵犀的正反打，插进湿漉漉的青石板的空镜头，更是把两人心中若隐若现的情感传达得含情脉脉。这组镜头，没有一句对白，也没有什么具体的人物行为关系，但是情意缠绵、意味深长。这就是蒙太奇的特殊情感魅力。

《花样年华》（王家卫导演，2000）

电影是一种视听艺术，除非使用台词或者通过故事，一般很难直接用声画表达抽象的思想观念。但是，蒙太奇可以使影片用画面之间存在的隐喻、转喻关系和象征性来激发观众的联想情感，通过这种情感体会到影片所表达的某些抽象思想。苏联著名电影理论家和导演爱森斯坦对蒙太奇的这一美学功能作了特殊的强调，他认为电影可以将两个镜头对列在一起产生新的表象、新的概念和新的形象。他的影片《战舰波将金号》就在故事情节的发展进程中，分别切入了石狮扑卧、抬头、跃起三个镜头，以此来说明人民从沉睡到觉醒到反抗的"石头在怒吼"的思想主题。尽管爱森斯坦过分强调了蒙太奇这种理性思维的功能，但是蒙太奇的确是通过对观众某些联想情感的调动，来激发思想的。比如，在许多电影中，表

现英雄的牺牲时，会插进松柏的画面，它很容易引起观众对松柏常青的情感联想，从而感受到英雄不死、精神长存的主题。类似这样的蒙太奇组合，从情感联想到某种抽象概念，在电影剪辑中也是常见的。

三、构建电影节奏

蒙太奇节奏是电影风格的重要组成部分。镜头与镜头之间的时间规律、运动规律和构图规律都会形成不同的节奏。例如，同样是张艺谋摄影或者创作的电影，《黄土地》更多地使用镜头较远、时值较长的镜头组合，创造一种时间缓慢流动的凝重风格，只有腰鼓一场戏，采用了大量短促的特写、近景镜头的快速剪辑，用节奏的变化表现出"自由"和浪漫；而《红高粱》则经常用跳跃、对撞和紧凑的镜头组合来创造热烈奔放的风格，这一点在"颠轿"一段的交叉剪辑中，体现得尤其鲜明；《英雄》的剪辑，则更强调流畅舒缓，体现了意境深远的节奏，即便是一些武打动作场面，也不追求镜头剪辑的快速紧张，而是张弛有致、收放自如，体现了诗情画意的电影风格。

影响蒙太奇节奏的因素很多，比如镜头的长短，长镜头与长镜头的组合创造舒缓的节奏，短镜头与短镜头的组合创造急促感；镜头构图也会影响节奏，相似构图的镜头组合在一起，会创造一种抒情的节奏，对比强烈的构图则会带来紧张感；同向运动的镜头组合在一起，似乎是娓娓道来的排比句，而反向运动的镜头组合在一起，则更像是剑拔弩张的对比修辞；视点相似的镜头组合，有点像渐入佳境的抒情歌曲，视点跳跃的镜头剪辑在一起，就成了摇滚的节奏。香港著名导演吴宇森曾经说过，他在剪辑电影场面的时候，会去寻找一种韵律感，有时像爵士的自由，有时像歌剧的恢弘，有时像交响乐那样多声部的配合，有时像摇滚那样节奏鲜明。这种特点，无论是在他的《英雄本色》还是在他的《变脸》中，都得到了充分体现……蒙太奇可以用一系列有规则地间隔闪现在屏幕上的事件画面组成韵律节拍。镜头与镜头之间的长度、色彩、光线、景别、机位、运动方式的变化，等等，都会以一种节奏的方式来创造电影作品的风格。蒙太奇节奏一方面是一种画面节奏，同时又是一种叙事节奏，它会对电影风格带来直接的影响。如果我们分析一下姜文导演的《让子弹飞》，就能感受到蒙太奇剪辑所带来的特殊的节奏快感，他使用《波基上校进行曲》（英国作曲家肯耐·约翰·奥尔福德作于1914年）来决定他影片的剪辑节奏，带来一种诙谐讽刺的节奏风格，使电影给观众留下长久的记忆。

第二节 蒙太奇的基本原则

在电影艺术发展中,形成了不同的蒙太奇规则,这些规则不仅反映了不同的电影观念,而且反映了不同的世界观。在美国导演格里菲斯以前,电影蒙太奇的基本方法已经开始在电影实践中被采用。但是,将蒙太奇作为规则体现在电影创作中,却是格里菲斯的主要贡献。将人物、动作、场景通过不同镜头的组合表现出来,虽然不是格里菲斯的首创,却是从他那里变得高度自觉的。这种贡献,电影学者称之为"经典蒙太奇"或者"经典剪辑"。从一定程度上说,他对蒙太奇手段的使用,使他成为电影语言的句法之父。

经典剪辑的目的是用镜头的组合来达到更强烈的戏剧效果。例如,格里菲斯将连贯动作分解为不同的中景、近景、全景镜头,不断改变视点,同时又保持动作的连贯性,以此来支配观众的反应和心理。经典剪辑的基础是对电影戏剧性的追求,使用这样的剪辑,他可以利用不同的景别、机位制造出排比、推进、对比、烘托、突出等不同的修辞效果。经典剪辑的根本在于用一种掩盖剪辑的剪辑来增加叙事的吸引力和感染力,悄悄地引导观众的银幕认知,以至于大多数非专业的观众在1~2小时的观影过程中,根本意识不到一个场面有多少个镜头构成,镜头之间是如何被剪辑完成的。这种蒙太奇风格在20世纪三四十年代的好莱坞大制片厂制度时期被固定为所谓的"主镜头拍摄法",即先用全景将一个场面或者动作完整地拍摄下来,作为基本镜头(或者主要镜头),然后再分别用中近景,甚至特写拍摄场面或者动作的一些细节、过程,最后以主镜头为基础进行剪辑。

格里菲斯的蒙太奇体系还存在一种所谓看不到剪辑的"零度剪辑"手法。为了达到这种所谓的"零度剪辑"效果,可以采用所谓"视线匹配剪辑法",即按照人物的视线方向顺向剪辑。如镜头1,A与B相对;镜头2,A看左;镜头3,被A看的B,以及B向右看……以此构成镜头的连续性,观众也随着视线运动忽视镜头的组接。此外,还有所谓的"动作匹配剪辑法",即通过剪辑动作的连贯性来掩饰剪辑效果。如镜头1,A正起身;镜头2,A起身走动;镜头3,A走到门边。三个镜头经过剪辑出现了时间的省略,但是由于动作连贯,这种省略实际上在观看时被忽略了。

《寄生虫》（奉俊昊导演，2019）中的一个镜头，这是一个视点镜头，下一个镜头是花园里两人的中景或者近景，这就是视点匹配，观众似乎是通过前一个镜头的视点自然过渡到下一个镜头的

格里菲斯对蒙太奇最重要的实验开始于他1916年导演的《党同伐异》。这部影片实验了不同于一般经典戏剧性蒙太奇的新的功能，即所谓的"主题蒙太奇"。这种技巧强调的是思想的联想而不是时间和空间的组合。影片通过4个不同的故事组合探讨了人性残酷的主题。这部影片对后来以爱森斯坦等人为代表的苏联蒙太奇学派产生了重要影响。

可以说，格里菲斯使蒙太奇从初期的一种镜头组合手段发展为功能丰富、技巧完整的艺术思维，空间的变化，时间的交叉，镜头的组合，想象的表达，象征意义的发掘，对比、烘托、排比、联想等修辞手段的形成，通过格里菲斯得到强调并成为电影的一种自觉的美学追求。

在蒙太奇艺术的发展过程中，苏联蒙太奇和形式主义传统也产生了重要影响，特别是对于中国等社会主义国家的电影更是影响深远。在20世纪20年代，苏联导演通过所谓的"联想原理"为思想蒙太奇的形成提供了理论基础。他们中的代表人物普多夫金就认为，电影蒙太奇并非只是像格里菲斯那样讲述故事，而是要提出观点，不仅每一个镜头要表达自己的观点，而且将镜头组合起来，就能够表达不同于单个镜头的新的思想。所以，意义存在于镜头的并列中，而不仅存在于单个镜头中。普多夫金和另外一些苏联导演都用各种实验证明，电影的意义不是拍摄出来的，而是剪辑出来的。应该说，当时苏联的思想蒙太奇理论的提出是社会主义对电影的革命性意义的重视，这为电影"宣传"功能的强化提供了美学基础。这也是苏联蒙太奇理论在新中国受到重视的重要原因。

对蒙太奇理论实践最多、坚持最彻底的可能就是谢·爱森斯坦。他创造性地提出，在一切艺术中，冲突是永恒的规则，冲突带来运动。而电影作为一种运动

第七章 蒙太奇与剪辑

的艺术，能最充分地表达艺术的冲突，如视觉的冲突、跳跃的冲突、音调的冲突、语言的冲突乃至人物与行动的冲突，等等。在他看来，镜头与镜头之间的冲突创造新的意义，所以 A+B ≠ AB，而是等于 C。而所有这些意义是通过蒙太奇的冲突来实现的。在爱森斯坦导演的《战舰波将金号》中，敖德萨阶梯一段就是爱森斯坦的蒙太奇冲突理论的最典型例子，也是无声电影时期最经典的电影剪辑：明与暗、直线与横线、长镜头与短镜头、特写与全景、静态与动态、细节与整体相互并列、对比、渲染、烘托，在创造强烈的戏剧效果的同时，也创造了强烈的情感效果和思想震动。爱森斯坦的影片可以被看作视觉节奏感强烈的杰作，镜头的对比、延续、设计、构图以及光线的处理达到了出神入化的境界。与普多夫金的电影相比，后者虽然理论建树比较多，但创作仍然属于古典主义，爱森斯坦则更追求思想的表达，他甚至还计划将马克思著名的政治经济学巨著《资本论》搬上银幕。

《战舰波将金号》（爱森斯坦导演，1925），"敖德萨阶梯"

思想蒙太奇尽管对后来的先锋派电影，包括后来的现代派电影以及电视电影广告的影像逻辑产生了重要影响。但是由于其主观性过强，表达上也难以通俗易懂，所以，思想蒙太奇的成果后来一部分被主流电影有限吸收了，但完全采用思想蒙太奇的电影创作很少出现。实际上，在今天的电影中，我们时常能够感受到

爱森斯坦对于电影蒙太奇的深刻影响,像敖德萨阶梯中的婴儿车、对比冲击性场面的剪辑,等等,都是主流电影已经习以为常的方式。

作为主流的蒙太奇规则,则是以美国电影为代表的所谓"经典模式"。这种蒙太奇规则强调戏剧的整体性、表面上的合理动机、各个镜头/场面/段落的连贯性,每一个镜头都不露痕迹地自然过渡到下一个镜头,通过动作来完成蒙太奇的流畅性。有的学者也将这种蒙太奇模式称为"缝合模式"。蒙太奇运动是自我封闭的,受众被这种蒙太奇所引导,放弃自我判断和反省,成为镜头流动的俘虏。在好莱坞看来,这就是蒙太奇最成功的表现。而许多强调个性化、风格化的导演,往往会对这种缝合性的蒙太奇体系进行不同程度的挑战,故意让观众意识到剪辑的存在,从影片的叙事封闭性中超脱出来,做出更多的思考。比如,美国著名导演伍迪·艾伦,就经常会在电影的叙事中,突然出现一个人物对着镜头自言自语的段落,让观众意识到影片中的人物在与自己对话,从而破坏电影的封闭性和幻觉性,调动观众的积极思考。这种反缝合的美学,往往与德国著名戏剧家布莱希特有关,他提出的"间离效果"就是一种反缝合的美学。观众从故事的幻觉中超脱出来,成为一个具有一定能动性的体验者、观察者和反省者,从而丰富了电影的美学意义。

第三节　蒙太奇分类

蒙太奇可以从各种不同的角度进行分类。按照蒙太奇的功能,我们可以将蒙太奇划分为三种类型。

一、叙事蒙太奇

主要指叙述事件、交待情节的蒙太奇方法。通过这种方式来叙述细节、塑造形象,使镜头组合为场面、场面组合为段落、段落组合为事件、事件组合为故事。

这类蒙太奇有常规的连接蒙太奇、顺叙性的和倒叙性的蒙太奇、转换蒙太奇,有的通过动作的连贯性剪辑,有的通过台词的关联性剪辑,有的通过情节的展开顺序剪辑,有的通过镜头中的相似性剪辑(例如墙上挂的钟,两个镜头表明时间的变化),有的通过同一性进行剪辑(同一个人,从少年形象转化为成年形象,表示其成长),等等,这些剪辑的目的,都是为了叙述故事,形成观众对时间和空间的确定理解和认识。

此外,还有各种闪回蒙太奇、插入蒙太奇等,这都是在线性的叙事中,改变

原来的时间轴线,将过去已经发生的事情或者未来将要发生的事情通过剪辑插入到叙事的时间轴线中。通常电影会使用一些特技或者特殊处理来提醒观众这些镜头的非常态的时间顺序,比如用黑白画面、闪白、虚化、色调改变,等等,相当于为这一段加上了一个括号,便于观众理解。随着观众对影像叙事逻辑的理解越来越成熟,一些电影便不加入人物提示,假定观众能够理解叙事时间中突然插入的倒叙或者前叙。

叙事蒙太奇除了这些比较常规的方式之外,还有几种特殊的形式。

（1）平行蒙太奇

指将不同空间中发生的不同事件,作为相对独立的情节并列或者交替叙述的蒙太奇形式。如电影《开国大典》(1989)中就有许多平行蒙太奇的使用。其中一条情节线是叙述以毛泽东为首的中共中央领袖们的运筹帷幄,另一条线是叙述以蒋介石为首的国民党上层的负隅抵抗,两条线索平行推进,为作品提供了双重视点和复调结构,它们既相互连接,又相互独立,扩展了信息量,强化了平行线索的对比、对照关系,增强了电影作品的叙述能力和表现能力。在有的电影中,平行蒙太奇的线索会更多,例如诺兰导演的《敦刻尔克》(2017)则是三条叙事线索平行交替剪辑在一起的,一条是岸边撤退的军队的一周,一条是即将起航救援的平民渔船的一天,一条是英国空军的一小时,三条线索平行剪辑,直到最后,时间和空间才集合在一起,创造了一种特殊的全景式的海陆空立体效果,更新了观众常态下对时间和空间限制的体验。

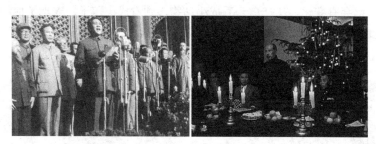

《开国大典》（李前宽导演,1989）,使用平行蒙太奇表现国共两党不同的命运

平行蒙太奇,假定了一个全知视角,让观众似乎站在上帝的位置上,同时看到世界上不同地方出现的不同的人物和情节,并且在故事中的人物还浑然不知的时候,意识到他们之间可能存在的相互联系,从而产生一种超越单一叙事线索的更加宏观的视野。这也体现了电影的特殊魅力,让观众超越了个体在时间和空间上的局限性,成为总揽全局的先知。

（2）交叉蒙太奇

指将同一时间、两个或两个以上的空间所发生的相互关联和影响的情节交替叙述的蒙太奇形式。美国著名电影导演格里菲斯最早在他的影片中用这种蒙太奇形式营造了"最后一分钟营救"的艺术效果。他在《党同伐异》中采用交叉蒙太奇手法，一条线索是小伙子因杀人被判死刑，押赴刑场，另一条线索是小伙子的爱人寻找州长争取特赦。监狱、刑场、死刑与汽车、火车两条线索交叉剪辑，相互照应、烘托、渲染，产生了强烈的艺术悬念。所以，制造悬念，加快节奏，强化戏剧冲突，是交叉蒙太奇的重要叙事性功能。在现代电影中，交叉蒙太奇频繁使用，让观众看到两个相互联系的事件正在迎面而来，相互影响、相互较量，从而产生一种紧张感、期待感。这是电影创造强戏剧性的一种有效方式。如同电影中敌我双方都在争夺制高点，交叉剪辑会让观众感受到前途未卜、瞬息万变的焦虑，当最后交叉线索汇集到一起，水落石出会带给观众一种释放的快感。

（3）重复蒙太奇

指相同或相似镜头在电影作品中反复出现的剪辑方式。有的作品中，重复蒙太奇可能是对某个空间的提示，比如某个固定的街道，让观众意识到这是相同的空间；有时，则是一种象征或者暗示，如在影片《秋菊打官司》中多次重复出现山道弯弯的相同镜头，这一蒙太奇手段的使用主要是为了暗示秋菊打官司的经历和过程将是艰辛而曲折的；有时，还会形成一种时间的递进和变化，比如《飞屋环游记》（Up, 2009）中，男女主人公登上小山顶，仰望天空的镜头，多次重复，但每一次都会有变化，从把白云看成小动物，到看成小孩子，表现了他们内心想法的改变。重复蒙太奇作为一种修辞手段，有强调、渲染、对比、提示等功能，在电影中会经常用到。

《飞屋环游记》（彼特·道格特导演，2009）

二、联想蒙太奇

联想蒙太奇主要指抒发情感、阐述思想观念的蒙太奇方法，它将看起来似乎毫无关联的画面组接起来，以创造思想或概念。这种蒙太奇创造了第三种内容，为电影作品创造了丰富的比喻、隐喻、象征等影像的诗意效果。联想蒙太奇最早产生并发展于无声片高度艺术的年代，以期表达以叙述画面序列不易展示的思想和概念。爱森斯坦曾经用"杂耍蒙太奇""反射蒙太奇""思想蒙太奇"等概念来讨论各种联想蒙太奇。

联想蒙太奇有两种重要形式。

（1）类比蒙太奇

为表达或强化主题或基本思想，将两个事件关联起来剪辑。它被用于生成我们特定的感受、思想，常常产生一种比喻、隐喻或者象征的效果。如果导演在镜头1中呈现一个饥饿的人在垃圾箱中翻捡食物，在镜头2中表现一只流浪狗在弄堂另一头观望垃圾堆，所产生的意义就可能被解读为像狗一样无家可归和地位低下。例如在《小城之春》（1948）中，镜头1，两人散步；镜头2，断壁残垣。这里所表达的意义就是两人之间爱情的无可奈何。在电影制作的早期，这种策略被认为是一种常见技巧。爱森斯坦在无声片《十月》（1928）中将政治领导人俄伦斯基与一只孔雀的镜头并列，表现人物的极度虚荣。但是，这种简单的并列，在无声片时期可能很适合，但在今天如果没有与影片的环境和事件密切联系，它们就可能显得幼稚或者造作，就像电影中一有烈士就义就出现松柏长青一样。

所以，类比蒙太奇需要一种"不露声色"的呈现，既要让观众感受到某种意味的传达，又不能让观众意识到这种意味是创作者强加给他的。例如，由于必须在短时间内传达相对丰富的信息，电视广告中仍然频繁地使用类比蒙太奇。你可能看到一辆强有力的新跑车风驰电掣地驶过路面，并快切至一架喷气式飞机的投影，它传达的主题就是跑车像飞机一样快。或者你会看到一只优雅安静的移动的老虎渐隐，并渐显出一辆流畅行驶的豪华轿车，其所暗示的是老虎一般的威严和尊贵。在现代电影中，这种暗含的比较仍然比比皆是，只是变得越来越天衣无缝，比较的画面似乎也是事件环境的一部分，而不是人为强加的。例如，一组镜头中，两个人在铁轨边争吵，然后一列火车带着巨大的轰鸣声呼啸而过，它既让观众感受到两人冲突的尖锐，也是在表达一个阶段的远去。劝服策略已经越来越具有技巧，甚至也可以通过将特定事件与另一事件的声音相比较，来创造较不明显但又不减少效果的比较蒙太奇。例如，一个传达"敏捷快速"这样的"第三含义"

的微妙方式,可以去掉飞机影子而只保留飞行的声音作为类比蒙太奇的第二个元素。飞机的声音加上汽车的画面同样可以创造飞驰的意义。所以,类比蒙太奇的巧妙运用,往往能够潜移默化地影响我们的感知。

(2) 冲突蒙太奇

冲突蒙太奇通过冲突生成了第三内容。在这种形式中,两个相反的镜头冲撞在一起以表达或强化基本思想或感受。所以,画面上并不是比较饥饿的人和饥饿的狗,你可以将一个看着垃圾箱的饥饿的人的镜头与一个营养极好的贪食者暴饮暴食的镜头并列。"朱门酒肉臭,路有冻死骨","商女不知亡国恨,隔江犹唱后庭花"其实都是这种冲突蒙太奇的形式。使用冲突作为结构策略在很多美学领域已经不是什么新鲜事物了。这些领域包括戏剧、诗歌、绘画、舞蹈、音乐以及电影和电视。

冲突创造张力——这是任何美学尝试的本质元素。对冲突的美学的应用来自自然的形态和人类因此而产生的认知方式。生与死、光明与黑暗、男与女、高与矮、黑与白、快与慢等等,都能够使人们对现实和对影像产生更加明晰的感受和判断。在类比蒙太奇的例子中,我们并列一个破败的小屋和一辆废弃的汽车,以强调衰败和性能减损概念。在冲突蒙太奇中,你需要选择相反的画面来生成相同的思想,镜头上是一个破败的小屋,与一栋豪华的别墅的反差,表达出这间小屋的更加"破败"。使用冲突蒙太奇,可以并列相反事物如冷和热、快和慢、高能量与低能量、彩色和黑白、和平与暴力、原始的自然和拥挤的城市。这种建立冲突蒙太奇视觉冲突的美学原则被称为视觉辩证法。

尽管冲突蒙太奇是个有力的电影策略,但同样也容易落入俗套。所以,如何使用仍然需要想象力,也需要分寸感。比如,电影中,可以在一组镜头表现一个军人的公墓,一个又一个名字,一个又一个墓碑,默默地躺在那里;下一组镜头,则是军官、英雄的加冕典礼,欢声雷动、喜气洋洋。这两组镜头就有一种冲突感,会给观众带来"一将功成万骨枯"的某种感悟。当然,冲突蒙太奇不仅能够表达"意义",而且也能创造叙事效果。例如,在爱森斯坦《战舰波将金号》那段"敖德萨阶梯"中,沙皇军队整齐、铿锵的镜头,与老百姓四散奔逃的镜头对比,军人的冷酷与老人孩子的惊恐镜头的对比,都既渲染了场面的恐怖,又表达了对镇压者的"批判"。爱森斯坦以辩证方式(冲突对立以创造统一体——第三内容)来并列镜头、场景及整个序列。整个电影在他的创作观念中都被看作一个复杂的视觉辩证的实践。

这两种联想蒙太奇的优势,是其天生的电影性。也就是说,它有目的地将不

同事物的影像组合在一起创造出新的意义。这意味着联想蒙太奇是通过艺术化的精心构思来达成的艺术效果，正好比是"肇自然之性，成造化之功"，这有时会成为对一位导演的艺术表现能力的判断标准。虽然电影通常应该尽量避免引起观众对编辑过程的注意，但蒙太奇本来就是要被感知的一种陈述。蒙太奇意图打断事件的自然流动，用事件的固定元素或细胞的精心复杂的并列，以期产生特定的效果。联想蒙太奇的使用，关键是既要传情达意言志，又要润物细无声，往往需要一种巧夺天工的智慧和一种不落窠臼的敏感。

三、修饰蒙太奇

主要指按照视听觉审美心理习惯而形成的一些具有形式感的蒙太奇方法，镜头的组合按照和谐、对称、均匀、渐变等方式，创造流畅、排比、对称、均衡、对比等视听效果，从形式上为观影者提供审美心理愉悦。两个镜头，如果运动速度、景别、色调、光调产生过于强烈的反差，往往会带来视觉上的不舒服，除非有特殊的表达需求，否则，一般在镜头剪辑的时候，需要考虑观众的审美习惯和审美心理。当然，有时候修饰蒙太奇还可以为观众带来一种对电影风格的预知，帮助观众建立起一种审美态度去观看电影。例如，一组缓慢横向移动的镜头剪辑在一起，很可能创造出一种抒情感、浪漫感；一组快速运动的短镜头剪辑在一起，可能带来一种运动感、节奏感……电影中，将一组色调相似的镜头组合在一起，会有一种安全而平和的感受，但一组色调、光调、景别反差大的镜头组合在一起则会产生一种焦虑感。这些表面看来是审美形式，但其实也可以参与到影片的叙事过程之中。

反过来，修饰蒙太奇也有一些基本规则，在常规情况下需要注意。比如，一般禁止同机位、同景别的连接，因为这会带来镜头的跳跃感；一般禁止将同一场景越轴拍摄的镜头，未经中介转移而直接组接在一起，这样会带来空间感的紊乱；同样构图、同样运动方向的镜头的组接不能过多，这样会带来观众审美上的疲劳感，等等。当然，这些规则，并不是一成不变的，在一些特殊情况下，恰恰是对常规的美学规则的有意"破坏"，会带给观众一种"间离"效果，观众会从故事的进程中超越出来，思考为什么这里会"反常"，"反常"的背后有什么意义。例如，在一些现代主义电影中，经常会使用"跳切"剪辑（即两个基本相似镜头剪辑在一起），表达时间的流逝和精神的无聊。不过，"反常"在作者性的电影中会比较常见，而在常规电影中，则是"偶然"现象，否则观众很可能因为这种"反常"而从叙事的流畅中被抛弃出来，产生审美上的不舒适感，影响观影者的审美体验。

叙事蒙太奇、联想蒙太奇、修饰蒙太奇，其实就是通过镜头的组合来完成一个既能被观众理解，又表达了创作者的态度，还能够创造审美愉悦的叙事。讲好一个故事，讲好一个有态度的故事，讲好一个有态度的具有审美感的故事，是蒙太奇的共同追求。

第四节　声音与画面的蒙太奇关系

电影中的影像，自从有声电影出现以来，就不仅仅是画面，而是有声音的画面，电影影像是声音与画面的融合。因而，不仅镜头与镜头之间需要蒙太奇连接，镜头与声音之间也需要蒙太奇连接。无论是同期录制的声音，还是后期录制的声音，无论是对白、音效，还是音乐、歌曲，都需要通过蒙太奇原则与画面形成一种审美关系。习惯上人们常把电影艺术中声与画的结合方式称为声画蒙太奇。声画结合的方式，从呈现形式上可以划分为声画同步和声画分离两种形式，从表现内容上则可以划分为声画同一和声画对位两种关系。

一、声画同步

指画面的影像与声音处于同步的对应关系中，也就是指声音是由画面中的人或物体、环境所产生的。例如，画面中人物在对话，我们听到的是与口型一致的对白声；画面中一辆汽车从左到右飞驰而过，我们听到的是汽车引擎从左到右的轰鸣声；画面中有人开枪，我们同步听到了枪声；画面中有人唱歌，我们听到了与画面同步的歌唱声，等等。在这种组合中，画面占优势，支配声音，声音是对画面的说明和支持。形象使声音具有可见性，声音使画面具有可闻性，画面为声音提供声源，声音为画面提供画面信息的声音效果，从而创造现实逼真感。在这种声画关系中，声画之间的同步往往成为最高要求。任何不同步都会带来对逼真感、真实性的破坏。

当然，声画同步并不意味着声音仅仅只是让画面获得真实的声音，它仍然可以经过一定的艺术加工的再创造。意大利著名电影导演安东尼奥尼的影片《奇遇》中有一个"岛上搜索"的段落，它成功地运用了声音的效果，当场面情调发生变化时，海浪击石的声音逐渐增强，人声时起时落，在迷茫的引浪中漂浮过来片断的对白，形成了一种交响乐似的声音效果，对画面中的人物和情绪起到了烘托作用。这时，声音的同步不仅加强了"身临其境"的真实感，而且刻画了人物，表达了情绪，使声与画有机地结合在一起。换句话说，即便在声画同步的时候，在

不破坏逼真感的前提下,仍然可以对声音进行一定的艺术加工,只是这个加工要受到"同步性"的限制。比如,在一个近景和特写镜头中,由于观众感觉到与对象近在咫尺,你就不能让对白的声音变得若隐若现,这不符合观众的视觉认知,除非你使用更加巨大的同步声音,如海浪声、雷鸣声来破坏对白声的连续性和清晰性。总而言之,在声画同步的蒙太奇关系中,声音需要服从于画面的视觉真实感。这也是电影蒙太奇在叙事过程中最常见的声画关系。

二、声画分离

声音和画面内容不同步,相互有一定的分离性,这种声画关系的最大特点就是非逼真感和表现性。它通常有两种情况:(1)声音来自画面的人物、环境之外,例如画外音,当然更常见的是影片中找不到声源的音乐;(2)声音与画面中的人物与环境相关,但声音超出了画面的约束,被强化、放大、渲染,创造了一种非逼真的"心理化"的声音。例如,电影中墙上的时钟,发出巨大的嘀嗒声,这与画面空间中时钟声音的强弱是不一致的,它刻意带来了观众对时间的关注,创造一种紧迫感;当一个人受到巨大冲击的时候,周围的声音突然减弱,甚至静默,这个无声的状态不是画面中的真实状态,但是让观众感受到人物内心所受到的巨大冲击。在电影《本命年》结束时,当泉子受伤后孤独地与一群看完"戏""散场"的观众背道而驰时,画面上的真实音效突然消失,一种与画面分离的声音出现,这些声音是在泉子一生中对他产生过重要影响的人们的对话的片断,这些片断实际上将泉子的一生联系在一起,从而扩展了画面的时空,加强了画面的表现力和感染力。

声画分离关系中还有一种特殊现象——"静默"。它是指在有声电影作品中,所有声音在画面上突然消失而产生的一种艺术效果。像绝对静止一样,绝对的沉寂在有声影片中的效果往往是独特的,静默所创造的是一种"此时无声胜有声"的美学效果。阿瑟·佩恩在著名影片《邦尼和克莱德》的结尾采用了这一手法。一对恋人在乡间小路上停车帮助一位朋友修车,但是这位朋友已经向警察告密,于是,当这位朋友看见一辆装满警察的车开来的时候,立即钻进汽车底下,这时画面声音突然消失,现场三个人物的视线、表情快速交替,直到伴随一群野鸟惊动以后的振翅声,刺耳的枪声突然爆发,在声音上这种欲张先弛的技巧将影片推向了高潮。中国电影《一个和八个》也成功地运用了"静默"的艺术手段。影片中大秃子在与日本鬼子的战斗中一次次从硝烟里站起来,脚步声、枪炮声响成一片,当大秃子最后一次高喊着"痛快"站起来时,一颗炮弹再次炸响,将他笼

《教父3》结束时声音的"静默"场景

罩在浓烟之中,这时画面上的所有声音突然消失,在一片死一样的寂静中,一个大全景升格拍摄的镜头营造了一个哑然无声的世界。静默像一个响亮的休止符,给人带来情感张力,那种悲剧的美、悲壮的美在无声中却更加如雷贯耳。这也是一种美学的辩证法,就像中国古人所说"大象无形""大音希声"。在《教父3》的结尾也有同样的艺术处理,当教父的女儿被枪杀,画面上教父蒙头大嚎,这时所有的声音反而消失了,嚎叫声和周围嘈杂的环境声全部消失,创造了一种无声胜有声的特殊效果。

声画分离意味着声音和画面具备相对独立性,正是这种独立性使画面和声音组合在一起之后产生更强烈的新的意义,它们通过分离达成了更高层次的统一。在优秀电影中,声画分离的艺术处理,往往会对影片产生画龙点睛的艺术效果。

三、声画同一

如果从表现内容上看,声画结合的方式还可以分为声画同一和声画对位两种类型。而这两种类型既可以以声画同步也可以以声画分离的形式存在。

所谓声画同一,是指画面与声音的内容是正向关联的,是相互统一的,就像暖色调与温暖的声音相配合一样。声画同一,既可以体现在对白、音效上,又可以体现在音乐上。比如,画面上是温柔的女孩,对白声音也是温和甜美的;画面上是熙熙攘攘的街道,环境的声音也是零乱饱满的;紧张的战斗场面,配上同样激烈的枪炮声;美丽的自然风景,即便是配上非同步的分离的音乐旋律,但也是开阔抒情的……画面和声音无论采用同步或是分离的方式出现,它们在内容、情绪、节奏等方面都是统一的,相辅相成、交相辉映。这种声画关系的正向关联方式,由于带来了声画上审美的统一性,往往在电影中是最常见的。

四、声画对位

如果说声画同一表达的是声音与画面的正向关联的话,那么声画对位更强调的是声音与画面的错位关联。对位这个术语借于音乐学中的对位法,指在复调音

乐中两个以上的独立旋律的结合，在电影声画关系中，对位则用来指声音和画面之间在情绪、内容、艺术形象的表述上相互独立的对比性关系，它们通过差异来达成和谐，是一种对立统一的辩证审美关系。声画对位所产生的结果不是画面与声音的相加，而是通过对位创造了一种既超过画面又超过声音表现力的新意义。在这种组合中，声音和画面似乎像两个旋律行一样各自独立发展，但它们纵向组合形成被强化了的视听经历。如在《邦尼和克莱德》中，抢劫银行的场面配上了活泼的班卓琴演奏的音乐；在吴宇森导演的《变脸》中，枪林弹雨的画面配上了《跨越彩虹》（电影《绿野仙踪》主题曲）的抒情音乐；在电影《毛泽东的故事》（1992）结尾，当生命垂危的毛泽东步履蹒跚地走向走廊和生命的尽头时，却出现了《东方红》雄浑而深情的音乐，声音和画面在情绪上的巨大反差产生了一种对位效果，在这里辉煌与无奈、怀念与感伤、崇高与凄婉相互交织，使观众受到深深的触动和感染。在电影中，人物死亡前夕，出现许多青春时候甜美的声音；画面人物悲伤的时候，却传来阵阵放荡的欢笑声；这种反差，就如同《红楼梦》中林黛玉奄奄一息，却听到隔壁贾宝玉婚庆的欢天喜地一样，会产生一种更加强化的艺术效果。许多经典影片和场面，都使用了这种声画对位的方式，创造了画面与声音相互冲撞而成的新的意义。

《变脸》（吴宇森导演，1997）

第五节　蒙太奇剪辑技巧

　　蒙太奇剪辑有一些常规的联结方式，这些方式通常在影片中起到不同的联结作用，类似文字中的标点符号。不同的剪辑，有的像句号、逗号，承担划分语句、

段落、场景的作用，还有一些联结方式就像问号、惊叹号一样承担着明确的感情语义。

一、切/跳切

切，指从一个画面到另一个的无间隔改变。作为一种最直接的转接方式，切并不被"显示"在画面上。它既不占据屏幕时间又不占据屏幕空间，它是不可视的。观众只能意识到"改变"，即一个画面被另一画面瞬间替代。

切的主要空间功能包括：连接镜头到镜头间的活动；跟踪或建立物体或事件的序列；改变视点或场所；揭示事件细节；建立节奏；决定场景、片段或整个节目的基调。快切或慢切不仅建立事件节奏，而且决定事件密度。例如，你在某场景中使用了很多切，你就增大了此事件的密度。一个含有多于30次切的30秒钟的电视广告或者MTV，节奏会显得比切5次要快得多。较不强烈的镜头之间、较慢的切，会明显降低事件密度，并使事件显得更宁静。

切有很多实际的用途。例如从一个人的中景，切到同一个人的近景，表明观看者与对象的距离更近了；而正反打镜头的切换，则让观众从人物A视点转换到人物B视点。切，可以连接动作和改变时间，一个挥拳打人的完整动作，可能需要1秒钟，但如果切换起拳、挥拳、击中3个镜头，既可以将1秒钟缩短为0.5秒，也可以延长为1.5秒，从而影响观众对这一动作的感受。切也可以转换时间，从一个夜晚镜头切换到一个白天镜头，观众会感受到时间的流逝。切还可以转换空间，从一个地方"切"至另一个地点。当然，它也可以起到交叉或者平行蒙太奇的作用，表示同时发生的事件。

切，是操控屏幕空间、时间和事件密度的最简单的方式，往往也是最稳妥的方式。尽管切本身具有不被发现的特点，但我们仍视其为一个像叠化或划变一样的转接策略。我们常说"顺切"或"跳切"，顺切的意思是指一个镜头和其接下来的镜头具有预期的连续性。行动的连续性、物体方向、速度、屏幕内外位置、色彩及大致感知强度越流畅，观众就越意识不到切的存在。而如果镜头与镜头之间的连接不紧密、不自然，观众会更强地意识到镜头与镜头的改变，产生"跳切"的不流畅感。跳切，是一种跳越性的不连贯的剪辑。当重复拍摄时，若摄影机或被拍摄物体不在完全一样的位置，或下一个镜头在景别或角度上没有足够的差异，画面会显得在屏幕内"跳跃"。

在常规电影中，跳跃剪辑都会被看作剪辑上的错误。但在现代电影中跳跃剪辑有时也被当作特殊的美学手段。人们接受了这种空间跳跃并将它们精确地解译

为时间跳跃。例如，王家卫经常在影片中使用跳切来表达时间的飞速流逝或者运动的怪异性，暗示情感压力。这种切违背了我们所期待的流畅，并动摇了观众的流畅感。同时，它也表现了角色的心理"跳跃"，并迫使我们注意人物不安定的心理。在《罗拉快跑》这样风格化的影片中，跳切已经是一种故意重叠时间的技巧。有的电影为使跳切不至过于突然，并使观众更易接受，常常使用"软切"作为一种转接策略。软切更像是快速的叠化，两个画面简短重叠，因而使前后两个画面的"跳跃"变得相对模糊。

实际上，随着人们观影经验的丰富，电影已经习惯利用切来呈现在不同地点同时发生的事件，除非有特殊目的，已不再需要用各种特殊的剪辑手段来提示"又一个故事开始了……"或者"时间已经过了很久了……"等。当然，一些叙事比较复杂、时序经常倒置的电影，仅仅使用"切"来改变时间和空间，而不加以任何特殊提示，可能会让一些观影经验不足的人感到困惑，甚至"看不懂"电影的故事，不知道电影中的时间和空间顺序应该如何连接。所以，现代电影的蒙太奇语法需要一定的观影经验支撑。

《罗拉快跑》（汤姆·提克威导演，1998）

二、叠化

叠化，是指从镜头到镜头产生的"逐渐转接"，两个画面在转接中有暂时的重叠。叠化的主要美学功能是提供流畅的连续性，影响我们对屏幕时间和节奏的感知，以及暗示两个镜头之间主题或结构有着某种内在联系。与不可视的切不同，叠化不是简单地结束一个镜头和开始一个镜头，而是将前后两个镜头融在一起，

前一个镜头渐渐弱化，后一个镜头渐渐强化，逐渐取而代之。叠可长可短，这体现为前一个画面与后一个重叠的时间。有时候，当用切无法形成良好的转接镜头时，也可使用叠化提供一定的连续性，帮助观众完成过渡。

叠化有它自身的视觉节奏。在缓慢的叠化中，视觉节奏变得更加舒缓和意味深长；而在快速叠化中，叠化更具有软切的特点。在重叠过程中，叠化创造了由前一个和后一个镜头的动感组成的新的运动感。在很多情况下，这种运动重叠产生的新的场看起来流畅而连续。所以，在许多抒情的段落，需要序列有一种流畅和连贯感的时候，叠化都是最受欢迎的转接方式，叠化帮助影片产生连续性。

叠化也会产生一些重叠镜头体现前景—背景关系的变化。在叠化的初始，第一个镜头保持它自己的前景—背景组织；在叠化中间，两个镜头的前景—背景组织变得模糊；在最后，第二个镜头的前景—背景组织获得控制权。这种暂时性的前景—背景转换会引起观众的注意，并给予叠化高度的可视性。

叠化联结比较柔软，它延缓节奏但是延续感情。叠化可在保持事件情感强度的同时，使它们感觉不那么激昂。在科波拉的《教父3》一开始，一组叠化镜头出现，既联结了前几集中的事件和情感，又创造了一种物是人非、光阴荏苒的情绪。所以，叠一方面缓和镜头之间的矛盾，并且感觉更流畅，但另一方面，如果过多地使用叠化必然会毁坏镜头序列的紧凑与节奏的流畅。就像在弹钢琴时过多地使用踏板一样，不加考虑地使用叠化会使场景拖沓。叠化仅仅是一种制造特殊效果的方式，它会降低画面的节奏感并将事件细节相互联结以形成流畅的时间实体。

叠化也可作为时间桥梁。虽然切甚至是跳跃剪辑已经几乎取代了叠化指示地点改变或时间流逝的功能，但叠化仍然是连续时间间隔的一个有效修辞方式。例如，在陈凯歌的《霸王别姬》中，段小楼等一群孩子在江边高唱"霸王别姬"，音乐连续，镜头叠化，孩子们已经变成了青年人。叠的过程是对时间流逝的一种交代。当你想要展示很久以前和最近发生的事件之间的联系时，使用叠化尤其方便。例如：小男孩跑过他家乡城镇的旷野，短叠化为一所知名大学演讲厅内的一位教授，正谈及一个人少年时期的经历对成年后行为的影响，叠将两个时间中的人重合起来了（他们很可能是两个不同演员扮演的同一个人的青少年和成年）。

叠，相比切来说，连接出现了过渡，而过渡给观众带来的是两个镜头之间的联系，有的是情感的，有的是空间的，有的是时间的。当然，不是任何的联系都需要用叠来提醒，只有当创作者认为有充分的必要让观众感受到这种联系的时候，

才会用叠的方式进行强调。

三、淡入/淡出（渐隐/渐显）

在淡入淡出中，画面逐渐变黑是淡出，画面由黑逐渐出现在屏幕上是淡入，很像剧院的幕布，它表示一个叙事序列的开始或结束。有时电影也可能会用一个快的淡出，紧接着下一个镜头的淡入——也被称为"交叉淡入淡出"或"浸黑"。这种方式，比切能提供更明显的场景或序列改变的指示。

淡入淡出与叠化不同，一般并不承担前后镜头的转接联系。它表达的是一个段落的终止和另一个段落的开始，它定义单个事件序列或事件本身的持续长度（进行时间），因此更像是一个段落之间的空行。电影一般不在相互关联和延续的镜头间使用淡入淡出，除非想要指示一个比较完整的段落的完成和另一个段落的开始。

在现代电影中，由于观众电影经验的丰富，为保持观众热切的注意力和影片的节奏，即便在段落的结束和开始，电影也已经大多使用切而不是淡入淡出，而观众也完全可以自己意识到两个段落发生的转换。在某种程度上说，现代电影所使用的淡入淡出的连接方式，与其说是段落标志，不如说是一种修辞手段。一个淡入镜头似乎是在暗示"很久很久很久以前"，而一个淡出的镜头则是表示，"过去的已经慢慢过去了"，甚至有时候还故意用来创造一种怀旧的效果。它的叙事连接功能，大多已经被直截了当的"切换"替代了。

四、特技剪辑

在镜头的连接上，特技效果还提供了大量的转接选择，如溶（从前一个画面的局部溶化为后一个画面的开始）、划（新画面从中间或者某一侧面将旧画面划走）、分割（通过划，让新旧画面并存），此外画面还可以静止、缩小、滚动、拉伸、翻页、放光——或者这些效果被同时使用。例如，在分割画面的时候，左右有两个不同的画面，左画面保持动态，右画面可以静止，左画面可以让右画面划出，右画面也可以让左画面划出，还可以扩展成为马赛克画面，经历不易被察觉的蜕变，再缩回成正常的第二镜头，甚至扩大为全屏画面。这些特效更能够创造所联结的两个镜头的张力。

例如，在划变中，新画面似乎将旧画面推出屏幕，虽然精确地说，它只是移到旁边以揭示新镜头。爱情喜剧片《当哈利遇到萨莉》中，就经常使用这种分割画面的划入划出，来增强作品的喜剧感和对比性。划变对连续性、结构或主题关

系并没有贡献。尽管多数这些效果在视觉上令人兴奋,但是,还是应该谨慎地使用它们,以使它们帮助而不是阻碍向目标观众传达、强化和解读信息。只有当某一效果促进视觉序列的传达和强化,并且对内容、外观和节奏来说是恰当的时候,特技剪辑才有价值。正如许多大导演所说,除非确有必要,否则,除了切,什么手段都不必使用。只有切,才是最简洁、流畅、自然的蒙太奇手法。

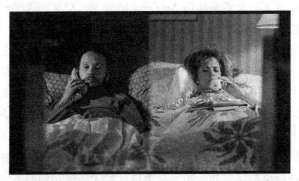

《当哈利遇到萨莉》(罗伯·莱纳导演,1989)中的分割画面

第六节 小 结

电影是一种空间化的时间艺术,这不仅体现在单镜头的延续中,更体现在镜头的联结中。电影是被蒙太奇组合起来的。蒙太奇的作用,不仅是通过镜头与镜头的组合将动作、场面、段落、事件和故事有机地联系起来,而且通过镜头与镜头的平行、交叉、类比、冲撞、顺序、倒叙以及联结技巧,为观众创造一种感知和体验故事的方式、态度、心理节奏,甚至可以创造一种价值体系。所以,蒙太奇,既是一种创作思维,又是一种观看思维。我们必须牢记,在一部结构缜密的电影中,正如没有一个人会无缘无故地与另外一个人相爱一样,也没有一个镜头与另外一个镜头是无缘无故地被联结在一起的。蒙太奇处心积虑地为我们重新建构了一个有声有色的影像世界,一个非现实的想象世界,这个世界的时间、空间、相互联系、变化节奏等都是重新建构的。正是这种建构性,构成了电影的魅力,让观众超越了日常经验,成为一个在虚构世界里兴致勃勃的体验者。

讨论与练习

1. 叙事蒙太奇、联想蒙太奇和修饰蒙太奇的差异是什么？从你看过的影片中各找出 1~2 个例子。
2. 平行蒙太奇和交叉蒙太奇有什么异同？它们的效果有什么差异？
3. 通过具体影片的段落，分析其声画对位的特点。
4. 将鲁迅小说《故乡》中童年闰土沙地遇猹一段改编为电影分镜头剧本，并做出导演阐述。
5. 用 20 个不同的镜头，拍摄一段吃饭的场景，剪辑成为 2 分钟的片段，配上合适的音乐，加上环境音效，看看剪辑点是否准确，镜头联结是否匹配，节奏是否流畅，考察前期拍摄是否为后期剪辑准备了足够的素材。

重点影片推荐

《战舰波将金号》（Bronenosets Potemkin，谢尔盖·爱森斯坦导演，1925）

《正午》（High Noon，弗雷德·金尼曼导演，1952）

《邦尼和克莱德》（Bonnie and Clyde，阿瑟·佩恩导演，1967）

《本命年》（谢飞导演，1990）

《罗拉快跑》（Run Lola Run，汤姆·提克威导演，1998）

《飞屋环游记》（Up，彼特·道格特导演，2009）

第八章
场面调度

　　场面调度，指导演在电影拍摄现场，根据一定的动机和原则，对摄影机、演员、环境的设置和安排。场面调度体现了导演对视觉素材的理解、结构、表现和阐释。场面调度的结果最终将反映为电影画面的效果。

　　电影的画面效果不仅应该容易理解而且应该富于含义，它必须在观众与影片角色、观众与影片情节之间建立起内在的逻辑联系。

　　场面调度将镜头、构图、造型完成到了最后的银幕上，最终决定了观众对银幕上内容的观看方式和情感态度。蒙太奇风格的场面调度，对于观众的电影阅读来说，是封闭强制性的，而长镜头调度风格则是开放多样性的。因此，长镜头布景场面调度更加复杂、困难，所有复杂的创作要素都必须严丝合缝地紧密配合才能完成，而且对观众的主体能动性和观影能力的要求往往比蒙太奇风格也要更高。

　　场面调度的主要操纵者就是居于电影创作中心位置的导演。场面调度使画面的"意义最大化"。电影的场面调度，与戏剧完全不同，戏剧只能调度舞台上的

角色和位置，但是不能调度空间、不能调度时间、不能调度视点、不能调度观众与对象的关系，等等。而电影的调度手段更加丰富，镜头、机位、运动、演员、道具、布景、群众演员、镜头与对象的相对静止或者运动的关系，等等，都可以被用来激励观众去注意某些东西，同时阻止观众去注意另一些东西，既体现了创作者如何表现电影世界，又决定了观众如何进入电影世界。

关键词
空间调度　时间调度　主观镜头　正反打镜头　长镜头

场面调度是电影从文字剧本到银幕转换的关键环节，而这个环节的主导人物就是导演。场面调度，是导演将电影的各种创作因素结合起来进行艺术创造的重要手段。场面调度，对于非专业人士来说，似乎是一个过分专业的词汇。但是，如果说电影的镜头、构图、造型决定着电影的画面所呈现的内容的话，那么镜头、构图、造型元素对于导演来说，则是通过场面调度来完成的，电影银幕上的魅力是通过场面调度来实现的。剧本、演员以及摄影、录音，甚至美术、道具都是通过场面调度才形成后来观众看到的画面和效果。因此，理解电影就不能不理解场面调度。

第一节　场面调度的含义

所谓场面调度，在法语中为"mise-en-scène"，原为戏剧专有名词，字面含义是"置于场景中"，意味着在具有宽度、高度、深度的场景之中，对舞台上人、物、景在三维空间中的安排。在电影中，由于摄影机的加入，场面调度则意味着导演在电影拍摄现场根据一定的动机和原则，对于摄影机、演员、环境的设置和安排。场面调度体现了导演对于视觉素材的理解、结构、表现和阐释，场面调度的结果最终将反映为电影画面的效果。

画面效果不仅应该容易理解，而且应该富于含义，它必须在观众与影片角色、观众与影片情节之间建立起内在的逻辑联系。一些熟悉的元素被组合进空间之中使故事发展脉络容易接受和易于理解。同时，它应该能建立起一种观众期待，以便让一个镜头有逻辑地流向下一个镜头。通过场面调度，电影的画面空间变得富有表达力。场面调度不可能与把单个镜头串接为连续的影像流的剪辑过程相分离，尽管在整个制片过程中，剪辑通常被看成一个独立的元素，但剪辑必然是场面调

度的组成部分。

　　布景、服装、灯光和人物的表情、动作都是场面调度的元素。然而没有一个元素是独立的，各个元素都必须遵守一些通用的形式原则。比如人们可以通过协调或者不协调、统一或者不统一、符合常规或者违背常规、庸俗模仿或者创造性设计等原则，来判断电影场面调度的优劣成败，画面是否具有视觉上的感染力，演员能够最恰当地在环境中影响到观众的情绪，画面用什么方式引导观众、支配观众并对观众产生作用。

　　根据场面调度的这些不同手段，电影学者贾内梯列出了场面调度系统分析的15项内容：

　　（1）主体：首先引起我们注意的是什么？为什么？

　　（2）光调：高调？低调？对比是否强烈？是否混合用光？

　　（3）镜头与拍摄的距离模式：如何取景？摄影机距现场有多远？

　　（4）角度：我们（以及摄影机）对拍摄对象是仰视或是俯视，或者摄影机是平视的（即放在视平线上）？

　　（5）色彩的涵义：画面主体的颜色是什么？是否有反差衬托？是否有色彩象征手法？

　　（6）透镜、滤色镜、胶片：它们如何改变和述说所摄对象？

　　（7）次要对比：我们的眼睛在接受画面主体之后多半会往哪里看？

　　（8）密度：该影像包含多少视觉信息？其特征是十分明显、比较明显，还是细节尽现？

　　（9）构图：二度空间如何分割和组织？何谓潜在的设计？

　　（10）形态：是开放还是封闭？影像是否像一扇窗那样将场面中部分人或物任意隔断？或者，像一个舞台前部的拱形台口，其中视觉部分经细心安排并取得平衡？

　　（11）画框：是密还是疏？人物在里面是否能自由移动？

　　（12）景深：影像构成于几个平面上？后景或前景是否因某种原因而影响中景？

　　（13）人物定位：人物占据画面空间的什么部位？中央、顶部、底部或是边缘？为什么？

　　（14）表演位置：哪个方向使演员看上去与镜头正面相对？

　　（15）角色距离：角色之间留有多大空间？①

① 参见［美］路易斯·贾内梯著，焦雄屏译：《认识电影》，北京：中国电影出版社，1997年，第48-49页。

第八章　场面调度

实际上，除了这15项以外，从电影创作的角度来看，似乎还可以加上：

（16）人与物的运动关系：画面中人物和物体的运动方向、速率如何？

（17）镜头运动：镜头如何运动？镜头运动与人物运动、物体运动的关系如何？

（18）环境设置：环境与人物的关系如何处理？

（19）动与静：场面中动态与静态保持何种关系？

（20）蒙太奇关系：本镜头与前后镜头之间的关系如何？

实际上，场面调度的内容远远比这里所列举出来的20项还要复杂。导演以及在导演指导下的摄影、灯光、美工、化装、服装、道具等美工部门对视觉信息的处理能力，最突出地体现在场面调度中。所以，场面调度是导演艺术中最重要的组成部分。不同的导演、不同的电影风格对场面调度的要求会有很大差别。如中国台湾导演侯孝贤、日本导演小津安二郎的电影都喜欢追求场面调度的最小化，并且减少画面的运动感，但是在绝大多数好莱坞导演那里，场面调度往往更加明显，追求画面的动态感。从这个角度上说，场面调度和所有画面艺术一样，应服从于电影的整体风格和整体的美学追求。

从以上所排列的这20项场面调度的内容中，我们大致可以分为三大重要部分：场面的空间调度，场面的时间调度，场面的视点调度。场面调度包括许多空间与时间的元素，引导观众的期待并影响其对画面的观看。

第二节　场面的空间调度

电影影像所投射出去的银幕是平面的，就像照片或图画一样，构图都在一个框中。场面调度的安排创造了画内空间的构图，二维的构图由形状、质地、色彩、灯光和阴影所组成。而在大部分影片里，这种构图效果再现了表演所在的三维空间。虽然画面是平的，但是场面调度可以引导观众感受布景的立体感。因此，观众的视线是被平面和光影制造的立体感所引导的。事实上，在所有的电影里，场面调度的功能都是协助造成画面上三维空间的效果，不管是抽象的还是再现性的，真实的还是虚构的。

所谓三维空间感是通过透视感制造的。透视感则由灯光、布景、服装和人物的表演来制造。这些元素赋予空间体积和层次。画面的空间并非真实的三维空间，它完全要依靠观众的深度感去想象整个空间的真实性。而我们对深度感的体会多数基于现实空间的经验，或者来自绘画、剧场中的一些经验性的惯例。

电影中的空间是交往的媒介。在场面调度中，如何安排人与人之间的空间关

系、演员与镜头的空间关系，将揭示完全不同的人物关系和人物心理。我们可以重点谈到以下几个问题：

一、摄影机与被拍摄对象的角度

在考虑摄影机与被拍摄对象的关系时，通常有 5 种位置可以选择：
（1）全正面——被拍摄对象正对摄影机镜头；
（2）3/4 正面——镜头与被拍摄对象之间存在一个不明显的角度；
（3）侧面——被拍摄对象左面或者右面对着镜头；
（4）1/4 正面——对象基本背对镜头；
（5）全背面——对象完全背对镜头。

观众的视线相当于摄影机的镜头，所以，观众看到被拍摄对象越多，画面对观众来说就越清晰、越亲近、越明朗；相反，则越神秘、越疏远、越生硬。摄影机的角度决定着观众与画面信息的情感关系。

二、画面中人物与人物的距离关系

场面调度还决定着画面空间中人物之间的距离模式和由此表达的人际关系。通常画面中的人与人之间的距离、镜头与人物之间的距离有 6 种基本的模式：
（1）亲密距离（50 厘米左右）；
（2）私人距离（50 厘米~1 米）；
（3）社交距离（1 米~3 米）；
（4）公共距离（大于 3 米）；
（5）疏远距离（在私人距离以外交流）；
（6）敌对距离（在私人距离之内表达对立情绪）。

当画面中两个陌生人的空间距离被拉近的时候，会带来一种威胁和紧张的感觉；当一对青年男女之间的空间距离在画面中逐渐缩小的时候，会表达一种亲密关系的出现；当一对夫妻在画面中遥遥相隔对话的时候，暗示的是一种疏远和隔膜。当然，这种真实的距离由于摄影机的位置、角度以及使用什么镜头，还会产生一些感觉上的变异。以上对距离的效果的归纳仅仅是一般经验的总结，并非具有必然性和唯一性。我们以电影《甜蜜蜜》为例，黎小军和李翘分离之后，再次在聚会时偶然重逢，导演在场面调度上，将他们放到一个狭小的走廊空间中，使两人的空间距离必然更近，同时又使用长焦镜头，让前后景中的两人在画面上更加叠合在一起，每一次正反打镜头都尽可能缩短两人之间的空间距离感，这当然

第八章 场面调度

会给观众带来强烈的情感影响，意识到他们两人不可分割的联系。空间环境、人物距离、镜头角度、镜头焦距、镜头的晃动，这些调度形式共同创造了这种剪不断理还乱的情感效果。

此外，导演如何设置摄影机对角色的拍摄距离、角度和运动速率也会创造完全不同的效果。当摄影机与拍摄对象相对而急速运动的时候，肯定会创造一种强烈的对抗性；当摄影机镜头用大角度拍摄对象的时候，戏剧性也必然强烈；当演员正面对着镜头就像对着观众的眼睛的时候，会带来一种亲近感；当人处在一个封闭的前景压迫之中的时候，画面带来一种压抑感；当人以45度以上的角度对着镜头的时候，画面有一种敌对感。所以，场面调度将镜头、构图、造型完成到了最后的银幕上，最终决定了观众对银幕上的内容的观看方式和情感态度。

《海上钢琴师》（朱塞佩·托纳托雷导演，1998）

我们可以分析一下《海上钢琴师》著名的"斗琴"一场的场面调度，机位与对象的关系、人物与环境的关系、静止与运动的关系、画面与音乐的关系，都通过场面调动中的镜头机位选择、运动方式、环境人物、道具以及它们之间的关系得到了酣畅淋漓的传达。我们看到，在电影的场面调度中，不仅包含了静态的空间关系的处理，而且也包含了动态的空间关系的处理。如摄影机的运动、演员的运动、物体的运动以及摄影机和演员的同时运动，等等。这种空间动态关系的变化，既改变着画面的构成又改变着画面的意义。一个动态的物体总是比静物更容易引人注意，在静态的画面中，银幕上最微小的动作都会被注意到。当一张小报纸随风舞动，马上引起了我们的注意，因为那是画面中唯一在动的东西。当一个画面中有好几个东西同时移动时，比如一个舞厅的场面，我们的注意力便会在各个元素中搜寻，最后会停在我们认为与故事关系最密切的一点上。例如，张艺谋导演的《秋菊打官司》的开头，是一个赶集的乡村街道。拥挤的人流车流都在动，

但是人们的关注点会被始终处在画面中间位置的身穿红色棉袄的秋菊所吸引。她的颜色、她的画面位置让观众从真实而嘈杂的画面中自动地分辨出来了。

三、画面中人物和环境的关系

在场面调度中，除了叙事、节奏等方面的需要以外，导演也会通过场面调度去创造一些特殊的象征性效果。众所周知，如果用一种东西代表着或者意味着另一样东西，那么它就是一个象征。它代表的常常是一段感情、意义、传统或者其他相同的联想。

例如，在《毕业生》(The Graduate, 1967)的结尾，当男主人公赶赴教堂阻止他心爱的人出嫁的时候，有一个在教堂窗户上的造型，就像是十字架上的耶稣一样，象征了人性对神性的挑战。最后，男女主人公从教堂里逃出之后，坐到公共汽车的最后一排，接了一个反打镜头，全车的老年人都用惊诧的表情看着这两个年轻人。公共汽车的空间象征着社会；一群老人夸张的表情，实际上是两位年轻人未来要面对的社会的质疑。再一个镜头回到了两个年轻人喜悦之后的凝重表情。这个场面的调度与镜头的组接，传达的意义已经超出了故事本身。又譬如，电影《楚门的世界》(The Truman Show, 1998)中有一段，楚门意识到他是生活在一个虚假的摄影棚世界，这时导演对他说话，楚门仰望天空，声音来自苍穹之上，似乎是象征着缔造万物的上帝之声。而《黄土地》的结尾，小孩憨憨逆那些赤背的人流而动的场面，象征的则是新生活在传统的力量面前的渺小和坚强。

电影中使用的象征可能是很微妙的。显然，由于人的视觉对差异十分敏感，在电影的场面调度中，导演常常通过对场面人物、环境和摄影机的关系的不同处理来引导观众的感知和理解，暗示电影空间感的元素相互作用，形成叙事和创造银幕空间的动态关系。

第三节 场面的时间调度

通过安排镜头的时间长度，导演可以控制整部影片的节奏。电影节奏相当复杂，它涉及节拍、速度、重音等因素。在每一场面调度里的任何运动都包含节奏元素。在银幕上的动作可以有明确可见的拍子，比如霓虹灯闪烁或者船身有节奏的摇摆。动作也可以有速度的变化，如飞车追逐场面中汽车加速。强调动作的构图比较"时间化"，因为我们的视线会受速度、方向和动作节奏的引导而转移。

观众会扫视整个银幕去寻找对他来说有意义的信息，这种过程本身就牵涉了

时间。时间长度比较短的镜头强迫观众在短时间得到一个画面的印象。在大部分的镜头中,我们所获得的印象就制造了我们的心理期待。这种期待就在我们眼睛浏览画面时快速形成,而且这种期待也受银幕画格内运动的影响。

场面调度不但控制我们看什么,同时也引导我们什么时候看。所以观众的"看"所牵涉的时间因素,不单只是横跨整个银幕,另一方面,也需要"看进去"。深景深的构图常利用背景动作来制造观众对前景即将发生事件的期待。深景深的构图不仅仅是为了画面的丰富性,它在控制叙事的节奏方面同样具有价值。在同一个画面里,导演可以组织事件的动作,即将在前景发生的事可以在背景区域现在正在发生动作的地方作好准备。和一组完整的技巧一样,场面调度在时间层面和空间层面上协助构成镜头的内容。布景、灯光、服装、人物行为之间的彼此互动创造出颜色和景深、线条和形状、明亮和阴暗,以及动作等模式。这些模式说明了并且发展着故事的空间,强调着静态的故事信息。

在《毕业生》的结尾,当主人公急于去教堂阻止婚礼的时候,在场面调度上,有时用正面的长焦镜头来调动观众的心理的焦急与画面动作的缓慢的时间差,有时用横向的广角镜头来表现主人公奔跑的速度以满足观众的时间紧迫感受。场面调度,不仅在决定影片中的时间关系,实际上也决定了观众的时间体验。

《毕业生》(迈克·尼科尔斯导演,1967)

第四节　环境的设置与调度

布景指的是某一个场面中的背景设置。布景可能是在摄影棚中"布"出来的景,也可能是"外景"拍摄时对实际场景的布置。布景是经过详细选择的电影中人物

行动发生的背景，一般除了提供真实性以外，还可能具有象征意义和感情色彩。

在电影最早期的日子里，影评家和观众就认识到布景在电影中扮演的角色比其在戏剧中要活跃。法国电影评论家安德烈·巴赞曾经写到，人在剧场中是最重要的。但银幕上的戏剧却可以不需要演员，一扇砰然关上的门、一片风中的叶子、拍打岸边的海浪都会加强戏剧效果。因此，电影的布景便被强调了：它不仅仅是一个人活动的舞台，而且可以动态地参与叙事行动。

导演有多种控制布景的方法，方式之一就是选择可在其中进行拍摄的现成景物，也就是人们常常说的所谓"实景"。最早的电影实践已经采用这种方法。路易斯·卢米埃尔就是在一座真实的花园里拍摄第一部喜剧短片《水浇园丁》的。现在许多现实主义风格的电影也宁愿最大限度地选择"真实"的场景进行拍摄。当然，在真实的拍摄过程中，绝大多数所谓的实景，也是经过了加工改造和布置的，例如在墙头上挂一幅挂历来传达时间，甚至时代特征。

电影中的许多场景可能是重新布置，甚至重新修建的，即所谓的"置景"。这些重新加工的场景，有的尽量是对已经消失或者不便于拍摄的"真实场景"的还原，但也有许多是为了创造一种与影片风格和目的更接近的艺术效果，因此常常会不那么忠于历史的逼真性。例如，格里菲斯虽然研究过《党同伐异》中所表现的各个历史年代，但他的巴比伦城却融合了亚述、埃及以及美国的建筑风格，成为他个人心目中的城市图景。同样，在《伊凡雷帝》（Ivan Groznyy，1944）中，爱森斯坦对沙皇宫殿的设计则和灯光、服装及人物定位相协调，因此，角色们看起来像在老鼠洞的门厅里缓缓前进。现在中国流行建设的各种影视城，其实都是供电影拍摄的一些新建的场景。如《英雄》中的秦殿，就是在横店的影视城拍摄的。

许多电影的导演还可能会选择在摄影棚里搭建布景。梅里爱就深知在摄影棚里拍摄能够更好地控制，而很多导演都是他的追随者。在法国、德国，尤其是美国，为了在影片中制造全然人工的世界，发展出了很多种搭建布景的方式。有些导演特别强调历史的权威性，布景可以比演员更突出。布景不一定是看起来真实的建筑和构造，比如《卡里加里博士》（The Cabinet of Dr.Caligari，1920，一部深受德国表现主义艺术影响的影片）中歪扭的街道和痉挛着的建筑。在好莱坞的大制片厂时期，许多电影的场景都是在摄影棚里搭建的。

一个布景的整体设计极大地影响着我们对故事情节的理解。张艺谋的《菊豆》《大红灯笼高高挂》在封闭的空间中表现人的挣扎，有一种悲剧的意味。罗伯特·布列松的《金钱》（L'Argent，1983）在家、学校、监狱中让绿色的背景和冷蓝色的道具以及服装重复出现。雅克·塔蒂的《玩乐时间》（Play Time，1967）

第八章 场面调度

则急速地变幻着布景的颜色设计。红色、粉色和绿色系布景颜色的变化配合了叙事的发展，呈现了一个非人性的城市。

在场面发展中，道具也可以成为一个布景的"母题"。《精神病患者》的淋浴帘子一开始本来无关紧要，但在浴室谋杀那一场戏中，帘子为影片带来了一种神秘的紧张和恐惧感。服装也可以极端风格化，唤起对其纯粹视觉形式的注意。在《卡里加里博士》中，梦游者西撒穿的是一件黑沉沉的袍子，而他诱拐的女子则穿着白色睡衣。陈凯歌的《无极》（2005）里，服装的风格化是人物的类型化的重要组成部分。

此外，使用实际物品形成画框，也是场面调度创造表达空间的一种方法。电影常常使用建筑的一部分来把行动"框"起来，并以此赋予其额外的意义。常用的建筑部分包括门、窗和镜子。窗户常常用来表现有人从外界窥视隔绝在某个房子里的人。例如，在《后窗》（Rear Window, 1954）中，窗户和望远镜都是一种窥视的方式。而门既是入口又是出口，同时也是阻碍行动的潜在障碍。因此，（框在）在一个门里面的角色可能是潜在的入侵者，或者是无法"进入"或不愿"进入"、不能加入其他角色的"局外人"。同时，门也代表着行动的可能性。例如，在电影《双面情人》（Sliding Doors, 1998）中，我们看到了主人

《后窗》（阿尔弗雷德·希区柯克导演，1954）

公有"两种可能的生活"，而之所以可能出现两种不同的结局，是因为一种结局中她赶上了一辆地铁，而在另一种结局中地铁的门在她进入以前就关上了。

镜子和其他能够反射的表面（例如水）也有相似的功能，可以用来框起角色的脸，表现角色正在进行自我反思。在《狮子王》中，英雄主人公辛巴就是看着水中自己的倒影时认识到自己真正的身份（国王）的。镜子还可以"框起"那些接近疯狂的角色的脸。在《闪灵》（The Shining, 1980）中，杰克·托兰斯在对着镜子怒目而视不久之后就完全疯狂了。在《蓝白红三部曲之蓝》（Three Colors: Blue, 1993）中，镜子就是主人公自我认知的重要手段。而在吴宇森的《变脸》中的镜子，则成为正反两个角色失去身份的一种表达手段。

从以上这些元素来看，一般来说，作为一种被调度出来的"表达空间"，布景可能有下列一种或多种功能：

(1) 情景制造

有些类型是和特定的布景联系在一起的。黑色电影和新黑色电影的布景通常都是在阴雨绵绵的压抑的都市里;史诗片则需要布景空阔、有壮观的自然景观或宏伟的建筑(如沙漠或皇城);科幻片常常是在机器和电子灯光的背景中展示高科技未来。

(2) 仿真效果

布景要让观众"暂停怀疑",进入电影的虚构世界。现实主义的电影要让观众进入一个信以为真的世界中;戏剧主义电影让观众进入一个忽视其假的空间中;风格主义的电影则要让观众进入一个以假达意的境界中。

(3) 情绪和气氛

"移情"是常用的美学手法,即把人类的情绪赋予非生命体,或者赋予大自然。这种技巧通常都是"反射性的",即客观世界反映了角色的主观情绪。电影采用了同样的原则。于是,暴风骤雨表现了角色的内心骚动;雾和风雪表现了内心的困惑和犹疑;晴朗的早晨代表着乐观和积极的情绪。而在电影传达某种情绪和气氛时,布景常常也是关键环节。科幻/新黑色电影《刀锋战士》(Blade,1998)让人过目不忘,正是因为怪诞的未来都市布景给电影整体带来了一种怀旧感。而中国20世纪40年代的经典影片《小城之春》(1948),也是用那些断壁残垣、败柳衰草的环境创造了一种无可奈何的悲凉情绪。

《小城之春》(费穆导演,1948)

(4) 象征意义

布景可能也有某种明确的或暗示性的象征意义。在《西雅图夜未眠》的最后,

第八章 场面调度

先是在吃饭时,窗外出现了闪烁着灯光的帝国大厦,像"第三者"一样影响着两个人的谈话,而后来经过漫长的等待之后,两个从来没有见过面的有情人终于在帝国大厦见面,这代表了他们都在寻找一种"更高的"东西,一种"超越"普通爱情的世俗性和实际性的东西。

(5)冲突和结构的对比

电影有时会对比地使用布景,让观众注意到同一部电影中描绘的不同的"世界"。很多西部片会有沙漠和城市的对比,许多表现人物心理冲突的电影会有室内空间和室外空间的对比,表现罪恶与正义的则有黑夜和白天的对比。例如,李安导演的《理智与情感》(Sense and Sensibility,1995)当中,姐姐的生活空间都是室内的、封闭的,象征她的理智;妹妹的生活空间大多是室外的、开放的,象征她的情感。

第五节 视点的调度

视点有不同的含义,基本上它是指镜头模拟一个人或几个人在屏幕上的视觉方向。有三种不同的观看方式介入电影这种移动的观看行为中:观众观看银幕;摄影机观看演员和他们的动作;演员之间的相互观看。

观众的观看行为很少进入电影的叙事之中,尽管画外音叙述有时候会引起我们的观看的注意,但是,观看本身的客观性也在一定程度上阻止了摄影机对影片的主观解释,也阻止了影片角色的个人化观点,观众可以根据影片本身的兴趣点进行选择和作出解释,特别是当场景本身是一个纵深空间时更是如此。但在绝大部分时间里我们的注意力总是被银幕上展开的戏剧性动作所吸引,而摄影机的观看行为仿佛被暗中鼓励去追逐那些戏剧性动作,从而让我们逐渐忘记了是在观看一幅银幕,并卷入了想象中的戏剧情景之中。影片角色所拥有的空间看起来又是那样适合于角色的动作在其中展开并加以演绎,而它们为影片意义的传达所做出的安排又是不易察觉的。

不是所有的好莱坞影片都可以简单地理解为角色相互的主观视点,观看电影的过程可能同时混合了摄影机、角色和观众三个方面。它们很可能有效地结合起来,观众的视点与摄影机的视点被伪装成影片中角色的视点,但它们也可能完全分离开来,只强调作为中介的摄影机的视点,或者银幕上角色间的主观视点,或者是观众作为观看者的视点。

准确地讲,摄影机的观察点和视点是有区分的。观察点仅仅指摄影机从哪里

看到什么东西。而视点则是摄影机有目的性地拍摄，镜头已不再是描述，而是阐述事件。然而，更多的时候，这两个词交替使用，有时指摄影机的位置，有时又是指镜头的叙事方式。一部电影的含义通常取决于我们站在什么位置去看发生的故事，以及我们站在什么角度去进行解释。我们观看的过程通常被理解成对故事信息的获取和体验的过程：我们感觉到我们正在经历一个传奇的故事，因为我们和影片中的人物处于相同的视角，我们也仿佛被暴露在角色面前。因此，摄影机的视角在一定意义上创造出了一个与角色共享的观看位置，或者是一种互动的位置。

视角（观看的位置）和视点应该是有区分的。视角实际上是指摄影机在空间中所处的位置，包括它的角度、平衡与否、高度，以及离被摄物体的距离；视点，则是指与获取银幕情节信息多少有关的位置，比如它可能是某个人的限制性视点，也可能是全知视点。影片场景中的角色也由此而有了视角和视点两个方面，他们在表演空间中占有实实在在的位置，并且他们可以观看其他的角色或物体，同时他们也拥有自己的知识、态度、习惯和偏见，这些都与故事本身联系在一起。镜头从一个特殊位置所进行的拍摄很可能为角色建构起它自己的视点，但透镜与人眼本身的区别使得角色的视点很难被真正还原出来，即使彻底恢复到银幕空间中角色的位置也不可能。角色的视野和他的知识是永远也不可能被彻底模仿的。

与视点相关，我们应该特别关注几种特殊的视点调度。

一、主观镜头

观众认同（暂时的）摄影机的视点和位置的可能性，促使创作者主观性地使用摄影机。主观镜头试图参与到事件中，而不仅仅是静观事件。摄影机被设定为一个处在屏幕事件中的人（或者动物），不时地替代这个人的眼睛和行动。比如，你可以呈现一个被警车超过的卡车司机的侧面镜头，然后使摄影机代替司机的视点，这样观众就可以暂时充当司机的视点。作为观众，我们也会被银幕上的某个角色发现，并被强迫直接从我们的观看位置上加入到屏幕事件中去。在这里，摄影机代替了观众的眼睛。通过主观镜头技巧，观众容易被诱惑而参与到屏幕事件当中去。

一般来讲，主观镜头是指表现影片中的人物看到的东西，而且它是建立在摄影镜头和剪辑合成的基础之上的。如果一个人物正在看什么的镜头后面，接一个事物或人物的镜头，我们就会通过主观推断，认为我们现在看到的事物或人物就是影片中的人所看到的东西（好莱坞电影一般不会给我们做其他推断的理由）。

第八章 场面调度

这种方法是电影中最能取得接近文学创作中的第一人称效果的表达方法。在电影中，第一人称"我"实际上变成了"眼睛"，电影要求我们相信我们正在通过影片中的人物的眼睛看到某种事物。在电影创作中，很少完全采用第一人称来建构故事。威尔斯曾经想把他的第一部影片——根据约瑟夫·康拉德的第一人称小说改编的《黑暗的心》拍摄成第一人称影片，但没有成功。绝大多数用第一人称旁白形式叙述的影片，其画面的内容都往往不是被限制在第一人称视点上。比如，"我"在生活中是看不见自己的，除非面对镜子这样的参照物，但在电影中，"我"常常是在画面中被看到的，因此，摄影机不可能完全成为第一人称视点。但是，在少数影片中，摄影机也可能成为故事中人物主观视点的代表。如在丹尼尔·麦里克（Daniel Myrick）导演的《女巫布莱尔》（The Blair Witch Project, 1999）中，摇动的镜头比较完整地还原了第一人称的视点，强化了观众对影片人物的认同，带来了强烈的恐怖效果。

在电影中取得第一人称效果的最好办法，是通过切换看和被看的人或事物的镜头来表现视线的交互作用。因此，电影通常是由沉默的第三人称的声音、摄影机这只不停监视着的眼睛，以及控制运动的剪辑来讲述故事的。第一人称视点是建立在这种普遍的第三人称结构之中的，是通过个人的视线所及来表达的。希区柯克就往往通过交叉切换人物镜头和人物所看的对象的镜头来取得这种效果。在《精神病患者》中，当马里恩的姐姐，莱拉·克兰，走近那所破旧的、昏暗的房子时，希区柯克通过将镜头从略微高倾的角度移回来展现她上楼的过程（通过把人物放在一个偏僻的位置来打破构图的平衡，忽高、忽低，或者离开镜头构图中心一点点，这是希区柯克喜欢使用的传达迷惑、不安，甚至恐惧感的方法）。他交替剪接她向楼上爬的镜头和房子不断移近的画面，就好像是从房子自己的视点看过来一样，仿佛房子在向下看着走过来的这个人，一种期待感和威胁感强烈地表现出来。马丁·斯科塞斯是希区柯克的推崇者，他一直在研究希区柯克的影片，并吸收到自己的作品中去。他继承了希区柯克的主观镜头拍摄方法。《出租车司机》（Taxi Driver, 1976）是一部运用主观镜头的经典之作。在这部片子中，

《出租车司机》（马丁·斯科塞斯导演，1976）

视点完全被限制在一个精神异常的出租车司机的感觉范围。银幕上的被有机组合在一起的世界是特拉维斯·比克尔这个疯出租车司机所看到的事物的反映：曼哈顿大街的夜晚时分，充满妓女和歹徒，疯狂的人们边走边叫喊，一个杀了人的癫狂者（由斯科塞斯自己扮演）坐在出租车后座上。这样的镜头创造了一个不安稳的空间，反映了影片中人物心神不安的感觉。通过它，视点和场面调度被结合在一起，共同形成了一个鲜明表现人物情感状态的情感空间，影片中的人物栖居于这个情感空间中，而我们被邀请来观看这个情感空间。

二、正反打镜头

在这种镜头组合中，两个连续镜头完成的是对两个互补空间的叙述。这种方式通常被用在对话场景中并通过过肩的近景镜头来表现。在这两个镜头中人物相互注视，并且构图大致相同，观众由此可以推断这两个镜头的空间是相邻的。正反打镜头对于电影的自然流畅是相当重要的，因为这两个镜头之间刚好可以相互解释。有学者将好莱坞最通常使用的这种正反打镜头称为缝合体系（suturing）。它让观众忽视银幕空间内部的鸿沟，用这种方式把鸿沟填补起来。缝合体系使好莱坞电影不仅掩盖了它在形式上的操纵性，也掩盖了它在意识形态方面的操纵性。缝合体系不仅使形式本身不再凸显出来，而且使电影的意识形态色彩被很好地掩盖起来，我们看不到意识形态如何作用于我们，但被它所支配。

观众因为这种镜头，常常会把自己外在的观看行为等同于戏剧空间中的现场观看。有学者认为，电影常常使用这种正反打镜头的原因是在对话场景中，观众更多是注意听话者而不是说话者，由于我们可以通过声音猜测说话者的表情，但我们需要知道听话者的反应和感受。可以说，对角色采用连续的正反打镜头是隐性剪辑（invisible editing）极其重要的手法。这也是绝大多数主流剪辑所最经常使用的蒙太奇手法。

第六节　长镜头

长镜头通常指电影作品中时间值在30秒以上的单镜头。常规电影作品一般都是由数百个甚至上千个镜头构成的，有的单个镜头的时间值可能是几分之一秒，但有的镜头可能长达几十秒、几分钟，甚至更长，这就是我们所谓的长镜头。在一些极端的例子中，一部电影可能是由一个单镜头所构成的，一个长镜头构成了

第八章 场面调度

一部电影。比较突出的例子，包括《俄罗斯方舟》（Russian Ark，亚历山大·索科洛夫导演，2002）、《鸟人》（Birdman，亚利桑德罗·冈萨雷斯·伊纳里图导演，2014）、《1917》等。虽然这些电影中的"一镜到底"，实际上可能并不是真正一次拍摄完成的，它可能有若干个隐藏起来的剪辑点，但是观众看到的画面，就是在一个长镜头中完成的，因此，其场面调度的方式必须按照长镜头来完成。

虽然没有镜头与镜头之间的组合关系，但存在画面与画面之间的组合关系。因此，我们也可以说长镜头是场面调度的一种特殊形式，是一种镜头内部的蒙太奇或者说是单镜头的蒙太奇。长镜头往往需要更为复杂的场面调度。为了达到一镜到底的效果，演员们通常需要一次完成长达15页剧本的内容，并且按照严格的走位，不能出现任何的差池。如果要用一个长镜头——像在斯科塞斯的电影《好家伙》（Good Fellas，1990）中的那个长达约4分钟的镜头一样，必须精心设计以确保演员和摄影机同步移动，也必须保证镜头中所有演员的表演能够相互配合一致。《公民凯恩》中有一个讲述凯恩童年的场景，在这个场景中，镜头集中在凯恩的母亲把他的监护权让与富翁撒切尔先生的合同上签字的那个时刻。这个场景涉及几个人之间的关系转化：母亲、儿子、父亲，以及一个新的父亲。威尔斯在描述这些关系转变时，不是过多地通过人物之间的对话，而是通过摄影机和人物在场景空间中的移动来完成。在整个过程中，甚至在摄影机转到后面的时候，都能够从窗户中看到和听到在窗外雪地中的这个男孩。威尔斯聘请了一位精通长焦距的摄影技师，通过长焦距摄影，在摄影框中的所有景物，从前景到后景都清晰可辨。发生所有这些事情的这间小屋被扩展成一个巨大的心理变化空间。三个成年人之间、三个成年人和孩子之间呈三角形的动态，一直贯穿镜头始终。这个复杂的编排布置和空间人物的再整合，创造了一种在狭窄的室内的俄狄浦斯情结，交替展现父母双亲的关系和他们双方对孩子权利的拥有或失去。这一由摄影机和人物在有限空间内跳出的芭蕾舞比对话更雄辩，更不用说比描写性的故事事件更有表现力。[1]

从观众的角度来看，那些依赖场面调度和长镜头的影片对观众的观看方式和能力有特殊的要求。观众不能通过一个人或事物的特写来分析判断在一个场景中什么是重要的，他们需要看镜头内的各个部分，察觉透视关系的变化、摄影机和演员的位置移动。显然，采用常规的蒙太奇剪辑方法是通过故事的不断延续过程

[1] 参见［美］布鲁斯·F.卡温著，李显文等译：《解读电影》（上），桂林：广西师范大学出版社，2003年，第121页。

来引导观众的，而依赖场面调度制作的长镜头则要求观众暂停下来审视故事的构成空间。蒙太奇风格对于观众的电影阅读来说，是封闭强制性的，而长镜头调度风格则是开放多样性的。因此，长镜头阅读比蒙太奇风格对观众的主体能动性和观影能力的要求往往要更高。

长镜头一开始是由多年担任法国杂志《电影手册》的编辑、法国电影理论家巴赞所极力倡导的。作为一个写实主义理论家，巴赞认为电影由于具备技术上的客观性优势，可以比其他任何形式都更加接近于真实。而且，从20世纪以来，电影的每一次技术进步都促使电影作为一种媒介更接近于现实主义的终极理想，如20世纪20年代后期发明的声音，20世纪三四十年代出现的彩色摄影和深焦距摄影，等等。所以，他要求电影如实地反映生活的真实，反对蒙太奇对生活的简单阐释，希望还原生活本身的现实性和质感。他提出电影的本性是复制和还原现实的真实性。因而，他认为爱森斯坦的蒙太奇理论违背了电影的本性，分割和分解了现实时空的完整性，提供了一种虚假的影像造型，并将创作者对生活的单义性认识和解释通过人为的蒙太奇手段强加给了观众，这是一种非现实主义的创作态度。所以，巴赞提出，电影应该是现实的"渐近线"，为了无限地接近于现实，他提出长镜头来与蒙太奇相抗衡，并认为，最优秀的电影应该是那些能够将艺术家的个人意图与电影记录的客观性质完美统一起来的作品，材料本身能够说话。

与普通镜头相比，长镜头具有三个主要的美学优势。

一、时间的完整性

长镜头时间值较长，在单镜头中画面的时间与生活中的真实时间完全同步，环境、人物、事件都可以被充分地展示，给观众带来一种完整的时空感。意大利新现实主义导演罗西里尼在《战火》（1946）中，有一组受到巴赞等人高度评价的镜头：一个美国士兵向一个意大利西西里的少妇倾诉自己的家庭生活和人生梦想，两个人语言不通，但是用心灵来感受对方。导演没有使用经典的正反拍的镜头剪辑，而是用完整的镜头来展现他们之间的沟通和阻碍、犹豫和误解、理解和共鸣。时间的延续将观众带入一种真实的语境中，参与人物的对话和交流，给人们留下深刻印象。中国影片《我的九月》（1990）一开始就有一个长镜头：画面上，一条不算宽敞的胡同，远远的拐角处走来几个蹦蹦跳跳的孩子，观众慢慢看清是三个大汗淋漓的小男孩和一个更小的小女孩。镜头没有切换，他们走近后似乎与观众擦身而过，渐渐远去，边走边与街坊说话，直至他们走进大院。观众通过这个长镜头，看到了一个完整、连贯而真实的环境——一条远离大街的热闹的胡同，冰

第八章 场面调度

棍雪糕的叫卖声,张着嘴的垃圾桶,几个乘凉的老太太和打家具的小木匠,一个拥挤嘈杂的平常的大杂院。这一长镜头非常完整地展示了影片故事发生的环境以及这个特殊环境中将要出现的几位小主人公,唤起了观众一种似曾相识的熟悉感。使人物活动的过程、人物所处的环境具有完整感是长镜头的重要美学功能,这一功能不仅在纪实性或者写实性的电影作品中经常出现,在一些戏剧化的电影作品中,为了展示动作的难度和场面的特殊效果,也经常使用长镜头。如《大决战3:平津战役》(1992),用了80尺胶片的航拍镜头向观众展示了天津大战告捷的辉煌场面:镜头横摇,一队队战士尾随装甲车冲向解放桥,桥上挤满了欢呼雀跃的士兵,桥下宽阔的河床上星罗棋布地汇聚着越来越多的人;镜头徐徐升高,一个高空俯瞰的城市画面出现,镜头作720度旋转,在气势磅礴的主题音乐中,由灰色军装和红色的旗子组成胜利的海洋,将几十年前历史的一幕做了完整的重现,也将影片的气氛推上高潮。

二、空间的开放性

长镜头由于具有连续性,因而空间的跳跃感、自由度相对较小,但是长镜头仍然可以利用场面调度、利用镜头或者摄影/摄影机的运动来使画面产生运动感。这种运动由于其画框边缘不确定,反而使观众能够对画框以外的空间进行想象和补充,从而使长镜头具有比普通镜头更开放的空间容量,而且由于增加了画外空间作为画内空间的参照,也使得画面的表现力得到了增强。中国电影《找乐》(1993)的结尾,表现一个倔强的退休老人与另一群退休老人之间发生了冲突后,正面临究竟是走进人群还是坚持孤独的内心矛盾。这时用了一个长镜头,先是拍摄一群老人在立交桥边自唱自娱的场面,然后镜头向右横移,在立交桥的另一侧,主人公独自蹲在角落里沉默不语,画外的人群、欢歌笑语与画内的孤独、寂静之间产生了强烈的对比,镜头又向左回移,拍摄人群,一会儿,孤独的老人背影入画,他慢慢向人群走去。这一个长镜头,没有用切换镜头,没有用正反拍,而是充分利用了画面的开放性,在画外、画内的对比中刻画了人物的心理和心理变化,细腻委婉、丝丝入扣,显示了长镜头的美学魅力。2020年,获得奥斯卡多项提名和大奖的《1917》,

《1917》(萨姆·门德斯导演,2020)

可以说将长镜头的美学长处发挥到了极致。时间的完整性、情绪的完整性、战场氛围的真实感、观众内心的紧张感,通过丰富的场面调度一气呵成,堪称杰作。

三、表意的丰富性

在景深小、景别小和时值短的镜头中,画面信息受到了严格控制,因而观众的视野和理解都受到画面狭小的时空范围的限制,影片的意义被强制性地输送给观众,观众本身的判断力、想象力等都相对封闭。而在长镜头中,则恰恰相反,画面信息丰富复杂,没有确定的所指,往往需要观众的主动参与来发现和创造意义。电影《本命年》刚开始有一个长镜头,一条狭窄弯曲的胡同,刚从监狱释放出来的青年泉子背向观众走进镜头,镜头就跟随着他在半明半暗、弯弯曲曲的小巷一直向前走。四周寂静无声,只有泉子沉重的脚步声在回响。观众目送他那背着背包,在逆光中显得黑黝黝的身影在小巷深处穿行,走进他母亲留给他的破败的小屋。镜头随着泉子的目光掠过房间的零乱、肮脏,停在了布满尘垢的他母亲慈祥的遗像上。直到邻居喊"泉子",泉子回头,长镜头才结束。这个镜头不仅叙述了泉子回家的时间过程,更重要的是观众可以调动自己的想象和思考:主人公高大的背影与狭窄的巷子很不相称,空间上产生了一种窘迫、压抑的感觉,加上晦暗的光线和被夸张的脚步声,都似乎暗示了泉子未来生活之路的艰难和曲折。镜头让观众在心理上产生了一种焦虑感,这种焦虑随着影片叙事进程的推进越来越得到了充分的展示。应该说,这种意味深长的效果的确是长镜头所显示的艺术表现能力。最受巴赞称赞的电影导演如弗拉哈迪、雷诺阿和德·西卡等,也常常采用长镜头来表现现实的神秘、暧昧和不确定性。巴赞对像卓别林、沟口健二这样杰出的故事片导演尽量减少蒙太奇的剪辑,以图表达现实的多义性和复杂性的创作方式,也给予了高度评价。

长镜头过去常常作为纪实风格电影的特殊手段和标志,但是,现在许多主流戏剧性电影也常常采用长镜头调度来产生一种特殊的场面效果。例如,香港导演杜琪峰导演的《大事件》(2004)中,有一个长达近5分钟的长镜头,表现警察与匪徒激烈枪战的场面,一气呵成,成为用长镜头表现动作场面的典型代表。后来,越来越多的电影使用长镜头来表现那些需要一气呵成的故事、场景、段落,例如《地心引力》(Gravity,阿方索·卡隆导演,2013),这是一部太空灾难片,其中用了大量数字合成的长镜头来表现人物在太空中的惊险、孤独、无助和恐惧。同样一个导演,在《罗马》(Roma,2018)中,则更多地用长镜头来表现人物心理、感情的细微变化以及人物与环境之间的复杂联系。其中一个长镜头,在表现人物

冲突的时候，移动到房间外的街道，将游行示威场面呈现出来，镜头回到房间内，街上的人闯进房间，故事继续展开。镜头的调度、演员的调度都更加注重对环境和人物关联性的表达。

类似这种用长镜头创造特殊的场面或者动作效果的剧情片、类型片的例子很多，也说明了电影手法本身并不是水火不容的。电影艺术的历程恰恰证明了电影艺术只有融合才有发展。尽管长镜头的倡导是在与蒙太奇相对的前提下产生的，但长镜头还是应该被看成一种特殊的场面调度形式，所以，电影艺术创作中并不存在长镜头和蒙太奇孰优孰劣的简单判断，相反它们是相互联系、相互融合的。镜头的长短、蒙太奇风格的差别，关键取决于电影作品的整体样式、风格、节奏的要求。例如，在一部纪实性的电影作品中，长镜头往往应该更受重视，以产生一种真实感，而在动作性强的影片中，短镜头往往更常见，它可以用镜头的迅速切换加强运动节奏。但是如果使用长镜头表现战争场面，它的主观感受性就会更强烈，例如冯小刚电影《芳华》（2017）中，有一场刘峰参加遭遇战的段落，5分多钟的长镜头，实际上模仿的是刘峰的主观视点，观众几乎与人物同步感受到枪林弹雨的残酷和现场的紧张恐惧。蒙太奇手法的使用也取决于电影作品具体的叙述内容，比如在一般的惊险样式的作品中，往往以短镜头为主，但是有时为了增加镜头的刺激性，也常常使用长镜头来表现高难度动作，以此来证明表演的真实性。所以，在现代电影艺术中，蒙太奇作为一种美学，重要的不是使用什么样的蒙太奇手法，关键在于如何使用蒙太奇手法。如何做始终比做什么更具有美学挑战性。

第七节 小 结

场面调度不仅仅是一张有关安装各种设备的清单，比如场景设置、灯光或摄影机的位置等，而是通过场面调度使画面的"意义最大化"。通常，在导演所使用的分镜头剧本中，包含了场面调度的诸多因素，例如镜头的长短、景别的大小、镜头的运动方向和速度、演员的位置、演员的运动方式、空间环境的要求，等等。有效的场面调度不仅为制片人也为故事的消费者提供了需要，它能够让观众通过对画面的理解卷入情节与动作中。电影的场面调度，与戏剧完全不同，戏剧只能调度舞台上的角色和位置，但是不能调度空间，不能调度时间，不能调度视点，不能调度观众与对象的关系，等等。而电影的调度手段非常丰富，镜头、机

位、运动、演员、道具、布景、群众演员、镜头与对象的相对静止或者运动的关系，等等，都可以被用来激励观众去注意某些东西，同时阻止观众去注意另一些东西，从而让中性的画面空间显示出让观众卷入其中的含义。因此，从某种意义上说，电影的场面调度既能让观众作为旁观者去欣赏电影，又能让观众作为参与者进入电影之中。场面调度既体现了创作者如何表现电影世界，也决定了观众如何进入电影世界。场面调度的主要操纵者就是居于电影创作中心位置的导演。

讨论与练习

1. 请列出场面调度需要考虑的问题清单，并按照重要性排出顺序。
2. 选择一个给你印象深刻的电影场面，分析它是如何进行演员、摄影机和位置调度的。
3. 分析对比同样由张艺谋导演的《秋菊打官司》与《英雄》在场面调度上的区别。
4. 如何通过视点来控制观众注意力？尝试拍摄一组镜头传达出恐怖效果。
5. 试分析《1917》中长镜头调度的特点。

重点影片推荐

《公民凯恩》（Citizen Kane，奥逊·威尔斯导演，1941）

《小城之春》（费穆导演，1948）

《精神病患者》（Psycho，阿尔弗雷德·希区柯克导演，1960）

《闪灵》（The Shining，斯坦利·库布里克导演，1980）

《女巫布莱尔》（The Blair Witch Project，丹尼尔·麦里克导演，1999）

《1917》（萨姆·门德斯导演，2020）

第九章
表演艺术

如果说舞台剧要求演员的舞台感的话，那电影要求的就是镜头感。电影表演是被"建构"的而不是被"记录"的。电影表演不是根据舞台而是根据镜头完成的，这既是电影表演的限制，因为它剥夺了演员自由表演的空间，同时又是电影表演的优势，因为它能够突出表演的重点。电影演员的技巧就是要克服镜头的虚假，完成形象的逼真，这对演员的想象力、爆发力、控制力的要求更高。

演员必须通过理解而把握角色，通过想象而设计角色，通过表现而完成角色。三种能力缺一不可。理解力来自演员对于生活的理解，想象力来自艺术思维的天赋和修养，表现力来自表演能力和技巧的禀赋和训练。

演员既是导演艺术表达的工具，又是人物形象的创作者，对于观众来说则是艺术形象，工具、作者、形象三者的关系，在不同的电影类型中，在不同的导演风格那里，会呈现出不同的权重。但归根结底，表演会服务于特定的电影美学目标。

明星是电影商人"制造"的产品。对制片厂来说,"没有不好的曝光"这句话是一条金科玉律。对于导演来说,选择演员就是选择角色,而对于制片人来说,选择明星就是选择市场。

明星有时不是依靠演技而是依赖魅力和品质被当作精神偶像和心灵寄托。明星的特点,在于他有着一般演员所不具备的两样东西:特殊魅力以及与此相关的票房号召力。职业演员与明星的区别,往往并不在于演技而在于知名度。

明星构成了社会流行文化的重要组成部分。有人甚至认为,一个国家的社会史可以根据电影明星史来描绘。明星凝聚了时代的原型,他们的票房价值是他们所处的时代风尚所创造的,同时他们也是时代风尚的标志。明星形象包含着大众神话,是时代的感性象征。

表演艺术家不是依靠明星光环而登上殿堂的,而是依靠他/她所扮演的角色而被观众记忆的,有时候人们忘记了演员的名字,但是还能记得其所扮演的角色。伟大的演员通常都会成为耀眼的明星,而红极一时的明星未必能成为伟大的演员。大明星可能速朽,好演员会长存。

关键词
体验派表演　本色表演　性格演员　镜头感　明星　明星制

演员是影片与观众之间最重要的中介。1910年以前,电影演员的名字几乎从来不在影片的字幕中出现,但公众已经开始关注演员,并给那些他们熟悉但不知道名字的演员取名,或者用角色的名字来称呼扮演角色的演员。这促使电影行业逐渐意识到"演员"的重要性,表演在电影中的位置也逐渐被确立。如今,在电影行业中,没有任何一个职业,包括导演,能够比演员更家喻户晓,更被公众所熟悉和关注。所以,如果说在电影生产过程中是以制片人为中心,在电影创作过程中是以导演为中心的话,那么在电影的传播过程中往往会以演员为中心。演员不仅作为电影人物的扮演者支持着电影叙事的发展,引导着观众的观看,而且电影明星还成为电影吸引观众、影响观众的营销元素。表演具有艺术价值,表演者还同时具有市场价值,不仅具有美学意义同时也具有经济意义。

第九章　表演艺术

第一节　电影表演的特点

表演是一种重要的电影语言交流系统。早期电影从歌舞杂耍、马戏团和舞剧，以及滑稽剧、广播和电视中沿用了大量戏剧传统中的表演风格。有声电影时代，话剧的影响更加明显。随着电影表演体系的丰富和多样，电影的经典文化地位在很大程度上由影片提供何种表演形态所决定：一些最受尊敬的电影，大多是从颇受批评家赞誉的舞台戏剧改编而成的，或者是坚持了戏剧表演风格的情节剧电影，而极少有动作喜剧片、动作冒险片获得过奥斯卡最佳影片或者最佳表演奖。这种表演地位来自表演的复杂性、丰富性和细腻性，也来自表演在影片中所具有的美学地位。一般来说，类型片的表演相对脸谱化和固定化，不容易体现出优异的表演才能，而更多地体现一种"明星"气质。而那种具有现实主义气质的戏剧化的所谓"剧情片"（Drama），则为演员塑造人物提供了更大的变化空间和展示机会。

卓别林曾经说："电影表演毫无疑问是为电影导演作媒介。"[①] 在一定程度上说，电影演员是导演的工具。在戏剧中，当演员走上舞台的时候，他的表演就控制在自己手里了，但是电影表演通常并不掌握在演员手里，他/她受到导演控制，受到每个镜头控制，受到场面调度的规定控制，表演的时间、地点、角度、长度、动作、节奏，等等，都在导演要求下进行。著名演员金·斯坦利也说："在电影中，导演才是艺术家，演员（只有）在（戏剧）舞台上才有更多的创作机会。"[②]正因为如此，许多著名的电影演员在拍摄电影的同时，都愿意抽出时间去演出舞台剧，一方面更充分地展示演员创造角色的主动能力，另一方面也训练自己理解和表达角色的完整能力。事实上，在英国、美国，往往最著名的电影演员同时也是重要的戏剧演员，如曾经在电影和舞台剧中多次成功扮演莎士比亚戏剧人物的奥利弗。美国许多杰出演员或者在从影以前或者从影之后都参加过百老汇舞台剧演出。中国许多著名电影演员，例如于是之、郑榕、蓝天野、英若诚、林连昆、朱旭、陈道明、濮存昕、雷恪生、梁冠华、宋丹丹、杨立新、冯远征、徐帆、吴刚、王姬、秦海璐、朱媛媛等都经常在戏剧舞台上演大戏。

相对于其他表演艺术，电影的表演具有如下特点。

[①②] 转引自［美］路易斯·贾内梯著，焦雄屏译：《认识电影》，北京：中国电影出版社，1997年，第153页。

一、形象逼真性

电影表演和戏剧表演有很大的不同,戏剧更强调声音的造型功能,电影更重视演员细节的表达功能。剧场里,声音是意义的主要来源,演员的声音的亮度、强度以及各种声音的处理都成为戏剧最重要的元素;而在电影中,由于镜头的变化,人物的面部、形体甚至身体的任何局部都成为表达手段。所以,在对声音的要求上,舞台剧要求演员的声音适应剧场空间的需要,必须具备足够的力度,所以比较夸张,但电影演员的声音则依赖于录音技术的条件,表现出更加细腻、逼真的特点。正如德国电影理论家克拉考尔所说:"电影演员必须表演得仿佛他根本没有表演,只是一个真实生活中的人在其行为过程中被摄影机抓住了而已,他必须跟他的人物恍若一体。"[①]

与戏剧舞台表演的夸张性不同,"自然"是多数电影表演艺术的基础。电影表演更追求一种透明状态,目标是对"真实生活"的模仿,也就是说剪辑和摄影操作的编码使它们自身变得不可见。这种"不可见"的表演风格力图去模仿日常世界的表达和情感,因为它的目标是为观众创造出不让他们有意识地感觉到那是被创造出来的人物。电影的表演是一种根据剧中情境在舞台上行动、说话、看上去就像人物在现实生活中行动和说话的艺术。"像"这个词几乎体现了所有的难度、复杂性和表演技术。观众都有一种对于真实的期待,期待电影演员能够以我们日常生活中的那种微妙的面部表情、细小的暗示性动作、声音的变化来让我们觉得他(她)身处的环境真实可感。有人认为,电影表演和戏剧表演有着根本的差异,这并不在于技巧技术上,而在于演员与空间及观众的关系上。戏剧演员把他(她)自己吸收到预先确立的角色中,这种角色通过他(她)在舞台上的在场得以实现,而电影演员从来不和观众共享一个空间,电影表演是把角色呈现在观众面前,逼着他们相信。正因为有这种局部的放大和强调,电影中的角色有时表现得比生活本身还更加逼真。

在数字技术高速发展的现在,电影表演对想象力的要求更高,演员要在一片绿布面前表演,想象自己正在太空中漂浮,手里拿着一个想象的工具,想象着自己在这样一个根本不存在的环境中如何反应、如何行动,这对演员来说就会更加困难。所有那些想象的东西,都需要后期通过数字技术去合成,演员可以说在一种完全虚拟的环境中进行真实的表演。例如,阿方索·卡隆导演的《地心引力》中的绝大多数镜头,都是在虚拟摄影棚拍摄的,饰演女博士莱恩·斯通的桑德

[①] [德]克拉考尔著,邵牧君译:《电影的本性》,北京:中国电影出版社,1979年,第120页。

第九章　表演艺术

拉·布洛克需要在镜头面前,想象自己在太空中进行表演,语气、呼吸、动作频率,等等,都要在一种想象状态下完成。每一个不同镜头,对表演的方式都有不同的要求,有时是特写,有时是近景,有时是中全景,演员要面对完全不存在的环境并与之交流。这种逼真感的创造,对电影表演来说,提出了新的更高的要求。

《地心引力》(阿方索·卡隆导演,2013)

二、镜头表现力

电影与戏剧的区别也反映在银幕与观众、舞台与观众的关系上。舞台与观众的距离是固定的,因而观众与演员的距离也是基本固定的"全景"构图,但是电影银幕与观众的关系是被镜头所决定的。景别、角度、运动的变化,导致观众与演员之间的关系是不断变化的,从特写可以直接拉到或者切到全景。因而,电影的表演与戏剧完全不同,戏剧是以幕或场为单位,形成完整的表演;而电影表演则是以镜头为单位,有时只有几秒钟的长度,在长镜头中则需要几分钟的长度。每个镜头的场面调度(与摄影机的关系、与镜头的关系、与环境的关系、与情景状态的关系)决定了演员如何表演。

演员必须面对镜头表演,面对镜头暗示的观众视点来进行表演,因而,在表演方式、重点、动作的选择上都必须服从镜头的支配。电影中的表演的场面调度不是根据舞台完成的,而是根据镜头来完成的。这既是电影表演的限制,因为它剥夺了演员的表演空间,同时又是电影表演的优势,因为它能够强调表演的重点。形成了巴拉兹所谓的"微相世界",让人"通过面部肌肉的细微活动看到即使是目光最敏锐的谈话对方也难以洞察的心灵最深处的东西"[1]。剪辑能把观众从远景中对演员的遥远视点,变为在真实生活中几乎不可能那么亲密的特写镜头。在任

[1] [匈]巴拉兹·贝拉著,何力译:《电影美学》,北京:中国电影出版社,1979年,第55页。

何特定镜头的演员和观众之间,导演都可以根据需要在同样的场景中改变演员动作的大小和声音的高低。特写镜头几乎可以把银幕变成一个能够表现微小变化的奇幻媒介,这需要演员展现出比舞台上更精细的表情,因为她唯一的表演工具就是她的脸。

所以,我们常常说,电影表演必须具备一种电影镜头感,镜头感主要包括以下内容:
- 银幕的逼真性(纪实性)要求镜头前生活化的表演。
- 对摄影机镜头画面的具体领悟。
- 对不同景别及各种摄影技巧处理的"银幕感"。
- 适应电影所特有的场面调度(摄影机、运动、道具,等等)。
- 对"摄影棚""实景"及摄影机前无观众交流(甚至无演员角色交流)等的适应。[1]

所谓镜头感,就是表演的时候,要考虑表演与镜头的关系,要考虑镜头的时长。舞台上的表演方式基本上是一致的,而且带着与舞台上其他人物的关系,表演过程也是连贯的。但是,在镜头面前,对于特写镜头和中全景镜头,你的表演方式不一样。通常情况下,戏剧场景中的其他人物并不出现在现场,你只是在面对镜头表演,你把镜头当作了"关系";而且,从发起到爆发,镜头只给你10秒钟,你没有完整地酝酿的机会。这一切,都注定了所谓的镜头感,更需要想象力、爆发力和敏感性。

三、表演的非连续性与爆发力

戏剧更重视演员一次性完成的连续表演能力,而电影则是一种非连续性而且可以多次重演的表演,更重视演员的片段表演的能力。戏剧演员要富于扮演,电影演员要富于表情;舞台剧更加考验演员背诵台词的能力,要求在出场时间里,保持形体动作和语言的连贯性;而电影演员则是通过一个一个的单独镜头来表演,电影演员在形体上、动作上都有更大的自由和灵活性。一般观众会认为电影表演似乎比舞台表演更自然,然而在拍摄现场,电影表演恰恰比戏剧表演更不自然。导演、摄影机、灯光师、机械师以及成百的工作人员在场,使得电影表演非常人工化、反直觉,一个1秒钟的镜头需要几个小时的布光、布景,电影表演受到技术巨大影响,摄影机的运动、灯光、景别、镜头长度等都限制了演员的自由,表

[1] 林洪桐:《电影表演艺术》,北京:科学技术文献出版社,1993年,第109页。

演通常都是片段化、零散化的，对电影表演技巧要求更高。例如，要表现人物在镜子前端详自己，镜子必须转成一定角度，这样摄影机而不是演员才能看见倒影，而演员却不得不假装看见自己的样子。这种表演情形使得演员无法连贯表演，但必须使用不自然的技术来创造出一个连贯一致的真实幻象。换句话说，电影表演时的非自然状态要创作出比戏剧更加自然的效果，这往往是对电影演员最大的考验。

四、表演的非现场性与想象力

舞台由于具有假定性，表演更加夸张，更加宏观，而电影要求更加自然，更加微观。"电影赋予那些引起美感的细节的重量是它最大的潜能之一，使它同戏剧鲜明地区分开来。"[①] 这是一对矛盾：一方面电影表演由于以镜头为单位，分割了现实中的时间和空间，所以与戏剧相比，在一种更虚假的状态中完成；另一方面，电影表演又要将这些分割的镜头组合成完整的时空，创造一种比戏剧更加逼真的形象。因此，电影演员的技巧就是要克服这种镜头的虚假性来完成形象的逼真感。这对演员的想象力、爆发力、控制力的要求更高。例如，电影中的恋人对视的场面并不是两个演员相互对视拍摄的，而是各自对着摄影机的镜头分别拍摄的，演员必须将镜头想象成为恋人，才能最后剪辑出对视的正反打场面。用虚构创造真实成为电影表演的挑战，如果说舞台剧要求的是演员的舞台感的话，那么电影要求的就是演员在镜头前面的想象力。

电影表演是三度创造的结果，从剧本到现场表演再到后期剪辑制作，所以，尽管演员最被观众所关注，但表演在电影艺术中的重要性不如在戏剧中那么突出，甚至不如在电视剧中那么重要。在现代电影中，演员的造型功能甚至远远大于表演功能，以至于在王家卫的电影《东邪西毒》的拍摄中，会出现让一个演员在同样一部电影中改变角色却不影响影片故事的离奇事件。很多时候，演员在没有看到电影的完成片的时候，甚至自己都不知道自己的表演是否成功。当然，对于那些以人物形象为核心的电影来说，表演所占有的艺术地位就会更加突出，通常电影给予演员的表演空间、机会也会更多，甚至有时候会有意地突出演员的表演能力，例如在尽可能相对完整的镜头中，让观众看到演员情绪变化的层次、过程和爆发点。从这个意义上说，对于不同的电影题材、类型，表演在其中的地位和作用是有差异的。

① ［美］玛丽·奥勃莱恩：《电影表演的美学本性》，《当代外国文艺》1987年第3辑，第16页。

第二节　表演的美学体系

电影表演是从戏剧表演发展而来的。电影表演与戏剧表演同中有异、异中有同，在一些基本的表演规律上有着千丝万缕的联系。因此，电影的表演美学与戏剧的表演美学也常常密不可分。通常，在分析表演时人们普遍认为存在三种表演体系。

一、体验派表演

以体验派闻名的表演风格兴起于20世纪30年代的纽约戏剧界，当时李·斯特拉斯伯格传授他翻译过来的俄罗斯导演康斯坦丁·斯坦尼斯拉夫斯基（Constantin Stanislavski，1863—1938，俄国演员、导演、戏剧教育家、理论家）的理论。这种体系是康斯坦丁·斯坦尼斯拉夫斯基在莫斯科艺术剧院发展起来的一种训练演员的排演的方法，后来被称为体验派。

体验派的核心表演理念就是"每次表演一个角色时，演员都必须生活在这一角色中"。斯坦尼斯拉夫斯基强调的不是外在形体模仿而是内在心理体验，他发展的最重要的技巧就是"情绪记忆"。斯坦尼斯拉夫斯基以排练繁复著名，要求演员能够将对人物的内心体验与外在的表演技巧最大限度地完美结合。演员需要从自己的情感记忆中去体会角色的心理和感情，"演员在扮演每一个角色中，都有某种可以与自身的背景或曾经有过的感情联系起来的东西"[①]。这种换位思考、以己度人的表演方式，对演员对角色的理解有很高的要求。

"斯坦尼斯拉夫斯基方法"在第二次世界大战后成为美国舞台表演的主流。纽约演员公司的演员大多认可这一体系，这一体系对电影的影响也更加明显。著名舞台剧导演伊利亚·卡赞所拍摄的影片《码头风云》（On the Waterfront，1954）将斯坦尼斯拉夫斯基体系变成了一种主流的电影表演风格。《码头风云》赢得了7项奥斯卡奖，包括由马龙·白兰度获得的最佳男演员奖。1954年，卡赞请自己过去的辅导教师李·斯特拉斯伯格接管纽约演员公司，后者成为美国最著名的表演教师，他用斯坦尼斯拉夫斯基体系培养了马龙·白兰度、蒙哥马利·克利夫特、李吉·卡伯、卡尔·马尔登、朱莉·哈里斯、保罗·纽曼等一批著名演员，他们几乎是世界上最优秀的电影演员。在20世纪40—50年代，体验派表演方法明显

[①] 参见［苏］斯坦尼斯拉夫斯基著，王华译：《演员的自我修养》，武汉：华中科技大学出版社，2015年。

地挑战好莱坞表演规则,它是对以前表演体系的一种突破。斯坦尼斯拉夫斯基的相关理论被当作表演专业的基础,《演员的自我修养》成为表演专业学生的必读书,在世界范围内产生了极大的影响。

体验派表演方法与其说是一种技巧,不如说是一种创造表演的方法,以强烈关注演员的"自我"为特征。体验派表演方法为表演提出了"一种编码规则,一种教学传统"。它强调即席创作、整体演出,以及情感表现力,同时它认为"演员自己的性格特征不仅是创造人物的原型,而且还提供了挖掘所有的心理真实的富矿"。它认为演员不需要模仿一个人,演员自己就能创造出他自己的人。一名演员本来有能力扮演这个人物,却可能因为情感经历使之难以表达出来,因此要解决演员难题的方法就是要首先面对自己的内在困扰,从而找到表达自己的方式。所以,体验派表演的心理戏剧训练鼓励演员发展"情感记忆",通过这种方式,演员学会在表演过程中利用自己的心路历程来理解和表现角色。演员通过理解自己的深层动机、焦虑以及动力,从而找到合适的外在行为使观众相信角色,感受到角色是一个具有复杂心理的个体存在。在斯特拉斯伯格任职于演员公司期间,他鼓励演员自己体验或想象出一种经历,从那种经历中去找到内心反应和外部动作。表演教师(通常是斯特拉斯伯格)更像是心理分析师,表演被描述成一种心理治疗形式,而演员作为一次心理历险的主人公,深入地刺探自己的内心世界从而理解他(她)所扮演的人物的心灵,这样才能做到我中有你、你中有我,达成对角色最深度的理解和最真实的传达。

《码头风云》(伊利亚·卡赞导演,1954)

斯坦尼斯拉夫斯基体系在美国电影中成为一种具有统治性的电影表演风格。

《雨人》（巴瑞·莱文森导演，1988）

这种风格认为优秀的表演技巧应该由演员特征和他（她）所扮演的剧中人特征之间的距离来衡量，演员应该"尽可能地湮没自己"，我就是他、他就是我。演员的才华在于消除两种身份之间的差异，在这种描述中，表演类似于化妆，成功的化妆在观众面前是看不见的，仅仅只是它的效果引人瞩目。观众如果在观影过程中还想到演员，就不会投入到故事进程中，也不会被积累高潮的悬念所吸引，不会担心主人公最后是否获救，表演要让观众忘记演员的存在，他们看到的只有角色。所以，每一次的表演，两个身份——演员和剧中人——都应该合为一体，呈现出一种"不可见的"自然主义表演风格。

当然，这种"看不见"的表演有时候也会成为悖论，最明显地表现在当剧中人与演员在外形上、性格上差异很大的时候，达斯汀·霍夫曼在《窈窕淑女》（Tootsie, 1982）中扮演桃乐茜·米开朗基罗，在《雨人》（Rain Man, 1988）中扮演雷蒙德就是这样的例子，观众其实还是会时时意识到表演的存在，观众会用表演得"像"来评价演员的技巧。特别是一些演员经常表演与自己曾经扮演的角色反差很大的新形象的时候，观众更容易意识到演员与角色之间的距离。当然，在这样的状态下，演员更需要用对新角色的体验和呈现，来克服观众的"看见"表演，这也正是反差大的表演往往容易得到赞赏的原因。

在电影生产的具体组织过程中，在排演和表演之间，鼓励即席创作、鼓励摄影机关注细节、鼓励影片关注人物心理并把它作为一种情节动力——使体验派这种表演风格最能够传达出人在电影机器中的"在场"感。因此，我们可以说，体验派表演方法在某种意义上是成效显著的：人们经常会鲜明地意识到体验派表演的努力和效果，事实上，体验派体系也确实诞生了大量优秀的演员，也成就了许多经典的电影。

二、表现派表演

表现派表演，与体验派强调内在体验和角色认同不同，更强调表演的外部演技和"间离效果"，强调演员对自我的控制和对表演形式的探索，而不是放弃自

第九章 表演艺术

我。法国启蒙思想家、戏剧家狄德罗认为:"在行文最明白、最确切、最有力的作家的笔下,文字也不过是,而且只能是表达一种思想、一种感情、一个念头的近似的符号,而这些符号的意义需要动作、姿势、语调、脸部表情、眼神和特定的环境来补足。"① 演员的"理想的范本"远远超过诗人写作的"理想的范本"。"理想的范本"具有理想性,高于自然和现实生活,同时具有规范性,角色的舞台形象应该显示出角色最普遍、最显著的特征,是个性与共性、特殊性与普遍性的统一。"最伟大的演员就是善于按照塑造得最好的理想范本,把这些外表标志最完善地扮演出来的演员。"这一切表述,都强调了表演对角色的"理想化""典型化",

油画《父亲》(罗中立,1980)

而不只是演员自己去体验角色。与这种重视表演者对角色的再创造相关,德国戏剧家布莱希特也对这种表演的"间离"性非常强调,目的都是重视表演的自我表现、自我表达,在观众与角色之间造成间离,不让观众沉浸在对人物的体验中,而是用相对冷静的态度去理解演员扮演的人物,理解这些角色所传达的意义。演员在观众与角色之间有意识地安置了一种可以反省的间隔。在许多现代主义、实验性的电影中,这种表现派风格的表演经常被使用,演员突出表演性,故意用夸张的静止、动作、造型来创造故事以外的意义。这种风格,在黑泽明等日本导演的影片中,在王家卫的电影中,在中国第五代导演的影片《黄土地》《黑炮事件》等影片中,也都有所体现。演员的角色功能被更多地赋予了符号性,有时是作为情感符号,有时是作为思想符号,演员扮演的角色既是那个角色,同时又超越了那个角色。例如,在陈凯歌导演的《黄土地》中,谭托所饰演的翠巧爹,既是故事中的人物,又是一种被典型化的中国农民父亲的形象,以至于与同时代著名画家罗中立的油画代表作形成了互为文本的时代共性。对于表现派表演来说,演员所扮演的人物既是体验派的"这一个",又要超越体验派的"这一个",成为一个被赋予意义的典型。

① 参见[法]狄德罗著,张冠尧等译:《狄德罗美学论文选》,北京:人民文学出版社,1984年,第279页。

三、自然派表演

无论是体验派还是表现派，无论是有我的表演还是无我的表演，实际上都强调表演方法和技巧，都具有明确的人为性。在20世纪60年代，戈达尔、特吕弗等法国新浪潮导演则推广了另外一种表演风格，让演员在摄影机前即兴表演，这种表演不要求刻意地去体验人物和设计动作，而是将演员放到特定环境中自然流露，更显示出一种现实主义的风格。他们甚至要求演员临时去设计和组织在规定情景中的台词，以保持对话的新鲜性和生动性。如特吕弗的《四百击》，一位监狱心理学家询问受监禁的小主人公的家庭和性生活状况，事先没有台词脚本，小演员根据自己的实际情况即兴回答。摄影机拍摄了主人公回答这些意料以外的问题时的迟钝和尴尬，场面更加真实自然。此外，许多电视剧追求一种自然的"生活流"风格，也提倡演员的本色表演，鼓励演员即兴发挥一部分生活化的台词和内容。

自然派表演，由于其即兴的特点，自然有余而准确不足，生动有余而力度不足，通常更多地使用在自然、纪实风格的电影创作中，甚至在这类影片中，经常会使用非职业演员来进行表演，与其说表演者是在扮演角色，不如说是在扮演自己。意大利新现实主义的许多影片都使用过非职业演员。中国导演张杨在《冈仁波齐》（2017）中，让普通藏民扮演他们自己，其真实性让许多观众都误认为这是一部纪录片。这种非职业化的本色表演，当然会受到题材、类型、风格上的一定限制。剧情类电影，需要演员在有限的时间和空间中，找到最准确和最有力量的表演方式，通常这是自然表演很难完成的。

这种自然派的表演体系，除了在这种纪实类电影中使用之外，有时也会在商业电影中使用。演员本色的外形和性格定型化，其扮演的角色也相应定型，他所扮演的始终是这样一类人。这种情况特别是在一些配角演员身上，体现得更为普遍。

显然，无论是哪种表演体系，都与演员的"两个身体"相对应（演员的身体和角色的身体），存在着完全不同的表演方法。有的强调演员的真实性，演员把自己的本色表现给观众。这种风格的演员相对来说有比较

《冈仁波齐》（张杨导演，2017）

多的"自主权",也就是说,他们可以站在角色逻辑和叙述逻辑之外。与之相反,另一些电影则抑制演员的真实性,演员并不表现自己,而是再现他所扮演的角色。这种风格的表演强调"一体化",演员的身份被角色淹没。一些电影演员倾向于表现风格(如玛丽莲·梦露),而另一些演员则比较倾向于再现风格(如达斯汀·霍夫曼)。好莱坞更倾向于后者,欧洲电影则更倾向于前者。但是,很多演员都将这两种风格结合起来,甚至在同一部电影中使用两种风格,有时把观众的吸引力吸引到演员身上,表演比角色更加重要;有时则忘我地投入角色,让观众忘记演员的存在,角色变成唯一关注的对象。好莱坞有时也会鼓励演员在两种风格之间游走,因为这样可以给观众提供两种完全不同的乐趣:完全沉浸在电影的虚构世界中的乐趣和看着自己喜欢的演员"表演"的乐趣。甚至有时候,演员超越自己以前的角色,颠覆自己以前的形象,既会成为一种商业噱头,又会成为一种艺术挑战,共同被观众关注。例如,中国演员巩俐,正是因为能够不断突破自己的形象定位,成功地饰演了多个角色,才成为中国女演员中的佼佼者,先后担任柏林国际电影节、威尼斯国际电影节、东京国际电影节等众多国际电影节的评委会主席,证明了自身表演艺术的卓越成就和地位。

《大红灯笼高高挂》(张艺谋导演,1991),巩俐饰演知识女青年颂莲

《秋菊打官司》(张艺谋导演,1992),巩俐饰演农村妇女秋菊

《满城尽带黄金甲》（张艺谋导演，2006），巩俐饰演王后

《归来》（张艺谋导演，2014），巩俐饰演失忆的冯婉瑜

第三节　表演风格

电影表演有不同的类型和风格。最早，著名戏剧家萧伯纳在19世纪末就指出过，演员有两种类型：本色演员和演技派演员。电影表演也可以分为本色表演和演技派表演。本色表演主要指演员扮演与自己的性格、气质相似的角色所体现的表演风格，而演技派表演则指演员能够扮演不同类型、个性、气质所体现出来的表演风格，前者更依赖于个人自身个性，后者则更依赖于表演技巧。许多人也因为演技派演员着重塑造不同人物性格而称之为性格演员。在电影明星制中，电影制片人有时也故意限制演员的表演范围，通过类型化的定型来确定演员在观众中的鲜明定位，形成一种所谓类型表演的风格。

第九章 表演艺术

奇怪的是，性格演员虽然塑造人物形象的能力更加突出，但在电影商业中，最有票房价值的往往是本色明星。所以，许多演员往往都形成一种本色表演的风格，保持同样的表演模式，扮演相似性格中的不同角色。像约翰·韦恩，一生都扮演西部牛仔形象，成为美国电影历史上最受欢迎的明星之一。梦露、盖博以及国内大家熟悉的葛优、王宝强、沈腾等也都是这样的本色明星。甚至，卓别林也在相当长的一段时间和大多数影片中，都扮演了同样的人物，以至于连化妆、服装和道具都大同小异。当然，一些最杰出的演员则往往宁肯冒着商业失败的风险去扮演不同性格的角色，用高超的演技和想象力来创造丰富多样的银幕形象。有时候，观众会不适应、不喜欢他们热爱的明星改变定位和造型。当然，还是有许多优秀的性格演员，既体现出高超的艺术水平，又获得了商业上的成功。例如，汤姆·汉克斯扮演过军人、知识分子、艾滋病患者、弱智者等完全不同的角色，成为多次奥斯卡最佳男主角金像奖的获得者。像德尼罗、张曼玉等也都常常被人们看作能够扮演各种完全不同角色的演技派演员。

各种表演的风格，由于影片的时代背景、类型样式、主题、导演个性等方面的差异，也会有很大的差别。表演的个性其实就是电影个性的组成部分。一般来说，影片越是强调蒙太奇的作用，对表演的重视程度就会越低。而影片如果越是在场面调度上关注人物关系的变化，对表演的依赖程度就会越高。

表演风格体现了不同电影文化的特点，有时是受到不同电影类型的影响，有时则是电影中不同人物性格的体现。法国电影理论家马塞尔·马尔丹在《电影作为语言》中给出了五种表演风格：

——庄严呆板的。单一的和戏剧性的，倾向于史诗和超人状态（《伊凡雷帝》）。

——静态的。突出演员形体的力量，他的独特风格，他一出场时令人敬服的方式（雅宁、雷谬、迦本、鲍嘉、库珀、威尔斯、劳顿）。

——动态的。这是意大利影片的特征，尽管某些像维斯康蒂和安东尼奥尼这样的导演往往不接受这一点，但它无疑适合地中海的气质。

——狂热的。这是日本电影中最流行的风格，在影片中诅咒和最疯狂的指手画脚结合在一起（例如在黑泽明的影片里）。

——奇异的。为了便于理解，我们回忆一下苏联在20世纪20年代"奇异演员养成所"惯用的表情动作的风格，它的目的是显露和突出情节的强烈和奇特〔《大衣》（1960）、《新巴比伦》（1929）〕。[1]

[1] 参见［法］马塞尔·马尔丹：《电影作为语言》，北京：中国社会科学出版社，1988年，第66页。

如果作一种简单化的比较，我们会发现，不同国家电影表演风格如上所述有所差异。例如，意大利的表演风格比较奔放，瑞典人比较沉默，美国人比较夸张，中国表演风格比较含蓄。当然，这种民族表演风格的差异只是相对而言的，并非一概如此，在同样国家中，往往也会存在不同的表演风格。

影片的类型或者导演的个性实际上对电影的表演风格有重要影响。写实影片的表演比较细腻，动作影片的表演比较强烈，武士影片比较仪式化，喜剧电影则比较夸张。所以，表演风格的多样是与电影形态的多样和电影导演风格的多样联系在一起的。

第四节 演员类型

电影演员由于在影片中的角色不同、地位不同，所以也常常被区分为不同的类型，担当不同的功能。

职业划分——演员作为职业可以被分为四种类型。

（1）职业演员，指受过表演专业训练的以表演为职业的演员，一般可以扮演不同类型的角色。

（2）非职业演员，指没有接受过表演专业训练的业余演员，一般扮演与他们自己的身份、性格、形象等相似的角色。早在20世纪20年代，爱森斯坦就开始使用非职业演员。到了20世纪40年代，意大利新现实主义更是通过大量非职业演员的使用开拓了电影纪实主义的空间，后来许多具有纪实风格的电影都将使用非职业演员进行本色表演作为一种自觉的美学追求。

（3）特技演员，指具有专业特技，如潜水、驾驶飞机、武打，等等，他们在电影中是扮演特殊身份需要展示特技的人物，有时他们也作为演员的替身，通过镜头设计，让他们代替其他演员完成某些需要特殊技能的表演。

（4）替身演员，又称替身，指出于各种原因，代替原演员表演某些特殊的动作和技能的演员。通常由具有影片所需要的特殊技能的人员担任，代替原演员完成规定的动作。一般替身演员不会正面呈现给观众，也不会在演员表中署名。常见的有文替、武替、声替、乐替、裸替和光替等。

功能划分——从演员在电影中的功能来看，可以分为三类。

（1）主要演员，指在影片中担任主要角色扮演者的演员，还可以分为男主和女主。

（2）配角演员，指在影片中担任次要角色扮演者的演员，还可以分为男配和女配。

（3）群众演员，指在影片中没有个体性角色的演员，一般由普通人或者经过简单训练的普通人扮演。

风格划分——从表演风格看，演员则可以分为五种类型。

（1）性格演员，能够塑造各种不同性格的演员。

（2）个性演员，能够塑造某种特定类型角色的演员。

（3）本色演员，能够塑造与演员自身性格相似的角色演员。

（4）形体演员，能够塑造具有独特形体特征的角色的演员，如扮演舞蹈角色、体育角色。

（5）特型演员，能够扮演某特定历史人物角色的演员，如扮演毛泽东、周恩来的演员。

电影是一个广阔的森林，为各种类型的演员提供了不同的表演空间。总体来说，导演越是风格化，其对演员的限制就越多。如香港导演王家卫，其演员常常可能成为导演的表意符号，更多的是造型功能，很少有复杂的表情和变化，导演甚至在《东邪西毒》的拍摄过程中，让张国荣在东邪和西毒两个角色中相互调换。意大利著名导演安东尼奥尼也声明，演员只是他电影构图的组成部分，"就像一棵树、一堵墙和一片云彩"[①]。正如许多人都意识到的那样，在电影中，演员既是导演艺术表达的工具，又是人物形象的创作者，对于观众来说则是艺术作品，工具、作者、作品三者的关系，在不同的电影类型中，在不同的导演风格那里，会呈现出不同的权重。但归根结底，表演会服务于特定的电影美学目标。

第五节 表演技巧

电影表演是演员在镜头面前通过形体、表情与声音对影片角色的一种表现。在电影中，与在文学中不同，角色不能直接构成观众心中的故事，角色必须通过表演才能实现。电影中的角色和小说中的角色有很大差别。电影中一般没有可见的直接的叙述者，电影中没有一个叙述的"声音"为观众描写角色，因此，角色只能通过演员的台词和表演来传达。电影的角色是由演员的表演呈现给观众的。

① 转引自［美］路易斯·贾内梯著，焦雄屏译：《认识电影》，北京：中国电影出版社，1997年，第156页。

如果说文学家是以语言、音乐家以音符、摄影家用摄影机和胶片作为艺术创作的工具的话,那么演员的表演则是用演员自己的面部、五官、形体、语言,以及支配这些因素的思想、情感、意识甚至潜意识来进行创作的。

认识,是指虚构的人物转化成可信的角色的过程,观众发现这个角色是可能出现的"真实"的人物。认可,则是我们开始从角色角度来经历故事进程,对角色产生了关注和关切。最后阶段是认定,观众对角色产生移情,作出了情感和道德判断,产生了爱恨。电影表演是演员在镜头面前通过形体、表情与声音对影片角色的一种表现。表演遭遇的最重要的挑战,就是演员如何理解、把握并最终创造出电影中的角色,这就必然要求演员与角色之间所谓的"双重生活""双重人格"得到统一。电影理论家理查德·莫尔特比在《好莱坞电影》一书中写道,电影演员有自己和角色的"两个身体",但是,在电影中,表演的演员和被表演的角色必须共用一个身体,"观众既能感受到演员的存在,也能感受到角色的存在——他们存在于同一个身体之中"。① 有时,演员也被称为"第一自我",而角色被看作"第二自我"。法国一位著名演员曾经说:"演员应当有双重性;他的一部分自我是表演者,另一部分自我是他所操纵的工具。第一自我构思,或者不如说,按照剧作者的构思想象出想扮演的人物,……然后由第二自我把构思实现出来,演员创造人物的天才,就在于这种双重性之中。"② 我们以罗伯特·德尼罗在《出租车司机》中扮演的特拉维斯·比克尔为例。观众在观看罗伯特·德尼罗的表演,同时,电影影像所创造的"怀疑暂停"又会让观众忘记演员的存在,特拉维斯·比克尔的角色取代了德尼罗。表演的真正最高境界可能就是演员与角色的统一、生活与艺术的统一、体验与体现的统一。为了达成这种统一,演员必须具备理解力、想象力和表现力三种基本素质。中国著名表演艺术家金山曾经如此概括体验和体现的关系:"没有体验,无从体现。没有体现,何必体验?体验要真,体现要精。体现在外,体验在内。内外结合,互相依存。"③ 因此,演员必须通过理解而把握角色,通过想象而设计角色,通过表现而完成角色。三种能力缺一不可。理解力来自演员对于生活的理解,想象力来自艺术思维的天赋和修养,表现力则来自表演能力和技巧的禀赋和训练。

对于提高表现力来说,表演有一系列过程和方法论。表演过程的第一步是剧

① Richard Maltby : *Hollywood Cinema*, Oxford: Blackwell, 2003. p. 380.
② [苏] G. 阿尔佩尔斯, G. 诺维茨基主编:《论演技》,北京:中央戏剧学院(未出版),1981年,第70页。
③ 金山:《表演艺术探索》,《中国电影年鉴》(1983),北京:中国电影出版社,1984年,第450页。

本分析，通过剧本分析，演员要了解电影的主题、风格、形态、情节、人物关系、时代社会背景；第二步则是角色分析，了解自己所扮演人物在电影中的位置、作用、角色性格、心理和命运走向；第三步是体验人物，让自己成为角色、进入角色，正如斯坦尼斯拉夫斯基所说："执行角色的行动时，你们要置身于角色的规定情境之中，和角色融为一体，达到分不清'哪是我，哪是角色'。"① 而表演的第四步则是体现角色，通过形体、语言、表情等动作的设计和完成来塑造人物形象。因此，优秀的演员不仅要学习表演技巧，更重要的是，要具备丰富的情感体验、敏锐的生活感受，才能完成对角色的体会—体验—体现过程，从而体会人物—体验人物—体现人物。

表演中最重要的手段包括形体、语言、表情以及相关技能（如骑马、开车、弹琴、唱歌、跳舞），等等。这些方面的能力一方面是需要一定的天赋，同时更需要后来的学习和训练。

形体动作：包括动作速度、幅度、节奏、方式、姿态、造型，等等。我们对人物的几乎所有体验都与形体感觉有关系。所有人物的个性往往都寓于形体之中。这就是我们通常说的，一举手、一投足，就能看出一个人的性格。我们回想一下，那些优秀的演员所塑造的人物，其形体动作往往栩栩如生，似乎就活跃在我们面前，例如，阿尔·帕西诺饰演的"教父"形象。

《教父》（弗朗西斯·福特·科波拉导演，1990），阿尔·帕西诺饰演第二代教父柯里昂

① ［苏］格·克里斯蒂著，李珍译：《斯坦尼斯拉夫斯基学派演员的培养》，北京：中国戏剧出版社，1985年，第434页。

语言动作：包括台词，台词声音的高度、强度、持续性、节奏、音调、音色、音频、清晰度、流畅性以及其他人体发出的辅助声音的处理方式。每一位成功的演员都有独特的声音素质或讲话方式。这些声音元素都包含着与众不同的个性特征。即便在扮演不同角色的时候，也不能抹去自己声音的特点。比如，约翰·韦恩三个词一顿的习惯，姜文发音结巴的方式，汤姆·汉克斯的浓浓的喉音，其实都是他们塑造人物的一种特殊手段，既带有明显的个人标识，又赋予了人物角色以识别度。

表情动作：主要包括五官和肢体的细节动作，包括喜怒哀乐的细微传达。美国电影研究者玛丽·奥勃莱恩曾经列举了若干表情细节：

- 你微笑的方式，抿起嘴唇并使其保持着这种形状，直到你停止的那一瞬间。
- 你走路的方式，你踏在地上的步伐的节奏和重量。
- 你眼睛接受光线以及对光线作出反应的方式。
- 在静止不动时你肌肉紧张的程度。
- 你嘴唇的形状。
- 你凝视的尖锐程度。
- 当你耳语、轻声说话或大声喊叫时，你面部肌肉的细微运动。
- 你为表现坚韧不拔的自我而收紧颌部并使颌部突出的姿态。
- 当你感到不安全时耸起双肩的样子。
- 你出神时眼睑朝下的样子。①

这些平时我们并不特别留意的细节，往往反映出人物不同的性格。我们也可以试着做一些观察，看看这些面部细节与人物性格之间的关系。而实际上，在电影中，由于镜头和构图的强调，这些细节的作用会比生活中更加明显。

服装和道具：这也是演员"表现力"的组成部分。演员的服装和化装可以表明某个角色的个性，并且让他有某种物质可以依托。道具也有类似的功能，当然，有时道具也是情节推进的组成部分。例如，《星球大战》中的服装就有突出角色塑造的作用，这些服装表现了角色们以及他们的战斗都有一种神话特质。莱娅公主刚出现时一袭白袍，暗合她"童话公主"的身份，需要神话英雄来拯救。达思·韦德是反面角色，是邪恶的象征，穿一身深黑色的长袍。英雄们作为邪恶帝国的叛徒，衣服各式各样，具有生命的鲜明性和个人性。相反，帝国军队则穿统一的白色盔甲和面具，代表抹煞人性和个性的冷酷。张艺谋导演的许多影片，巩

① 参见[美]玛丽·奥勃莱恩著，纪令仪译：《电影表演》，北京：中国电影出版社，1993年，第58-59页。

俐扮演的女主角经常都会穿红色外衣，突出她的热情和欲望，强化人物在故事中的主动性和感染力。

汤姆·汉克斯在《阿甘正传》（1994）中扮演阿甘

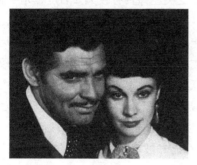

《乱世佳人》（1939）中的白瑞德（克拉克·盖博饰）和郝思嘉（费雯·丽饰）

张曼玉在《新龙门客栈》（1992）中扮演金镶玉

电影是视觉艺术，形体动作是演员对角色的视觉塑造，所以，形体及其动作的设计是否"逼真"，是电影表演的基础。但是，外形的认可只是表演的第一层境界——形似。第二层是神似，表演能够传达人物的精神气质和心理变化。最高的境界是形神兼备。霍夫曼在《雨人》中对雷曼的表演，汤姆·汉克斯在《阿甘正传》中对阿甘的扮演，费雯·丽在《乱世佳人》中对郝思嘉的扮演，张曼玉在《新龙门客栈》中对金镶玉的饰演都是这种形神兼备的范例。他们不仅完成了人物的动作，而且传达了人物的心理动机、性格，甚至人性的复杂性。正如有评论家所说："现代电影人物是矛盾、二重性、种种细微差别和难以琢磨性的结构体。现代电影演员必须对这些矛盾敏于感应，而且必须善于传达这些矛盾。"[①] 当然，电

① ［美］玛丽·奥勃莱恩著，纪令仪译：《电影表演》，北京：中国电影出版社，1993年，第10页。

影的表演技巧在不同风格电影中也会不同：在纪录电影中，电影不需要表演，要还原本色；在现实主义电影中，由于镜头较长，景别较大，演员表演的难度也会更大。

第六节　明星与明星制

　　电影演员与电影明星经常会联系在一起。实际上，不是所有的演员都是明星，甚至也不是所有的好演员都能成为明星。而所有的明星当然一定是演员，但并不是所有的明星都是好演员。演员，是一种电影职业，而明星则体现的是电影演员的社会关注度。

　　明星，受到电影观众和社会公众的广泛关注并具有较大知名度，是一种以电影为职业的公众人物。他们的行为对于社会有较大影响，因而他们也是电影市场营销的商业核心元素。在美国，明星甚至被看作可以成为银行贷款的抵押品，他是电影利润的可靠保证。即便是希区柯克这样的大导演都会认为，主人公如果不由明星扮演，整个影片成功的概率就很低，观众根本不关心他们不熟悉的演员所扮演的人物的命运。所以，美国电影的明星制，就是利用演员的明星魅力策划、生产、发行、促销电影的制度，明星制强调了演员票房价值的核心地位，是一种被制造出来的"范本"，他们真实的存在已经被自己在公众（包括宣传、曝光、评论和电影本身）所创造的版本取代。明星是被电影商人"创造"的产品，制片厂充分了解这样做可能带来的经济利益，观众往往会被明星吸引。一些文化学者，在研究大众明星消费心理时，曾经指出，男性明星通常被看作一种理想自我，也就是"完美人格"，可以在想象层面补充观众的某种"欠缺"。相反，女明星则被当作"色情盛宴"，在电影和各种其他娱乐报道中，给观众一些诱人的刺激。当然，在现代消费社会中，这种区分已经简单化了，很大程度上，明星就是人们精神寄托的对象、现实匮乏的替代品。

　　制造明星有四个重要手段：宣传、曝光、影片和批评/评论。宣传是指工作室为某个明星特别打造一套形象进行推广——包括名字、采访、生活履历，甚至设计私人关系。曝光是指有关明星的私人信息暴露到公共领域。有些曝光似乎是负面的，会损害明星的前途（比如"汤姆·克鲁斯是同性恋"这类小道消息）。但对制片厂来说，"没有不好的曝光"这句话是一条金科玉律：不管汤姆·克鲁斯是不是同性恋，这个小道消息都可以让他和他的明星妻子牢牢地掌握公众的注意，

而且当时正逢《大开眼戒》(Eyes Wide Shut, 1999)(夫妻二人合演的片子,他们在片中也扮演夫妻)上映。甚至对于明星的批评常常能帮助明星在大众心目中存留更久、影响更大。"负面信息"在传播规律上,往往比"正面信息"更加广泛和迅速。一些具有社会地位、显示社会责任的电影艺术家,会抵抗和拒绝这种为了商业利益的"负面炒作"。

经典好莱坞明星制度设计了明星和角色之间的一致性,这最典型地体现在克拉克·盖博对《乱世佳人》中白瑞德的扮演。好莱坞常常会为特定的演员"定做"一个角色,专门为明星已经确立的特点和习惯去创作剧本。在明星中心观念支配下,角色往往是对明星的量身定做。导演有时会根据演员的特点来创作、修改剧本,而制片人也会根据演员来确定影片选题和做出预算,剧中的人物也被改编来适应明星。一个常用的做法是使情节聚焦于人物,而人物最终展示观众已经知道的演员所具有的才能。在电影工业中,明星作为他或她自身的可识别的表演,比明星所扮演的人物或者情节一致性所要求的人物真实更为重要。在国产电影的创作中,张艺谋为巩俐、章子怡创造的各种电影人物,冯小刚为葛优创造的人物,也同样体现了明星和角色之间不可分割的联系。成龙电影在这方面也是比较典型的例子。

仅仅只扮演一种类型的角色使明星容易受到指责,批评其"仅仅表演自己"。但是,明星制在流行中是通过惯例和观众的期待来传达信息的,而并不看重通过故事的驱动来完成的人物塑造。对类型化表演的批评其实往往没有理解明星表演的商业功能。在明星工业中,观众一定是先认同作为朱莉娅·罗伯茨的朱莉亚·罗伯茨,然后才把他们对朱莉娅·罗伯茨的热情转移到她扮演的人物和被讲述的故事之中。相比明星所扮演的人物角色的丰满和复杂,电影的商业美学更加看重明星的可识别性。在电影工业中,实际上只有极少数的明星有可能和有机遇改变自己的造型模式,塑造更加多种多样的人物形象,而且这类演员中往往男性多于女性,中年以

玛丽莲·梦露(Marilyn Monroe, 1926—1962),美国20世纪最著名的电影明星之一。1999年被美国电影学会评为百年来最伟大的女演员之一

上的演员多于青年演员，长相独特的演员多于相貌端正美丽的演员。

明星形象往往是影片宣传的重要组成部分，明星的表演和银幕下的形象往往可以相互作用。明星的生涯有时就是围绕明星的公众形象建构起来的。在玛丽莲·梦露的个案中，她的表演把姿势的纯真无邪与身体表达出来的性暗示相结合，使她充满性诱惑的同时又容易被诱惑，这让她所扮演的人物与她银幕下的形象发生持续的相互关联。在当时，梦露和简·拉塞尔对观众吸引力的竞争，成为明星之间的电影工业层面的竞赛，而这与她们扮演的人物几乎没有什么关系。这时明星比赛的不是艺术表现能力，而是社会影响力，因此，她们竞争的手段也远远超出了电影作品本身。

显然，明星的特点，在于他有着一般演员所不具备的特殊魅力和高票房号召力。一位已经确立地位的明星，确切地说就是一个期待体系，而且这些体系能支配整个商业叙事策略。实际上，大量关于电影的消息被传播仅仅因为这些影片中的人物是由汤姆·汉克斯、张国荣、张曼玉这样的明星所扮演的。如果艾迪·墨菲（Eddie Murphy）参加演出，可能就能让一部质量平平的影片在全球卖出不错的票房。这就是电影明星的价值。明星表演直接强调演员身份，明星制的商业规则要求明星在他们的电影角色中总是可见的。明星必须是他或她自己，仅仅只是假扮一下剧中人物。

张国荣（1956—2003），中国香港演员

所以，职业演员与明星的区别，往往并不在于演技而在于知名度。明星就像古代神话中的诸神一样，必须具备一种个人魅力和公众品质，他们甚至不是依靠演技而是依赖这种魅力和品质被人们当作精神偶像和心灵寄托。而且，明星的种

类越来越丰富,"观众不再需要仅仅倾倒于那些制片人和导演所规范的代表某种美的理想形式的演员。今天电影明星的范围包容了所有的类型:美丽的、让人讨厌的、可爱的和丑陋的。"①

明星们具备财富、名声和美貌,以及超凡的世俗享受。这些条件使他们带有超自然的色彩。明星也常常策划一些采访、图书出版、电视节目、签名、营销乃至各种公益活动来塑造自己的公众形象,明星有时甚至故意制造风流韵事来引起公众注意,以保持社会知名度和影响力。明星所扮演的才子佳人,所演绎的有情人终成眷属的故事,所经历的山重水复、柳暗花明的情节,都使他们成为公众期待、梦想的象征。电影公司每年可以收到寄给明星们的数千万的观众来信,一个明星每周可能收到数千封观众来信,一些明星甚至有自己专门的俱乐部、网站。如今在社交媒体上,明星们轻而易举地就可以拥有全球数百万、数千万的粉丝,这些粉丝会成为他们的拥趸,成为他们电影的自觉的观看者和宣传者。所以,明星不仅对于电影有意义,他/她同时就是一种流行文化:明星趣味、明星生活、明星逸事、明星广告,等等,都会影响到他们的粉丝,进而影响到更广大的人群,成为社会流行文化的重要组成部分。

在20世纪初期,玛丽·璧克馥和查理·卓别林是世界上薪水最高的两位明星。明星制的黄金时代,与好莱坞的制片厂制度一样,都是20世纪三四十年代出现的。即便今天,明星在电影工业中的地位也举足轻重,像汤姆·克鲁斯这样的明星的片酬更是高达数百万美金。电影明星一直在风尚、价值观和行为方式上对公众产生影响。有人甚至认为,一个国家的社会史可以根据它的电影明星来写作。因为明星凝聚了时代的原型,明星形象包含着大众神话,是时代的一种感性象征。明星的票房价值实际上由他们所处的时代风尚所创造,同时明星也成为时代风尚的标志。

第七节 小 结

电影和电影表演是被"建构"的而不是"拍摄"出来的。与戏剧表演不同,电影表演是不连续的,表演被分解在电影的镜头中完成,然后经过蒙太奇剪辑联结起来。所以,一方面,摄影机的存在使得银幕表演非常人为化、假定性,但另一方面,电影表演通常又追求透明性、自然性,创造出一个"真实"的人物而不

① [美]玛丽·奥勃莱恩著,纪令仪译:《电影表演》,北京:中国电影出版社,1993年,第3页。

让观众意识到这是"表演"。所以，电影表演是演员的身体、姿势、表情和对白与场面调度、摄影机位置与运动、剪辑和声音共同完成的。一般来说，在电影剧组中是副导演根据制片人和导演的要求联系挑选演员，演员的自身条件和过去的表演经历以及他们的报酬要求、工作时间计划等都会影响到对演员的挑选。对于导演来说，选择演员就是选择角色，而对于制片人来说，选择演员就是选择市场。所以，表演是一种艺术创造，观众通过它来理解故事和情感，但同时，为影片选择演员本身还是一门生意。选择演员往往也就是在选择观众、选择市场。表演，可以说是艺术、经济、社会风尚各种因素的汇合。无论如何，明星虽然可以创造经济价值，但艺术形象的成功才是衡量一位演员艺术水准的真正尺度。

讨论与练习

1. 戏剧表演与电影表演的主要异同是什么？为什么许多电影演员会参加戏剧表演？
2. 什么是电影表演的镜头感？
3. 体验派表演、表现派表演与本色表演的主要差异是什么？
4. 分析张艺谋导演《英雄》的演员阵营和构成理由。
5. 用10个以上的镜头，拍摄一段两位初恋情人多年以后重逢的一分钟场景，体验电影表演的特点。

重点影片推荐

《摩登时代》（Modern Times，查理·卓别林导演，1936）

《乱世佳人》（Gone with the Wind，维克多·弗莱明导演，1939）

《教父》（The Godfather，弗朗西斯·福特·科波拉导演，1972）

《芙蓉镇》（谢晋导演，1987）

《阿甘正传》（Forrest Gump，罗伯特·泽米吉斯导演，1994）

《小丑》（Joker，托德·菲利普斯导演，2019）

第十章
电影类型与类型电影

观众的集体想象孕育了影片的主流故事模式。集体想象创造市场规则,市场规则创造集体想象,电影工业特别是好莱坞电影工业,利用类型片完成了这种想象与市场的循环。在100多年的循环过程中,尽管出现了大量平庸、雷同的类型电影,但是也出现了各种类型创立和转换的经典作品。

情节剧逐渐分解为许多不同的类型片,但是其基本的叙事模式,如冲突、团圆、性别奖赏、善恶有报,等等,都继续在各种不同的类型电影中被延伸,并且培养了世界上绝大多数人的电影欣赏习惯,以至于一切违背这种情节剧模式的电影都会冒巨大的市场风险。

类型的关键在于它能够在变化中重复,就像音乐中的主旋律。类型的框架有一个不能突破的极限,如果这个框架极限被打破了,这种类型就瓦解了。但是类型又是具有可塑性和延展性的,各种类型之间是能够相互渗透与交融的。类型电影不仅创造和遵从模式,而且破除和改变模式。在观众熟悉并厌烦某些模式,社会对类型片中的观念提出质疑时,类型片也会通过反用模式、讽刺、综合新元素

等方法来震撼观众的固定情感观念，造成审美上的新发现和新鲜感。

对于电影工业来说，类型规则大于美学规则，类型胜过艺术家。而电影艺术家的个性化想象总是试图突破电影类型的限制。艺术美学与商业美学的冲突与融合共同构成了电影作为艺术的基础。

关键词
电影类型　类型片　情节剧　科幻片　西部片　鬼怪灵异片　反类型

在日常电影经验中，我们常常会提到所谓"电影类型"或"类型电影"，这表明电影在一定程度上是可以进行归类的。许多电影的销售广告都会提供一种类型暗示，我们在保存电影DVD或者录像带时，也可能会在标签上注明"故事片""纪录片""真实改编电影""文艺片""动作片""喜剧片"或者"恐怖片"等，在音像商店和各种电影词典中，也有各种相似的分类。显然，观众心目中有一些可以共享的分类标准。依靠这些标准，人们会在大量的电影中识别出哪些电影是故事片、动画片、歌舞片、武侠片，等等。人们在进行这些归类的时候，意识到这些具体的影片是有着不同的题材取向或者创作模式的。当然，人们在谈到类型的时候，会发现存在许多不同的划分标准，比如，"战争影片"显然是从故事的题材来划分的，"恐怖电影"是从影片效果来划分的，"喜剧电影"是从影片风格来划分的，"歌舞片"则是从影片表现形式来划分的，这些划分似乎很难找到一个共同标准。其实，电影的类型往往有三种不同的概念。

第一种是指电影形态，主要从电影叙事与现实世界的关系以及电影的内容、形式、功能来划分。通常包括虚构、非虚构、动画三种不同的形态，可以划分为故事片、故事短片、纪录片、科教片、动画片等。这种划分区分的是电影的艺术样式、影像介质，与创作风格、创作规律之间没有直接关系。第二种是指电影类型，主要根据影片的题材和内容来进行分类，这些分类本身并没有形成特定的叙事规则、叙事元素，基本上是一种泛类型概念，如战争影片、儿童影片，等等。第三种是指类型电影，也就是我们通常所谓的类型片，这主要指在虚构类故事片中形成相对固定的叙事模式、具有相似的叙事元素的各种故事片形态，如西部片、恐怖片、警匪片，等等。"类型电影"是从题材、主题、故事和元素来进行划分的，每一种类型大多有自己的主导叙事结构（master narrative）。当这些类型符合主流的个人、社会、文化的需求时，它们各自的主导叙事结构就会在不同的时间、对

不同的观众、与不同的具体故事细节连接起来，不断创造各种新的影片。同时，被主导叙事结构牵引着的类型也在不断增加各种变体。这些主导叙事结构或者说类型，是从许多具体的影片中抽象出来的。这种类型结构帮助这些电影组织材料，从它所处的文化背景中创造与社会愿望相呼应的具体故事，而我们也借助这种模式，辨认形式与内容是如何在影片中被不断重复和变化的。因此，电影形态更多的是对电影表现方式的分类，电影类型则是对电影题材的分类，而类型电影则是对电影创作生产模式的一种分类，是电影美学、商业、批评和鉴赏的一个关键问题。

第一节　分类：电影形态、电影类型、类型电影

现在我们所谓的电影，通常是指100分钟左右的长故事片。其实，自从1895年电影诞生以来，电影的类型远远不只是故事电影。准确地说，卢米埃尔兄弟最初制作的影片，基本上都是纪录电影而不是故事影片。后来，电影在不同的时代，出现了许多不同的形态、样式和类型。

从电影类型来说，一般可以将电影区分为五种主要形态：虚构类、纪实类、专题类、实验类和广告类。在每一种形态下，又可以区分出不同的亚形态。

主要电影形态

类型	虚构类	纪实类	专题类	实验类	广告类
亚类型	长故事片（真人/动画） 短故事片（真人/动画） 网络电影（真人/动画） 手机电影（真人/动画） 互动电影（真人/动画）	纪录片 新闻片	科教片 教育片 家庭电影	实验电影 非故事性动画片	商业广告片 政治广告片 公益广告片
特点	故事/虚构/表演	事实/记录	事实素材/主观阐释	技术实验/艺术探索	宣传/无固定形式/短小

在这些形态中，实验类电影主要是为专业人士或者专业学生以及电影技术、艺术爱好者探索电影技巧、手法、观念而制作的影片，比如探索动画与真人表演的结合，试验不同条件下光如何产生特殊视觉效果，实验如何用视觉节奏表达音乐节奏，等等。这类影片一般并不做商业发行，普通百姓也不感兴趣。它们主要供专业人士探索新的电影手法和技巧。

纪实类和专题类的电影，在电视普及以前是相当重要的电影形态。从罗伯

特·弗拉哈迪的纪录片《北方的纳努克》（Nanook of the North，1922）到 2003 年因记录美国"9·11"恐怖袭击事件而引起世界关注的《华氏 9·11》（Fahrenheit 9/11，2004），曾经诞生过许多经典的纪录片作品和一批杰出的纪录片导演。今天，我们看到的许多西方国家 20 世纪 50 年代以前的影像纪录，以及中国 20 世纪 80 年代以前的影像纪录，可以说都是来自当时的新闻电影和电影纪录片。中央新闻纪录电影制片厂所保留的新闻影片，已经成为中国历史最珍贵的记录。此外，许多专题性的电影科教片、军事教育片，也对文化、知识等的普及产生过非常重要的影响。随着电视的普及，虽然目前全世界仍然有不少人钟情于用电影胶片来拍摄纪录片、专题片，以追求画质的完美和细节的丰富，但是由于电视制作的经济、简便以及电视传播的快捷、广泛等优势，电视逐渐替代了纪录和专题类型的电影。当然，直到现在，我们仍然可以在世界各地的电影院看到许多广受欢迎的纪录电影，比如《寻找小糖人》（Searching for Sugar Man，马利克·本德让劳尔导演，2012）、《喜马拉雅天梯》（萧寒、梁君健导演，2015）、《徒手攀岩》（Free Solo，金国威、伊丽莎白·柴·瓦沙瑞莉联合执导，2018）、《我们的星球》（Our Planet，艾瑟斯泰·法瑟吉尔导演，2019）等，都是近年来国内外优秀的纪录电影。

《北方的纳努克》（纪录片，弗拉哈迪导演，1922）

至于广告影片，虽然大量影像广告是使用电视摄像机拍摄的，但是也有相当数量的广告仍然使用电影胶片拍摄，以带来更加鲜丽的色彩和更细腻的画面效果。但是这些广告电影的播出更多地借助于电视和其他电子媒体。数字化以后，胶片本身已经不再是电影的判断标准了。而广告依然作为"电影"在影院放映渠道中与观众见面。

第十章　电影类型与类型电影

《喜马拉雅天梯》（纪录片，萧寒、梁君健导演，2015）

而电影中最主要的形态还是虚构类故事片。故事片从表演介质来看，可以分为两种类型：真人故事片，即主要由演员扮演角色的故事片，如《教父》《红高粱》这样我们最常见的电影；另一类即所谓动画故事片，即各种用电脑或者画笔或者木偶等手段制作人物和场景的故事片，如《大闹天宫》《狮子王》，等等。动画故事片在20世纪90年代以后，已经成为一种具有巨大社会影响和商业价值的品种，好莱坞制作的《海底总动员》（Finding Nemo，2003）、《怪物史莱克》等影片，甚至已经排在所有电影票房排行榜的最前列。20世纪90年代以后，从《谁陷害了兔子罗杰》（Who Framed Roger Rabbit，1988）开始，真人电影与动画电影的界限逐渐被突破，电脑动画已经越来越多地进入真人电影中来，在《指环王》（The Lord of the Rings，2001—2003）、《星球大战前传》以及陈凯歌导演的《无极》这样的影片中，动画已经融入常规电影之中难以辨认。

《谁陷害了兔子罗杰》（罗伯特·泽米吉斯导演，1988）

而故事片中还有一类短故事片,其中既有动画电影又有真人电影,这些影片大多是学生作业、青年导演实验性创作。而目前我们讨论的绝大多数电影主要还是指长故事片。这是每年世界各地制作最多、发行最广、影响最大的电影类型。

根据从题材划分的电影类型(题材)和从故事模式划分的类型电影两个概念的差异,我们可以进行不同的分类。例如,我们可以列出如下电影类型表:

主要电影题材类型

电影类型	基本特点	影片举例
战争片	战争题材	《拯救大兵瑞恩》
政治片	表现重大政治事件和重要政治家生活	《刺杀肯尼迪》
社会问题片	表现社会事件、矛盾和社会灾难	《罗马11点钟》
家庭伦理片	表现家庭关系、家庭冲突	《克莱默夫妇》
文艺片	表现创作者个性体验和独特艺术表达	《法国中尉的女人》
史诗片	表现重大历史事件	《埃及艳后》
传记片	表现重大历史和现实人物的生平和命运	《甘地传》
生活/言情片	表现特定社会环境中人们的生活故事和人际关系	《甜蜜蜜》
惊险/动作片	战争、搏斗题材	《英雄》
儿童片	以儿童生活为题材的影片	《宝莲灯》

这些题材类型的划分,可能还难以穷尽所有的电影。但是,应该注意的是,这些不同的电影题材类型,其实并没有鲜明和统一的"类型"概念,换句话说,它们并没有形成特殊的电影叙事规则和主导模式,而更主要的是体现为题材选择和审美样式的差异。当然,这种题材的差异性也会对电影创作形成一些特殊的不同影响,比如,军事题材更强调场面,儿童题材更重视道德性,史诗电影更重视历史感,等等。

相比电影的题材类型来说,"类型片"概念在"类型"上的规定性则更加明显。不同类型电影不仅在题材上,而且在叙事规则、叙事风格、叙事元素的设置等各方面,具有更加明显的一致性,其类型体系更加鲜明、清晰、完整。因此,一般认为,类型电影(genre film)是在电影工业,特别是美国好莱坞电影工业中形成的具有题材、人物设置、叙事模式、叙事元素、艺术风格和价值体系相对一致的影片。因此,类型电影通常都具有一套比较稳定的系统,具体到每一部影片中,则既体现出类型的基本特征又有着某些局部的变化和创新。

有关类型电影的研究由来已久,电影学者和电影工业都同样重视对类型电影

规律的了解。但是,我们一直没有统一的类型电影的分类标准,也没有关于类型电影特征完全一致的看法。英国电影学者丹尼尔·钱德勒将经典类型片的特征归结为在叙事、人物、基本主题、场景、形象、电影技巧等方面的相似性。阿尔特曼则把类型电影放在整个美国娱乐活动背景中总结出七大特征:二元性、重复性、累积性、可预见性、怀旧性、象征性、功能性。有的学者则将类型电影的特征总结为"外部形式和基本情感的复合体":一是创造集体神话,塑造当代英雄;二是模式化的形式体系和定型化人物;三是非写实主义手法。此外,也有人从好莱坞电影的"梦幻性机制、情节剧结构、奇观化风格、煽情性修辞和通俗性叙事"来总结类型电影的特征。① 的确,没有一种简单而确切的方式可以用来定义类型片,它往往只能被认为是观众和电影制作者凭直觉进行的粗略分类。正如有的学者所说,辨认一种类型片最好的方法可能不是给它一个抽象的定义,而是去了解不同历史时期和地区的观众和电影制作者,是如何凭直觉区分不同类型片的。

其实,电影的制片业从很早就开始根据"类型"来区分它的产品。1905年,Kleine Optical公司就开始以不同的名目列出电影产品:喜剧片、神秘片、科幻片、人物片,同时还列出3种故事类型:历史片、戏剧片和叙事片。而美国电影协会在1947年公布了一个列表,刊载了"1944年到1946年间通过制片法典管理委员会批准的正片长度的影片的类型"。在这个表中,好莱坞电影被分成一个矩阵,共包含6个主类和50多个亚类。

1. 情节剧类

动作片、冒险片、喜剧片、青春片、侦探—神秘片、谋杀—悬疑片、社会问题片、浪漫爱情片、战争片、歌舞片、心理—悬疑片、心理片、犯罪片、谋杀片、神秘片、幻想片。

2. 戏剧片类

浪漫爱情片、传记片、社会问题片、歌舞片、喜剧片、动作片、战争片、心理片、宗教片、历史片、谋杀—悬疑片。

3. 西部片类

动作片、歌舞片、悬疑片。

4. 喜剧类

浪漫爱情片、歌舞片、青春片、幻想片、谋杀—悬疑片。

5. 犯罪片类

动作片、牢狱片、社会问题片。

① 尹鸿:《好莱坞的全球化策略与中国电影的发展》,《当代电影》2001年第5期。

6. 混杂类

幻想片、幻想—歌舞片、喜剧—幻想片、滑稽—喜剧片、闹剧—谋杀—悬疑片、恐怖片、恐怖—心理片、纪录片、歌舞—犯罪—戏剧片、戏剧片、旅行纪录片、民间传说片、卡通—歌舞—幻想片、歌舞爱情片、闹剧—恐怖片、卡通片、史诗片。

这个分类显然没有在内容和形式的取舍上找到一致的标准，基本上是为了当时的审查而进行的分类。当时影片产量最多的是情节剧，它占据了所有产品的1/4~1/3。西部片、喜剧（包括歌舞喜剧）和戏剧片各占每年产品的20%，剩下的部分则是比例较小的犯罪片和各种混杂类型片。而戏剧片和情节剧的分类则有相当大的重合：它们各自都有动作片、喜剧片、社会问题片、爱情片、战争片、歌舞片、心理剧和谋杀疑案片等亚类型。

1942年，美国由电影调查局进行普查时则采用了另外的分类标准，将电影列为13种类型。

1. 喜剧电影
2. 战争片
3. 神秘/恐怖片
4. 历史/传记片
5. 幻想片
6. 匪帮与美联邦侦探片
7. 严肃电影
8. 爱情故事/浪漫电影
9. 社会问题片
10. 冒险/动作片
11. 歌舞片
12. 儿童明星电影
13. 动物电影

而在1993年、1994年和1995年对票房位居前100名的电影进行调查的时候，好莱坞又采用了一种新的分类方法，共包含10种类型。

1. 动作/冒险片
2. 儿童/家庭片
3. 喜剧片
4. 戏剧片
5. 外国片

6. 恐怖片
7. 歌舞片
8. 神秘/悬疑片
9. 科幻/幻想片
10. 西部片

以上这些类型划分的方式，常常将电影类型与类型电影混淆起来，存在大量不同类型的相互重叠。一部战争片可以是一部严肃电影，一部历史片同时也可能包含一个爱情故事，一部社会问题片或许由一位儿童明星主演。

为了更好地理解类型，我们需要一种不仅具有概括性，而且更加具有确定性的分类方法。如果我们将那些类型性不强而主要是题材和观念差异的类型划分出去以后，真正所谓的类型电影大概可以列为下表中的类型：

类型电影的主要种类

类型电影	特点	典型片例
西部片	牛仔英雄/蛮荒背景/枪战/从邪压正到正压邪	《正午》
侦探片（推理片）	案件/调查/危险/真相大白	《后窗》
浪漫剧	相遇/误会/巧合/有情人终成眷属	《泰坦尼克号》
科幻片	危机与解决/高科技/幻想/穿越时空/	《星球大战》
警匪片	伤亡危机/警匪对峙/个人英雄/时空限制/恢复正义	《终极警探》
间谍片	任务与完成/身份置换与恢复/争取与反争取/战斗场面	《007》系列
恐怖片（鬼怪片）	恐怖事件/未知危机/寻找根源/解决危机	《闪灵》
歌舞片	歌舞形式/歌舞题材/抒情风格/歌舞演员	《黑暗中的舞者》
喜剧片	喜剧冲突/喜剧人物/喜剧结构	《摩登时代》
武侠片	忠义侠士/武打功夫/恩怨情仇/正邪较量	《十面埋伏》
灾难片	灾难降临/死亡与危险/英雄拯救	《后天》
黑帮片（强盗片/黑色电影）	黑社会/家族规则/暴力/正邪混杂	《教父》
青春片	爱情故事/偶像演员/成长故事	《我的野蛮女友》
体育片	竞技目标/成长人物/学习磨炼/竞技与人生成功	《百万美元宝贝》

在这些类型中可能还有一些亚类型。例如，在恐怖片中还可以区分出鬼怪片，在警匪片中还可以衍生出追捕片、强盗片、公路片，等等，如《邦尼和克莱德》《塞尔玛和路易斯》（又译《末路狂花》，Thelma & Louise，1991）和《天生杀人狂》（Natural Born Killers，1994）都是所谓的公路片。还有的类型可能相互混合，如喜剧歌舞片，既具有喜剧特点，又具有歌舞剧特点。而喜剧片、青春剧和浪漫

片也可能经常会交叉。如《西雅图夜未眠》就介于喜剧片与浪漫剧之间,而韩国电影《我的野蛮女友》(My Sassy Girl,2001)则可能介于青春剧、浪漫剧和喜剧之间。

《塞尔玛和路易斯》(雷德利·斯科特导演,1991)

应该说,以上这些划分并不能穷尽所有的电影类型,而且也不可能在类型与类型之间形成绝对分明的界限。但从总体上来看,这些类型基本上可以将在电影史上产生了重大影响并且具有相对清晰的类型特征的影片包含在其中。这些类型大都可以被称为所谓的类型片。这些不同类型的影片通过它们的多样化和创新性使主导叙事结构得到更新和个性化,从而不断生产出各种电影故事。

第二节　占据主流的情节剧

电影通常有三个大的分类。一类是作者按照自己的艺术个性创作的"作者电影""艺术电影"。这类电影通常并不按照人们习惯的方式进行创作,甚至不介意观众是否能够完全理解自己的电影,比如晦涩的故事和主题,散漫开放的画面,缓慢的长镜头,最小限度的剪辑,不遵守线性规则的结构,面目不清晰的人物,充满各种符号、隐喻和象征,等等。第二类则是与之完全相反的类型电影创作,体现类型共同的"家族特征",在题材、风格、主题、人物、场景、道具、结构、结局,甚至音乐方面都有明显的"程式"。而在"作者电影""类型电影"之外,最常见的则是一种被称为"情节剧电影"的电影模式。

情节剧(Drama),有一定的共同创作规律,但是又不像类型电影那样有标准

的程式。这个共同规律就是戏剧性规律。所以,严格来说情节剧不是一种固定不变的类型,或者至少不是类型电影,而是一种以戏剧冲突和人物命运改变为核心的主流叙事结构,一种与所有的艺术电影、作者电影和多数非情节剧样式的电影有明显区别的"泛类型"。这种常规,典型地体现在各种现实题材电影、真实改编电影、爱情影片、伦理影片、青春影片和家庭片中。在电影历史上,无论是《党同伐异》,还是后来的《卡萨布兰卡》以及再后来的《泰坦尼克号》,等等,都是电影情节剧的经典作品。

情节剧有悠久的历史渊源,作为一种通俗的形式,它是在各种叙事性文化形式中占主流地位的戏剧性故事结构形式。美国经典电影风格的形成与情节剧影片的发展有密切联系。通过正反拍把观众的视线缝合在影片的结构空间中,强调用特写的表情来强迫观众产生相应的情感反应,设计让人欲罢不能的柳暗花明、山重水复的叙事结构,让英雄美人、才子佳人的浪漫故事最终能够皆大欢喜地成为"现实"……这些都是情节剧电影的戏剧化、目的化和煽情性艺术特征的体现。

在情节剧的发展历史上,大卫·格里菲斯是情节剧影片发展史上的关键人物,他对情节剧的形式与内容的形成作出了重要贡献。他的《一个国家的诞生》提供了许多经典的、主要的情节剧叙事方式。例如,在电影史上经常被提到,格里菲斯创造了一种将囚禁场景与营救场景交叉剪辑在一起的"最后一分钟营救"的戏剧化模式,他充分利用这种模式,并使它成为情节剧结构的精髓。格里菲斯促使这种模式制度化,使它成为情节剧影片故事中经久不变的部分。在经典好莱坞时期,《乱世佳人》则成为情节剧盛世的经典。它讲述了南北战争广阔背景下发生在南方奴隶主庄园的爱情故事。乱世中,人们失去了亲人、土地,唯一没有失去的是对生活的热爱。他们在人生中寻求自己真正需要的感情和伴侣,即使战乱也没有泯灭生命本来的活力。但是这种爱情又在彼此纠缠的恩恩怨怨中萌发并且生长,只有经历了破灭,才知道真爱相依的重要。影片把乱世爱情的曲折不仅呈现为一种情节模式,更呈现为一种情感模式。

情节剧既可能是虚构的,又可能是根据真人真事改编的。真实改编有两种形态,一类是以真人真事为原型改编的电影,被称为"真实故事"(truth story)。其中,有的是人物传记,有的是事件故事,前者如《莫扎特》《巴顿将军》《林肯》《波西米亚狂想曲》,后者如《总统班底》《逃离德黑兰》《萨利机长》等。第二类则是以真实事件为背景改编的电影,被称为"base on truth",指的是在真实事件背景下所虚构的故事,例如《我不是药神》。这类电影由于选取了生活中真实发生的人物和事件作为参考,往往具有更强烈的现实冲击和丰富的生活细节,从20

世纪 90 年代以来也是包括奥斯卡奖在内的世界各种电影大奖青睐的创作类型。

《乱世佳人》（维克多·弗莱明导演，1939）

如果我们归纳情节剧的创作共性，主要可以看到这样几方面的特点。

一、危险/危机现实

危险和危机的存在，是创造强烈戏剧性的基础。电影中的虚构世界不仅对影片中的人物来说形成了巨大威胁和挑战，而且在观众看来也是危险而紧迫的。直到这种危险在影片中被化解，观众才会与角色一起获得安全和幸福。危险或者危机，是所有情节剧产生戏剧悬念的推动性力量，也是观众关注和关切的重要前提。大多数情节剧的结束，都是危机状态的解决，即便付出代价，也会让主要角色获得相对如意的结局。但少数电影也会以一种毁灭性的方式作为结尾，这类电影通常由于违背了情节剧的紧张—释放的心理规律，更接近于作者电影的表达，很难达到雅俗共赏的戏剧性效果。

二、受到限制的封闭故事

情节剧必须大量屏蔽那些与戏剧性无关的人物、场景和台词。被限制的空间和时间、封闭的人物关系、被规定好的命运线索，都是情节剧能够产生煽情戏剧性效果的前提。情节剧讲述的那些放纵和回归的故事，那些恐怖和逃脱恐怖的故事，那些失落与团圆的故事，都是从一开始就受到编剧和导演叙事控制的。一个预先规定的情感模式——悲剧或者喜剧的或者正剧的——将这些看起来失去控制

的场面和人物悄悄引向对观众产生情感冲击和感染的终点。在情节剧中，所有的故事总是被限制在主导叙事结构的范围之内，开放性对于情节剧来说，往往会破坏观众对故事内在关联性的强烈关注，一般会被创作者尽可能地放弃。

三、经历情感从紧张到释放的过程

情节剧是关于情感的，或者更准确地说，是试图唤起观众的情感的。在生活中，人们常用情节剧这个词描述一种夸张的、过分渲染情感的戏剧性场面。事实上，在情节剧中，适度的表演所呈现的往往是一幕幕感人的场面，情节剧总能使一批观众感动得痛哭流涕。通过电影被激发情感，是电影观众走进电影院的重要原因。在没有电视出现以前，电影院甚至是唯一能够让观众们共同为同样的故事喜怒哀乐的场所。所有的情节剧都会让观众因为危机而感到紧张，又因为危机的解除而感到欣慰。紧张与欣慰之间的落差越大，观众的情感就会越强烈，甚至为了让观众对自己所喜欢和认同的角色产生这种情感落差，电影会通过镜头、音乐、对比等手段进行"煽情"。从积极的角度看，"煽情"是电影中最具有移情作用和能使观众沉浸其中的一种电影形式。"感人"往往是情节剧最重要的成功指标，以至于一些电影甚至会用"流泪"来判断情节剧电影的艺术感染力。

四、人物形象追求性格化和戏剧性

相对其他类型来说，情节剧对人物的塑造可以更加立体和深入，也更加具有个性魅力。但是，情节剧电影中的人物仍然是具有预设程序的"机器系统"的组成部分，特别是那些次要人物。主要人物、反面人物、有魅力的异性、助手、引导者、密友、小丑这些功能，往往都是情节剧中最常见的人物功能设计。在这些影片中，故事情节必须发生在主要人物身上，人物故事的结构必须遵循相对固定的模式。不少影片中，女性往往担当配角地位，通常是男性主人公的奖励品，即便作为主角出现往往也是一个奉献或牺牲者；富有往往与堕落、缺德联系在一起，而穷人则可能更加高尚、纯洁甚至有才华；滑稽的小人物、说大话的人、丑角往往由少数族裔扮演；小孩、孕妇一般不会成为牺牲品，老人则往往在帮助更年轻的人成长后成为牺牲者；当两个女人同时爱一个男人的时候，总有一个女人会成为多余者被放逐，或者成为爱情殉葬品……这些情节剧的人物类型和人物命运，不断地在各种情节剧中重复，观众似乎早就熟悉，但是只要在配方上有聪明的变化，观众仍然会欣然接受。

五、因果缝合的情节结构

情节剧虽然追求意料之外,但是更要求所有的虚构必须在情理之中。情节剧都有一个需要解决危机的最终目标,而且这个目标最终必须达到。目标与目标的达到之间必须通过合情合理的故事来完成缝合,让观众相信这一切是"真实可信"的,从而唤起观众的感情认可。如果观众看情节剧,不断意识到"这是荒谬的,这样的事绝不会也绝不应该发生",或者观众说"这个故事是假的,它没有逻辑,解释不通",那么,这部情节剧就完全失败了。为了使故事感人,情节剧必须告诉观众去感觉什么和什么时候去感觉它,必须让观众沉醉其中,感情激荡。但是,所有这一切的前提,必须让观众"忘记"这是一个虚构的故事,情节剧必须利用观众的叙事经验让他忘记戏剧的存在。镜头之间要缝合、场面之间要缝合、因果之间要缝合,而缝合的目的就是要提供一种流畅性,促使观众忘记或者忽略电影的"虚构性",将一个被编织的故事假想为正在发生的事件。观众被缝合到影片这个编织物中,成为影片的俘虏,这是情节剧产生魅力的原因,也是它能够成为主流叙事方式的原因。因此,所谓缝合,不仅是有一个解决了冲突的大结局,而且是指通向结局的每一个段落都是可以相信的。结局的大门,是通过一级一级踏踏实实的台阶而向观众打开的,任何一脚踩空了、踩虚了,都会影响观众奔向大门的期望。缝合,是一种因果环环相扣的自洽的逻辑体系。

六、社会主流的道德感和正义性

在情节剧中,任何个人的激烈行为和欲望必须升华为一种社会性的高尚行为和愿望。情节剧是一个封闭的容器,尽管它一般都会表现一些激烈的、反叛的,甚至超出日常伦理的情感和动作,具有某些宣泄性的表达,但是作为一种主流文化,它最终都需要驯化这些欲望和情绪,通过戏剧性的情节,回到主流价值观、道德感的共享体系中,消除观众的道德焦虑,使欲望得到升华,也使观众回到安全的主流社会体系之中。

情节剧通常会向观众讲述个人受到限制、受到伤害的故事,但是它不能停滞于这种表现。过多的负面情景会破坏人们的情感平衡,让人对社会正义产生怀疑和不安,从而失去观影的快感。所以,在情节剧中,如果不能让人物回到比影片开始时更加稳定、安全、幸福的社会状态,或者如果因为影片中的人物在违法道路上走得太远而必须接受社会惩罚,那就必须通过这些人物的自动消失或者消灭来强制恢复平衡。迈克尔·道格拉斯主演的三部影片《致命诱惑》(1987)、《本能》

（1992）、《揭发》（1994）就可以用来说明这种特点。在这些影片中，男主人公在性爱生活上违背了社会伦理，但最终都会迷途知返，而女性成为这场性爱游戏中不能回头的"恶魔"。影片表现男人女人冲破家庭秩序获得短暂的释放和宣泄，但最终，当观众分享了这种不道德的娱乐以后，这种释放和宣泄必须被制止，结果往往是家庭秩序的闯入者（往往是女性）受到惩罚，故事恢复了核心家庭秩序的绝对权威，重新回到在文化中占统治地位的男性支配、女性被动的原则之中。这种带有强烈男权意识的主题，一定程度上满足的同样是男权主导的社会价值观。

《本能》（保罗·范霍文导演，1992）

事实上，涉及性别、种族、阶级时，类型电影的主导叙事结构和特定类型都附着了明显的占统治地位的文化意识形态。"金钱不能带来幸福、财富会带来不幸"的所谓哲理被反复提及。《公民凯恩》《教父》这些影片，都在极力教导我们不要贪婪，因为那会让我们走向不幸。所以，情节剧在结尾总是会给出一个恢复秩序的大结局，让它的人物回到主流秩序之中，或者更确切地说，用在文化中占统治地位的价值观、主流的故事模式，显示一种"完美"的社会状态。我们还应该意识到，尽管电影情节剧的故事有不同的历史背景和文化背景，既有远去的历史又有未来的世界，但这些电影在不同的历史舞台上，都会尽可能表达自由、平等、爱情、亲情、友情、公平、正义等永恒的故事和主题。所以，情节剧所讲述的故事，虽然时间和空间跨度很大，但其基本主题却是普遍性的、共享性的，这也是这类作品往往具有某些超时空魅力的重要原因。

第三节 类型电影的程式

相比情节剧而言，类型电影的边界更加清晰，识别也相对容易。类型电影，作为形成了相对固定的叙事模式、具有相似的叙事元素的电影形态，由于其对观众消费需求的标准化提供和对观众精神欲望的预期性满足，往往是大众电影美学

最集中的体现。类型的建构，其实就是大众电影范式的建构。不同的类型用相对标准化的产品，满足着大众不同的消费需求，形成了大众电影的基本范式。

电影类型的形成，是社会关系和价值体系的一种象征性反映，也是政治、商业、欲望等各种驱动力的一种妥协性聚合。谁是我们的敌人，谁是我们的朋友；谁是英雄谁是好汉；谁是主角谁是配角；在现实舞台上唱戏，还是在历史舞台上唱戏，或是在虚幻舞台上唱戏；是谈情说爱还是明争暗斗；是为金钱、为权力还是为性别、为国家而战；观众喜欢嬉笑怒骂还是血雨腥风……这一切不仅是艺术创作问题，更是社会文化问题：什么是善什么是恶，什么是幸福什么是不幸，正义如何获得，自我在哪里安身，情感归于何处，个人、他人、家庭、国家、道义的彩虹之桥在哪里——不同的类型电影，用不同的方式建构着电影观众的集体梦想和认同想象。类型，用闭合的叙事和视听"缝合体系"，完成着弱者与强者、英雄与敌人、男人与女人等关系的"固定"表述，解决个体与他人、与社会、与自然、与自我之间的紧张关系，为观众创造安全、温暖、正义、认同的想象体验。[①]

类型电影受制于工业、美学、文化和技术因素的影响，是在历史过程中形成的。在文学中，类型的产生是文学的形式、结构、个人想象、社会需要交互作用的综合体。在相互联系的文学创作活动中，故事的讲述形式不断被发展、重复，各种规则不断被建构、遵循和重复。在艺术家的想象需要、观众的需求以及更为广泛的文化活动共同作用下，形成了传达特殊意义的特殊形式和规则，并使它们在社会意识中得到保存和延续。电影类型也是在这样的过程中形成的。

类型电影的出现和繁荣实际上是由观众创造的。观众愿意花钱到电影院去经历美好结局，体验正义战胜邪恶，欣赏英雄救美人，感到世界恢复秩序。这些情感动力被制片人和电影创作者所传达，形成影片中的情感与观众情感的互动与交融。观众的愿望与这些影片内容的同步，共同创造了类型电影的基本模式。随着电影的发展，电影逐渐分解为许多不同的类型片，但是其基本的叙事模式，如冲突、团圆、性别奖赏、善恶有报，等等，都继续在各种不同的类型电影中被延伸，并且培养了世界上绝大多数人的电影欣赏习惯，以至于一切违背这种类型模式的电影都会冒巨大的市场风险。

应该说，由于电影是文化产业所生产出来的一种娱乐产品，所以，类型电影的形成往往是由经济因素所决定的，这在好莱坞更是如此。在20世纪30年代，由于电影市场需要，大制片厂平均每周都要发行一部新影片（在大约20年间，6

① 雷晶晶：《论"缝合"：一个电影概念的梳理》，《当代电影》2015年第4期。

个大制片厂和众多小制片厂平均每年共摄制 300 多部影片）。当时人们不要求也不可能全部提供具有原创故事的影片。现成的小说、故事、戏剧被快速地按照一定的模式改编为电影，这就产生了大量的类型片。而当时的观众也习惯于观看这些模式相似而情节不同的影片。

电影制作的惯例往往是一部影片一旦成功，它就会成为被效仿的模板，于是就形成了类型。编剧、经纪人、制片人、导演根据那些成功影片的收入情况，猜测这个成功的类型或故事的变体还能有多大的市场价值。所以，20 世纪 80 年代动作惊险片《夺宝奇兵》（Indiana Jones，1981）成功以后，导致了一系列模仿之作。当 1989 年《蝙蝠侠》（Batman）作为英雄恐怖片和幻想片的变种类型出现之后，电影制作者抓住这个集喜剧片、动作片、英雄主义影片、幻想片以及科幻片为一体的类型变体，产生了无数新的各种"侠"系列作品。不仅后来出现了续集《蝙蝠侠归来》（Batman Returns，1992）、《永远的蝙蝠侠》（Batman Forever，1995）、《蝙蝠侠与罗宾》（Batman & Robin，1997）等，而且进入新世纪之后，还有《蜘蛛侠》（Spider-Man，2002）、《钢铁侠》（Iron Man，2008）、《神奇女侠》（Wonder Women，2017）这样相似的影片仍然被观众热情接受。制片厂甚至会说服诺兰这样的独立导演去参与这种高概念类型片的创作，让导演的艺术个性为类型电影提供一些创新元素。只要制片厂还能够让这个故事不断改变形态、不断适应和满足一大批观众的欣赏口味，观众就会不断地去看它们，同时也使自己适应它们，这样一个庞大的类型化影片组群就会产生。

《蜘蛛侠》（山姆·雷米导演，2002）

作为最典型的工业社会中的艺术，类型电影首先是一种工业产品，其机制建立在电影制作者和观众之间默契的基础上。默契的生成要靠长期的工业生产实践，默契建立在一整套从形式到内容构成的惯例和规则上。应该说这种具有明显商业性的类型电影所体现的也是一种特定的文化意义：它是一种倡导娱乐和消费的大众文化。大众文化的观影心理是观众对于娱乐的追求。类型电影作为一种"当代神话"，是对人们心理中的基本焦虑（来源于人类经验不可解决的根本性危机）达成的集体性的梦幻解决。

应该说，类型电影也产生于社会的需要和社会需要的不断变化。一部类型片是人们共同想象的结果，观众的集体想象孕育了影片的主流故事模式。集体想象创造市场规则，市场规则创造集体想象，电影工业，特别是好莱坞电影工业利用类型片完成了这种想象与市场的循环。在100年的循环过程中，尽管出现了大量平庸、雷同的类型电影，但是也出现了各种类型创立和转换的经典作品。

类型电影种类很多，但是作为一种文化工业、大众文化和艺术创造的混合，与我们通常所谓的艺术电影、写实电影、作者电影相比，这些不同的类型电影又体现了一些共同的类型电影的特点，在主题、标志形象、叙事和意识形态倾向上具有共同性。这些共同性概括起来主要体现为以下几点。

一、集体梦幻的批量生产

类型片是仪式化了的戏剧。观众喜欢一再地观看相同的类型，与喜欢节日的庆祝仪式是相似的——因为它们总以微小的改变一再地确认文化中的价值因素。正如这些仪式可以帮助它的参与者忘却世界上许多令人烦恼的事情一样，类型片的那些为人所熟知的人物塑造和情节，也将观众从那些现实存在的社会问题中转移到集体的梦幻中来。

类型片往往表现的是那些本来就包涵着矛盾的社会价值和态度。例如，强盗片让观众对匪徒受到他应有的惩罚感到满足的同时，又可以放心地体验匪徒的胆大妄为，如《邦尼和克莱德》；《本能》《致命的诱惑》这样的浪漫—惊险剧在让观众回归核心家庭的同时，也展现那种非常情感的诱惑。从这一立场看，类型片的程式通过触及社会深层的不确定因素而激起人们的情感，并以人们可以接受的方式加以宣泄和控制。

类型电影常常会关注和触及种种社会大众心理的情结，即涉及人类那些难以逾越的矛盾情感、带有永恒意义的"危机"。通过处理这些现实社会的基本情结，类型电影确立并尊崇社会的主流价值观和大众心理愿望。通过非写实、梦幻、强

化的手法，类型电影创造了许多当代英雄。这些英雄有敢于对抗黑社会、能够除暴安良的警察，有个人奋斗成功的底层小人物，也有凭爱情致胜的灰姑娘。类型电影中的各种人物是集体体验、集体选择的理想形象。

个人、群体、政治、经济、文化等各种现象的综合交织形成了类型电影的文化特点。迷失的男人们会找到他们的出路，疑惑的、惊恐不安的人会在英雄行为中变得头脑清醒；要求拥有比现有东西更多的妇女们最终会明白，亲情和爱情将使她们的生活开花结果；家庭的和睦会得到恢复；正确的道路会被找到。

正因为在观众和电影制作者之间存在一种互动的约定，以及在某些固定模式的基础上进行创新的承诺，类型片可以对诸多社会倾向迅速作出回应。例如，随着核武器的出现，电影中创造出了怪兽哥拉斯以及其他的怪物。而20世纪50年代的科幻电影则揭示了人们对于科技的恐惧，反映了在人群中广泛存在的怀疑和焦虑。受2013年"非典"的影响，出现了《传染病》（Contagion, 2011）、《世界末日》（This is the End, 2013）、《釜山行》（2016）等许多病毒题材的灾难片。许多电影学者认为，类型片实际上"反映"了不同时代人们的共同焦虑和期望，时代也推动着类型片的流行和变化。

类型片是用虚构的形态来掩盖、粉饰、弱化深度焦虑的一种象征性的满足，并用这种满足去获取观众的芳心，所以，它反映的不仅仅是观众的希望和恐惧，而且是电影制作者对商业卖点的预测。集体梦幻是所有类型电影的共同特点：每一个梦都会承诺偿还与拯救，而每个人也都因为得到了这种承诺愿意继续成为电影的观众。

二、情节模式的可预期性

类型，是创作者、观众和电影商人共同相信的一套体系。每类影片都有自成体系、相对固定的形式系统。观众往往在看了开头几个镜头甚至是字幕后就能知道该片属于什么类型。所以，类型规则既是一套文本的成规与惯例，又是由制片人、观众等共享的一套期望系统。类型的模式具有两方面的意义：在创作者是套路的创造、形成和遵守；在观赏者则是套路的熟悉和快感。同一类型范畴内的电影彼此之间具有家族血缘似的相似性，观众认同并期望这套家族特征。

电影的类型，意味着一种可以被创作者共享和被观众识别并期待的电影模式。这种模式是创作者与观众的一种共识。电影一旦发展出一种叙事结构，从展示环境转向讲述故事，就开始进入类型模式：浪漫的、情节剧的、追捕的、西部的、喜剧的。所以，在任何时候，一部电影都可以看成是它所属类型整体在形式和意

义上的具体化。

当我们选择观看一部惊悚片的时候，早已经知道它就是一部惊悚片。我们所期待的就是一部惊悚片带给我们那种期待的"惊悚"，如果它带来了这种惊悚，我们就会感到满足；如果它没有带来惊悚，我们就会认为它不是一部惊悚片或者不是一部成功的惊悚片。所以，在某种程度上，我们对"类型"的界定和期待超越了一部电影的具体内容，类型范畴具有更广泛的可预期的文化共鸣，它为我们提供叙事结构和情感图景，我们借此建构社会中的自己。

而每一类型在叙事走向、人物形象、环境布景、视觉风格等方面都有一套观众熟悉、制作者遵守的基本套路，如西部片的荒漠、酒店、决战，歌舞片、爱情片中的豪华生活、灰姑娘，惊险片中的阴森场景、低角度照明法等。一些情节要素也可能是程式化的：在神秘片中会出现调查；西部片中会有复仇动机；歌舞片中则会出现歌舞场面；强盗片经常集中表现匪徒们在与警察和敌对团伙斗争时的先胜后败；传记片则跟踪主要人物的感情和事业转折；在惊险片中，往往会出现狡猾的告密者、喜剧性的帮手、愚蠢的队长等；香港的枪战片普遍会出现喜剧性的同事和老大式的敌人……甚至明星也可能具有象征性——歌舞片中的朱迪·嘉兰，西部片中的约翰·韦恩，动作片中的阿诺德·施瓦辛格，喜剧片中的比尔·默里，他们都是某一类型的形象代表。

程式甚至还包括一些相对固定的电影技巧。伦勃朗的强布光风格在惊险片和恐怖片中是一种标准的布光方式；情节剧总用伤感的音乐来突出情感的高潮；汽车与冲锋枪往往是强盗片必需的道具；炮火与伤残是战争片不可缺少的场景；剧院和夜总会往往是歌舞片必需的场景；科幻片离不开宇宙飞船、太空武器和遥远的星球；动作片则用快速的剪切和升格拍摄的暴力动作，创造一种特殊的暴力美学风格。

与作者电影和许多艺术电影不同，类型电影着重使用的非纪实手法。这不光表现在程式化的叙事、定型化的人物形象和社会心理情绪、大众的矛盾情结在不同影片里被分类关注，还表现在夸张的人物表演和造型、变形或唯美的生活环境、杂耍性的剪辑、强化和注重观赏效果的摄影等方面。

类型电影帮助观众与影片沟通，承诺提供满足观众某种欲求的、一定的叙事结构和人物类型，但它们也限定了界线。对于类型片来说，最大的失败，就是你唤起了观众对一种电影类型的期待，但最终你没有满足他的类型期待。就像张艺谋导演的武侠片《十面埋伏》，尽管影片制作豪华、场面壮观，但是由于剧情的勉强和武侠的错位，破坏了观众对武侠类型片的期待，遭到了出人意料的尖锐批

评。不少国产灾难片、恐怖片等类型电影在这方面都走入了同样的误区。

三、模式的基调与变奏

类型是一种模式，类型的关键在于它能够在变化中重复，就像音乐中的主旋律。一些类型片的周期可能持续好几年，或者渐渐形成一个更大的类型群，有时就形成了一种"系列"（cycle）。例如，《教父》引发了一阵制作强盗片的短暂潮流。20世纪70年代出现了"灾难片"系列，如《海神号历险记》（The Poseidon Adventure，1972）、《大地震》（Earthquake，1974）等。20世纪30年代晚期掌管华纳兄弟B级片生产的佛伊，据说在办公桌上放着大约20个剧本，每次完成一部电影，该剧本就被放到那一堆剧本的最下面，然后逐渐重新回到顶端，它可能会被掸掉尘灰送到编剧那里重新改写为一部新电影，甚至还可以开始下一轮循环。佛伊夸张地炫耀说，他把同一部电影翻拍了多达11遍！这个故事无论是否真实，都揭示了好莱坞建构常规电影系统的类型循环规律，这些电影通过这种规律满足观众所要求的影片之间"似曾相识"的期待，这也体现了大众文化"熟悉的陌生性"特征。

时尚始终是动态的。不同类型在大众中受欢迎的程度并不固定。与其他时尚工业一样，电影的生产也是循环的，总是力图复制它最近的商业成功。从规律上看，商业成功的影片总是会带来不少成功的模仿者，然后开始衰落，产生大量对原创的不成功的复制，导致本轮该类型走向低谷。好莱坞歌舞片曾经一直是最成功的类型片，后来随着动作片的兴盛而日渐衰落，其许多元素则出现在像《狮子王》这样的动画片中。几乎没有人会预测到20世纪70年代之后科幻片会卷土重来，但《星球大战》之后产生了一个持续很长时间的科幻片"系列"。这可能意味着任何一种类型片都不会永远消亡，它可能会一时不再流行，但总会以新的形式再现。类型会在时间过程中变化甚至轮回，似乎没有什么优劣次序的划分，今天处在"优越"地位上的类型明天可能被另一个原来处于"劣势"地位的类型所代替。当然，从整体上看，惊险动作类型的影片，对于青年观众的吸引力似乎更有保障。好莱坞的漫威系列、DC系列的动作影片，一直有全球观众缘。中国到2020年为止，票房成绩最好的三部电影——《战狼2》（2017）、《流浪地球》（2019）和《哪吒之魔童降世》（2019），虽然分别是军事、科幻和神话片，但都具备动作片的共性。

《星球大战》（乔治·卢卡斯、J.J.艾布拉姆斯导演，1977）

　　作为一个整体的电影史现象，类型电影不仅创造和遵从模式，还破除和改变模式。在观众熟悉并厌烦某些模式，对类型片的某些观念提出质疑时，类型片也会通过反用模式、讽刺、综合新元素等方法来震撼观众的固定情感观念，造成审美上的新发现和新鲜感。类型只有在较长时间内、在各种不同变体的多样变化中保持住自己才能发展。确实，类型的框架有一个不能突破的极限，如果这个框架极限被打破了，这种类型就瓦解了。但同时，类型又是具有可塑性和延展性的，各种类型之间是能够相互渗透与交融的，各个模式具有有限的伸缩性、弹性，它会随着不同时期的文化需求而不断演变。类型的一致性既允许成规与惯例的简单表达，又允许固定期望与新奇事物之间形成一种张力。一部电影除了和其他过去让观众满意的电影有相似之处，它还需要某些使它和那些电影有所区别的品质，通过"新角度"或者"边缘因素"的变奏把这部影片改造为一部不同的新电影。类型特征使我们能够看到一部影片和另外一些影片之间的联系，但重要的是我们还能够从这些相似性中体验到差异性，因此，类型片往往必须努力去平衡人们熟悉的惯例和变异元素之间的关系。比如《星球大战》就是西部片与战争片的交融产物。对某些电影制作者而言，测试类型的界线，甚至将他们制作的影片推向打破类型框架的极限，是他们表现个人制作风格，突破经典好莱坞风格的手段。通过对类型底线的"跨越"，电影导演能够发现类型的表达能力，改变观众的期待，改变类型，甚至还可能改变电影本身。2000年以后出现的魔幻性影片《指环王》《哈利·波特》等系列片，实际上就是将科幻片、灵异片、西部片、神话片等类型混杂改造的结果。

四、类型的分众与分需

用类型区分电影有益于制片人获得资金上的好处：类型电影在某种意义上总是"预先出售"的。观众形形色色，观众的需要也五花八门。因此，任何一种影片都难以满足所有观众的愿望，也难以满足观众的所有愿望。电影就通过不同的类型来满足不同观众或者观众的不同愿望，通过类型的多样化来区分市场，争取市场份额的总量。

一般来说，在调查中，女性观众都表示不喜欢冒险片与恐怖片、匪帮片与侦探片、战争片和西部片。她们更喜欢爱情故事片，而这又是男性观众相对不喜欢的类型，他们最大的兴趣是战争片。当然，这也促进了一些电影制作者故意将这些不同类型元素组合在一起，以便争取更多的观众。比如，在《珍珠港》（Pearl Harbor, 2001）中，既表现战争、伤亡，又表现爱情、友情，尽管这种结合显得相当勉强，但是成为一种商业规则。于是，对于制作者而言，类型区分有时并不严格，一种类型划分与其他分类方法未必能够截然分开。

《珍珠港》（迈克尔·贝导演，2001）

尽管如此，通过类型对电影进行区分的原则，对于制作者的好处是非常明显的。首先，它往往能够为制片方提供比较有效的财政保障：因为类型电影在某种意义上总是预售给观众的，观众在消费这部电影以前已经有了一种可以预期的需求。制作者对这种需求的预判，可以帮助他们做出投资决定。第二，类型片往往使制作者与观众都能够对彼此的特点和效果有基本共识，不容易产生影片内容、风格与观众预期、需求的冲突，创作方向相对明确。事实上，在类型电影的展开过程中，观众往往都知道这部电影的情节走向，甚至知道它会如何设置不同的人物顺序、情节桥段，成熟的观众看到一位角色思念家人的段落，可能都会预知这是为他后来的死亡铺垫同情心。观众这种预知带来他观影过程的顺畅性，只要不引起厌倦和失望，就会成为快感的源泉。所以，类型是一种惯性和预期的快乐。任何对惯性和预期的改变都应该慎之又慎。改变的也许是时机、场景、人物，但一般来说，不是格局和走向。

第四节 科幻片

在好莱坞诸多类型电影中，科幻片占据着重要地位。"科幻片"（science fiction film）一般都包含着某种基于科学（包括现有的科学和假设的科学）而假想出来的元素，哪怕这个科学依据其实还远远不能被证实。有人说科幻电影所描写的是"发生在一个虚构的、但原则上是可能产生的模式世界中的戏剧性事件"[1]。所以，科幻片与魔幻片、灵异片的不同之处在于，虽然都是幻想类型，但其幻想的因素或多或少有科学原理的支持，比如《时光倒流七十年》（Somewhere in Time，1980）被称作一部科幻片，是因为片中主人公能够回到过去是借由一种在影片中被科学证实的催眠术。

科幻片的历史由来已久。19世纪末到20世纪20年代是科幻片的成长期。19世纪末，带有科幻色彩的影片几乎和娱乐电影同时在法国诞生。《机器屠夫》可以算作科幻影片的开山鼻祖。这部长约一分钟的影片向人们展示了未来工厂不可思议的景象：活生生的猪从机器的一端进去，另一端就出来了火腿、香肠、排骨等猪肉食品。这些当时的幻想后来成为真正的工业流水线上的现实。之后的一百多年中，关于机器的奇迹和恐惧的故事在科幻影片中层出不穷。虽然多数与科学想象相关的影片也许更像是在使用电影技术变魔术，但1902年法国人梅里爱推出的《月球旅行记》（Le voyage dans la lune，1902）则标志着第一部真正意义上的科幻电影出现。该片首次动用大量演员、特效和布景，上映后反响热烈，一举成为科幻影片的里程碑，开创了到现在仍然生机勃勃的"太空"题材。在整个20世纪第一个十年，欧洲国家，尤其是法国和英国，都在拍摄关于外星人和未来战争的题材的科幻片。后来，随着好莱坞制片厂制度的出现和发展，美国在科幻电影制作上奋起直追，生产了《科学怪人》（Frankenstein，1910）、《化身博士》（Dr. Jekyll and Mr.Hyde，1931）等影片。尤其值得一提的是于1916年生产的一部长达105分钟的《海底两万里》（20000 Leagues Under the Sea），它开创了水下摄影的先河。到了20世纪20年代，美国科幻片开始与欧洲科幻片分道扬镳。与德国《大都会》（Metropolis，1927）等欧洲科幻片相比，好莱坞科幻片更注重传奇的情节、快捷的节奏、惊险的动作和高超的特技。这一时期好莱坞科幻片代表作有《迷失世界》（The Lost World，1925）和《神秘岛》（The Mysterious Island，1929）等。

到20世纪三四十年代，科幻片开始成熟。20世纪30年代开始，好莱坞科幻

[1] ［德］克里斯蒂安·黑尔曼著，陈钰鹏译：《世界科幻电影史》，北京：中国电影出版社，1988年，第2页。

片开始偏爱带有恐怖、悲观和浪漫色彩的疯狂科学家主题，并且开始连篇累牍地拍摄科幻电影系列片。比如，这一时期出品了《科学怪人》(Frankenstein, 1931)、《科学怪人的新娘》(The Bride of Frankenstein, 1935)和《科学怪人之子》(The Son of Frankenstein, 1939)，类似的还有《化身博士》系列和《飞侠哥顿》(Flash Gordon)系列。而《隐身人》(The Invisible Man, 1933)和《金刚》(King Kong, 1933)都是当时产生的名作，它们延续并发展了好莱坞电影在特技运用和情节安排上的长处，并已经产生了独特的叙事程式。

20 世纪五六十年代则是科幻片的繁荣期。20 世纪 50 年代一些科学家自称能证明宇宙中确实存在外星人时，好莱坞及时掀起了以"飞碟"为描写对象的科幻片热潮，大量涌现出反映外星人题材的科幻电影。《蝙蝠侠和罗宾》《不明之物》《火星入侵者》等都是代表性作品。由于科幻片的泛滥，20 世纪 60 年代前期，该类型逐渐陷入低谷，几乎成为"票房毒药"的代名词。但是，1968 年《人猿猩球》(Planet of the Apes)和《2001 太空漫游》(2001: Aspace Odyssey)的诞生，则宣告了好莱坞科幻电影的第三次浪潮宣告来临。《2001 太空漫游》堪称科幻电影的一大里程碑：时空开阔，既场面宏大，又细致入微，大到空间站，小至太空厕所，无不摄入镜头。片中试图揭示人类的发展是由一种神秘力量所主宰的，而这力量的象征是影片里反复出现的一块历尽沧桑的磐石。

20 世纪 70 年代以后，一大批具有超人才华的优秀导演现身好莱坞，乔治·卢卡斯(George Lucas)、史蒂文·斯皮尔伯格(Steven Spielberg)、雷德利·斯科特(Ridley Scott)等在此期间拍摄了一系列科幻电影领域里重要的作品。如 1977 年《星球大战》、1982 年《E.T. 外星人》(E.T.: The Extra-Terrestrial)，等等。乔治·卢卡斯的《星球大战》、伍迪·艾伦(Woody Allen)的《傻瓜大闹科学城》(Sleeper, 1973)、斯皮尔伯格的《第三类接触》(Close Encounters of the Third Kind, 1977)以及雷德利·斯科特的《异形》(Alien, 1979)无疑是 20 世纪 70 年代最成功的科幻片的范例。到了 20 世纪 80 年代，好莱坞科幻片的特技效果制作给观众带来了前所未有的神奇体验，而同时这些科幻电影在故事上也更加具有戏剧的完美性。比如乔治·卢卡斯在 1980 年和 1983 年相继推出气势宏大的《星球大战 2：帝国反击战》(Star Wars: Episode Ⅴ—The Empire Strikes Back)和《星球大战 3：绝地归来》(Star Wars: Episode Ⅵ— Return of the Jedy)，史蒂文·斯皮尔伯格温情脉脉的《E.T. 外星人》，詹姆斯·卡梅隆(James Cameron)的《终结者》(The Terminator, 1984)以及罗伯特·泽米基斯(Robert Zemeckis)的《回到未来》(Back to the Future, 1985)等。

20世纪90年代，电脑特效的出现极大地促进了科幻电影的发展。美国好莱坞转向大制作、大场面、大营销、大市场的运作模式，好莱坞科幻片开始大量倚赖电脑合成影像（CGI），并将其发挥到极致，大量影片如《侏罗纪公园》（Jurassic Park，1993）、《独立日》（Indepedence Day，1996）、《黑衣人》（Men in Black，1997）、《第五元素》（The Fifth Element，1997）等涌现影坛，成为席卷全球的高概念、大制作电影。好莱坞科幻电影也成为世界电影霸主。

《第五元素》（吕克·贝松导演，1997）

而2000年以后，欧洲科幻电影也出现了新的增长趋势，法国电影《女神陷阱》（Immortel，2004）、俄罗斯电影《守夜人》（Nochnoj dozor，2004）等都是优秀之作；而韩国2006年的《怪物》也显示了亚洲科幻灾难片达到的成就。

纵观历史上众多的科幻类型片，大致有这样几种类型。

1. 科幻冒险片

讲述探险、旅行的冒险故事，主人公在其中历尽磨难，而观众则阅尽奇观。如《地心游记》（Journey to the Center of the Earth，1959）、《2001太空漫游》和《侏罗纪公园》等。

2. 科幻动作片

往往喜爱表现一个英雄如何身怀绝技、除暴安良，比如《终结者》系列（The Terminator）。《黑衣人》及其不太成功的续集其实更像是警匪片，而根据英雄漫画改编的《超人》《蝙蝠侠》和《蜘蛛人》系列，以及2005年的《我，机器人》（I, Robert）等也可以划入这一个亚类。

3. 科幻史诗片

常常创造"由于科学技术的异化而导致的独裁及混乱的非理想社会"，未来

成了一个"背景"[①]，而真正演出的是气势宏大的星际战争和纵横捭阖的宇宙政治。如《星球大战》系列及其前传系列，还有《星际迷航》系列（Star Trek）。《黑客帝国》（The Matrix，1999—2003）系列则讲述了一个救世主通过自我牺牲而使机器和人重归于好的地下斗争的故事。

4. 科幻灾难片

假想地球遭到外星人入侵、怪兽袭击、自然灾害或病毒传播给人类带来了灭顶之灾。如《独立日》《彗星撞地球》（Deep Impact，1998）和《后天》等。

5. 科幻惊悚片

神秘的危险物体危害到了一个小团体的安全，成员一个接一个受害。和主人公一样，观众体验着恐怖的阴影和死亡的威胁。如《怪形》（The Thing，1982）和《科学怪鱼》（Frankenfish，2004）等。

6. 科幻情节剧

借助于科幻元素，提供爱情故事、人生故事和家庭问题、成长故事，等等。在《时光倒流七十年》（Somewhere in Time，1980）中，主人公依靠具有科学依据的催眠使自己回到了 70 年前，并展开了一段爱情。《隔世情缘》（Kate & Leopold，2001）也利用了时间交错来成就爱情。而《回到未来》系列、《E.T. 外星人》和《A.I.》（Artificial Intelligence: A.I.，2001）等其实提供给我们的是关于亲情、友谊和成长的故事。

当然，这些划分并不是僵硬和不可交叉的。显然，《黑客帝国》既可以说是科幻史诗片，又可以说是科幻动作片；同样，《黑衣人》虽然是动作片，但它也充满了喜剧元素。由于和其他类型电影的交叉，不同亚类型的科幻片也会同时具有某种其他类型片的特征。

作为一种类型电影，科幻电影一般具备以下基本特征。

一、科幻奇观的呈现

科幻电影从娘胎里就带有了挥之不去的奇观胎记。的确，从梅里爱开始，科幻题材的影片就与令人眩目的奇观场景密不可分。梅里爱的《月球旅行记》已经有火箭飞行、月球战争等奇观场面，宇宙太空、宗教神话、异域探险、历史传奇、童话世界……在梅里爱的数百部长短不一的影片中，各种奇观领域都留下了他探索的脚印。但科幻题材对梅里爱而言，并非科学的延伸，而是借以呈现奇观的道

[①] [美]罗伯特·麦基著，周铁东译：《故事——材质、结构、风格和银幕剧作的原理》，天津：天津人民出版社，2016 年，第 99 页。

具。梅里爱的兴趣并不在于将电影作为"叙事艺术"来发展。他更为看重的是电影作为奇观呈现工具的能力。正如乔治·萨杜尔所评价的:"梅里爱利用特技经常是为了使人感到惊奇,它本身成了一个目的,而不是一种表现手段。""梅里爱发明的是未来电影的音节,但他应用的却是莫名其妙的咒语而非表达意思的语句。"①

从1968年的《2001太空漫游》到1993年的《侏罗纪公园》,从1977年的《星球大战》到1999年的《黑客帝国》,史诗般的太空旅行场景、几可乱真的史前恐龙复原、场面宏大的太空战争、幻如灵境的虚拟世界……无数令人叹为观止的画面一次次地冲击观众的视网膜,观众无数次以为奇观已经达到了极致,而若干年后更大的奇观却总是呼啸而来。可以说,好莱坞科幻片如果失去了奇观,那么它便失去了最精彩的场面。

二、太空、生物、人工智能主题

科幻电影的题材大多集中于外星生物、人造生命、太空历险、时空异常、机器人等。例如外星生物,《E.T.外星人》《火星入侵者》《异形》《独立日》《第五元素》《火星人玩转地球》(Mars Attacks!,1996)、《黑衣人》等;人造生命,《化身博士》《弗兰肯斯坦》(Frankenstein,2004)、《侏罗纪公园》《第六日》(The 6th Day,2000)、《哥斯拉》(Godzilla,1998)等;太空历险,《月球之旅》《2001太空漫游》《星际迷航》《红色星球》(Red Planet,2000)、《人猿星球》等;时空穿梭,《时间机器》(The Time Machine,2002)、《回到未来》《黑洞频率》(Frequence,2000)、《蝴蝶效应》(The Butterfly Effect,2004)等。还有一些电影是几种题材的融合,如《星球大战》同时包括太空历险和外星人元素,《黑客帝国》是机器人和时空转换的综合,等等。

《流浪地球》(郭帆导演,2019)

① [法]乔治·萨杜尔著,徐昭、胡承伟译:《世界电影史》,北京:中国电影出版社,1995年,第28-29页。

第十章　电影类型与类型电影

三、灾难性、危机性的事件

在科幻片中，时间的错位、外星人的入侵、恐龙公园的建立，等等，都是一种"危机事件"，打破了原有的平衡，迫使主人公做出反应。与其他类型片一样，科幻片的危机冲突也包括内心冲突、人际冲突、外界冲突（包括社会冲突和更大的环境冲突）这几个层面，但一般来说，科幻片中最大的冲突是人与环境力量的冲突，比如自然灾害来袭、外星生物侵略等。比如在影片《黑客帝国》里，男主角尼欧的内心冲突（"我就是救世主吗"的疑问）、人际冲突（和崔尼蒂的爱情等）以及与大环境的冲突（与机器战斗，拯救人类）是结合在一起的。而在另一些影片中，这些冲突被削减和简化，使影片看起来有些幼稚。比如在《后天》里，古气象学家和儿子的微妙关系（人际冲突）、与政客们的周旋（社会冲突）、与冰天雪地的斗争（大环境冲突）在影片中被过分简单地解决了，使影片的意义被减弱。

四、功能性的人物设计

科幻片大多希望观众将注意力集中于特效和情节，因此其人物塑造相比于其他类型片来说较为简单。在大多数的科幻电影中，一般都有一个全能的超级英雄，而这个超级英雄主要为男性，女性只是在其中作为点缀和陪衬。例如《黑客帝国》中的尼奥，《少数派报告》（Minonty Report，2002）中的乔恩，《我，机器人》中的侦探史普纳……他们天生就具备了常人所不及的敏捷和睿智，关键时刻总能化险为夷。他们没有深层次的个人行为动机，只是天生的被迫害者和反抗者。他们没有复杂的情感斗争，没有令人信服的个人性格，主人公固有的主要性格特征贯穿全片，以帮助他解决所面临的冲突。人物性格的维度较少，形象、功能和道德都比较透明，性格几乎没有变化或只有简单的一个戏剧性转折。在《蝙蝠侠》和《蜘蛛人》这样以塑造英雄为主的影片中，英雄的性格变化和他们具有内在矛盾的性格都是被简单而有效地展现出来的。1997年的《星河战队》（Starship Troopers，1997），情节极为简单，只是单线陈述人类与巨大昆虫的战斗过程，其人物基本都属于头脑简单的热血炮灰和场景配料，但是取得了很大成功。而2003年的《星河战队2：联邦英雄》（Starship Troopers 2: Hero of the Federation）花费大量笔墨刻画了一个反主流的人物形象，人物饱满却造成了场面平淡。当然，好莱坞也在不断丰富人物的菜谱，《黑衣人》的白黑配、《黑客帝国》的各色人种秀、《星球大战》的外星人配角纷纷出台，特别是《星球大战》前传中悲情主角的出现，善恶变异的命运，都增加了科幻电影的艺术深度。

科幻片往往也是其他各种类型电影特点的混合和杂交。许多影片甚至把各种恐怖片、动作片、灾难片和喜剧片的内核加以科幻包装。其中科幻片和恐怖片的结合最为历史悠久和理所当然。因为人类对于未知总是怀有不可理喻的恐惧心理，因此科幻中的未来总是充满了重重危机。票房大获全胜的《异形》系列便是科幻加恐怖的典范。

用科幻包装的动作片也极为常见，几乎每一部科幻电影都有大量的打斗场面，如《蝙蝠侠》《蜘蛛人》《终结者》等系列、《天地大冲撞》（Deep Impact，1998）等。还有科幻加喜剧，科幻加爱情，科幻加侦探，科幻加战争……科幻与各种电影类型嫁接，造就了一个琳琅满目的科幻电影世界。

《后天》（罗兰德·艾默里奇导演，2004）

科幻片满足了人类的好奇之心。一方面，它满足了人们对空间的好奇，使人们能够上天入地，到达太空、深海、地心甚至人体内部，看看那里的景象、那里的生物甚至那里的"人类"。另一方面，它满足了人们对时间的好奇，让我们在过去、现在和未来穿梭，从而体会到时间对人类的意义和生命的意义。

由于科学传统的缺位，也由于中国文化中实用理性传统的影响，加上电影制作水平的限制，科幻片在中国的发展一直比较薄弱。1980年我国推出了根据童恩正同名小说改编的《珊瑚岛上的死光》。20世纪80年代末，又相继拍摄了《潜影》（1981）、《霹雳贝贝》（1988）和《凶宅美人头》（1989）等。①但总体来看，国产科幻片不仅数量很少，质量也一般。直到《流浪地球》的出现，国产科幻片才跨

① 参见郑军：《科幻电影发展简史（下）》，《科幻大王》1999年第8期。

上了新的台阶。

科幻片是类型片的一种。与其他类型片一样，它是随着电影工业化生产而出现的，大量生产的都是平庸之作，但在此基础上，也产生了一些在美学、思想和历史上有价值的经典作品。①当然，如今在商业美学驱使下，科幻电影越来越夸大地追求视听奇观，却忽视了故事本身的重要性。20世纪90年代以后的许多好莱坞科幻片在故事上已经乏善可陈，但在视听效果上则更加逼真、超现实和具有视听震撼力。科幻影片甚至逐渐将观众培养得过于依赖那些花费高昂的特技大场面。而事实上，当令人眼花缭乱的电脑特技在银幕上趋向于饱和的时候，科幻片也开始迷失了方向。毕竟，电影讲述的是人的故事，至少也是拟人的故事。

第五节 西部片

西部片在美国的电影史中出现很早，20世纪初期已初具规模，而且可能也是世界上产量最多、影响最大、历史最悠久、形态特征最鲜明的电影类型。

西部片的出现有特殊的历史背景。在美国西部，存在众多牛仔、亡命徒、白人移民和美国土著部落。影片中对边境的描绘也常常体现在歌曲、通俗小说和各种"野蛮的西部"节目。早期的演员也常常是演员和真实人物的混合：例如牛仔明星汤姆·米克斯（Tom Mix）就曾经是得克萨斯骑兵巡逻队员。一般的电影史对西部片的阐释都把1903年埃德温·S.波特（Edwin S. Porter）的《火车大劫案》（The Great Train Robbery）视为西部片诞生的标志。当时人们认为《火车大劫案》是融合了"追逐电影""铁路电影"或"犯罪电影"为一体的情节剧。到20世纪初，西部片开始大量出现，作为一种打上美国标签的产品，既强化了美国电影公司立足本土市场的意识，又提高了它们产品的海外竞争力。

一、冲突与秩序的象征性解决

虽然西部片听起来像是以地理位置来命名的，但是它表现更多的是文化的冲突和社会秩序的建立。头戴毡帽、身着牛仔、手持火枪和纵马狂奔的西部牛仔是西部片的标志，而从遥远的地平线上出场和最后在落日的余晖中消失的行为方式也表明了西部片所宣扬的文化意义。影片中，不仅有来自东部和城市的那些要养活自己家庭的移民、试图传播知识的教师、银行家和政府官员，还有那些在蛮荒

① 郝建：《影视类型学》，北京：北京大学出版社，2002年，第21页。

的自然空间生活着的"文明"之外的野蛮人——印第安人,以及违法的罪犯、捕兽者、贸易商以及贪婪的牛场主等。这两类人的冲突构成了早期西部片的中心主题:文明世界的秩序与漠视法律的拓荒者之间的冲突。在这里,文明与野蛮、西部与东部、白人与印第安人、自然与文化、个体与社团的冲突,都体现了白人中心的所谓美国精神和美国价值。

二、相似的视觉系统

几乎每一部西部片都具有浓厚的西部象征色彩或者西部片反复呈现的视觉主题系统。西部类型片的模式化使观众清楚地知道一部西部片中会出现什么。随着我们辨认出这种反复出现的情节模式,我们早已熟悉的类型元素的出现又再次确认我们所看影片的类型,同时强化我们对于这个故事将如何发展的预期。有经验的观众只需要从这些影片中人物的打扮方式、穿着服饰等方面就可以看出人物和情景的大量信息,这种意义解读为观众提供了获取一种熟悉的电影快感的特殊方式。

除了模式化的标志形象和情节外,西部片还通过经常在该类型中出现的演员,如约翰·韦恩、亨利·方达以及一些扮演次要角色的性格演员,比如斯利姆·皮肯斯(Slim Pickens)、安迪·德怀恩(Andy Devine)或者杰克·伊莱姆(Jack Elam)来进行类型确认。影片中还会反复出现一些共同的情境:枪战,喧嚣的酒吧,以及影片结尾英雄离开他身后的女人远去。虽然这些常见的标志形象与情境的表达惯例随着时间而多少会发生变化,因此20世纪90年代的《与狼共舞》(Dances with Wolves, 1990)似乎与几十年前的《关山飞渡》(Stagecoach, 1939)非常不同,但那些情境、标志形象和人物仍然会以一种鲜明的连贯性跨越历史变迁,把西部片建立为一种延续的超越历史的类型现象。

西部片作为一种故事片类型,表现的是美国拓荒时期的故事,叙述了欧洲向太平洋地区移民运动中白人的命运。虚构茂密的丛林或荒凉的沙漠背景,人烟稀少、灰土飞扬的小镇毗连着辽阔无边的原野,造出了神奇的蛮荒文化影像。白人定居者同野蛮人的战斗的故事、英雄的枪手保护弱小的定居者群体不受歹徒和逃犯侵扰的故事,注解了扩张的正确性和法制与秩序的权威性。在西部片情节剧中,妇女们在荒原上创造了温暖和爱情的家园,男人们出去猎马、追击印第安人和歹徒,回到家中则可以享受家庭的幸福。它也再次演绎了社会的家庭分工、性别分工的合法性。

三、发展中的西部片

在新好莱坞以前，有两部优秀的西部片是不能被忽视的，一部是1939年约翰·福特拍摄的《关山飞渡》（Stagecoach，又译《驿车》，主角林果由约翰·韦恩饰演），一部是1953年乔治·斯蒂文斯的《原野奇侠》（Shane，艾伦·拉德饰演主角夏恩）。前一部影片是一个类似《羊脂球》的故事：在美国西部的一个小镇上，一辆驿车开往罗斯特堡，车上载满了乘客，其中有医生、酒商、妓女、警官，还有赌棍和银行家，最后上来了越狱犯林果。他们从不同的地方来，怀着不同的目的开始了旅行。因为印第安人发动了袭击，驿车时刻处在危险之中，于是发生了一系列的事情：探望丈夫的孕妇露西早产，林果则对妓女达拉斯产生了感情。后来终于发生了与印第安人的战争，林果身手不凡，屡建奇功，由于美国骑兵的帮助，驿车上的人们得救了。在罗斯特堡，林果找到了自己的仇人，决战之后负伤回到了达拉斯的身旁。在警官的帮助下，林果和达拉斯越境出逃，开始寻找新的生活。

《关山飞渡》（约翰·福特导演，1939）

驿车容纳了当时西部社会几乎所有阶层的人，每个人的道德观念和行为方式都鲜明地带有阶层的特色。当然最重要的人物是林果和达拉斯，这两个在正统社会之外的人，被所有的人排斥，但是他们身上仍然留存优秀的道德品质。正如影片的结局，他们在经历了诸多变故之后，又从西部逃出，他们注定是夹在中间的人物：西部社会容不得他们，而他们又与文明社会格格不入。唯一保存下来的是他们的银幕形象——林果的风度和达拉斯的善良。林果出场的时候，一手拿着马

鞍，一手拿着短枪，赫然站立在通往界石谷的路口，镜头从中景推为中近景，又推为大特写，把一个西部英雄强健善斗、从未受过文明熏染的形象表现得淋漓尽致。这部影片启发了后来许多电影的创作，特别是公路动作片的创作。

《原野奇侠》中的夏恩同样是西部英雄的典范，他是一个无家可归、品德高尚的男子汉。最初，他在一个农民手下当雇工，但农民因为他的高傲而不能接受他，他又拒绝了牧民的高薪收买，从而拒绝了一种凡人的生活方式。当然，最后他在一场枪战中获得大胜，之后如同大部分西部英雄一样，策马离开，消失天际。在这个意义上，作为文明的先驱者，西部人是自相矛盾的，他出力"驯服了"蛮荒的西部，而又不愿意成为他为之流血牺牲的平庸文明的一员，正如在《关山飞渡》中，越狱犯林果所说："一个人不可能在越狱后，一周内就进入社会。"这决定了西部英雄的结局：纵马而来，策马而去，独孤求败，仗剑天涯。在誓死捍卫主流伦理价值前提下，又有了一种"不合作"的潇洒浪漫。

美国主流文化相信这种扩张神话，从而使西部片在20世纪50年代达到了高峰。但是，当历史背景发生改变以后，世界大战，特别是越南战争改变了美国人的世界观，当年西部片中的所谓"野蛮人"抗议他们被魔鬼化，妇女们也开始向英雄为代表的家长中心制宣战，西部片类型所赖以生存的古典意识形态开始动摇。西部片大导演约翰·福特开始质疑从20世纪40年代初以来一直遵循的西部片类型的某些原则。20世纪50年代，他的影片《搜索者》（The Searchers, 1956）对白人英雄与印第安人之间的战斗提出了质疑。20世纪60年代后期和20世纪70年代初的三部西部片，萨姆·佩金帕（Sam Peckipah）的《野帮》（1969）、阿瑟·佩恩的《小巨角》（Little Big Man, 1970）、罗伯特·阿尔特曼的《麦凯比与米勒夫人》（McCabe & Mrs. Miller, 1971），改变了关于男性英雄主义、印第安人的作用、妇女在拓荒时期的地位的传统虚构故事。《野帮》结束了西部片所表现的枪战队员全部是男性的历史，而且把残酷的、可怕的枪战场面表现得淋漓尽致。《小巨角》表现了对白人与印第安人之间的关系的思考，并宣称所谓"野蛮人"才是真正的"人类"，而白人则是疯子。《麦凯比与米勒夫人》把西部表现为一个人们互相背叛、出卖的冷酷的地方，它的男主角形象是对西部片中的传统男性英雄形象的嘲笑，女主角则是一个被排斥的、自我保护的、正义的维护者。在20世纪六七十年代，由于越南战争的发生，改变了崇拜扩张的文化观念，这使好莱坞的主流文化也出现了相应的变化。西部片不能再坚持表现控制其他国家的社会与政治的欲望的合理性了。在新好莱坞的西部片中，反英雄的时代使西部片中心人物常常成为反社会、反英雄的形象。同样是约翰·韦恩饰演的英雄，在《关山飞渡》中是高傲、

威武的林果，而在《神枪手》(The Shootist，唐·希格尔导演，1976) 中则是一个发现自己得了癌症而甘愿在自杀式枪战中死亡的人。正直的、高尚的西部英雄已经死去，没落的、消沉的英雄处处都是。结局是一样的，英雄毕竟要走向末路，但是那种宏大的气势再也无处找到，新好莱坞的西部片走到了一个新的阶段。这类代表影片还有《卖花生的卡西迪和跳太阳舞的小伙子》(威廉·戈尔德曼导演，1969) 等。

四、西部片的变调

新好莱坞时期对传统西部片的颠覆更主要的是表现在讲述故事的方式所发生的变化：故事仍然是西部的故事，但是往往被放在反思的角度上讲述。《小巨角》便是这方面的典型代表。一个研究社会历史的人类学者来到西部，采访一个年长的西部人杰克·克拉布，让他讲述自身经历的西部的发展过程。故事从克拉布的口中流出，以不断闪回的方式构造了一个久远的西部情节：克拉布原先是一个白人，他的父母在一次印第安人的袭击中被杀害，他被一个酋长"老水獭皮"收养。但是这个白人在与不同肤色的"低贱的"印第安人的相处过程中，却感到巨大的震撼，在他们中间，他是具有安全感的。后来克拉布娶了一个印第安人做妻子，她被白人骑兵杀害了，克拉布只有在两个社会阶层、两种文化之间游荡。克拉布的叙述显示了与美国传统观念的不同：印第安人是文明的、稳定的和正面的文化代表，美国政府对西部的"开发"不是为他们建立文明和秩序，而是带来了无穷的灾难。于是，西部片被包含在一个新的框架中，这个框架的意识形态支撑是20世纪60年代的反英雄和反越战运动，这使影片具备了较为明显的政治暗示色彩。由于人们对战争神话的质疑，西部片开始衰落。传统意义上的西部片在20世纪80年代以后几乎已经消失了。只有克林特·伊斯特伍德 (Clint Eastwood) 所主演的西部片对观众还有一定的吸引力。在新好莱坞，西部英雄依然是英雄，但已经不是原先的令人目眩神迷的明星了。

《小巨角》(阿瑟·潘恩导演，1970)

还有一些好莱坞的西部片值得被提到:《横越平原》(托马斯·英斯导演)、《篷车队》(詹姆斯·克鲁兹导演)、《铁骑》(约翰·福特导演)、《赤胆屠龙》(霍华德·霍克斯导演)、《独行铁金刚》(唐·西格尔导演)等。西部片的明星,除了上边提到的约翰·韦恩及伊斯特伍德之外,还有加里·库珀、詹姆斯·S.哈特、达斯汀·霍夫曼等。而在后来的《与狼共舞》中,虽然还能够看到一些西部片的符号和传统,但是过去那个横刀扬马的西部牛仔的形象已经被一个温和而宽厚的成熟男人所代替,那种刀光剑影的英雄故事也演化为白人与印第安人的和解寓言。这表明,类型的出现、繁荣、变化和衰落,并不完全是电影自身的规则变化,它反映的其实也是时代和社会的演化。

第六节　恐怖片

哪里有忧虑,哪里就有类型片存在的空间。人类自身虽然经历了上千年的进化,不断发达强大,但是当面临死亡这一亘古不变的命题时仍显脆弱,而与死亡相关的幽灵、鬼怪也伴随着人类对永生的希望和绝望不断衍化出各种面孔。在人类心灵深处那些难以碰触的地方潜藏着最深层的恐惧,这种恐惧与生俱来,并作为最原始的驱动力之一,悄悄击打着人类的心灵,也孕育着电影的类型。幸福都是相似的,恐怖的感觉却是多种多样的,因而恐怖片往往具有不同的特点。在恐怖片这一"恐怖主题"之下有着多重旋律的交织,而超自然的幻影则构成了恐怖片中最古老、最永恒的元素。

恐怖片通常由三个亚类型组成:鬼怪灵异片(unnatural,包括吸血鬼影片、幽灵片、神鬼片、魔法片、僵尸恐怖片等)、心理恐怖片(如希区柯克1960年的《精神病患者》)、凶杀片(massacre,如托伯·霍帕1974年的《得克萨斯州分尸谋杀案》)。这些影片包含了吸血鬼、科学怪人、狼人、幽灵、外星人等多种子类型。鬼怪灵异片是恐怖电影中的一个分支,其中的超自然的鬼怪不仅代表了外来力量的威胁,其恶行也成为人类自身"恶"的化身,这也是灵异片能够引起观众心灵震颤的根本原因。尖利的屋顶、阴森的古堡、纠结的枯树、咆哮的风雪……灵异电影动用声画特效等多种元素构筑了一个远离现实、阴风飒飒的诡秘世界,并力图在这个世界中还原人类对各种灵异鬼怪的想象,让人类在这种自残自虐般的惊恐中释放出心灵最深处的恐惧。鬼怪灵异片以神秘的视觉奇观、哥特式的恐怖风格、心理惊悚的效果创造了一种特殊的恐怖与逃离恐怖的故事体验。

在对恐怖片近百年发展历史的回顾中，我们不难发现灵异片隐约闪现的身姿。不论是早期的《卡里加里博士》(The Cabinet of Dr.Caligari，1920)、《鬼车魅影》(The Phantom Carriage，1920)，后来的《科学怪人》(Frankenstain，1931)、《吸血鬼》(Dracula，1931)，20世纪70年代以后的《驱魔人》(The Exorcist，1973)、《闪灵》，还是2000年以后的《小岛惊魂》(The Others，2001)和《午夜凶铃》(The Ring，1998)，灵异因素始终伴随着恐怖电影的发展。

《卡里加里博士》(罗伯特·威恩导演，1920)

20世纪30—50年代是鬼怪灵异片的成熟期。特别是在好莱坞电影中，鬼怪灵异片渐渐成为一种重要的电影类型。从早期的好莱坞有声恐怖片《吸血鬼》(托德·布朗宁导演，1931)、《科学怪人》(詹姆士·威尔导演，1931)，到30年代吸血鬼系列影片的繁荣，直至20世纪50年代，好莱坞恐怖电影将触角伸到各个角落，囊括了吸血鬼、僵尸、科学怪人、怪兽、鬼怪等类型，基本形成了宏观框架，为今后的发展奠定了技术、内容、音效等各方面的基础。这一阶段的《幽灵与未亡人》(The Ghost and Mrs.Muir，约瑟夫·曼凯维奇导演，1947)堪称好莱坞灵异片的开山与经典之作，描述了一名个性倔强的寡妇在丈夫亡故后坚持带着幼女出外独立生活，并且偏偏要搬入一家鬼屋居住，与原来居住此屋意外窒息而死的船长幽灵斗智斗勇的故事。该故事充满戏剧张力，虽然时有鬼魂惊险出没，却不失风趣浪漫。值得注意的是，这一时期的恐怖电影基本承袭了欧美哥特式小说的风格，特别是内容布景上大量采用古堡、枯树、幽暗的光线以及大量血腥镜头，这成为好莱坞恐怖电影的一大特色。

20世纪60—80年代，恐怖片的发展更加迅速。这一时期好莱坞恐怖电影出

现了新的发展。虽然好莱坞的导演们仍然如一群嗜血的动物般在迷雾与古堡中尖叫狂吼,但是他们也多少认识到了心理恐怖的震慑力,并不时将其引入自己的作品,出现了相当一批经典作品,如《猛鬼屋》(The Haunting, 1963)、《驱魔人》(The Exorcist, 1973)、《闪灵》、《鬼驱人》(Poltergeist, 1982)等。在《猛鬼屋》中,一群人应邀前往苏格兰的一幢百年鬼屋中体验超自然的神秘力量,在一个封闭的空间中拍出紧凑逼人的恐怖气氛,完全不依赖血腥或搞鬼镜头,被看作"低成本灵异电影中的代表作";《驱魔人》讲述的是魔鬼附身的故事,12岁的芮根被恶灵附体从而引出一系列诡异事件,该片曾被影迷评为影史上最为恐怖的电影,放映初期曾造成观众吓晕事件;《闪灵》也讲述了一个魔鬼附身的故事,杰克·尼克尔森的表演入木三分,库布里克和斯蒂芬·金的联合铸造了一代经典;《鬼驱人》是斯皮尔伯格参与编剧和监制的经典恐怖片,讲述一对年轻夫妇和五岁女儿的故事,鬼能透过电视机屏幕将女孩抓走,令人毛骨悚然。可以说,这一时期的好莱坞灵异电影形成了一个比较成熟的类型,并凭借上述一系列经典作品形成了较为稳定的风格。

　　20世纪90年代以后,恐怖片的类型和风格日益丰富。在既有基础上加以发展,吸收日韩等东方恐怖电影的优点,甚至将日本经典鬼片进行好莱坞式复制,融合与创新形成了新的潮流。《灵异第六感》(The Sixth Sense, 1999)、《小岛惊魂》(The Others, 2001)、《午夜凶铃》(The Ring, 2002)是这一阶段比较突出的作品。《灵异第六感》构思精巧,以鬼的视点展开叙事,讲述了一个自称能够看到死人的费城小男孩在心理医生的帮助下,解开了一个后妈下毒害死小女孩的疑案,影片结尾令人惊讶。《小岛惊魂》由影后妮可·基德曼主演,故事发生在"二战"结束后英吉利海峡的一座小岛的古宅当中,妮可扮演的女主人与她的一对怕光的儿女与屋中的"鬼魂"展开搏斗,故事发展到尾声才发现他们自己其实才是真正的"鬼魂",也是在结尾带给观众相当的惊异。《午夜凶铃》则是对同名日本经典鬼片的复制,围绕着一盘恶怨纠集的录影带的"七日诅咒",女记者凯勒试图探求真相却最终卷入这场诅咒之中,影片吸收了日本恐怖片对气氛渲染上的技巧。总体说来,这一时期的好莱坞灵异电影开始试图以独特的视角、新颖的叙事方式进行一系列的创新,而对外来影片技巧和风格的吸收与融合,则在一定程度上改变了好莱坞恐怖片嗜血的特点,开始以气氛的渲染和情节的离奇吸引观众。

第十章　电影类型与类型电影

《午夜凶铃》（戈尔·维宾斯基导演，2002）

好莱坞恐怖片很难说具有完全独立、完全一致的特征。事实上，这个类型的电影掺杂了许多杂糅的因素，兼容了西方哥特式风格和东方玄秘恐怖色彩，同时也吸收了心理恐怖片及好莱坞剧情片的经典桥段。具体来说可以总结为以下几个特征。

一、隔绝、孤立的处境

封闭、诡异、孤立、无助、无处可逃，往往是恐怖片，特别是灵异片必须设置的空间场景。这种设计一般来说分为两种情况：第一种是从一开始就将故事设置在孤岛或者与世隔绝的古堡中，如《小岛惊魂》就发生在英吉利海峡的一座小岛的古宅中，《猛鬼屋》则发生在苏格兰一幢叫作"小丘庄园"的百年鬼屋里，《幽灵与未亡人》等影片也很类似。第二种情况与现实生活的联系相对紧密一些，多发生在观众所熟悉的环境中，主要通过切断电话线、风雪封堵、呼叫系统失灵等手段使主人公失去与外界的联系，陷入绝境。如《闪灵》将故事安排在一座山区酒店中，暴风雪将酒店与外界的公路交通、电话联系切断，无线电呼叫系统被男主人公破坏，从而失去与外界的一切联系。绝处逢生的游戏，往往是在这样的封闭环境中完成的。

二、哥特式神秘性

灵异片从诞生之日起就沾染了浓重的哥特式气息。不论是发展初期大量采用古堡、枯树、幽暗的光线以及血腥镜头，还是到后来的《小岛惊魂》《猛鬼屋》《闪灵》，浓雾中的庄园始终是酝酿鬼怪灵异的最好环境。尖耸的屋顶直入黑夜，沾

满灰尘的雕花玻璃窗爬满了枯藤，宫殿般的客厅，雄壮的空间，将置身于此地的人类衬托得渺小卑微，更加彰显了未知力量的强大和人类的孤独无力。

三、逃难与拯救的过程

在这一类型的影片中，存在非常明显的善恶势力的对比与冲突。多数情况下好莱坞的导演习惯事先设置一个性格坚毅、品行端正的光明天使在危险处境之中，他（她）不断遭受邪恶灵异势力的威胁，然后必然会有另一个善良的化身对其进行拯救，这种拯救很多时候都是通过家庭内部成员的相互拯救完成的。比如《闪灵》中的杜兰斯太太对儿子丹尼的拯救，《鬼驱人》中的母亲对孩子的拯救，《猛鬼屋》中的爱莉诺对家族中受害小孩的灵魂的拯救，等等。值得注意的是，善恶冲突在不少时候会发生在家庭内部成员之间，从而使这种冲突更为扣人心弦、难以防备，如《闪灵》中就将魔鬼附身在杜兰斯先生这个父亲形象之上，在一定程度上进行了某些道德上的探索。

四、最后一分钟营救

这类影片总是习惯将情节一点点往上推，主人公被步步逼向绝境最终到达生死关头，情节也由此推到最高潮。我们会发现，不论是《闪灵》中前来解救的哈罗兰先生迟迟不能到达，使杜兰斯先生对妻儿的追杀几欲得手，还是《猛鬼屋》中的博士被困于废旧旋转天梯，多次险些被摔得粉身碎骨，爱莉诺在最后关头才伸出援手将其解救，这些都将观众的胃口吊尽，令他们为主人公的生死存亡深捏一把汗。这种好莱坞屡试不爽的"杀手锏"，也成为灵异片解救观众于焦虑恐惧之中的灵丹妙药，最终一块石头落地的那种快感，往往是恐怖片惊吓与释放的心理机制的大结局。

五、血腥·附身·鬼娃娃元素

阴森而血腥始终是恐怖片无法抹去的色调。也许在西方人眼中红色的鲜血便是恐怖的最好表达，这致使好莱坞恐怖片难脱窠臼，大量残暴血腥镜头或者如期而来，或者突如其来。《闪灵》中随着门缝渗出的血浆至今令观众毛骨悚然，《猛鬼屋》中被钢丝刺瞎而鲜血横流的眼睛、石锤砸下的头颅，让人不忍直视。即便像在《精神病患者》这样高度克制的恐怖片中，浴室洁白墙上的鲜血依然会使人心惊肉跳。

附身，也是一个惯用的模式。《闪灵》中杜兰斯先生被恶鬼附身，《驱魔人》

中的芮根被鬼附身,《卢浮魅影》(Belphégor - Le fantôme du Louvre,2001)中苏菲·玛索扮演的主人公被木乃伊鬼魂附身,都是被不可知的灵异物操纵以致失去人性常态,勾勒出人性对"恶"的恐惧。而后来的许多僵尸电影,则将这种恶魔附身的故事讲述得更加让人毛骨悚然,例如好莱坞的《我是传奇》(I Am Legend,弗朗西斯·劳伦斯导演,2007)、韩国电影《釜山行》(Train to Busan,延相昊导演,2016)。在这些电影中,恐怖、灵异、灾难的类型元素更加混合在一起了。

《釜山行》(延相昊导演,2016)

这些影片中的小孩子常常成为渲染恐怖的工具。他们的天真无邪与灵异势力的邪恶形成最为鲜明的对比,而最为恐怖的是他们很多时候恰恰是灵异势力的通灵者,能够感受到成人无法感受的力量,从而暗示出种种恐怖的线索。《闪灵》中的丹尼老是诡异地与脑中虚幻的小孩东尼对话,《驱魔人》中的芮根莫名其妙地对着电视自言自语,《小岛惊魂》中的小女孩甚至将她感受到的另一个世界的形象描绘出来,这些都是渲染气氛的有力手段。

同时,音效的使用、心理悬疑的渲染也为好莱坞恐怖片烘托出骇人的气氛。

与恐怖小说体现的美学追求相似,恐怖片也是以追求"恐怖美"作为自己的追求。光明与黑暗、善良与邪恶的冲突正是哥特式小说最普遍的主题,也是恐怖片最突出、最持久的主题。从基督教的观点来看,善与恶的冲突归根到底是上帝与魔鬼的对立,表现在灵异片中也就是上帝一手缔造的人类与魔鬼的对立。因此,我们不难理解好莱坞恐怖片中随处可见的伦理思考,也不难理解为什么魔鬼总是会依附在家庭成员身上导致人性对亲情、常情的破坏,引发家庭内部的对立与拼杀,最终又会重新回到家庭成员相亲相爱的主流秩序中。

在人鬼之间未必只有恐怖,有时也会有表现美好感情的影片。如同中国的"白

蛇传"故事一样，两个不同世界也会产生浪漫的相遇。又如20世纪90年代的爱情影片《幽灵》（Ghost，又译《人鬼情未了》，杰瑞·扎克导演，1990），影片在不同的时空中写尽了渴望沟通而无法沟通的至爱，写尽了阻隔带来的遗憾和悲哀。影片中的男主人公萨姆（帕特里克·斯威兹饰）被自己的好友杀害，但是他的灵魂始终没有离开自己的女友莫莉（黛米·摩尔饰）。为保护莫莉不被侵害，他借助通灵巫师奥达的力量与莫莉联系，告诉她杀人凶手的名字，帮助她使巨款不被凶手提走。后来在地铁中，萨姆向一个鬼魂学会了用意念使物体运动的能力，并在最后杀死了自己的仇人。影片结尾，莫莉含着泪花，望着天空中萨姆的亡灵缓缓升向天堂。这样一部集喜剧、悬念、幻想和传奇于一身的影片在美国引起了极大的反响。在一个物欲横流的时代，至死不渝的爱情是奢侈的，它在电影中的梦幻象征了人们的向往，因此获得了社会效益和票房的极大成功。

《幽灵》（杰瑞·扎克导演，1990）

第七节　变化的类型与类型的变化

类型电影比较常见的还有武打电影（如《黄飞鸿》《叶问》），浪漫喜剧电影（如《一夜风流》《罗马假日》《当哈利遇到萨里》《西雅图未眠夜》），军事动作电影［如《第一滴血》（Firse Blood，1982）、《战狼》（2015）、《红海行动》（2018）］，青春校园剧［如《美国派》（American Pie，1999）］，歌舞片［如《雨中曲》、《妈妈咪呀》（Mamma Mia！，2018）、《芝加哥》（Chicago，2002）］，体育片［如《洛奇》（Rocky，1976）、《奔腾年代》（Seabiscuit，2003）、《空中大灌篮》（Space Jam，1996）］，谍战片［《007》系列、《碟中谍》（Mission: Impossible，1996）］，警匪片

第十章 电影类型与类型电影

[《虎胆龙威》(Die Hard,1988)、《无间道》]等,不同的类型形成了各自的题材选择、风格差异、叙事段落、场景偏好、视听修辞、艺术技巧、表演模式、剪辑节奏等。这些类型特点虽然在不同的时代、不同的电影中会有一些变化,但是其相似的"家族"特征依然清晰可辨。

中国内地电影、香港电影的发展,虽然受到好莱坞电影不同程度的影响,但是也形成了一些具有中国特色的类型电影范式。

首先是武侠片。替天行道、嫉恶如仇、自强不息、勇猛精进的精神,既反映了中国传统文化的仁勇之气,又体现了对忍辱负重、克己复礼的儒家文化一种不自觉的叛逆。《独臂刀》(1967)、《侠女》(1971)、《少林寺》(1982)、《霍元甲》(1982)、《笑傲江湖》(1990)、《黄飞鸿》(1991)、《火烧红莲寺》(1994)、《卧虎藏龙》(2000)、《英雄》(2002)、《叶问》(2008)等,形成了独具中国特色的武侠电影的类型长河。

《黄飞鸿》(徐克导演,1991)

其次是城市喜剧片。无论是讽喻喜剧,还是屌丝喜剧、幽默喜剧、黑色喜剧,其实都表达了人们对现实荒诞性的认知、拒绝、反抗和逃避。嬉笑怒骂既是一种无奈,又是一种智慧,更是一种自我释放和解脱,以至于这些喜剧中总是包含了远远超出"娱乐"的某些现实性。周星驰的喜剧片、冯小刚的"贺岁片"都是这一类型的典型体现。

第三则是青春爱情片。几十年来,中国变化之快、变化之大,使得沧海桑田四个字变成了普遍共识。"身体走得太快,等一等灵魂的追赶"成为一种共性焦虑。中国青春片与其说叙述青春成长,不如说是表现青春怀旧。永恒的爱情几乎是对抗时光流逝的唯一法宝,然而爱情的永恒往往在现实中可遇而不可求。从《致我

们终将逝去的青春》（2014）到《后来的我们》（2018），青春爱情的记忆很美好，现实很骨感，这几乎成为中国青春爱情片的叙事套路。

第四是正成为一种新的类型范式的军事动作片。《战狼》系列《红海行动》等，都用家国情怀来塑造个体英雄，用全球背景来彰显中国强大，用军事动作来释放英雄梦想，似乎与欧美国家的《第一滴血》《007》以及大量的反恐电影相似。中国电影更加重视国族性的传达，其张扬的与其说是普遍正义，不如说是中国利益。

《战狼2》（吴京导演，2017）

《妖猫传》（陈凯歌导演，2017）

第五是正在蓬勃发展中的幻想类电影。21世纪以后，中国开始批量出现幻想类电影类型。一方面是传统文学、传统文化的幻想性资源的影响，如《西游记》《聊斋》《山海经》，等等；另一方面是大量网络IP的影响，如盗墓文学、架空文学、漫画、游戏，这两个原因使得幻想类型电影在这一时期成规模爆发。以《画皮》（2008）为起点，包括《捉妖记》（2015）、《鬼吹灯之寻龙诀》（2015）、《西游记之大圣归来》（2015）、《九层妖塔》（2015）、《钟馗伏魔》（2015）、《妖猫传》（2017）等一系列架空历史的超现实的幻想类电影，体现了数字技术时代电影工业"再造"世界的能力，用充满想象力的方式，表达人们的现实期望、恐惧、

梦想，用更加自由的范式，叙述了青年人心中的爱恨情仇。这些作品，借助于想象力、逻辑性和对历史和未来的重新建构，形成了一个"假定"的世界，不仅为观众提供了一个陌生的影像世界，同时也让电影主题和题材在一种极致性状态中得到呈现和强化。《捉妖记》用当时国产电影最高票房的成绩，证明了幻想类电影已经开始成为中国主流类型。借用一句经典概括来说，电影不仅能够想象一个真实的世界，而且也能够真实地去想象一个世界。完整的假定世界、神奇的空间想象、自由的人物设计和奇特的命运冲突，不仅使这类电影成为青少年观众沉浸其中的独特天地，而且承载了丰富的文化价值。从这个意义上说，中国需要原创的幻想类电影，这既是中国电影产业持续发展、提升市场竞争力的需要，又是向青少年观众传播东方世界观、提升艺术想象力的需要。

随着观众观影辨识度的提升，现在也有越来越多的电影在类型上并不是单一的和严格的，往往可能会更加复合。动作、喜剧、恐怖、歌舞作为常见元素，已经混合在不同的情节剧类型中了。

第八节　在惯例和创新中发展

无论是情节剧的戏剧化常规，还是类型电影的程式化模式，既为观众带来了许多熟悉的、令人期待的电影故事，又可能成为一种电影的创作套路，限制电影的创新，无法完全满足观众对电影的期待。因此，在电影的发展历史上，一直有许多电影人在不断地挑战电影已经形成的各种规范、规则、公式、习惯，推动电影艺术的创新。

大量电影其实都是非类型化的。许多经典的情节剧电影或者作者化的艺术影片都并非按照固定的类型模式进行创作。不仅大部分"作者导演"的电影都可以归为非类型电影，比如塔可夫斯基、基耶斯洛夫斯基、阿巴斯、贾樟柯，等等，而且那些情节剧电影也往往更多地遵循戏剧化的普遍规模，却并不采用程式化的类型方式，例如斯皮尔伯格、科波拉、奥利弗·斯通这些导演的创作。

还有一类电影，我们称之为"反类型电影"，它们故意在使用类型电影的某些元素的同时，有意去颠覆和改变类型规则，从而产生一种"后现代性"的结构快感。而反类型电影一般则具有对相似类型的一种互文性的故意改造、颠覆其至反讽，在改变电影的类型模式的同时也挑战观众的类型预期。反类型并非无规则、无意义。如果说类型片是把历史或现实的存在，加以故事化为象征性符号或成规化情境，那么反类型就是要破坏这种象征性和成规化。反类型电影就是对类型的

反讽、超越、改写，甚至破坏。①"反类型"可以从人物设置、人物关系、人物形象、情节、场景、主题、风格、镜头语言甚至音乐等方面，对类型片的既有规则进行颠覆或破坏，这种破坏或者是为了颠覆一种主流的神话，或者是为了创造一种新的神话。其主要的艺术手段常常为对冲突—解决的叙事模型、二元对立的价值系统、英雄主义价值观念的颠覆，反缝合性视听语言，断裂化、碎片化的场面，非线性的结构，互文本的反讽，这些都是常见的技巧和手法。

当然，由于"类型"本来就是一个约定俗成的模式或集体共谋，所以许多反类型的修辞方式当被市场证明是行之有效的时候，往往也可能被类型所吸收，成为类型丰富和变化的一种来源。昆汀·塔伦蒂诺从《低俗小说》到《好莱坞往事》都体现出这种反类型的特点，从这些电影中可以清晰地看到犯罪、警匪、黑帮电影的各种元素，但是他故意割裂观众习惯的因果关系的模式和走向，使类型那种封闭性的叙事有了开放性的意义。科恩兄弟、盖·里奇、王家卫这些导演，都体现了这种解构类型的特征。有人将这些反类型电影称为超类型。例如，巴赞就曾经提出所谓的"超西部片"："……我把战后西部片所采用的全部形式总括起来暂且称为'超西部片'。但是，我毫不隐讳、我把并非完全可以比较的现象归入这一术语名下实在是为了叙述的需要。然而，为了表明与40年代的经典性相对立，尤其是与传统相对立（经典性是传统发展的最终结果），这个术语还是不无道理的。……可以说'超西部片'是耻于墨守成规，力求增添一种新旨趣以证实自身存在的合理性的西部片。这种新旨趣涉及各个影视类型字方面，如审美的、社会的、伦理的、心理的、政治的、色情的……简而言之，就是增入非西部片固有的、意在充实这种样式的一些特色。"②

作者电影，就是其中一种重要的创新力量。它不仅解构类型，甚至也解构主流的情节剧模式，从而体现出鲜明的作者性风格。在电影历史上，反情节剧创作在电影圈子中往往被专业电影迷所推崇，但是在票房上往往显得不尽如人意。典型的例子就是1941年由导演奥逊·威尔斯导演的《公民凯恩》。在好莱坞的体制内诞生了这样一部长镜头、景深镜头、低照度、非情节剧叙事模式的影片，可谓是最经典的反类型电影。虽然该片为新好莱坞电影带来了革命性的影响，但在票房反映上似乎就乏善可陈了。

电影历史上世界范围的反类型思潮可以追溯到法国的"新浪潮"电影运动。

① 史博公、凌燕：《电视电影的反类型策略——以警匪类型电视电影为例》，《电影艺术》2003年第4期，第82页。

② [法]安德烈·巴赞著，崔君衍译：《西部片的演变》，载《电影是什么？》，北京：中国电影出版社，1987年，第244页。

第十章 电影类型与类型电影

相对于新现实主义,"新浪潮"可谓是自觉的反类型运动。"新浪潮"在1958年诞生,1960年达到高峰,1961年开始衰退,1962年陷入危机,前后不过五年,但影响巨大。以戈达尔《筋疲力尽》(1960)、特吕弗《四百击》《枪击钢琴师》(1960)、阿仑·雷乃《广岛之恋》(1959)、《去年在马里昂巴德》(1961)等为代表的"新浪潮",几乎完全脱离甚至颠覆了类型电影模式,成为反类型电影的经典文本。其现代主义的主题表达,非情节化的生活流叙事,随心所欲的场面调度,反经典缝合的大量非逻辑剪辑的镜头语言,以及大量的主观化现实、多余镜头甚至穿帮镜头,都带有"作者电影"的色彩。"新浪潮"也似乎成为电影创新和电影个性的美学鼻祖。

新浪潮的这些主将们本身都曾在好莱坞电影中浸淫已久,深谙好莱坞电影的类型模式。戈达尔有句名言是"粉碎好莱坞美学上的帝国主义",这种帝国主义使得"大部分非美国地区的电影,不过是些各自风格的美国式电影"。戈达尔的粉碎行动之一就是在《筋疲力尽》里,对强盗片模式进行完全有意识的变形、改写和破坏。影片讲述的是一个男人偷了一辆汽车,杀死了一个警察,躲在女友的家里,而这个女人把他告发了,最后男人死了。就影片本身的情节设计来说,本片并无特别之处,它似乎更像是美国片的翻版,影片甚至故意设计了影片中男主人公米歇尔的偶像就是美国银幕英雄鲍嘉来。但是,米歇尔惨死街头与一般的好莱坞电影结局大相径庭。米歇尔躺在地上,垂死挣扎,用力地吸了一口烟,吐向空中,做了一个鬼脸,最后闭上了双眼。这是一种完全没有英雄气概的死亡,这样的死法是一种彻底的叛逆,它预示着一个新的时代到来了。《筋疲力尽》作为新浪潮电影的开山之作,曾经被不少电影所模仿,美国人1983年由吉姆·麦克布莱德导演的翻拍片《窒息》中,理查·基尔饰演当年贝尔蒙多的男主角,但是反类型已经被当作了一种类型手段。

《筋疲力尽》(戈达尔导演,1960)

尽管新浪潮如同所有的反主流文化运动一样，只有几年的繁荣期，但是它为处在经典好莱坞困境的新好莱坞电影提供了营养。在欧洲艺术电影尤其"新浪潮"的冲击之下，好莱坞体制内也出现了一种体制性的反类型运动，当然，好莱坞不可战胜的商业体制，决定了这种反类型运动不过是为类型电影的更新和完善提供了积累和准备。

类型为市场和观众带来了"熟悉"的电影商品，但是制约了电影艺术的创新。早在20世纪60年代，就开始出现了反用惯例的西部片。例如，赛尔乔·莱昂内（Sergio Leone）的《西部往事》（1968）就在20世纪五六十年代美国西部片渐渐式微之际，创造了"意大利式西部片"的风格，重写了西部片这一被巴赞称为与电影同时诞生的类型片。《西部往事》对西部片惯例的颠覆与突破，似乎就是20世纪60年代的昆汀·塔伦蒂诺。20世纪60年代的美国，冷战、越战、嬉皮士运动等此起彼伏，在影院中，模式日渐僵化的传统西部片已不再吸引观众，莱昂内与时代共鸣，联手当时的新演员克林特·伊斯特伍德打造了一系列不按常理出牌的意大利西部片以及这部长达三小时的《美国往事》，模糊了正邪之间的界限，塑造了酷到极致的反英雄符号，并将暴力元素放大，与传统西部片架构相杂糅，带给了观众极大的视觉冲击，改变了美国西部片的方向。新好莱坞在1960年到1967年的改革阶段出现了不少有影响的反类型片，如约翰·卡萨维兹《影子》（Shadaows，1960）、萨姆·佩金帕《午后枪声》（Ride the High Country，1961）、阿瑟·佩恩《邦尼和克莱德》等。《影子》中的反抗特征主要体现在手提摄影、低度照明和实景拍摄方面。《午后枪声》是一部反西部片，作为"英雄"的主人公被灰色人物所取代。《邦尼和克莱德》也是一部由反英雄的悲剧人物构成的反强盗片，无论在风格、技术，还是主题上，该片都打着传统强盗片的烙印。只是比起传统的强盗英雄来，主人公更具反叛性，也更有人性。从结局来看，典型的强盗片中的主人公总是悲惨地走向死亡，如梅尔文·勒罗伊的《小凯撒》（Little Caesar，1931）、希尔的《监牢》（1930）、霍克斯的《疤面人》（Scarface，1932）等。《邦尼和克莱德》讲述的是一对年轻人持枪抢劫银行，最终死于警察的乱枪之下，以及他们之间的爱情故事。它根据20世纪30年代的抢劫犯邦尼·帕克和克莱德·巴罗的真实事件改编。这是一对用暴力来对抗社会和证实自我价值的"愤怒的青年"，是过去银幕上从未出现过的"新人类"。这部根据真人真事拍摄的电影，被美国电影史学家称为是"一个电影事件"。影片重新定义了强盗，重新定义了爱情和青春。在拍摄手法上受到了意大利新现实电影和法国新浪潮电影的影响，其情节发展改变了传统盗匪片的类型原则，最后一场枪林弹雨中结束主人公亡命

生涯的一场戏给人留下了难以磨灭的印象。浪漫主义、悲剧、喜剧、盗匪类型片的风格被融合在一起,改变了传统类型片的期待和规则。

20世纪60年代末到70年代是新好莱坞的黄金时代。好莱坞出现了一批反大制片厂时代类型片的优秀作品:阿瑟·佩恩的《小巨角》(1970)、丹尼斯·霍珀的《逍遥骑士》(Easy Rider, 1969)、科波拉的《雨人》(1968)、《教父》(1972),马丁·斯科塞斯的《出租车司机》(1975)、《纽约啊纽约》(1977)、迈克·尼科尔斯的《毕业生》(1967)、《第二十二条军规》(Catch—22, 1970),斯皮尔伯格的《大白鲨》(1975),等等。20世纪70年代还出现了一种故意反讽性地模仿类型电影的"新类型"影片,或者所谓的"元类型"影片。这些电影讽刺式地模仿旧好莱坞的情节架构、文本传统和电影明星,其方式是通常将类型片的各种明显的陈规陋习拼凑在一起。这一阶段好莱坞在产业上和艺术上重新达到了新的高度,成功地争取回因为电视而流失掉的观众,其艺术特征已经不完全是反叛,而是在坚持基本的大众电影模式的前提下,用艺术电影包装流行电影,用流行电影促进电影流行,主流性与创新性齐头并进,使世界电影中心再度回到美国。

新好莱坞对美国和世界电影的影响是巨大深远的,今天,我们不管是讨论类型电影还是谈论世界电影史,都要以它为最重要的坐标和分水岭。这期间也出现了不少混合类型的影片。类型之间元素的重叠使得类型区分变得如此困难,类型的混合在整个通俗片的制作中相当普遍。《异形1》综合了恐怖片、科幻片和惊险片;《异形2》还将科幻片和恐怖故事与战争片联系一起。《少年比利与德拉库拉》将西部片和恐怖片连接在一起,而这两种类型似乎是彼此不兼容的。喜剧似乎能与任何其他类型混合,例如,我们非常熟悉的联合类型:音乐—喜剧片,喜剧—探险片,西部—爱情片。1979年《每月电影公告》(Monthly Film Bulletin)形容《夜曲》(Nocturne)是"第一部软色情吸血鬼迪斯科摇滚电影";1991年《蜘蛛恐惧症》(Arachnophobia)宣传自己是"恐怖喜剧"(thrill comedy)的一种类型变体。新好莱坞以后,在类型电影的王国中,一切都还存在,可一切都变了样。

新好莱坞之后,世界电影进入了多元与综合时期,这种多元性和综合性体现了美学思潮的综合、电影语言的综合和类型电影的综合。这一时期的反类型电影有艾伦·帕克的《迷墙》(Pink Floyd-The Wall, 1982)、大卫·林奇的《我心狂野》(Wild at Heart, 1990)、罗伯特·泽米吉斯的《阿甘正传》,科恩兄弟的《巴顿·芬克》(Barton Fink, 1991)、《血迷宫》(Blood Simple, 1984)、《冰血暴》(Fargo, 1996)、《缺席的男人》(The Man Who Wasn't There, 2001),查克·拉塞尔的《变相怪杰》(The Mask, 1994)、汤姆·提克威的《罗拉快跑》,昆汀·塔伦蒂诺的《低俗小说》《杀死比尔》(Kill Bill, 2003),等等。

《杀死比尔》（昆汀·塔伦蒂诺导演，2003）

在中国，随着香港的枪战片、黑帮片、警匪片、武侠片等成熟类型的逐渐衰落，加上内地的类型电影模式的不成型，王家卫电影、周星驰电影、陈果电影、冯小刚电影以及张建亚的《三毛从军记》等都呈现出一定的反类型特征，这些影片的出现也为中国商业类型电影的发展提供了参照。2006年宁浩的《疯狂的石头》就是在这种新类型片背景下出现的代表性作品。中国电影在市场化过程中必然会走向类型化，而类型化的方向必须超越经典类型，吸收反类型电影的经验，创造新类型模式。

第九节 小 结

主流的情节剧电影、类型电影、作者电影一直是电影三种最主要的形态。

类型电影的发展，既反映了电影产业和市场化机制的作用，又表现了电影通过一种"范式"整合大众对现实、对变化、对身份的认知、焦虑、期许和想象性的危机解决。类型是灵活的，必然经历不断变化和适应的过程。因为不同观众在不同时间以不同方式常常使用同一种类型，它的边界从来就不曾被严格限定过，同时它又容易进行更广泛的再分化和再融合。非此即彼、截然分开的分类方法往往并不完全适用。大部分电影使用的类型元素都可能有交织融合。虽然观众期望类型片能提供某些熟悉的东西，但也要求这些熟悉的东西中体现出陌生性，出现新的变化。电影创作者需要设计不同或非常不同的元素，但它仍然以类型的模式为依据。程式与革新、熟悉与新颖的相互作用对类型片而言至关重要。类型为创作者创造模式，也为观众创造期待，同时也创造一种继承和突破的链条。

类型电影，由于其大众性，更能体现各种利益、力量、价值观的争夺和较量。人道主义与政教本位、传统礼教与现代文明、等级文化与平等意识、文明与野蛮、真善美与假恶丑，都以各种形式呈现在电影不同类型之中和类型的不同危机解决过程中。中国类型电影的发展，走了一条与好莱坞那种成熟的工业体系、相对稳定的社会状态和中产阶级主导的大众结构不完全相同的道路。中国类型电影，更加具有现实感、具有中国性，相对弱化尖锐的现实关联，很少表现好莱坞电影与总统、与中情局、与联邦调查局、与大资本家直接对抗的叛逆感强的动作类型，也很少有超越现实性的大型灾难片、科幻片。中国类型电影，无论是题材范围、类型种类还是处理危机的尖锐性，都受到整体语境的制约。在价值观传达上，也不像好莱坞电影那样过度张扬个体正义的合理性、张扬个体英雄对世界的救赎。中国类型电影中，人物或者从现实社会冲突中抽身出来，或者仅仅是某种普遍正义的一个执行者、代理人，永远服从于一种超越个体力量的"宏大力量"，武侠片中是忠孝节义，当前新主流军事动作片中则是国家民族。这些都使中国类型片创作与好莱坞之间同中有异、异中有同，观众的感知和愉悦也会有所区别。

电影类型在一定程度上限制艺术家的个性、创造，对于电影工业来说，类型规则大于美学规则，类型需要胜过艺术创新。以艺术作为美学原则的文艺电影创作和以商业作为美学原则的类型化电影观念之间一直存在着深刻的矛盾，但正是这种矛盾，使电影的主流既没有完全陷入模式化危机成为一种僵死不变的程式，又没有完全成为导演孤芳自赏的个人艺术。艺术美学与商业美学的冲突与融合共同构成了电影作为艺术的基础。在世界电影史上，无论是情节剧电影，还是观众喜闻乐见的商业类型电影，还有许多优秀的作者性的艺术电影，都共同推动了电影艺术的不断发展和变化。不同的时代、不同的民族，都为电影艺术提供了独特的旋律和声音，共同构成了声势浩大的影像交响乐。

讨论与练习

1. 以《间谍之桥》(Bridge of Spies, 2015) 和《碟中谍》为例，分析情节剧电影、类型电影的异同。
2. 分析《关山飞渡》在故事、人物、情节、视听和美术上的西部片特征。
3. 以《罗马假日》《一夜风流》《漂亮女人》三部电影为例，分析浪漫喜剧电影的特点。
4. 以《釜山行》为例，分析灾难片的类型特征。
5. 请分析克里斯托弗·诺兰的导演风格为《蝙蝠侠：黑暗骑士崛起》带来的艺术影响。

重点影片推荐

《关山飞渡》（Stagecoach，约翰·福特导演，1939）

《罗马假日》（Roman Holiday，威廉·惠勒导演，1953）

《星球大战》（Star Wars，乔治·卢卡斯导演，1977）

《甘地传》（Gandhi，理查德·阿滕伯勒导演，1982）

《美女与野兽》（Beauty and the Beast，加里·特鲁茨代尔，柯克·维斯导演，1991）

《勇敢的心》（Brave Heart，梅尔·吉布森导演，1995）

《卧虎藏龙》（李安导演，2000）

《三峡好人》（贾樟柯导演，2006）

《釜山行》（Train to Busan，延相昊导演，2016）

《战狼2》（吴京导演，2017）

《徒手攀岩》（Free Solo，金国威、伊丽莎白·柴·瓦沙瑞莉联合执导，2018）

结 束 语

电影以它的有声有色、似真似幻，成为人类最有魅力的呈现故事的载体。电影在100多年的发展过程中，融合吸取了文学、戏剧、美术、音乐、舞蹈等几乎所有文学艺术形态的表现手段和表现能力，形成了自己完整的视听美学体系。世界各国的电影人，为电影的璀璨宫殿贡献了千姿百态的影像珍宝，所有这一切，都希望能被"理解"电影的人来欣赏、领略其常常被忽略的风采和奥秘。

相信本书会改变和丰富读者看电影的视野、方法和体验。从电影影像中，你得到的不只是故事，而是视听艺术带给你的全面的审美感受，这种感受远远超出了"故事"的范围，甚至会带给我们一种"欲辨已忘言"的兴奋。对于任何优秀的电影来说，画面中没有什么是无缘无故的，镜头与镜头之间的关系没有什么是随意为之的。在那些不经意的细节和元素中，往往有着电影创作者最隐秘的心灵彩蛋，而我们每一次观影，既是一次与电影的对话，又是与我们自己的对话。在这对话中，我们是观众，也是创作者，而且也许真的有一天我们会将我们内心的影像转化到银幕、银屏上，与大家分享。

电影是大千世界的一扇窗户，电影是人类心灵的一面镜子，电影是我们从焦虑中得到解脱的一个梦境，电影也是照亮无情现实的一盏明灯。

阅读本书，你会再次确认，窗镜灯梦的电影人生，相伴值得。

附录一
220部世界电影推荐片目

(按汉语拼音字母顺序排列)

1. 《1917》,萨姆·门德斯(Sam Mendes)导演,2020
2. 《2001太空漫游》(2001: A Space Odyssey),斯坦利·库布里克(Stanley Kubrick)导演,1968
3. 《阿凡达》(Avatar),詹姆斯·卡梅隆(James Cameron)导演,2009
4. 《阿甘正传》(Forrest Gump),罗伯特·泽米基斯(Robert Zemeckis)导演,1994
5. 《埃及艳后》(Cleopatra),约瑟夫·L.曼凯维奇(Joseph Leo Mankiewicz)导演,1963
6. 《八部半》(8½),费德里科·费里尼(Federico Fellini)导演,1963
7. 《巴顿将军》(PATTON),弗兰克林·斯凡那(Franklin James Schaffnar)等导演,1970
8. 《巴黎圣母院》(The Hunchback of Notre Dame),让·德拉努瓦(Jean Delannoy)导演,1956
9. 《巴黎最后的探戈》(Ultimo Tango a Parigi),贝纳多·贝托鲁奇(Bernardo Bertolucci)导演,1972

10. 《霸王别姬》，陈凯歌导演，1993
11. 《百万英镑》（The Million Pound Note），罗纳德·尼姆导演（Ronald Neame），1953
12. 《邦尼和克莱德》（Bonnie and Clyde），阿瑟·佩恩（Arthur Penn）导演，1967
13. 《暴雨将至》（Before the Rain），米尔科·曼彻夫斯基（Milcho Manchevski）导演，1994
14. 《悲歌一曲》（Seopyeonje），林权泽（Kwon-taek Im）导演，1993
15. 《背靠背，脸对脸》，黄建新导演，1994
16. 《悲情城市》，侯孝贤导演，1989
17. 《本命年》，谢飞导演，1990
18. 《崩溃边缘的女人》（Women on the Verge of a Nervous Breakdown），佩德罗·阿莫多瓦（Pedro Almodovar）导演，1988
19. 《毕业生》（The Graduate），迈克·尼科尔斯（Mike Nichols）导演，1967
20. 《变脸》（Face off），吴宇森导演，1997
21. 《宾虚》（Ben-Hur: A tale of the Christ），威廉·惠勒（William Wyler），1959
22. 《冰血暴》（Fargo），科恩兄弟（Coen brothers）导演，1996
23. 《柏林上空》（Wings of Desire），维姆·文德斯（Wim Wenders）导演，1987
24. 《波西米亚狂想曲》（Bohemian Rhapsody），布莱恩·辛格（Bryan Singer）导演，2018
25. 《超人》（Superman），理查德·唐纳（Richard Donner）导演，1978
26. 《沉默的羔羊》（The Silence of the Lambs），乔纳森·戴米（Jonathan Demme）导演，1991
27. 《城南旧事》，吴贻弓导演，1982
28. 《城市之光》（City Lights），查里·卓别林（Charles Chaplin）导演，1931
29. 《重庆森林》，王家卫导演，1994
30. 《丑八怪》（The Scarecrow），罗兰·以科夫（Rolan Bykov）导演，1983
31. 《出租汽车司机》（Taxi Driver），马丁·斯科塞斯（Martin Scorsese）导演，1976
32. 《春夏秋冬又一春》（Spring, Summer, Fall, Winter ... and Spring），金基德（Kim Ki-duk）导演，2003
33. 《楚门的世界》（The Truman Show），彼得威尔（Peter Weir）导演，1998
34. 《纯真年代》（Age of Innocence），马丁·斯科塞斯（Martin Scorsese）导演，

1993

35. 《刺客聂隐娘》，侯孝贤导演，2015
36. 《大白鲨》（Jaws），史蒂文·斯皮尔伯格（Steven Spielberg）导演，1975
37. 《大闹天宫》，万籁鸣导演、唐澄副导演，上、下集，1961，1964
38. 《大篷车》（Caravan），纳西尔·胡赛图导演，1971
39. 《大象》（Elephant），格斯·范·桑特（Gus Van Sant）导演，2003
40. 《党同伐异》（Intoleranc：Love's Struggle Throughout the Ages），D. W. 格里菲思（D.W. Griffith）导演，1916
41. 《盗梦空间》（Inception），克里斯托弗·诺兰（Christopher Nolan）导演，2010
42. 《得克萨斯州的巴黎》（Paris, Texas），维姆·文德斯（Wim Wenders）导演，1984
43. 《第三类接触》（Close Encounters of the Third Kind），史蒂文·斯皮尔伯格（Steaven Allan Spielberg）导演，1977
44. 《低俗小说》（Pulp Fiction），昆汀·塔伦蒂诺（Quentin Tarantino）导演，1994
45. 《敦刻尔克》（Dunkirk），克里斯托弗·诺兰导演，2017
46. 《多瑙河之波》（Valurile Dunării），利维乌·丘列伊（Liviu Ciulei）导演，1959
47. 《俄罗斯方舟》（Russian Ark），亚历山大·索科洛夫（Alexander Sokurov）导演，2002
48. 《鳄鱼邓迪》（Crocodile Dundee），彼特·费曼（Peter Faiman）导演，1986
49. 《法国中尉的女人》（The French Lieutenant's Woman），卡雷尔·赖兹（Karel Reisz）导演，1981
50. 《发条橙》（A Clockwork Orange），斯坦利·库布里克（Stanley Kubrick）导演，1971
51. 《放大》（Blow-Up），米开朗琪罗·安东尼奥尼（Michelangelo Antonioni）导演，1966
52. 《飞屋环游记》（Up），彼特·道格特（Pete Docter）等导演，2009
53. 《飞越疯人院》（One Flew Over the Cuckoo's Nest），米洛斯·福曼（Milos Forman）导演，1975
54. 《非常公寓》（L'Appartement），吉尔·米姆尼（Gilles Mimouni）导演，1996
55. 《愤怒的公牛》（Raging Bull），马丁·斯科塞斯（Martin Scorsese）导演，1980

56. 《复仇者联盟》(The Avengers), 乔斯·韦登 (Joss Whedon) 导演, 2012
57. 《芙蓉镇》, 谢晋导演, 1986
58. 《甘地传》(Gandhi), 理查德·阿滕伯勒 (Richard Attenborough) 导演, 1982
59. 《感官世界》(The Realm of the Senses), 大岛渚 (Nagisa Oshima) 导演, 1976
60. 《橄榄树下的情人》(Under the Olive Trees), 阿巴斯·基亚罗斯塔米 (Abbas Kiarostami) 导演, 1994
61. 《钢琴课》(The Piano), 皮恩 (Jane Campion) 导演, 1993
62. 《情迷高跟鞋》(High Heels), 佩德罗·阿莫多瓦 (Pedro Almodovar) 导演, 1991
63. 《公民凯恩》(Citizen Kane), 奥逊·威尔斯 (Orson Welles) 导演, 1941
64. 《牯岭街少年谋杀案》, 杨德昌导演, 1991
65. 《关于我的母亲》(All About My Mother), 佩德罗·阿莫多瓦导演, 1999
66. 《广岛之恋》(Hiroshima, My Love), 阿仑·雷乃 (Alain Resnais) 导演, 1959
67. 《桂河大桥》(The Bridge on the River Kwai), 大卫·里恩 (David Lean) 导演, 1957
68. "哈利·波特系列":《哈利·波特与魔法石》(Harry Potter and the Sorcerer's Stone), 克里斯·哥伦布 (Chris Columbus) 导演, 2001;《哈利·波特与密室》(Harry Potter and the Chamber of Secrets), 克里斯·哥伦布导演, 2002;《哈利·波特与阿兹卡班的囚徒》(Harry Potter and the Prisoner of Azkaban), 阿方索·卡隆 (Alfonso Cuarón) 导演, 2004;《哈利·波特与火焰杯》(Harry Potter and the Goblet of Fire), 迈克尔·纽维尔 (Mike Newell) 导演, 2005
69. 《哈姆雷特》(Hamlet), 劳伦斯·奥利弗 (Laurence Olivier) 导演, 1948
70. 《黑暗中的舞者》(Dancer in the Dark), 拉斯·冯·提尔 (Lars von Trier) 导演, 2000
71. 《红高粱》, 张艺谋导演, 1987
72. 《红菱艳》(The Red Shoes), 迈克尔·鲍威尔 (Michael Powell) / 艾默力·皮斯伯格 (Emeric Pressburger) 导演, 1948
73. 《后窗》(Rear Window), 阿尔弗雷德·希区柯克 (Alfred Hitchcock) 导演, 1954
74. 《蝴蝶梦》(Rebecca), 阿尔弗雷德·希区柯克导演, 1940
75. 《呼喊与细语》(Cries and Whispers), 英格玛·伯格曼 (Ingmar Bergman) 导演, 1972

76. 《花火》（Fireworks），北野武（Kitano Takeshi）导演，1997
77. 《华丽家族》（karei-naru ichizoku），山本萨夫（Satsuo Yamamoto）导演，1974
78. 《黄土地》，陈凯歌导演，1984
79. 《火之战》（Quest for Fire），让-雅克·阿诺（Jean Jacques Annaud）导演，1981
80. 《集结号》，冯小刚导演，2007
81. 《寄生虫》（Giasengchong），奉俊昊（Bong Joom ho）导演，2019
82. 《甲方乙方》，冯小刚导演，1997
83. 《家在台北》，白景瑞导演，1970
84. 《教父1-3》（The Godfather），弗朗西斯·福特·科波拉（Francis Ford Coppola）导演，1972，1974，1990
85. 《教室别恋》（All Things Fair），波·维德伯格（Bo Widerberg）导演，1995
86. 《筋疲力尽》（Breathless），让-吕克·戈达尔（Jean-Luc Godard）导演，1960
87. 《警察故事》，成龙导演，1985
88. 《精神病患者》（Psycho），阿尔弗雷德·希区柯克导演，1960
89. 《卡里加里博士》（The Cabinet of Dr. Caligari），罗伯特·威恩（Robert Wiene）导演，1920
90. 《卡门》（Carmen），卡洛斯·绍拉（Carlos Saura）导演，1983
91. 《卡萨布兰卡》（Casablanca），迈克尔·柯蒂斯（Michael Curtiz）导演，1942
92. 《开国大典》，李前宽、肖桂云导演，1989
93. 《看得见风景的房间》（A Room with a View），詹姆斯·伊沃里（James Ivory）导演，1985
94. 《克雷默夫妇》（Kramer vs. Kramer），罗伯特·本顿（Robert Benton）导演，1979
95. 《苦月亮》（Bitter Moon），罗曼·波兰斯基（Roman Polanski）导演，1992
96. 《蓝白红三部曲》（Three Colours : Blue ; Three Colors: Red ; Three Colors: White），克日什托夫·基耶斯洛夫斯基（Krzysztof Kieslowski）导演，1993、1994、1994
97. 《两杆大烟枪》（Lock, Stock and Two Smoking Barrels），盖·里奇（Guy Ritchie）导演，1998
98. 《两个人的车站》（A Railway Station for Two），艾利达尔·梁赞诺夫（Eldar Ryazanov）导演，1983

99. 《猎鹿人》(The Deer Hunter), 迈克尔·西米诺(Michael Cimino)导演, 1979

100. 《烈日灼人》(Burnt by the Sun), 尼基塔·米哈尔科夫(Nikita Mikhalkov)导演, 1994

101. 《林家铺子》, 水华导演, 1959

102. 《流浪地球》, 郭帆导演, 2019

103. 《流浪者》(The Tramp), 拉兹·卡布尔(Raj Kapoor)导演, 1951

104. 《乱》(Ran), 黑泽明(Akira Kurosawa)导演, 1985

105. 《乱世佳人》(Gone with the Wind), 维克多·弗莱明(Victor Fleming)导演, 1939

106. 《罗拉快跑》(Run Lola Run), 汤姆·蒂克威(Tom Tykwer)导演, 1998

107. 《罗马,不设防的城市》(Rome, Open City), 罗伯托·罗西里尼(Roberto Rossellini)导演, 1945

108. 《罗马11点钟》(Rome 11:00), 朱塞佩·德·桑蒂斯(Giuseppe de Santis)导演, 1952

109. 《罗生门》(In the Woods), 黑泽明导演, 1950

110. 《洛奇》(Rocky), 约翰·G.艾维尔森(John G. Avildsen)导演, 1976

111. 《玛丽亚·布劳恩的婚姻》(The Marriage of Maria Braun), 赖纳·维尔纳·法斯宾德(Rainer Werner Fassbinder)导演, 1979

112. 《码头风云》(One the Waterfront), 伊利亚·卡赞(Elia Kazan)导演, 1954

113. 《鳗鱼》(The Eel), 今村昌平(Imamura Shohei)导演, 1997

114. 《美国丽人》(American Beauty), 萨姆·门德斯(Sam Mendes)导演, 1999

115. 《美国往事》(Once Upon a Time in America), 赛尔乔·莱昂内(Sergio Leone)导演, 1984

116. 《美丽人生》(Life Is Beautiful), 罗伯托·贝尼尼(Roberto Benigni)导演, 1997

117. 《末代皇帝》(The Last Emperor), 贝纳尔多·贝托鲁奇(Bernardo Bertolucci)导演, 1987

118. 《摩登时代》(Modern Times), 查理·卓别林(Charlie Chaplin)导演, 1936

119. 《莫扎特》(Amadeus), 米洛斯·福曼(Milos Forman)导演, 1984

120. 《母亲》(Mother), 伊瑟沃洛德·普多夫金(Vsevolod Pudovkin)导演, 1926

121. 《骗中骗》(The Sting), 乔治·罗伊·希尔(George Roy Hill)导演, 1973

122. 《普通法西斯》（Ordinary Fascism），米哈伊尔·罗姆（Mikhail Romm）导演，1965
123. 《枪火》，杜琪峰导演，1999
124. 《青春之歌》，崔嵬、陈怀皑导演，1959
125. 《青青校树》（The Elementary School），扬·斯维拉克（Jan Sverák）导演，1991
126. 《青山翠谷》（How Green Was My Valley），约翰·福特（John Ford）导演，1941
127. 《情人》（The Lover），让-雅克·阿诺（Jean Jacques Annaud）导演，1992
128. 《情书》（Love Letter），岩井俊二（Shunji Iwai）导演，1995
129. 《秋刀鱼之味》（An Autumn Afternoon），小津安二郎（Yasujiro Ozu）导演，1962
130. 《秋菊打官司》，张艺谋导演，1992
131. 《楢山节考》（The Ballad of Narayama），今村昌平导演，1983
132. 《去年在马里昂巴德》（Last Year at Marienbad），阿仑·雷乃（Alain Resnais）导演，1961
133. 《人人为自己，上帝反大家》（Every Man for Himself and God Against All），沃纳·赫尔措格（Werner Herzog）导演，1974
134. 《日瓦戈医生》（Doctor Zhivago），大卫·里恩（David Lean）导演，1965
135. 《阮玲玉》，关锦鹏导演，1992
136. 《三毛从军记》，张建亚导演，1992
137. 《三峡好人》，贾樟柯导演，2006
138. 《杀死一只知更鸟》（To Kill a Mockingbird），罗伯特·马利根（Robert Mulligan）导演，1962
139. 《莎翁情史》（Shakespeare in Love），约翰·麦登（John Madden）导演，1998
140. 《闪灵》（The Shining），斯坦利·库布里克（Stanley Kubrick）导演，1980
141. 《神女》，吴永刚导演，1934
142. 《狮子王》（The Lion King），罗杰·阿勒斯（Roger Allers）/罗伯·明可夫（Rob Minkoff）导演，1994
143. 《死亡诗社》（Dead Poets Society），彼得·威尔（Peter Weir）导演，1989
144. 《四百击》（The Four Hundred Blows），弗朗索瓦·特吕弗（Francois Truffaut）导演，1959

145. 《太极旗飘扬》（Brotherhood of war），姜帝圭（Je-gyu Kang）导演，2004
146. 《泰坦尼克号》（Titanic），詹姆斯·卡梅隆（James Cameron）导演，1997
147. 《淘金记》（The Gold Rush），查尔斯·卓别林导演，1925
148. 《天国车站》（Station to Heaven），出目昌伸（Masanobu Deme）导演，1984
149. 《甜蜜的生活》（The Sweet Life），费德里科·费里尼（Federico Fellini）导演，1960
150. 《甜蜜蜜》，陈可辛导演，1996
151. 《天使爱美丽》（Le Fabuleux destin d'Amélie Poulain），让-皮埃尔·热内（Jean-Pierre Jeunet）导演，2001
152. 《天堂影院》（Cinema Paradiso），朱塞佩·多纳托雷（Giuseppe Tornatore）导演，1988
153. 《铁皮鼓》（The Tin Drum），沃尔克·施隆多夫（Volker Schlondorff）导演，1979
154. 《偷自行车的人》（The Bicycle Thief），维托里奥·德·西卡（Vittorio De Sica）导演，1948
155. 《汪洋中的一条船》，李行导演，1979
156. 《维罗尼卡的双重生活》（The Double Life of Veronique），克日什托夫·基耶斯洛夫斯基（Krzysztof Kieslowski）导演，1991
157. 《我和我的祖国》，陈凯歌总导演，2019
158. 《卧虎藏龙》（Crouching Tiger, Hidden Dragon），李安导演，2000
159. 《无间道》，刘伟强、麦兆辉导演，2002；《无间道Ⅱ》，刘伟强、麦兆辉导演，2003；《无间道Ⅲ：终极无间》，刘伟强、麦兆辉导演，2003
160. 《午夜牛郎》（Midnight Cowboy），约翰·施莱辛格（John Schlesinger）导演，1969
161. 《午夜守门人》（The Night Porter），莉莉安娜·卡瓦尼（Liliana Cavani）导演，1974
162. 《西北偏北》（North by Northwest），阿尔弗雷德·希区柯克导演，1959
163. 《西区故事》（West Side Story），罗伯特·怀斯（Robert Wise）导演，1961
164. 《西线无战事》（All Quiet on the Western Front），路易斯·迈尔斯通（Lewis Milestone）导演，1930
165. 《喜宴》（The Wedding Banquet），李安导演，1993
166. 《现代启示录》（Apocalypse Now），弗朗西斯·福特·科波拉（Francis Ford

Coppola）导演，1979

167.《乡村女教师》（A Village Schoolteacher），马克·顿斯可依（Mark Donskoy）导演，1947

168.《香港制造》，陈果导演，1997

169.《肖申克的救赎》（The Shawshank Redemption），弗兰克·达拉邦特（Frank Darabont）导演，1994

170.《小城之春》，费穆导演，1948

171.《小丑》（Joker），托德·菲利普斯（Todd Phillips）导演，2019

172.《小鬼当家》（Home Alone），克里斯·哥伦布（Chris Columbus）导演，1990

173.《小偷家族》（Shoplifters），是枝裕和（Hirkaza Koroeda）导演，2018

174.《小薇娜》（Little Vera），瓦西里·皮楚拉（Vasili Pichul）导演，1988

175.《小鞋子》（Children of Heaven），马基德·马基迪（Majid Majidi）导演，1997

176.《辛德勒名单》（Schindler's List），斯蒂文·斯皮尔伯格（Steven Spielberg）导演，1993

177.《新龙门客栈》，李惠民导演，1992

178.《心香》，孙周导演，1992

179.《幸福的黄手帕》（The Yellow Handkerchief of Happiness），山田洋次（Yamada Yoji）导演，1977

180.《星球大战系列：星球大战》（Star Wars），乔治·卢卡斯（George Lucas）导演，1977

181.《雁南飞》（The Cranes Are Flying），米哈依尔·卡拉托佐夫（Mikheil Kalatozov）导演，1957

182.《胭脂扣》，关锦鹏导演，1987

183.《阳光灿烂的日子》，姜文导演，1994

184.《窈窕淑女》（My Fair Lady），乔治·丘克（George Cukor）导演，1964

185.《野草莓》（Wild Strawberries），英格玛·伯格曼（Ernst lngmar Bergman）导演，1957

186.《野战排》（Platoon），奥利弗·斯通（Oliver Stone）导演，1986

187.《一次别离》（A Separation），阿斯哈·法哈蒂（Asghar Farhadi）导演，2011

188.《一个国家的诞生》（The Birth of A Nation），格里菲斯（Griffith）导演，1915

189.《一个和八个》，张军钊导演，1984

190.《一江春水向东流》，郑君里、蔡楚生导演，1947

191. 《一条安达鲁狗》（An Andalusian Dog），路易斯·布努埃尔（Luis Bunuel）导演，1929
192. 《一夜风流》（It Happened One Night），弗兰克·卡普拉（Frank Capra）导演，1934
193. 《一一》，杨德昌导演，2000
194. 《音乐之声》（The Sound of Music），罗伯特·怀斯（Robert Wise）导演，1965
195. 《英国病人》（The English Patient），安东尼·明格拉（Anthony Minghella）导演，1996
196. 《英雄》，张艺谋导演，2002
197. 《英雄本色》，吴宇森导演，1986；《英雄本色2》，吴宇森导演，1987；《英雄本色3：夕阳之歌》，徐克导演，1989
198. 《勇敢的心》（Brave Heart），梅尔·吉布森（Mel Gibson）导演，1995
199. 《游戏规则》（The Rules of the Game），让·雷诺阿（Jean Renoir）导演，1939
200. 《渔光曲》，蔡楚生导演，1934
201. 《雨果》（Hugo），马丁·斯科塞斯导演，2011
202. 《雨人》（Rain Man），巴瑞·莱文森（Barry Levinson）导演，1988
203. 《雨中曲》（Singin'in the Rain），斯坦利·多南（Stanley Donen）等导演，1952
204. 《与狼共舞》（Dances with Wolves），凯文·科斯特纳（Kevin Costner）导演，1990
205. 《早春二月》，谢铁骊导演，1963
206. 《战舰波将金号》（The Battleship Potemkin），谢尔盖·爱森斯坦（Sergei Eisenstein）导演，1925
207. 《战狼2》，吴京导演，2017
208. 《这个杀手不太冷》（Léon），吕克·贝松（Luc Besson）导演，1994
209. 《这里的黎明静悄悄》（The Dawns Here Are Quiet），斯坦尼斯拉夫·罗斯托茨基（Stanislav Rostotsky）导演，1972
210. 《正午》（High Noon），弗雷德·金尼曼（Fred Zinnemann）导演，1952
211. 《指环王：护戒使者》（The Lord of the Rings: The Fellowship of the Ring），彼得·杰克逊（Peter Jackson）导演，2001；《指环王：双塔奇兵》（The Lord of the Rings: The Two Towers），彼得·杰克逊导演，2002；《指环王：王者归来》（The Lord of the Rings: The Return of the King），彼得·杰克逊导演，2003
212. 《蜘蛛女之吻》（Kiss of the Spider Woman），海科特·巴班克（Hector Babenco）导演，1985

213.《中央车站》(Central Station)，沃尔特·塞勒斯（Walter Salles）导演，1998
214.《侏罗纪公园》(Jurassic Park)，斯蒂文·斯皮尔伯格导演，1993
215.《姿三四郎》(Judo Story)，黑泽明导演，1943
216.《走出非洲》(Out of Africa)，西德尼·波拉克（Sydney Pollack）导演，1985
217.《醉画仙》(Strokes of Fire)，林权泽（Kwon-taek Im）导演，2002
218.《最后一班地铁》(The Last Metro)，弗朗索瓦·特吕弗导演，1980
219.《最终幻想》(Final Fantasy: The Spirits Within)，坂口博信（Hironobu Sakaguchi）/莫托·萨克巴拉（Moto Sakakibara）导演，2001
220.《左拉传》(The Life of Emile Zola)，威廉·迪亚特尔（William Dieterle）导演，1937

（本目录由苏楠帮助整理）

附录二
电影学习推荐书目

（按书名汉语拼音排序）

- 《百年电影经典》，尹鸿、何建平主编，东方出版社，2001
- 《大电影产业》，B.R. 利特曼等，清华大学出版社，2006
- 《当代电影理论文选》，胡克等编，北京广播学院出版社，2000
- 《当代电影美学文选》，张卫等编，北京广播学院出版社，2000
- 《当代西方电影美学思想》，李幼蒸，中国社会科学出版社，1987
- 《当代中国电影》（上、下），陈荒煤等编，中国社会科学出版社，1989
- 《电影·电视.广播中的声音》，周传基，中国电影出版社，1991
- 《电影导演》，马纳尔，中国电影出版社，1991
- 《电影的元素》，R. 波布克，中国电影出版社，1994
- 《电影剪辑技巧》，卡雷尔·赖兹、盖文·米勒，中国电影出版社，2008
- 《电影理论概念》，达德利·安德鲁，上海文艺出版社，1990
- 《电影理论和批评》，戴锦华，北京大学出版社，2007
- 《电影理论史评》，尼克·布朗，中国电影出版社，1994
- 《电影美术概论》，周登富，中国电影出版社，1996
- 《电影美学》，姚晓蒙，人民出版社，1991

- 《电影摄影艺术概论》,葛德,中国电影出版社,1995
- 《电影史:理论与实践》,罗伯特·艾伦、道格拉斯·戈梅里,北京联合出版公司,2016
- 《电影艺术词典》,崔君衍等,中国电影出版社,1986
- 《电影艺术——形式与风格》,大卫·波德维尔,北京大学出版社,2003
- 《电影语言》,马塞尔·马尔丹,中国电影出版社,1980
- 《故事》,罗伯特·麦基,中国电影出版社,2001
- 《后理论:重建电影研究》,大卫·鲍德威尔主编,中国社会科学出版社,2000
- 《旧好莱坞/新好莱坞》,托马斯·沙兹,中国广播电视出版社,1983
- 《认识电影》,路易斯·贾内梯,中国电影出版社,1997
- 《十部经典影片的回顾》,爱德华·默里,中国电影出版社,1985
- 《实用媒体美学:图像、声音、运动》,H.泽特尔,北京广播学院出版社,2003
- 《世纪转折时期的中国影视文化》,尹鸿,北京出版社,1998
- 《世界电影鉴赏辞典(1—4)》,郑雪来主编,福建教育出版社,2003
- 《世界电影史》,K.汤普森、D.波德维尔,北京大学出版社,2004
- 《世界电影史》,萨杜尔,中国电影出版社,1982
- 《世界电影史(1960年代以来)》,乌利希·格雷戈尔,中国电影出版社,1987
- 《世界电影史话》,尹鸿、邓光辉,国际文化出版公司,1989
- 《世界纪录电影史》,埃里克·巴尔诺,中国电影出版社,1992
- 《通变之途:新世纪以来的中国电影》,尹鸿,中国社会科学出版社,2020
- 《外国电影理论文选》,李恒基、杨远婴编,上海文艺出版社,2006
- 《西方电影史概论》,邵牧君,中国电影出版社,2008
- 《现代电影美学基础》,王志敏,中国电影出版社,2001
- 《新中国电影50年》,郦苏元等编,北京广播学院出版社,2000
- 《新中国电影史》,尹鸿、凌燕,湖南美术出版社,2002
- 《一部电影的诞生》,真乐道文化等,浙江大学出版社,2019
- 《艺术与视知觉》,L.阿恩海姆,中国社会科学出版社,1984
- 《尹鸿影视时评》,尹鸿,河南大学出版社,2002
- 《尹鸿自选集:媒介图景·中国影像》,尹鸿,复旦大学出版社,2004

- 《影视导演技术与美学》,迈克尔·拉毕格,中国传媒大学出版社,2004
- 《娱乐营销革命》,A.李伯曼,中国人民大学出版社,2003
- 《中国大百科全书·电影卷》,陈荒煤主编,中国大百科全书出版社,1994
- 《中国当代电影艺术史》,丁亚平,文化艺术出版社,2018
- 《中国电影发展史》,程季华等,中国电影出版社,1963
- 《中国电影理论文选》,罗艺军编,文化艺术出版社,1992
- 《中国电影史(1905—1949)》,陆弘石,文化艺术出版社,2005
- 《中国电影史》,钟大丰、舒晓鸣,中国广播电视出版社,2007